# 일상의 실천

일러두기

• 단행본, 정기간행물, 전시의 이름은 『』, 글, 곡, 작품 이름은 「」로 묶었다.

일상의 실천
EVERYDAY PRACTICE

2023년 4월 15일 초판 발행

**글쓴이** 일상의실천, 민구홍, 박활성, 전가경, 최성민 외 **펴낸이** 권준호, 김경철, 김어진
**기획** 일상의실천, 쪽프레스 **편집** 김미래 **도움** 윤상훈 **번역** 제임스 채 **디자인** 일상의실천 **인쇄** 퍼스트경일

**일상의실천**
03959 서울특별시 마포구 포은로 127 망원제일빌딩 3층
T. 02 6352 7407
E. hello@everyday-practice.com
W. everyday-practice.com

ISBN 979-11-89519-71-1

# 일상의 실천
# EVERYDAY PRACTICE

# 여는 글

## Introduction

"일상의실천은 오늘날 우리가 살아가는 현실에서 디자인이 어떤 역할을 해야 하며, 또한 무엇을 할 수 있는가를 고민하는 소규모 공동체다. 그래픽디자인을 기반으로 하지만, 평면 작업에만 머무르지 않는 다양한 디자인의 방법론을 탐구하고 있다."

이것은 지난 10년 동안 디자인 스튜디오 일상의실천을 소개하는 문구로 사용된 문장이다. 언뜻 단호한 선언으로 보이지만, 사실 이 문장은 2013년 당시 디자인 스튜디오를 시작하는 구성원들의 지향점을 담고 있는, 일종의 다짐에 가깝다. 그러니 정확히 표현하자면, '탐구하고 있다'가 아닌 '탐구하고자 한다' 혹은 '탐구하고 싶다'로 쓰였어야 할 것이다.

일상의실천은 그 다짐에 대한 실천으로 그래픽디자인을 바라보는 협소한 해석을 의심하고, 그래픽디자인이 가진 무한한 표현의 가능성에 주목하여 다양한 도구와 수단으로 시각언어를 구축하는 방법론을 전개해왔다. 전통적인 그래픽디자인의 형식을 포함해 건축, 회화, 사진, 영화 등 예술양식 전반에서 발견되는 형식미와 주제를 도출하는 작업은 산업미술로서의 디자인이 갖는 표현과 발언의 한계를 넘어서려는 시도였다.

"Everyday Practice is a small organization that actively contemplates the role design plays and what can be accomplished in this contemporary moment. Graphic design is the foundation of the organization, but by exploring diverse techniques and practices Everyday Practice expands the boundaries and mediums of design."

For the past 10 years, the above statement has been the guiding words we, Everyday Practice, have operated under. The phrasing may seem overly declarative and grand, but in 2013 those words honestly conveyed the direction we, the three founding members of the studio, wanted to go. The message was closer to a declaration of commitment to the work we would go on to build. In reflection, it would've been more accurate to say 'plan to explore' or 'want to explore' instead of the active 'exploring'.

Everyday Practice has acted on this commitment by building a visual language that truly explores design through the use of diverse tools and techniques. All the while, we have consistently been motivated by a belief in the infinite possibilities of graphic design rather than be restrained by a narrow interpretation of the field. As a studio, we've grown our vision beyond traditional graphic design by openly interpreting the forms and themes we discover in architecture, painting, photography, films and culture at large. Throughout, we have expressed these findings through the methods and

또한 다양한 창작자와 예술가와의 협업, 사회에서 발견된 문제의식에 대한 주체(구성원)로서의 발언, 현대미술의 방법론을 재해석하는 작업 등 의미에 부합하는 형식을 탐구함으로써 디자인의 영역을 확장하는 실험을 진행해왔다.

'일상'과 '실천'이라는 소박해 보이지만, 사실은 무거운 책임감을 동반하는 두 단어의 조합으로 이루어진 스튜디오의 이름은, 막연했던 이 다짐의 구체적 형태를 만들어나갈 원동력을 제공했다. 10년의 시간 동안 쌓인 다양한 형식실험 위에서 이제 우리는 무엇을 이야기할 수 있을까. 디자인을 중심으로 뭉쳐진 공동체는 어떤 형태여야 하는가. 이번 전시 『일상의 실천』은 희망사항에 머무르던 다짐이 어떠한 형태로 구체적 실체를 갖게 되었는가에 대한 기록이다.

techniques of commercial art and demonstrated how boundaries can be overcome. Through collaborations and exchanges with artists, acting upon important social movements and issues, re-interpreting issues in contemporary art we deepened our commitment of exploration. In reflection, the grand experiment of Everyday Practice proves the expansive influence of design.

The words "everyday" and "practice" may appear simple, but in reality they carry a heavy burden and responsibility. By naming the studio as a combination of these words, "Everyday Practice", has been a guiding banner for the studio to solidify our bold and grand commitment that we penned 10 years ago. What is it that we want to say through the many experiments and works made over the past 10 years? What is the form of an organization centered around design? The exhibition EVERYDAY PRACTICE is a record of how a wishful commitment can be concretely realized.

# 차례

# Contents

# 기록

Timeline

| | 2013 | | |
|---|---|---|---|
| Practice | | | 「나랑 상관없잖아」<br>「한국타이포그래피학회 회원전 2C<br> |
| Everyday | | 파주 타이포그라피학교(PaTI) 강연<br>울산대학교 강연<br>중앙대학교 「집합」 강연 | |
| Press | | 『월간 컴퓨터 아트』 소개 | 「타이포그래피 서울」 소개<br>『월간디자인』「80년대생 그래픽 ㄷ<br>『CA』「쇼케이스」 소개<br>『ELOQUENCE』 소개 |
| News | | 일상의실천 시작 (권준호, 김경철, 김어진) | |

디자인멀티플렉스 「작업을 통한 발언, 발언으로서의 작업」 강연　　　지콜론북 세미나데이 「디자이너의 세상 관찰기」 강연
하남고등학교 「사소한 발견」 강연　　　「런던에서 디자이너로 산다는 것은 어떻습니까」 북토크
중앙대학교 타이포그래피 워크숍

『디자인월간지 CA 10월호』 「제16회 서울프린지페스티벌」 소개
키」 소개　　　시사주간지 『시사IN』 「사람in」 소개

「런던에서 디자이너로 사는 것은 어떻습니까」 출간　　　일상의물건 웹사이트·제작

| | 2014 | | | |
|---|---|---|---|---|
| Practice | 「일상의역사」 | 「끝나지 않은, 강정」 | | 「아직 열<br>「난센 0 |
| | | | | |
| | | | | |
| Everyday | | | | |
| Press | 「월간 CA」「인사이트」 칼럼 기고<br>「크리에이터의 즐겨찾기2」 소개<br>「GRAPHIC」「New Studios」 소개 | | 「Type Spaces: Typography in three-dime | |
| News | | 경리단길 이사 | | 단합대회 「도시남녀 특집 |

「이 우리 가운데 있을 것이다」          「그런 배를 탔다는 이유로 죽어야 할 사람은 아무도 없다」

권준호 개인전 『저기 사람이 있다』          「텍스트-이미지 변환장치」
                                        『프린팅 스튜디오 쇼』

파티(PaTI) 더배곳 그룹비평          「대전엑스포 '14, 멈춰진 미래」 강연

es」 소개          『노트폴리오 매거진』 소개          『월간디자인』「2015 월간 '디자인'이 주목한 디자이너 11인」 소개
                                        『월간디자인』「2014 한국 디자인 연감」 파이널리스트

일상의실천 3,000 좋아요 돌파 기념 이벤트 진행

| | 2015 |
|---|---|
| Practice | 「저기 사람이 있다」 「기지도 못하는데 날려고 기교를 부리는 것은 금물이다」 |
| | 「여기, 사람이 있다」 「한글 디자이너 최정호展」 |

| | |
|---|---|
| Everyday | 「COW&DOG」「색이 다른 포트폴리오: 디자인으로 발언하다」 강연 및 워크숍     성신여자대학교 강 |
| | SeMA 「시민큐레이터」「전시 홍보 디자인」 강연     홍익대학교 강연 |
| | 서울여자대학교 강 |

| | |
|---|---|
| Press | 「월간 디자인」「Designer's Know-how: 그 |

| | |
|---|---|
| News | 이태원 작업실 이전 1주년 기념 「오픈 스튜디오!」 |

「살려야 한다」　　　　　「그런 배를 탔다는 이유로 죽어야 할 사람은 아무도 없다」

「모두 병들었는데 아무도 아프지 않았다」

「구조는 없었다」

「당신들은 너무 많은 거짓말을 했다」

「그렇다면 그 플러스 펜들은 다 어디로 갔단 말인가. 누가 먹기라도 했단 말인가!」

「눈먼 자들의 국가」

---

「눈먼 자들의 국가」 디자이너 토크
이화여자대학교 강연

「타이포잔치: 국제 타이포그래피 비엔날레 2015」「결여의 도시」 진행

---

쇄소는 어디인가?」 소개

「GRAPHIC」「XS: 영스튜디오 – 디자이너 서바이벌 가이드 #10」 소개

「월간디자인」「2015 한국 디자인 연감」 파이널리스트

---

「작업으로 말하는 사람들」 출간

| | 2016 |
|---|---|
| Practice | |
| Everyday | 「그래픽 디자인, 2005-2015, 서울」전시연계 프로그램「자기 참조의 시간」강연<br>SeMA「시민큐레이터」「전시 홍보 디자인」강<br>삼원페이퍼 강연<br>영남대학교 강연 |
| Press | 「세월호 희생자 추념전, 사월의 동행」「예술 행동 아카이브」소개 |
| News | |

「서울살이: Life in Seoul」
「AGI(국제그래픽연맹) Open/Congress Special Project」

「나는 왜 조그마한 일에만 분개하는가」
세계문자심포지아 2016「행랑」

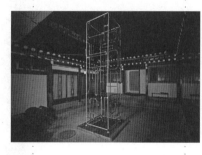

「NIS.XXX」

---

「거부당한 제안들 2013–2016」참여          SeMA「예술가의 런치박스」워크숍          서울과학기술대학교 강연
「포스터 POSTER」워크숍          노트폴리오「2016 Creaters Night」강연

---

「GRAPHIC」「전단실천」

| | 2017 | | |
|---|---|---|---|
| Practice | | 『운동의 방식』 | 「달-깃들다」 |
| | | | 『훈민정음과 한글디자인』 |
| | | | |
| Everyday | | | 『타이포잔치: 국제 타이포그래피 비엔날레 2017』「연결」 |
| Press | 『form N.274 Graphic Seoul』 소개 | | 디자인프레스 「oh! 크리에이터」 소개 |
| News | 일상의실천 인스타그램 계정 등록 | 아현동 이사 | |

「박근혜 게이트」

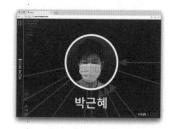

「운동의 방식」
「새공공디자인 2017: 안녕, 낯선 사람」

체적 공간」큐레이터 및 디자인 참여                중앙대학교「시각집합」강연        홍익대학교 강연

「It's Nice That」소개                          「월간디자인」「2017 한국 디자인 연감」파이널리스트

| | 2018 | | | |
|---|---|---|---|---|
| Practice | | | 「웅얼거리고 일렁거리는」 | |
| | | | 「웅얼거리고 일렁거리는」 | |
| | | | | |
| Everyday | 서울시립대학교 「데이터 시각화」 워크숍 | 디자인학교 강연 | 「웅얼거리고 일렁거리는」 전시 연계 프로그램 | |
| Press | | 「모노클」「Bold Characters」 소개 | | |
| News | | | | |

「Poster Generator 1962–2018」
「SeMA 개관30주년 기념전: 디지털 프롬나드」

성신여자대학교 강연      「대강포스터」강연
한남대학교 강연      서울대학교「국제 디자인 문화 컨퍼런스」발표
연세대학교 강연

「EVERYDAY PRACTICE 2081」전시

|  | 2019 |  |  |
|---|---|---|---|

### Practice

「un-known.xyz(미지수)」　　「캡사이신 피자 국가 바다는 가라앉지 않는다」
『박원순개인전』　　　　세월호 참사 5주기 기념전 『바다는 가라앉지 않는다』

「글자 더미」　　　　　　　　　　「남겨진 언어」　　　『빅토리아앨버트 박물관 코리아 디자인 컬렉
『Nothing Twice: 두 번의 똑같은 밤은 없다』　　「움직이는 도시」
　　　　　　　　　　　　　　　　　「리얼-리얼시티」

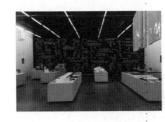

### Everyday

대학생 한글 타이포그래피 소모임 연합회 「한울」 강연　　　홍익대학교 강연　　　　　　단국대학교 강연

### Press

『It's Nice That』 소개
『IIdN』 「Report, Brochure & Catalogue」 소개

### News

「빨갱이 Bbalgangee(Pinko)」
민주인권기념관 기획전 「잠금해제 UNLOCK」

「Life: 탈북 여성의 삶」
「그런 배를 탔다는 이유로 죽어야 할 사람은 아무도 없다」
국립현대미술관 개관 50주년 기념전 「광장: 미술과 사회 1900–2019」

「골든실버타운」
「케이징 월드」

「감정조명기구」
「타이포잔치: 국제 타이포그래피 비엔날레 2019」「타이포그래피와 사물」

「타이포잔치: 국제 타이포그래피 비엔날레 2019」
「타이포그래피와 사물」 큐레이터

대전대학교 강연

「월간디자인」「코리아디자인어워드 2019」 커뮤니케이션 부분 최종 수상

|          | 2020 |  |
|----------|------|--|
| Practice | 「이상국가: 유토피아」<br>「새일꾼 1948–2020 : 여러분의 대표를 뽑아 국회로 보내시오」 | 「일상의 역사」<br>「같이의 가치 프로젝트」 |

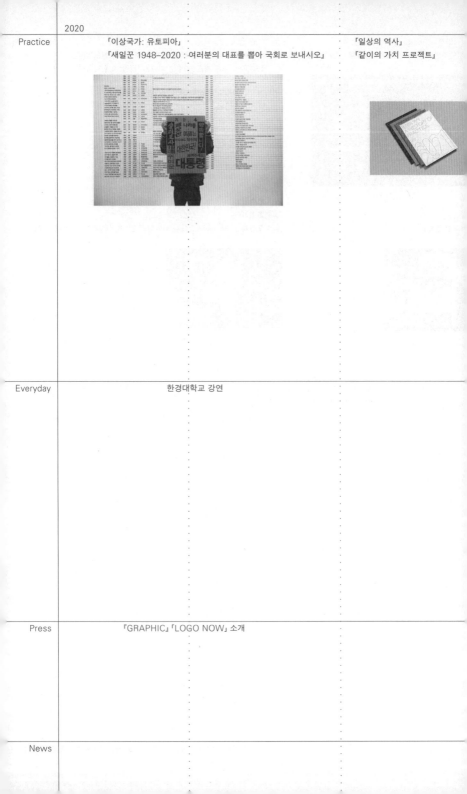

| Everyday | 한경대학교 강연 |  |
|----------|----------------|--|

| Press | 「GRAPHIC」「LOGO NOW」 소개 |  |
|-------|---------------------------|--|

| News |  |  |
|------|--|--|

연세대학교 강연

| | 2021 | | |
|---|---|---|---|
| Practice | | | |
| | | 「기억의 풍경」 | |
| | | 「프로젝트프로덕트(PROJEKT PRODUKT) 2022 그래픽 | |
| | | | |
| Everyday | 「Not Only But Also 67890」참여 | | 세종대학교 강연 |
| Press | | | 「타이포그래피 서울」인터뷰 |
| News | 망원동 이사 | | |

「살아있는 무생물」
「오노프」

「₩ROOM」
「땅따먹기」

젝트」

「변종의 시대(Mutant Period)」
「미래가 그립나요?(Do You Miss the Future?)」

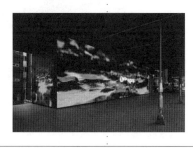

「TS × Remain Webinar」 소개

「씨리얼」 인터뷰

「월간디자인」「2021 한국 디자인 연감」 파이널리스트

「2021 서울디자인페스티벌」 아트 디렉터 선정

|          | 2022 |
|----------|------|
| Practice | 「Poster for Weltformat Graphic Design Festival」<br>「Weltformat Graphic Design Festival」<br><br> |
| Everyday | 「INTERNATION ALASSEMBL Conference」 강연      2022 공공디자인페스트<br>서울과학기술대학교 강 |
| Press    |  |
| News     | 일상의실천 9주년 기념 오픈 스튜디오 |

「나는 미술관에 ○○하러 간다」

『나는 미술관에 ○○하러 간다』

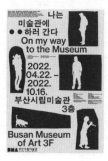

초대큐레이터                    상명대학교 강연              그라운드시소 「GSS TALK」

| | 2023 | | |
|---|---|---|---|
| Practice | | 『일상의 실천』 | |
| Everyday | | | |
| Press | | | |
| News | | 『일상의 실천』 출간<br>『디자이너의 일상과 실천』 출간 | |

2013-2023년 기간 동안 일상의실천과 함께했던 협업자의 소회를 소개한다. 프로젝트를 함께 만들어간 (클라이언트를 포함한) 협업자의 시선으로 해당 작업의 기억을 현재 시점으로 소환한다. 협업자의 직책은 프로젝트 진행 당시의 직책으로 기재했다.

# 작업과 생각

# Work and Thoughts

자신감이었을까, 절실함이었을까. 그들은 클라이언트에게
선택권을 주고자 B안을 만들기 위해 에너지를 분산할
여유도, 이유도 없었다는 듯, 단 하나의 전시 시안을 가지고
나타났다. 전시 주제 달그림자를 '거의' 직설적으로 담은
이미지는 정직하면서도 빛과 그림자 사이 드라마틱한 과장이
있었는데, 그게 또 그리 상투적이지 않아 시선을 끌었다.
이미지 제작 과정 스틸컷에는 그들이 얼마나 이 전시의 시각적
정체성을 포착하려 노력했는지 잘 드러났다. 그들은 동그란
공에 달 이미지를 투사하고, 그 주변에서 드라이아이스를
날리고 분무기를 뿌리며 인공 구름을 만들었다. 달 같은
공과 구름 같은 물방울이 만나니, 구름에 살짝 덮인 달처럼
보였다. 뒤쪽으로는 '달그림자'가 여러 겹 차올랐다. 최치원이
마산에 머물며 세운 정자 '월영대'에서 착안해, 삶 속으로
스며드는 예술에 대한 메타포로 선택한 달그림자를 온전히
인공적이고 아날로그적인 방법으로 구현한 단 하나의 시안은
큐레토리얼팀의 마음을 샀다.

**달그림자**
**THE SHADE OF THE MOON**

디자인: 권준호
사진: 권준호, 김경철, 김어진, 한경희

『창원조각비엔날레는 세계적인
조각가 문신을 기리는 「2010
문신국제조각심포지엄에서 출발한
국내 유일의 조각 비엔날레다. 「2014
창원조각비엔날레는 달그림자라는
제목으로 개최되었고, 일상이실천은 늘
어브제를 제작한 뒤 촬영하는 방식으로
달이 그림자를 시각화해, 비엔날레를
위한 아이덴티티와 그래픽디자인을
진행했다.

Graphic / Editorial

김지연        2014 창원조각비엔날레 / 큐레이터                        2014

[36]

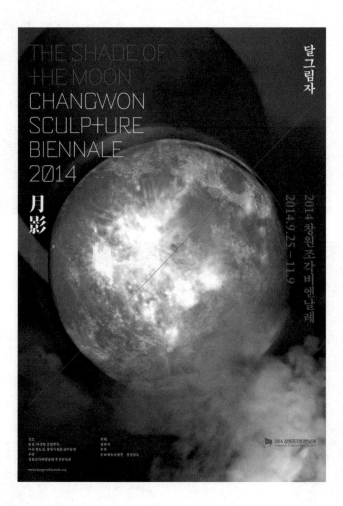

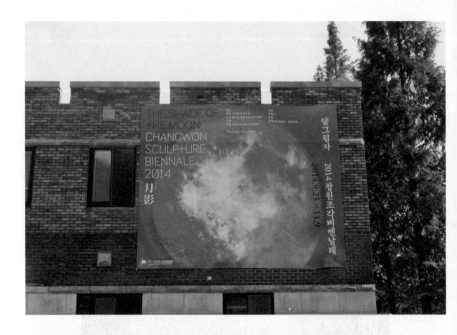

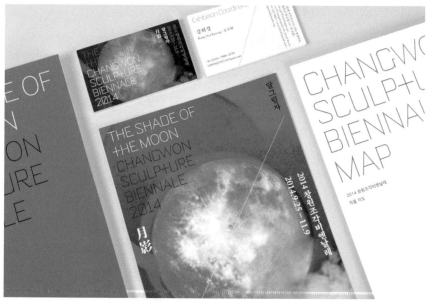

고래가그랬어는 주식회사다. 하지만 이윤 창출 대신 어린이
교양지로서 사회적 역할을, 시장에서 성장 대신 건전한 발간
지속을 목표로 한다. 일상의실천도 여느 디자인 회사와 다른
사회적 가치와 운영 방식을 갖고 있다. 그래서 둘의 관계는
복합적인데, 디자인 회사와 고객이면서 사회적 연대이기도
하다.「고래밤」포스터 작업은 온전히 후자인 경우다.
「고래밤」은 고래이모, 고래삼촌이라 불리는『고래가그랬어』
후원자들의 행사다. 이 포스터 작업은 영상 작업과 함께
이루어졌다. 성미산 근처 비탈진 골목에서 아이들이 든
풍선이 고래 모양을 이룬다는 설정이었다. 이제야 밝히면,
『고래가그랬어』는 홍보에 '고래 형상'은 사용하지 않는 걸
원칙으로 해 오던 터였다. 작업자에 대한 존중과 작업의
아름다움이 이례적 상황을 만들었다. 일상의실천은 여전히
자신들의 운영 방식을 유지한다. 그들이 일이 많고 바쁘다는
건 좋은 일이다. 그들이 왜, 무엇을 위해, 바빠야 하는지 늘
고민한다는 점에서 더 그렇다. 고민의 지속처럼 일상의실천을
잘 보여주는 것도 없다.

디자인 & 사진. 권준호, 김어진

「고래가그랬어」 후원자를 위한 행사
2014년 「고래밤」 디자인을 위해
수백 개의 풍선으로 이루어진 고래를
제작했다. 하늘로 날아가는 고래의
모습을 통해 「고래가그랬어」가 지향하는,
어린이가 자유롭고 당당한 세상을
형상화했다.

Graphic / Motion

김규항　　　고래가그랬어 / 발행인　　　　　　　　　2014

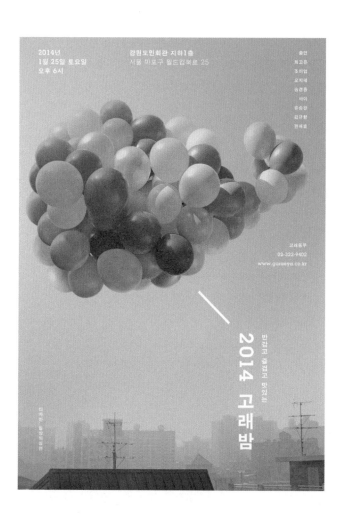

우리에게는 인연이 있다. 자주 보거나 오래 보거나, 이런 것으로 인연의 깊이를 판단할 수 없다. 어느 한쪽으로 흐르는 인연 또한 단단하지 못하다. 결국 인연은 마음과 정신이 서로 닿아 있어야 한다. 인연과 유대를 몸으로 느낀 적이 있다. 한글 활자 디자인 분야는 꽤 척박한데, 2013년은 지금보다도 심했다. 그런 상황에서 한글 서체 '바람.체'는 사람들의 후원으로 만들어졌다. 바람.체는 서체 창작자와 사용자가 서로를 이해하지 못해 불신하는 악순환을 극복하려는 바람으로 시작한 프로젝트였다. 그래서 서체 이름도 '생명을 나르는 바람', '소망' 등을 떠올리며 붙였다. 많은 사람이 세로쓰기라는 불편을 감내하고, 바람.체를 아름답게 써주었다. 특히 내가 바람.체를 그리면서 바랐던 모습대로, 사람들이 써주는 것을 보고 감동했다. 그중에서도 일상의실천이 2014년 작업한 포스터「너와 나는 서로 연결되어 있다」는 바람.체를 가장 잘 이해하고 가장 잘 써준 대표적인 작업이다. 제주 강정마을, 우리 사회는, 현실은, 여전히 거대한 힘에 눌려 소리 내도 잘 들려오지 않는 목소리가 있다. 하지만 우리가 서로 연결되어 있음을, 있어야 함을 보여주어야 한다. 그 마음과 생각을 담아내는 데 바람.체가 쓰인다면 더없는 영광이다. 그래서「너와 나는 서로 연결되어 있다」를 보면서, 가슴 뭉클했다.

디자인 & 아트 디렉션.
일상의실천

강정마을을 지키며 살아가는 주민들이 머음을 통해 이것은 우리 머무의 이야기임을 전하고 싶었다. 자신도 머르는 사이에 마을을 지키는 투쟁가가 되어버린 사람, 어느 날 강정으로 달려가 마을 주민으로 살아가는 사람, 차가운 바닷바람을 듣진 채 매일 아침 미사드리는 사람. 이 모든 이들의 얼굴들 마주할 때 나의 상관없는 얼굴들이 아니라는, 우리 머무가 연결되어 있다는 이야기를 하고 싶었다. 우리를 바라보는 강정의 얼굴들을 마주하며 아직 아무것도 끝나지지 않은 강정과 우리를 관통하고 있을 머든 '강정들'이 잊히지 않기를 바란다.

이용제        한글 디자이너

Practice

2014

끝나지 않은

너와 나는 서로 연결되어 있다

강정

전시를 기획하는 과정에서 흥미로운 순간들 중 하나는
디자이너에게 첫 전시 디자인 시안을 받아 클릭하는
순간이다. 머릿속에서 이리저리 쌓아 올렸던 개념과 작품들이
디자이너와의 소통 속에서 이해되고 그만의 해석을 거쳐
디자인이라는 결과물로 나오는 첫 단추이기 때문이다.
일상의실천의 경우 세 명의 디자이너 중 누구의 디자인인지
모른 채 시안을 보게 되는데 함께 작업을 지속하다 보면 누구의
디자인인지 어느 정도 짐작할 수 있고, 그것을 맞히는 재미도
있었다.『북한프로젝트』의 경우 남과 북이라는 진부한 상투성을
어떻게 새롭게 풀어낼지가 전시의 관건이었고, 디자인에서
이를 어떻게 풀어낼지 참 궁금했다. 그들은, 혹은 그는 인공기의
별을 디자인적으로 원용하고 빨강과 파랑 대신에 핑크와
스카이블루를 제시함으로써 익숙하지만 새로운, '친숙한
놀라움'의 한 끗 차이를 만들어냈다. 디자이너 레이먼드 로위의
마야(MAYA, Most Advanced Yet Acceptable)의 법칙처럼,
과감하고 진보적이지만 사람들이 수용할 수 있는 영역에
존재하는 방식을 고민하는 것은 모든 디자이너들, 아니 모든
창작자들의 과제이기에.

북한프로젝트
NK PROJECT

디자인. 권준호

『북한프로젝트』는 광복과 분단,
통일이라는 과제를 시각화한 예술
작업을 선보인 전시다. 북한 화가의
유화, 포스터와 우표, 외국인 사진가가
담은 북한 풍경, 국내 작가들이 북한을
재해석한 사진, 영상, 설치 작업 등이
소개되었다. 일상의실천은 '북한'의
고유한 시각언어를 반영하면서도,
지나치게 '민족'을 강조하는 이미지에서
벗어나고자 밝은 색상의 대비를 사용해
전시를 위한 디자인을 진행했다.
인공기의 별을 어떠로그로 제작해
입체감을 부여하고, 스텐실 형태의
글자체를 적용해 단조로움을 탈피했다.

Graphic / Editorial

여경환          서울시립미술관 / 큐레이터                    2015

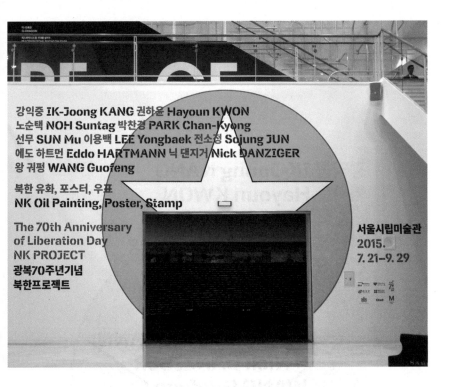

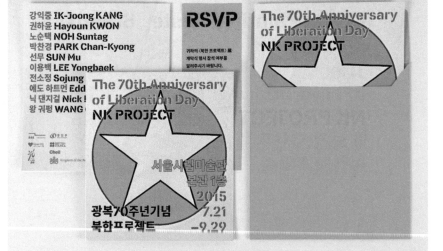

강익중 IK-Joong KANG
권하윤 Hayoun KWON
노순택 NOH Suntag
박찬경 PARK Chan-Kyong
선무 SUN Mu
이용백 LEE Yongbaek
전소정 Sojung JUN
에도 하트먼 Eddo HARTMANN
닉 댄지거 Nick DANZIGER
왕 궈펑 WANG Guofeng

북한 유화, 포스터, 우표
NK Oil Painting, Poster, Stamp

서울시립미술관
본관
1층

The 70th Anniversary
of Liberation Day
NK PROJECT
광복70주년기념
북한프로젝트

2015
7.21
−9.29

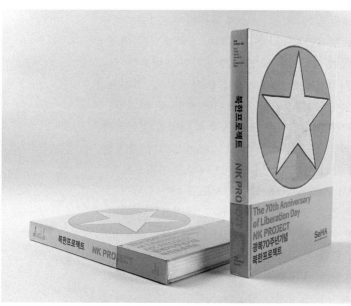

강익중 IK-Joong KANG
권하윤 Hayoun KWON
노순택 NOH Suntag
박찬경 PARK Chan-Kyong
선무 SUN Mu
이용백 LEE Yongbaek
전소정 Sojung JUN
에도 하트먼 Eddo HARTMANN
닉 댄지거 Nick DANZIGER
왕 궈펑 WANG Guofeng

북한 유화, 포스터, 우표
NK Oil Painting, Poster, Stamp

The 70th Anniversary
of Liberation Day
NK PROJECT
광복70주년기념
북한프로젝트

SeMA
SEOUL MUSEUM OF ART

2015년 한글날을 맞아 안그라픽스와 파주타이포그라피배곳
(PaTI)이 공동 주최한 전시『한글 디자이너 최정호전』에서
포스터 작업 참여 디자이너 열 팀에게 제약이 주어졌다.
최정호의 글꼴(최정호체, 초특태고딕)을 사용할 것, 최정호가
한 말을 표현할 것, 결과물은 특정 사이즈로 할 것. 하지만
그 제약을 바탕으로 나타나는 표현은 무척 다양할 것이었다.
물론 '포스터'라고 부를 수 있는 범위 내에서 말이다. 하지만
일상의실천의 작업은 인상적이게도 그 예상을 여러모로
빗겨 갔다. 다시 봐도 숙연해지는 "기지도 못하는데 날려고
기교를 부리는 것은 금물이다."라는 말로, 글자를 이리저리
크롭해 나무판 위에 붙인 릴리프 작업을 선보였다. 해체적인
레이아웃의 조판이 정교한 레이저 커팅과 나무 소재 질감으로
구현되며 기묘한 현실감을 얻었다. 나무판과 글자들이 지닌
미묘한 높이 차이가 그림자를 만들며 극적인 표정을 나타냈다.
수작업을 진행한 작업 과정이 홈페이지에 공개되어 있는데,
이를 통해 이 작업이 지닌 공예적인 실재감이 돋보인다. 나는
디자인은 상수와 변수의 조합이라고 생각한다. 조건을 어떻게
정의 내리고 어떻게 표현 방식을 다뤄나갈 것인지. 그 과정은
결국 기준점을 끊임없이 정의해나가며 자기확신을 얻을
때까지 변주에 변주를 거듭하는 지난한 시간이다. 하지만 이

디자인 & 아트 디렉션.
일상의실천

최정호는 평생을 글꼴 설계에
연구에 몰두한 1세대 글꼴 디자이너이자
연구자로, 오늘날 명조체와 고딕체의
원형을 만든 디자이너이다. 일상의실천은
『한글 디자이너 최정호전』에
참여해 최정호의 어록 중 "기지도
못하는데 날려고 기교를 부리는 것은
금물이다."라는 문장을, 그가 1988년
완성한 최정호체를 사용해 포스터 작업을
진행했다. "기지도 못하는데 기교를
부리는 것은 금물이다"라는 글꼴의 해체와
조합을 반복해 이룬 작업으로, 이 과정은
곧 글꼴이 의미를 넘은 순수한 조형
자체로서의 실험을 의미한다.

Practice

방정식 같은 관계가 무궁무진한 표정들을 나타낸다. 그리고 거기에는 작업자의 개성이 어떻게든 드러난다. 우리가 만화를 보며 작가의 일관된 그림체를 느끼듯이 말이다. 그래픽디자인 작업에서도 디자이너만의 느낌을 받을 때가 있다. 그런데 일상의실천이 지닌 일관성은 표현의 부분만은 아니다. 서체뿐만 아니라 사진, 설치 작업 등 재료를 다양하게 다루면서 작업자와 대상의 관계를 능동적으로 설정해나가는 접근법 자체를 그들만의 개성이라 할 수 있을 것이다. 자기 색을 지닌 디자이너는 언제나 존경스럽다.

리는 것은 금물이다.

우리의 홈페이지는 너무 오래되었고 낡았다는 평가에,
우리의 운동을 잘 표현할 수 있는 홈페이지를 하나 만들기
위해 일상의실천 문을 두드렸어요. 제가 그 선택에 참여하진
못했어요. 하지만 일상의실천의 그간 작업물을 보면서 느낄
수 있었죠. 그저 그런 디자인이 아닌 환경정의를 잘 드러내고
시민들과 소통할 수 있는, 그리고 특별한 결과물을 함께 만들 수
있겠다는 판단에서이지 않았을까…… 우리의 고질적인 문제는
우리의 활동을 보여주는 '좋은 사진'의 공백이었어요. 양질의
사진을 찍지 못하니 아무리 좋은 홈페이지 틀을 갖추더라도
잘 담을 수 있을지 걱정이 컸죠. 그래서 디자이너이자
개발자였던 김경철 작가가 보여준 해결책은 텍스트 중심으로
우리의 활동을 보여주자는 것이었어요. 파격이었어요. 메인
페이지에 들어오면 매끈하게 우리의 활동이 활자로 살아 있는
듯하게 보이는 인상을 강렬하게 받았거든요. 파격적이었던
만큼 환경정의의 오래된 회원이나 연령대 있는 임원들은
텍스트로만 표현되는 활동에 오랫동안 어색해했어요. 이런
결정은 우리에게 또 하나의 도전을 가져다주었어요. 텍스트로
보여줘야 하다 보니, 짧게 핵심을 담은 문장을 골라야 했지요.
그래서 매력적인 문장을 만들기 위한 훈련이 많이 되었던
것 같아요. 그리고 또 하나의 기억은, 오래된 단체의 변화를

디자인 & 개발. 김경철

「환경정의 웹사이트」를 개편하면서
먹거리, 유해 물질, 대기, 환경 부정의,
환경정의연구소, 환경책 큰잔치, 이슈
대응 등 환경정의의 주요 활동과 참여
정보 등을 담았다. 일곱 개 범주를 각기
다른 배경색으로 명확히 구분하고,
초록색 동그라미 모양의 마우스 커서를
포인트로 환경정의의 아이덴티티 색상을
표현했다.

Website

황숙영          환경정의 / 활동가(간사)                    2015

어떻게 잘 보여줄지에 대해 함께 고민하는 시간이었어요.
단순히 "이렇게 해주세요." 하면 반영하는 식이 아니라 우리의
고민이 무엇이고 그 고민을 기술적으로, 디자인적으로 어떻게
표현할지를 함께 만들어간 거죠. 그리고 익숙하지 않은
워드프레스 방식에 적응하기까지 마음 편히 연락할 수 있도록
열린 마음으로 우리를 받아주었어요! 그 점이 고맙더라고요.
일상의실천은 클라이언트의 니즈만을 채워주는 것이 아닌,
활동을 지원하고 함께해주었어요. 지금은 다른 기성 홈페이지
도메인으로 활동을 보여주고 있지만 가끔씩 그 홈페이지가
그리워요. 함께할 수 있어 의미 있고 좋은 경험을 했던 순간들이
지금도 떠오릅니다.

어떤 그래픽디자이너와 일하는지가 한국 동시대 미술계에서
자신의 태도와 위치를 나타내는 척도가 된다는 말이 들려왔다.
그 무렵 나는 성북동의 작은 프로젝트 스페이스에서 막 일을
시작했고, 공간에 새로운 아이덴티티를 부여하는 것이 새
전시를 만드는 것만큼이나 중요했다. 까다로운 의견들을 모아
일상의실천에 메일을 보냈다. 돌이켜보면 가파른 골목길에
작은 사무실을 나눠 쓰던 그들도 딱히 여유로운 상황은
아니었는데, 쭈뼛쭈뼛 내민 예산에도 로고와 홈페이지, 전시
포스터의 템플릿까지 공간의 모든 비주얼을 맡아주었다.
그들이 오뉴월에 만든 변화는 예술가들과 흥미로운
프로젝트들을 지속하는 데 큰 역할을 했다. 이제 나는 그
공간을 떠나왔지만 서툰 열정과 북적거림, 팽창하던 기운들이
그 시기 일상의실천이 만든 전시의 그래픽과 도록들에 그대로
남아 있다.

스페이스 오뉴월
Space O'NewWall

Identity / Graphic / Website

디자인 디렉션: 김어진
디자인: 한경희

서울 성북동에 위치한 갤러리 「스페이스
오뉴월」의 브랜드 아이덴티티
리뉴얼을 진행했다. 다양한 매체를
통해 아이덴티티가 드러나는 갤러리
특성을 고려해 어디에든 유연하게
적용할 것을 염두에 두었다. 도형성이
강한 글자의 레터링을 기본으로 삼고,
글자에서 파생된 도형 모티프를 각각의
전시 홍보물에 적용하는 시스템을
만들어 장기적으로 활용되게끔 했다.
리뉴얼 이후 열린 「2015 오뉴월
메이페스트」에는, 아이덴티티 모티브와
페스티벌에 어울리는 경쾌한 색감을
포스터, 리플릿, 현수막에 반영했다.

송고은          큐레이터                                      2015–2017

[54]

O'NW
스페이스
오뉴월

SPACE 스페이스
O'NEWWALL 오뉴월

SPACE
O'NEWWALL
스페이스
오뉴월

2015년 3월. 경리단길에 있는 일상의실천 사무실에서 처음
미팅했을 때 받은 인상은 세 디자이너가 영화제 작업을
무척 흥미로워했다는 것이다. 그 기대감과 흥분이 고스란히
전달될 정도였다. 몇 개월 후, 검은 배경 위로 유영하는 빛이
가득한 포스터 시안을 받았다. 처음에는 빛의 물결처럼
보이는 이미지를 직접 만들었을 것이라고 생각하지 못했다.
비눗방울로 직접 만들었다는 걸 알게 되었을 때, 뉴스레터의
콘텐츠로 만들 수 있을 것 같아서 작업 과정 사진을 부탁했다.
사진에는 색지 한 장이 붙어 있는 금 간 벽 앞에서 거대한
비눗방울을 만드느라 애쓰는 권준호 실장과 색지로 비치는
비눗방울을 포착하는 김어진 실장의 모습이 찍혀 있었다(아마
김경철 실장이 찍은 듯하다). 그때와 지금이 많이 달라졌을까.
생각해 보면 별로 그럴 것 같지는 않다. 지금은 더 넓어진
사무실, 더 나아진 스튜디오 환경에서 작업하겠지만 디자인에
대한 그들의 열정은 변함없을 것 같다. 매년 반복됐던 카탈로그
내지의 '가독성'과 '디자인'에 대한 사무국과의 첨예한 대립에서
뿜어져 나오던 열정은 여기서 거론하지 말기로 하자.

2015
디자인. 권준호
사진. 권준호, 김경철, 김어진, 한경희

2016, 2019, 2020
디자인. 권준호
머신. 보이코미

2017
디자인. 권준호
머신. 박용훈

2018
디자인. 김어진
머신. 양자필미

웹사이트 디자인 & 개발. 김경철

아시아나국제단편영화제
Asiana International Short Film Festival

「국제아시아나단편영화제」포스터
디자인은 영화매체의 속성, 영화제
성격, 단편영화의 매력을 시각화하는
방식으로 구성했다. '예술 불가능한
단편영화를 상정하는 거대한 비눗방울을
직접 제작하거나(13회), 영화의 핵심
요소인 '빛'의 투영을 반영한 RGB
컬러로 영화제의 주제를 표현하고(15회),
슬레이트나 필름 프레임(16회), 카메라와
메가폰(17회): 등 영화현장과 밀접한
소재를 부자재 영화이 그 자체의 역동성을
살렸다. 미지의 세계로 연결되는
통로이자 삶의 다양한 측면과 감정을
표정으로 구현해 새로운 세계로 관객을
초대하는 배우의 비유한 작업(18회)에는
영화 안에선 무엇이든
누군가(Some∋body & Somewhere)가
될 수 있다는 무한한 가능성을 담았다.

Graphic / Editorial / Website

[57]

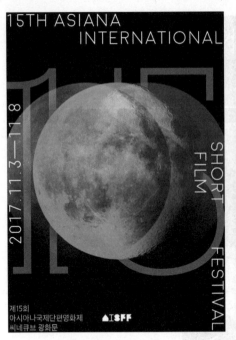

15TH ASIANA INTERNATIONAL

2017.11.3—11.8

SHORT FILM FESTIVAL

제15회
아시아나국제단편영화제
씨네큐브 광화문

ⒶISFF

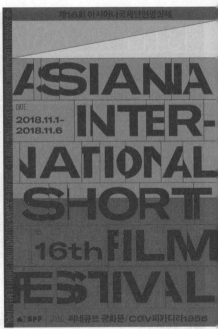

제16회 아시아나국제단편영화제

ASIANA

DATE
2018.11.1–
2018.11.6

INTER-
NATIONAL
SHORT
16th FILM
FESTIVAL

ⒶISFF    씨네큐브 광화문/CGV피카디리1958

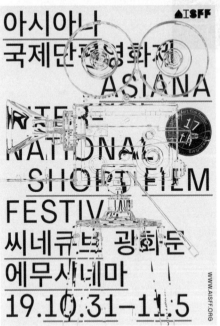

아시아나
국제단편영화제
ASIANA
INTER-
NATIONAL
SHORT FILM
FESTIV
씨네큐브 광화문
에무시네마
19.10.31—11.5

ⒶISFF

17th

WWW.AISFF.ORG

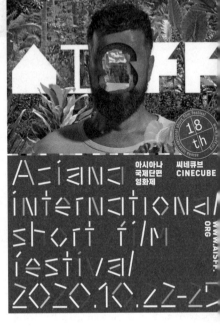

ⒶISFF

18th

ASIANA
INTERNATIONAL
SHORT FILM
FESTIVAL
2020.10.22–2

아시아나
국제단편
영화제

씨네큐브
CINECUBE

WWW.AISFF.
ORG

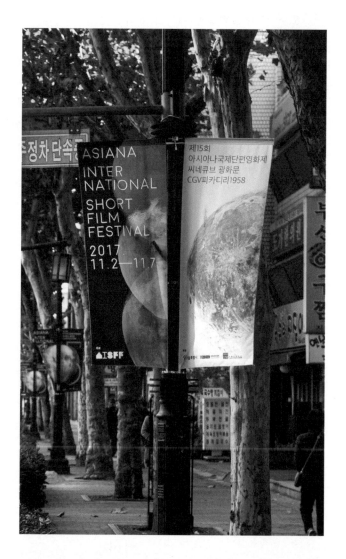

한국은 자영업자가 600만 명을 상회하는 경제구조의 국가다. 당시 점포를 임대해 작은 가게를 운영하던 상인들이 수없이 많음에도 상가건물 임대차보호법이 임차인을 제대로 보호하지 않고 있었다. 2018년 궁중족발 사태로 법이 개정되기 전까지 수없이 많은 자영업자가 눈물을 머금고 쫓겨났으며 일부 건물주들과 기획부동산들은 권리금과 시세 차익을 노리고 약탈에 혈안이 되어 있었다.

홍대 인디 신을 중심으로 활동하던 음악가들과 쫓겨날 위기의 공간들에서 그와 관련된 음악들을 녹음해 음반을 만들었다. 좋은 음악들을 의미를 담아 녹음했지만 그 의미를 더욱 진하게 해준 것은 일상의실천의 디자인이었다. 아름답고 평화로워 보이는 색감의 앨범 아트지만 자세히 들여다보면 벽돌 사이에 끼어 있는 나비를 발견할 수 있다. 곱씹을수록 아픔이 전해지는 앨범 아트다. 이 프로젝트는 발매 당시에는 반향이 없었으나 그해 연말 한국대중음악상 선정위원 특별상을 수상했다. 수상소감에 힙합 듀오 리쌍이 영향을 받았고 사태가 합의로 종결되는 데 일조할 수 있었다.

폭력적인 재개발을 상징하는 콘크리트 벽돌과, 그 거대한 폭력에 무력하게 쫓겨나는 연약한 존재를 상징하는 '나비'는 이태원 지역의 처한 현실을 상징적으로 나타낸다. 앨범 커버의 전체적인 분위기는 밝은 채도의 파랑과 노랑으로 구성되어, 마치 아무 일도 없는 듯 평온한 봄날의 한 단편인 듯하다. 하지만 그 안을 조금만 유심히 들여다보면 우리 이웃 누군가가 자본의 폭력 사이에 짓눌러 죽어가는 섬득한 풍경을 발견할 수 있다.

디자인 & 사진. 권준호

Graphic

황경하    음반 제작자    2016

# 젠트리피케이션

EVERYDAY PRACTICE

premiere action

사회관계망 안에서 디자이너로서의 실천에 대한 고민은
일상의실천이 작업을 이끌어가는 태도를 관통한다. 그들은
인권, 노동, 환경 등 이슈에 집중하며 사회의 부조리와
부딪히는 비영리기관과 꾸준히 협업하면서 기관들의
메시지를 시각화하되, 일상과 정서적으로 마주치는 디자인을
통해 이미지가 메시지로 확산되는 방법을 실험한다. 그들이
언어와 이미지를 대하는 태도는, 지구에서 사라져가는
소수문자의 가치에 주목하는 페스티벌『세계문자심포지아』
안에서 (그들의 표현을 빌리면) "투박한, 조금은 거칠지만
날것 그대로의 생생함이 살아 있는 수작업"으로 구현되었다.
언어문자 생태계의 현실을 직시하며, 문화 다양성이 위협받는
현재를 경유하는 이 프로젝트에서 일상의실천은 '식수와
오물이 동시에 관통하는' 배수관으로 시인 김수영의 시구
"왜 나는 조그마한 일에만 분개하는가"를 세웠다. 시인이
시를 썼던 그때도, '일상'이 이 작품을 세웠던 그때도, 내가 이
글을 쓰는 지금도, 그리고 어쩌면 내일도 고민할 수밖에 없을
문장이 서늘하게 새겨졌다.

디자인 & 아트 디렉션: 일상의실천
시구: 최옹범
도움: 이경진, 홍재민

"왜 나는 조그마한 일에만
분개하는가"(김수영, 「어느 날 고궁을
나오면서」). 관습의 언어가 아닌 자신의
언어로 기존 해석을 뒤집는 김수영의
시는 한자, 영어, 일본어가 동시에
등장하고, 문어와 구어가 구별 없이
사용되며, 관념어와 구체어의 경계가
명확하지 않다. 그 높낮이 고스란히
반영된 시는 머다니즘과 리얼리즘, 남과
북, 좌와 우, 체제 비판과 자기혐오의
어느 지점을 표현하고자 '경계의 언어'를
구사한다. 일상의실천은 배수관에 착안해
그의 문장들 "나는 왜 조그마한 일에만
분개하는가"로 변환해 구체화했다.
식수와 오물이 동시에 관통하는 이중성을
지닌 무채색 배수관의 물질성은 그것이
잘리고 이어 붙여 만들어지는 문장
형태를 통해 김수영 언어의 경계성을
선명히 드러낸다.

Practice

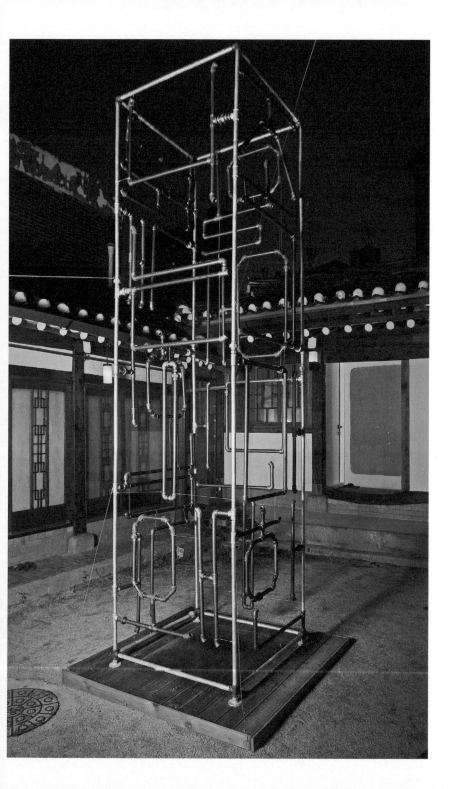

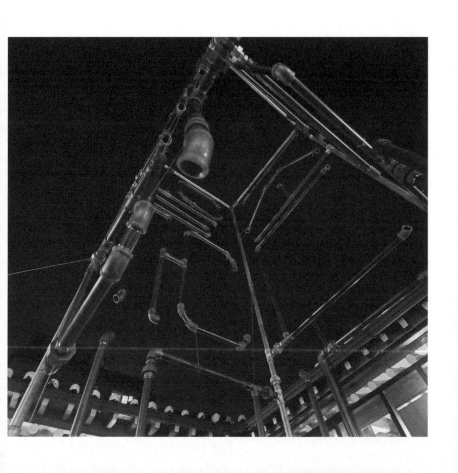

『새공공디자인 2017: 안녕, 낯선 사람』은 공공디자인을 새롭게
정의하려는 기획이었다. 대통령이 탄핵되고 새로운 정권이 막
들어서던 혼란기에 열린 이 전시에서 일상의실천은 '운동의
방식'으로서 디자인을 제시했다. 일상의실천의『운동의
방식』은 고유한 문제의식을 토대로 진행해온 구체적 디자인
실천들로 구성되어 있었기에 전시 주제에 합당한 작품이었다.
전시 개막식 날이었다. 한 문화부 관계자가 그 작품 앞으로
나를 데려가더니 "이게 왜 공공디자인인지를 설명해달라"고
요청했다. 당시 그의 요청은 앎과 이해를 기대하며 던진
요청이 아니었다. "이건 공공디자인이 아니다"라는 의미를
담은 불편의 표현이었다. 그때 전시 큐레이터로서 나는 뭔가를
이해시키고자 애썼던 것 같다. 하지만 뭐라고 했는지는
기억나지 않는다. 기억나는 게 있다면 '아, 전시가 의도대로
되었구나.'라는 확신이 바로 그때 들었다는 사실 정도!

디자인 & 아트 디렉션: 일상의실천
도움: 김리원, 이충훈

『새공공디자인 2017: 안녕, 낯선
사람』 전시에, 일상의실천은 『운동의
방식』이라는 작품으로 참여했다. 그간
진행한 자체 프로젝트와 비영리 출판물
작업들을 선별해 선보였다(이에 앞선
일상의실천의 첫 번째 단독 전시
『운동의 방식』과 동일한 제목이다).

문화역서울284에서 열린

Practice

오창섭　　　　건국대학교 / 교수

2016

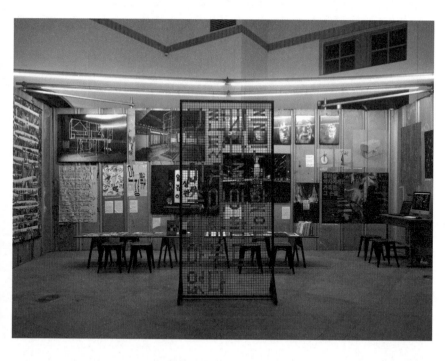

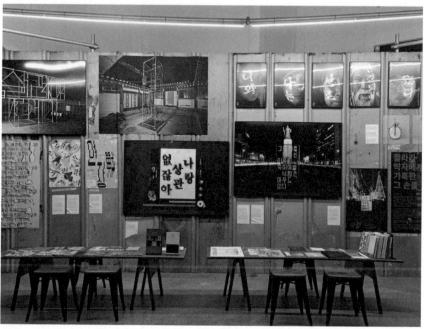

일상의실천이 10년 동안 내게 선사한 인상은 크게 세 가지다.
첫째, 활동 영역을 작업 신념과 결부해 정체화하기가 지금도
쉽지 않은 현실에서 그들은 이를 성공적으로 '실천'해 한국
소규모 스튜디오의 전범 하나를 만들어냈다. 둘째, 시민단체
영역을 넘어 문화 분야 시각 작업에 자신의 스타일을 뚜렷하게
확립·전파해 한국 그래픽디자인의 다양성에 기여했다. 셋째,
어쩌면 가장 중요할 수도 있는데, 10년 동안 K 이니셜의 세 명
설립 멤버들이 분열 없이 스튜디오를 지켜왔다. 스튜디오를
'시스템'이라는 말로 바꿔보자. 설립자들이 초지일관
일상의실천이라는 '시스템'을 공고하게 구축해온 것 자체가
한국 그래픽디자인계에 주는 의미가 적지 않다. 한 가지 부탁이
있다. 디자이너의 규범적 역할을 넘어, 디자인 스튜디오의 활동
양태를 훌쩍 넘어, 누구도 가보지 않은 길을 개척하는 신기원을
이뤄달라. 내일이 오늘 결정된다면, 일상의실천이 적임자다.

전단실천

Flyer Practice

Graphic

디자인: 권준호, 김어진

'전단실천'(『GRAPHIC』 36호)은
"대한민국 정치권력의 야선,
물상식을 비판하고 민주주의 가치와
표현의 자유를 옹호하는" 내용으로
35명(팀)의 작업자가 각자의 시각언어가
담긴 포스터를 전시·판매한 프로젝트
북디자인 전문 출판사 프로파간다
통해 대한민국의 비판적 분위기를

김광철          계간 GRAPHIC / 에디터                                    2016

[68]

#닭이#사람의#황어#되었다

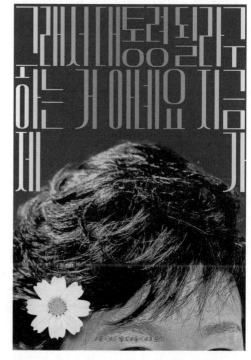

이한열기념관에서는 2016년부터 일상의실천과 함께 『보고
싶은 얼굴』전시를 해왔다. 권준호 디자이너와 일하면서
느끼고 배운 점이 많지만 특별히 기억에 남는 일화가 있다.
이 전시는 민주화·통일 운동 과정에서 돌아가신 분들을
기억하는 전시로 일종의 해원굿과도 같다. 2021년 전시회
포스터를 만들어주었는데 작가들과 기념관 직원 모두
"역시 일상의실천이다! 포스터 정말 멋지다!"라며 만족했다.
그런데 내가 담당한 열사의 가족들에게 포스터를 보여주자
의외의 반응이 돌아왔다. 그 열사는 분신한 상태에서 투신한
분이었고, 검은 배경에 여러 빛깔로 얼굴의 잔상을 표현한
것이 분신했던 열사의 얼굴이 연상된다며 몹시 불편해했다.
내재된 트라우마를 건드린 것이었다. 전시를 불과 일주일 남긴
때였다. 이 상황을 어떻게 대처할지 당황스러웠다. 나는 주말
내내 디자이너와 가족을 오가며 소통했다. 먼저 가족의 입장을
충분히 듣고 공감해드렸다. 그리고 권준호 디자이너에게
배경의 검은색을 다른 색으로 바꿔줄 수는 없냐고 물어보았다.
그는 아주 침착하면서도 단호하게 절충안을 거절했고, 만약
새로운 포스터를 원한다면 다른 디자이너를 구하라고 했다.
그는 트라우마를 겪은 가족들과 일하다 보면 이런 일들이
비일비재한데 그때마다 흔들리면 안 된다고도 했다. 그는

2016
디자인. 권준호

2017
포스터
디자인. 권준호
일러스트레이션. 권민호
도록
디자인. 권준호, 김리원
일러스트레이션. 권민호

2018
디자인 & 레터링. 김어진

2019
포스터
디자인. 권준호
일러스트레이션. 권민호
도록
디자인. 권준호
일러스트레이션. 권민호

2021
디자인. 권준호
일러스트레이션. Atoo 스튜디어

조금도 화를 내거나 속상한 기색 없이 약간은 따뜻하게 그
말을 해주었다. 그가 중심을 잡아주었기에 우리는 그 포스터
그대로 진행했다. 가족은 내가 이야기를 충분히 경청했고,
최대한 노력했기에 결정을 받아들였으며 나중에는 사과했다.
이 해프닝을 통해 권준호 디자이너의 진면목을 알았고, 그를 더
존중하는 마음이 피어올랐다.

보고 싶은 얼굴
Unforgettable Faces

"언제부턴가 눈물은 내 시편들의 밥이
되어버렸고, 나는 그 눈물과 마주하여
지금 아득한 시간 앞에 서 있다"(고정희,
「自序」, 『지린 산의 봄』, 문학과지성사,
1987). 지난 몇 년간 「보고 싶은
얼굴」(이한열기념사업회 주최)의
디자인 작업을 진행했다. 전시 주제에
걸맞은 시인의 문장을 전면에 배치한
첫 작업(2017) 이후, '남겨진 기억을
주제로, 보고 싶은 이들을 선정해 보일
듯 보이지 않는 인물의 윤곽을 상징으로
드러내거나(2018), 엷약한 노동환경을
개선하려다 생을 마감한 이들의 초상 및
메시지를 시각화했고(2019), 개인에게는
가없는 상처를 남긴 1991년 5월이
민주주의의 시작이었음을 희망했던
조형과 색채로 표현하기도 했다(2021).
이처럼 여러 형식과 접근을 통해 끝내
환기하려던 것은 "평탄치 못한 죽음을
맞은, 우리가 반드시 기억해야 할
사람들의 얼굴"이다.

Graphic / Editorial

[71]

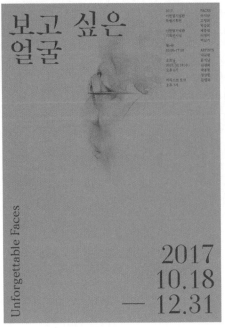

보고 싶은
얼굴

2017
10.18
— 12.31

Unforgettable Faces

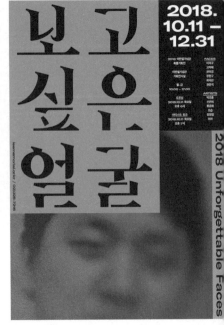

2018.
10.11 —
12.31

보고
실은
얼굴

2018 Unforgettable Faces

이한열기념관 특별기획전
잊히는 사람들

2019
다섯 번째
보고 싶은 얼굴

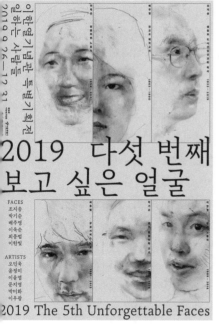

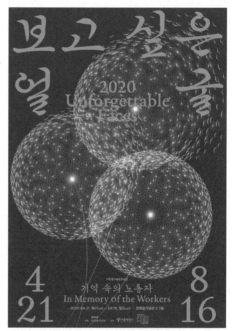

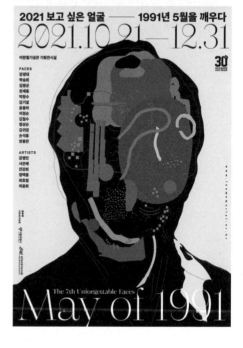

일상의실천과 장애인아동청소년오케스트라인『HELLO!
SEM오케스트라』와의 첫 만남을 기억한다. 일반적으로 장애
예술, 클래식 음악 자체가 비주류적 요소가 짙은 영역이기에
홍보물에서만큼은 친근감, 생동력이 그대로 느껴지는
힙함을 시도해 보고자 무작정 미팅 날짜부터 잡았다. Special
Excellent Musician의 약자인 SEM의 심벌 안에서 장애-아트-
대중성(친근감) 세 가지를 디자인 요소 안에서 어떻게 풀어갈지
탐색하는 과정 이후, 그냥 맡겼다. 사실 말도 안 되는 예산 대비
결과물에 대한 완성도를 바랐던 것이 첫 번째 난관이었다.
그런데 첫날 미팅에서 예산을 감안해서라도 "함께해보고 싶고,
재밌는 것들이 나올 것 같다."라고 이야기한 이후로 5년이라는
시간을 함께했다. 형형색색의 생동감이 느껴지는 컬러들과
멜로디가 전해지는 곡선들의 자유로움은 SEM의 아이덴티티를
임팩트 있게 담아내기에 충분했다. "디자인이 엄청 특이해요!"
"기존의 클래식 포스터랑 차원이 다르네요!" "홍대 공연
포스터인 줄 알았어요!" "처음에 뭐지? 하고 한참을 봤어요."
연주에 대한 기대감과 호기심이 홍보물에서부터 전해졌다.
그들과의 작업 역시 즐거운 모험이었다.

2016
디자인. 김어진
도움. 박세연

2017
디자인. 김어진
도움. 박세연

2018
포스터
디자인. 김어진

2019
디자인. 길혜진

소책자
디자인 디렉션. 김어진
디자인. 길혜진

기록집
디자인 디렉션. 김어진
디자인. 이본 호
사진. 김진솔

# 헬로우섬오케스트라
# HELLO! SEM Orchestra

「HELLO! SEM 오케스트라」는 장애인
문화 권리 실현과 문화예술 교육
활동을 위해 설립된 (사)에이블아트에서
주관하는, 발달장애 아동 마흔일곱
명으로 구성된 오케스트라다.
일상의실천은 이들의 무궁한 가능성과
에너지를 예술 영역에서 표현하는
공연인 「HELLO! SEM 오케스트라
정기연주회」의 디자인 작업을 진행했다.
마흔일곱 명 군원이 만들어내는
앙상블의 근간인 제가뿐말한 에너지와
가능성을, 지휘별 궤적(4회), 오선 위에서
튀어 오르는 음표(5회), 다양한 악기
형상과 악보의 부호(6회) 등 모티브로
시각화했다. 이에 대해 오케스트라의
분위기를 이끄지로 친근하게 표현한
소책자와 2013년 처음 창단된 「HELLO!
SEM 오케스트라」의 여정을 기록한
「9년간의 하드률」을 디자인했다.

Graphic / Editorial

[75]

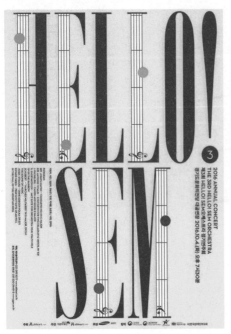

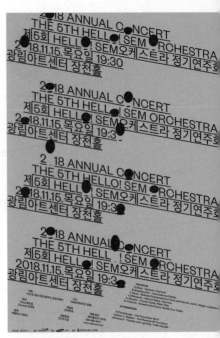

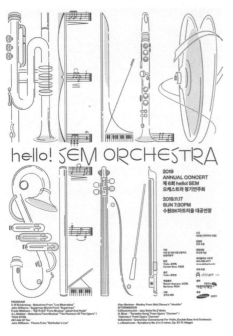

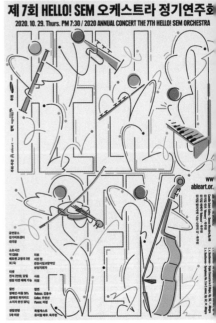

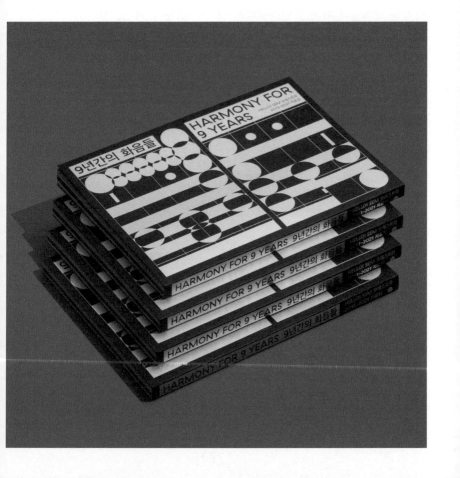

전시의 시작일이 다가오면 작가는 또 다른 힘든 숙제를
시작해야 한다. 힘들게 준비한 내 작업의 핵심을 담아 전시에
필요한 정보와 함께 대량으로 복제해 대중에게 내보내는 것.
모든 전시 작가에게 주어진 과제다. 그것을 도와줄 디자이너와
마주 보고 앉았을 때 달아오른 당신의 마음은 통제하기
어려워진다. 당신의 머릿속엔 전달하고 싶은 생각과 이미지가
있지만 밖으로 내는 순간 흩어져 사라져버리는 것 같다.
하지만 분명히 저기 어딘가 있을 그것을 어떻게든 전달하기
위해 당신의 말은 빨라지고 손짓·발짓이 동원되고 결국
고개를 쳐들고 한숨 내뱉기를 반복한다. 내 앞의 디자이너는
내가 쏟아내는 어지럽고 추상적인 말과 몸짓을 놓치지 않고
받아 자신이 구현할 수 있는 디자인 결과물의 스케치를
내놓는다. 그것을 본 나는, 이성과 논리 안에 저 잡히지 않는
생각을 욱여넣어 쉽게 설명하겠다는 생각을 접는다. 대신, 더
노골적으로 직관과 통찰에 의존해 누구도 공감하지 못할 법한
어떤 애매하고 예민한 지점을 더 거칠고 뾰족하게 나열한다. 이
디자이너는 가공되지 않는 거친 생각의 나열을 듣고, 이해하고
나아가 자신의 작업 공식 안으로 들여올 수 있는 작업자라는
확신이 들기 때문이다. 나는 일상의실천과의 이 거친 디자인
핑퐁이 언제나 즐겁다.

「만선(滿船)」
디자인. 권준호
머선. 권민호, 이윤호

「새벽종은 울렸고 새아침도 밝았네」
디자인. 권준호
머선. 권민호, 김성령, 최인

「철근·시멘트·콘크리트」
디자인. 권준호

「권민호 개인전」
디자인. 권준호

만선(滿船) / 새벽종은 울렸고 새아침도 밝았네 /
철근.시멘트.콘크리트 / 권민호 개인전
Full Ship / The Dawn Bell Rang and the New Morning Came Too /
Steel. Cement. Plastic / Kwon Minho Solo Exhibition

"만선을 위해 일했던 내 할아버지,
아버지 세대를 보이려 했다. 섯당이
기계의 녹슨 날카로움과 삭은 콘크리트
더미의 거칠음은 그들이 이룬 성취의
질감 같았다. "(작가의 글에서) 권민호는
건축 드로잉 형식을 차용해 한국
사회, 특히 한국 산업화의 기억과
재현에 기반을 근현대사 풍경을
담아내는 작가이다. 「만선(滿船)」,
「새벽종은 울렸고 새아침도 밝았네」,
「철근.시멘트.콘크리트」 등의 개인전에서
소개된 작품은 한국 산업화의
자수식과 낙정에서 드러난 치국가
가부장 드로잉 중첩한 작업에서
담긴 이미지를 통해 개인으로는
드로잉 인스톨레이션으로이나는
다층성을 시각화한다. 일상이산전은
그 작업에 급긴 근대 성장주의에
대한 성찰을 곁들여 두고, 작품 하 품
부연하는 방식의 그래픽미디자인이
등
진행했다.

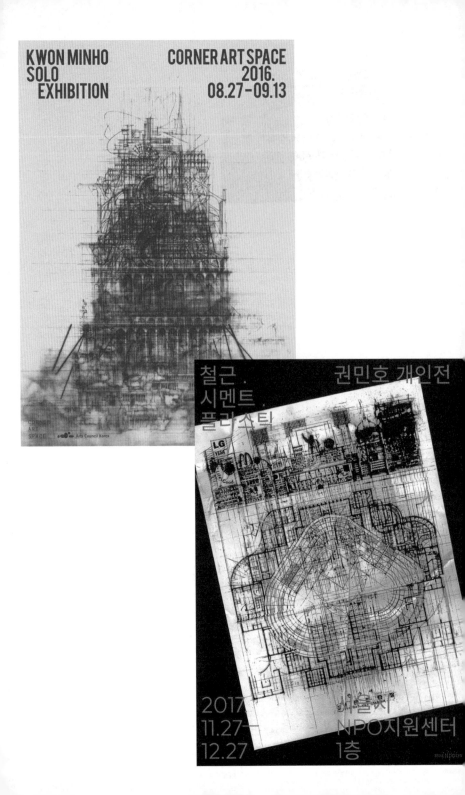

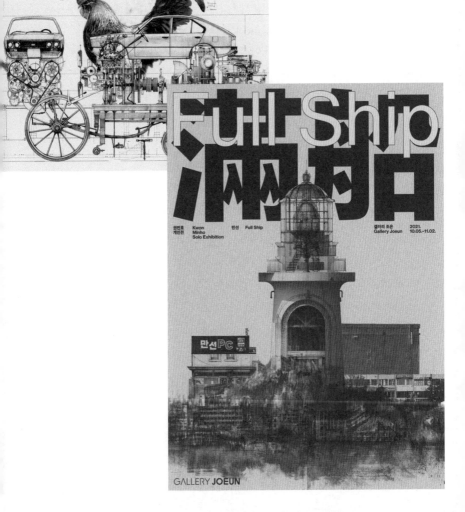

기억은 한계가 있다. 망각이 본성이다. 잊지 말아야 할 것이
있다. 세월호 참사가 그렇고, 이태원 참사도 그럴 것이다.
포스트잇에 담긴 추모 글 자체가 사료이다. 사료가 모인
아카이브는 망각을 넘어선다. 2016년『시사IN』은 박근혜
게이트를 추적했다. 취재하고 기록했다. 특종이 쌓였다.
시간이 지나자 흩어졌다. '기록의 힘'을 보여줄 방법이 없을까.
일상의실천과 의기투합해, 저널리즘과 디자인 스튜디오 컬래버.
흩어졌던 사료가 시각화됐다. 저널리즘 영역에서는 생각도 못
할 발상에 감탄했다.『시사IN』창간 10주년을 맞아「박근혜
게이트 아카이브 — 기록의 힘: 광장의 주권자들이 이룬 격동의
순간들(geunhyegate.com)」이 만들어졌다. 2018년에는 영국
런던에 있는 디자인 뮤지엄의 전시『희망과 반대: 그래픽과
정치(Hope to Nope: Graphics and Politics 2008–2018)』에
소개되기도 했다. 지금도 이 사이트는 독자들의 사랑을 받고
있다. "미디어가 곧 메시지다."라는 마셜 매클루언의 말을 살짝
비틀면, 디자인이 곧 메시지이다. 감히 말한다. 10주년을 맞은
일상의실천이 곧 메시지라고.

디자인 & 아트 디렉션: 일상의실천
기획: 시사IN
개발: 김경철
개발 도움: 최인
작업 도움: 김리원, 이충훈
영상: 박윤홍
사운드: 김하영

"재판관 전원이 일치된 의견으로
(…) 피청구인 대통령 박근혜를
파면하다'. (2017년 3월 10일 탄핵안에
대한 일부) 당시 국정 농단 사건의
주요 이슈를 꾸준히 취재하고 기록한
「시사IN」과 협업해 관련 데이터를
입체적으로 파악할 만한 페이지들로
구성했다. '박근혜 게이트'에 연관된
인물들 간의 연결을 통해 전체적인
흐름을 한눈에 들어오도록 시각화했고,
진상 파악에 크게 기여한 증거와 공소장,
판결문 등의 자료를 포함했다. 박근혜,
최순실을 시작점으로 복잡하게 얽히며
확장되는 무정부패의 민낯을 드러낸다.
남부했던 무정부패의 민낯을 드러낸다.

geunhyegate.com

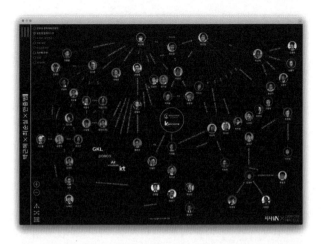

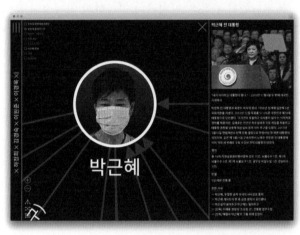

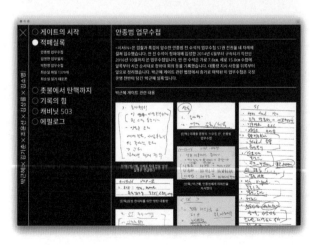

환경운동의 언어를 디자인의 언어로 바꿔 시각을 넓혀주는
일상의실천과의 작업은 늘 기대된다. 그들의 새로운
시각이 녹색연합 활동에 생기를 불어넣기도 하고 그들의
디자인이 활동의 결과를 이미지로 정리할 때도 있다.『호모
액티비스트』는 녹색연합에서 기획과 제작, 사진 촬영, 편집
등 많은 것을 진행했다. 당시 새로운 표현에 대한 갈망이
활동가들에게 있었고 꽤 열심히 준비했다. 그렇기에 이
프로젝트에 화룡점정이 될 전문가가 필요했고, 의심할 여지
없이 일상의실천에 프로젝트의 최종 디자인을 부탁했다.
자칫 무거워질지 모를 내용을 위트 있게 잘 표현했고 창립
기념행사에 새로운 색을 입혀보는 의미 있는 작업이었다.
녹색연합의 활동은 진지하며 진득하며 진정성이 묻어 있다.
그렇기에 그 부분을 잘 알고 안아줄 일상의실천의 언어가
필요하다. 또한 지루해 보일 수 있는 운동 영역에 이목을
집중하게 하는 그들의 예술적 힘을 신뢰한다. 평범하고
상식적인 것들이 소중해지는 요즘, 양극의 중간이 연결되어야
하는 지금, 다양한 영역의 연결된 힘으로 일상이 회복된
녹색다운 삶을 같이 그려본다.

HOMO ACTIVIST

호모 액티비스트: 활동하는 인간

디자인. 김어진

『호모 액티비스트: 활동하는 인간』은
녹색연합 26주년 기념행사의
슬로건이자, 현장에서 남녀으로 활동하는
활동가의 이야기를 주제로 한 행사의
제목이었다. "활동가라는 단어가 없었을
때에도 활동의 영역이 있었을 것이다."
일상의실천은 이 가정에서 출발해
현재에 이르러서야 활동응르는 갖가지
활동 도구까지, 활동가의 다양한 활동을
표현함 직한 '도구'를 여러 머티브로
표현했다.

Graphic

황일수          녹색연합 / 활동가                    2017

[84]

HOMO ACTIVIST

혼모 액티비스트 : 활동하는 인간

HOMO ACTIVIST

혼모 액티비스트 : 활동하는 인간

HOMO ACTIVIST

혼모 액티비스트 : 활동하는 인간

HOMO ACTIVIST

혼모 액티비스트 : 활동하는 인간

HOMO ACTIVIST

그때는 꽤 절실했던 것 같다. 부산의 도심에서 약 한 시간을
내리 달려야 닿을 수 있는 다대포해수욕장. 그곳에서 열리는
전시를 한눈에 각인시킬 만한 어떤 것이 필요했다. 'Ars
Ludens: 바다+미술+유희'라는 다소 온순한 느낌의 전시 주제를
다른 감각으로 전환할 그래픽디자인(이면서 동시에 초대장,
이정표, 광고, 인포그래픽 등 눈으로 인지할 수 있는 이 세상의
모든 것들)이 어느 때보다 중요했다. 당시 일상의실천의
포트폴리오를 보고 나서, 이들이라면 이 모든 고충을 해결해줄
수 있으리라는 무조건적인 낙관론을 가지고 프로젝트를
추진했다. 실제로 만나본 일상의실천의 첫인상은 그들만의
단단한 일종의 '작업론'을 가지고 있는 듯했고, 그 느낌은
틀리지 않았다. 킥오프 미팅에서 전시 오픈까지 모든 것이
평퐁하듯 순조롭게 흘러갔던 몇 안 되는 프로젝트 중 하나다. 첫
시안이 최종 시안이 되는 것을 경험한 일사천리 프로젝트이자,
믿고 일할 만한 좋은 파트너를 찾아준 프로젝트로 기억한다.

디자인. 권준호
3D 그래픽. 강소이
디자인 도움. 김리원, 김은희

웹사이트 디자인 & 개발. 김경철

「2017 바다미술제」의 알파벳 첫
글자를 액체 질감을 띤 입체 조형과
다양한 고채도 색상으로 표현한 그래픽
아이덴티티 작업으로 주제인 'Ars
Ludens: 바다+미술+유희'를 표현했다.
부산 다대포해수욕장에 설치될 현장
그래픽 배너의 구조물, 외부 광고물
포함한 여러 인쇄 아플리케이션과 헤메에
타이포그래피와 색상, 그래픽 모티브를
일관적으로 적용해 축제 느낌을 살렸다.

Graphic / Editorial / Website

문주화                    부산비엔날레조직위원회 / 홍보팀장                    2017

SEA
ART
FESTIVAL
2017

2017
바다미술제
ARS LUDENS:
바다+미술+유희

다대포해수욕장
DADAEPO BEACH
09.16 — 10.15

부산광역시
부산인명상조치산원지
문화체육관광부

Sea Art Festival 2017 Ars Ludens:

WWW.BUSANBIENNALE.ORG

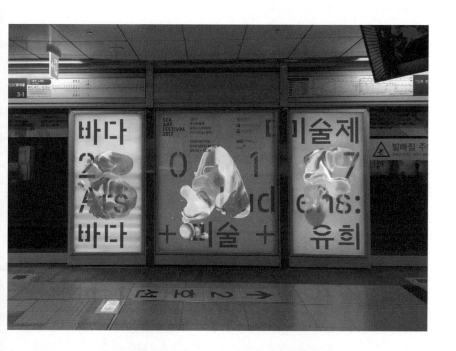

디자인을 의뢰한 입장에서 가장 좋을 때는 언제인가
질문한다면, 그 디자인이 자연스럽게 일상이 되는 순간이라고
할 수 있을 것이다. 일상의실천에 부탁한 도록은 2017년 3월에
나왔지만, 그 후로도 책장에서 이 도록을 꺼내어 보는 일이
자주 있었다. 그해 수집한 신소장품을 소개하는 도록의 성격상,
매년 만들고 있음에도 유독 일상의실천이 만든 이 도록을
샘플로 꺼내 들었다. 이유는 그렇다. '정부', '은행', '소장품'
같은 이질적이면서도 다소 딱딱한 단어들의 조합이지만,
우리가 하는 게 사람들의 문화 향유를 위한 일이니, 어렵지
않게 직관적이고도 시각적으로 이 부분을 알리고 싶다는, 다소
무리한 바람까지 그들은 귀담아 들어주었다. 해마다 발행해
서가에 꽂힐 것을 고려한 정형화된 규격이나, 그 안에 담긴
내용의 성격상 디자인에 많은 자유를 주지 못하는 미안한
마음이었는데, 시안을 받아 든 순간 기우에 불과했다는 걸
알았다. "이거 어떻게 작업하신 거예요?"라는 질문부터 나오게
만드는 일상의실천만의 작업방식은 그들이 꼬박 며칠을
사물과 씨름한 결과물이었다. 그들의 디자인에는 이렇듯 작업
과정을 유추하게 만드는 독특한 물성뿐만 아니라 시간성과
신체성마저 묻어 나온다. 그들의 작업 과정이 그러했듯,
'일상(에서)의 실천'이란 녹록지 않은 일이다. '실천'은 자발적인

디자인: 권준호
3D 그래픽: 김다영

정부 미술품을 체계적으로
관리·활용하고자 출범한 정부미술은행은
매년 다양한 분야의 예술작품을 구입하고
공공기관 및 기업에 대여하며 예술 보급
지원사업을 진행한다. 일상의실천이
디자인하고 제작한 『2016 정부미술은행
신소장품』도록은 형태와 소재, 질감이
변형되는 장면을 포착한 이미지를
구현해 평면과 입체, 뉴미디어 등 다양한
작품을 다루는 정부미술은행의 성격을
시각화했다.

Editorial

행동을 촉구하지만, '일상'은 그 의도를 비집는 비자발적 우연이 끊임없이 개입하는 시간이자 공간이기 때문이다. 그래서 새로운 우연이 나타날 때마다 자기-위반되는 것들을 새롭게 갱신해내야만 한다. 일상의실천은 지금도 자기 갱신을 하면서 디자인을 통해 참여의 새로운 증거를 제시하는 듯하다. 그들의 다음이 기대되는 이유다.

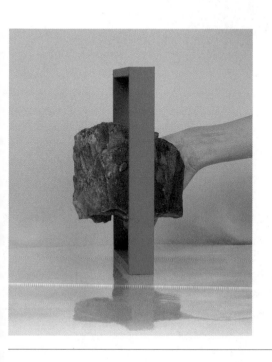

GKO — Korean Painting — 한국화 — 29 works

GPH — Photography — 사진 — 21 works

2017년 한국여성민우회의 30주년을 맞이해 소식지를
개편하기로 했다. 어떤 곳과 협업하면 좋을까 토론했을 때
많은 활동가가 일상의실천을 입에 올렸다. 2014년에 소책자
『아플 수 있잖아』 작업을 한 후 언제 다시 작업할 수 있을까
기대하던 터였다. 소식지를 개편할 때 가장 염두에 둔 것은
'단체 소식지'라는 이미지를 벗어나고 싶다는 점이었다. 다양한
페미니즘 이슈를 다루는 기획 꼭지를 강화하면서 '가지고
싶은 페미니즘 서적'처럼 보이고 싶다는 바람을 전했다. 기획
단계에서 많은 이야기를 나누지 못했지만 첫 번째 소식지의
시안을 보고 모두 "우와!" 했던 기억이 난다. 민우회를, 페미니즘
운동을 이해하는 일상의실천을 만나서 연결되고 연대하고자
했던 '함께 가는 여성'의 의미를 전달할 수 있었다. 소식지를
받아본 회원들의 생생한 반응도 기억이 난다. 트랜스젠더
이슈를 다룬 2021년 상반기호(231호) '젠더를 가로지르다'에
대한 공감, 감사 등의 반응을 접했을 때, 주제와 디자인의
시너지 효과를 체감했다. 지금은 일상의실천과 이별했지만,
민우회의 운동 속에서 또다시 일상의실천을 만날 날이
기다려진다.

디자인 디렉션. 권준호
디자인. 김혜진, 김리원, 김주혜, 정다슬
사진. 김진솔

한국여성민우회는 여성주의 시각을
바탕으로 한국 사회의 성문화와 관련
제도를 개선하는 다양한 활동을 펼치고
있는 활동가들의 모임이다. 『함께가는
여성』 232호는 2022년 대선을 앞두고
지난 정부를 회고하며 페미니즘이
시각으로 그간의 정치를 짚어보고 5년
후의 새로운 미래와 페미니스트가 꿈꾸는
사회를 상상했다. 일상의실천은 여성들이
연결되어 돌보고 나누는 사회, 내일을
두려워하지 않는 이상적인 사회, 곳곳의
수줄과 넷가에서 만나는 사람을 꿈꾸는
이번 호의 상징적인 의미를 내포하기
위해 이미지를 가공해 직관적으로
드러내고자 했다. 정치와 무겁하게 닿아
있는 짓발을 활용해 주제를 시각화했다.

Editorial

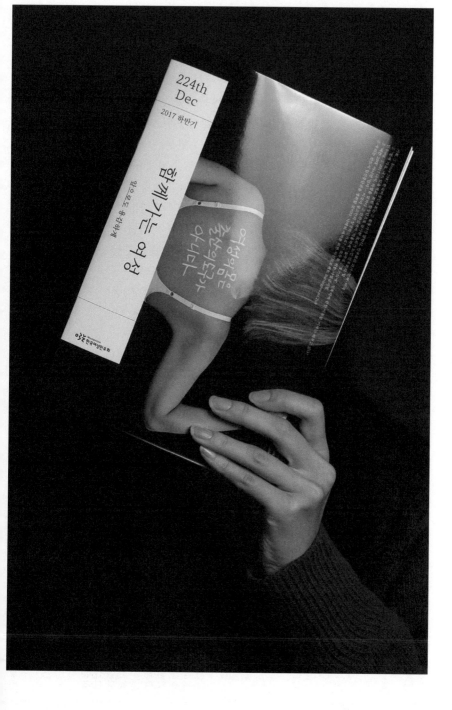

지금은 철거되어 사라졌지만 아현포차 거리라는 곳이 있었다.
30년 넘게 같은 자리를 지키며 오랜 기간 서민들이 삶의 애환과
질곡을 달래던 서울의 명물이었다. 주머니가 가벼운 이들이
언제든 부담 없이 들러 할머니가 요리해주는 맛있는 안주에
소주 한잔을 기울일 수 있었다. 아현동 달동네를 철거해 가난한
이들이 쫓겨 가고 그 자리에는 새로 마포래미안푸르지오라는
아파트 단지가 들어섰다. 아파트로 이주한 주민들은 허름한
아현포차 거리를 마음에 들어 하지 않았다. 온갖 핑계를 들어
할머니들을 내쫓으려 했고 표를 의식한 국회의원 노웅래,
마포구청장 박홍섭 등 지역 정치인들은 그에 호응했다. 용역
깡패들을 보내 할머니들의 삶의 터전인 아현포차 거리를
부숴버렸고 그 자리에 장사를 하지 못하게 커다란 꽃화분들을
가져다놓았다. 이때 처음 아현포차 할머니들과 디자인
스튜디오 일상의실천과의 인연이 시작되었다. 일상의실천이
「꽃보다 사람이 아름다워」라는 포스터를 제작해 사람들에게
공유함으로써 이 행위들의 부당함을 알렸기 때문이다.

　　아현포차 할머니들은 단골손님들과의 인연을 하나하나
소중히 여기고 요리 이야기가 꽃이 피면 해가 지는 줄도 모르는
천생 요리사들이었다. 이를 세상에 드러내고 부각하고 싶어서
30년 아현포차의 요리 레시피의 비밀을 파헤친다는 콘셉트로

2016년 8월 18일, 재개발로 들어선
아파트 주민의 민원으로 삶의 터전인
아현포차가 강제 철거되었다. 「아현포차
요리책」에는 '작은 거인' 조옥분 할머니,
'강타 이모' 전영순 할머니의 손맛을
담은 매운탕, 순두부찌개, 어묵빼 등의
요리법과 아현포차 단골손님들의 인터뷰,
그리고 아현포차를 살려내기 위해 활동한
아현포차 지킴이들의 이야기를 담았다.

디자인. 권준호, 김린원
사진. 박김형준

황경하　　　　　연대자

Editorial

2017

『아현포차 요리책』이 기획되었다. 물론 레시피에 특출한 비밀
같은 건 없었다. "소금 조금 넣고 간장 두 숟갈 넣고 휘휘 저어."
같은 식이었다. 하지만 그 레시피에는 각박한 세상에서도
부둥켜안고 살며 인정을 잃지 않으려는 사람들과 서로 간의
사랑 이야기가 담겨 있었다. 아현포차 이야기의 궤적을
다큐멘터리 방식으로 따라가는 박김형준 님의 사진 작업도
중요한 역할을 했지만, 책의 전체적인 기획의도를 온전히
이해하고 마음을 담아 아름답게 편집하고 디자인한 디자인
스튜디오 일상의실천의 노력 덕분에 아현포차의 이야기가 널리
알려질 수 있었다. 그리하여 종국에는 마포구청의 직접적인
사과와 재발 방지 약속을 얻어 낼 수 있었다.

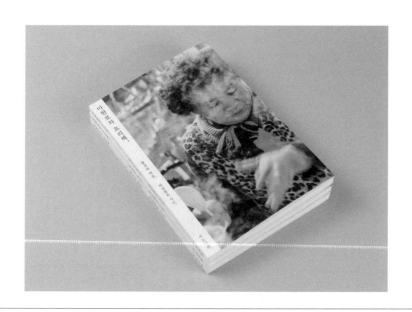

아현포차 할머니들 중 아현동에 거주하던 '작은 거인' 이모는
머잖아 집까지 철거될 운명에 처했다. 아현포차 이야기를 더
널리 알리고, 작은 거인 이모의 이사 보증금을 마련하기 위해
홍대 지역의 인디 뮤지션들과 힘을 합쳐 『레코드페허』라는
행사를 기획했다. 일상의실천이 포스터 디자인으로 연대의
마음을 보탰다. 우리가 비록 마음과 의지 외에 가진 게 없고,
항상 힘과 기술이 모자랐지만 전문가들의 디자인이 함께하는
것은 상당히 강력한 무기였으며 우리에게 의지가 되었다.
쫓겨난 이들이 힘겹게 저항하는 현장들에서 일상의실천의
디자인이 이런 역할을 담당해왔다는 것을 잘 알고 있다. 덕분에
『레코드페허』는 무사히 치러졌고, 소기의 목표를 달성했다.
고마운 일이다.

디자인. 김어진

『레코드페허』는 한순간 거리로 내몰린
아현포차 조웅분 할머니를 돕고자
기획된 공연이다. 살롱바다비와
자립음악생산조합의 기획자가 힘을
모았고, 채널1969와 Yogiga 표현
갤러리의 도움으로 공연의 윤곽을
잡았다. 일상의실천은 이번 공연 취지를
바라보며 황금만능주의에 물든 한국
사회와, 그 안에서도 아직 물들지
않은 마음으로 연대하는 음악가들과
기획자들의 모습을 포스터에 은유적으로
표현하고자 했다.

Graphic

레코드페허
RECORD DISASTER

입장료 10,000원

2017.3.25 Sat 3:00pm >> 10:30pm @요기가갤러리    2017.3.26 Sun 3:00pm >> 10:30pm @채널1969

12

3.25 토요일 } 광합정글 / 빅베이비드라이버트리오 / 야마가타트윅스터 / 꿈꾸는청춘속에서우리는 / 마츠헌 / 김오키 썩투에드니스 / 유기농맥주 / 실리카겔
3.26 일요일 } 최가흥단편선 / 여유 / 황무하 / 낙주은하들 / 모던가야그마 캥멍어 / 김동산 / 김해원 / 김뚝인

『5회 타이포잔치』의 주제는 '몸과 타이포그래피'였다.
존재하는 모든 것에는 '몸'이 있다. '몸'은 감각경험을 통해
나와 외부세계를 연결하는 주체의 가장 끝에 있는 매체다.
이 비엔날레의 연계 프로젝트이자 전시로서『연결하는 몸,
구체적 공간』은 '몸'에 담긴 이런 관념을 현실의 일상에
적용한 인상 깊은 프로젝트였다. 이 프로젝트에서는 참여
그래픽디자이너가 거주하거나 그들의 작업공간이 있는 서울
시내버스 정류장 곳곳이 각 디자이너의 경험을 장소성으로
해석하는 무대가 되었다. 그뿐만 아니라 이 콘텐츠를 제공하는
온라인 공간마저도 이 일종의 사회적 관계의 노드로 작동했다.
총감독으로서 기대한 보편적인 화이트 큐브 전시와는
근본적으로 다른 접근으로 '이웃, 대화, 작은 커뮤니티, 구체적
공간, 참여, 공존, 연대'의 가치를 탐색하는 뜻깊은 결과를 얻을
수 있었다. 일상의실천과 함께여서 그럴 수 있다고 확신했다.

5회 타이포잔치: 연결하는 몸, 구체적 공간
5th Typojanchi: Connected Body and the Specific Places

Graphic / Practice / Website

웹사이트 / Website

hellloep.website/connectedbody

『연결하는 몸, 구체적 공간』은
타이포잔치와 서울아트스테이션이 협력
프로젝트로, 서울 시내 버스 정류장과
우신설비 주식회사의 옥외 환승/이동 공간을
활용해공간스토리 텔링의 바탕으로
다양한 공간스토리를 해석한 작품들을
포함한 디자이너의 공간을 해석한 작품들로
선정했다. 15명의 참여 그래픽디자이너,
큐레이터로, 김어진이 그래픽디자인,
김경철이 프로젝트 웹사이트 디자인과
개발을 참여했다. 1500여 곳에 설치된
작가들의 작품과 해설을 담은 전시
도록에는 주 정류장의 공간을
재해석하고 버스 및 지하철 노선 색상에
착안한 모티브를 적용했다. 웹사이트는
메인 그래픽에 적용한 '재해석된 공간,
분절된 공간'의 연속을 기어로 드 삼아, 각
작품이 하차 정보와 작품 제작 과정과
작가별 링크 등을 표함한 아카이브 사이트다.

프로젝트 큐레이터. 권준호
그래픽디자인. 김어진
웹사이트 디자인 & 개발. 김경철

안병학     홍익대학교 시각디자인 전공 교수 / 타이포잔치 2017 감독     2017

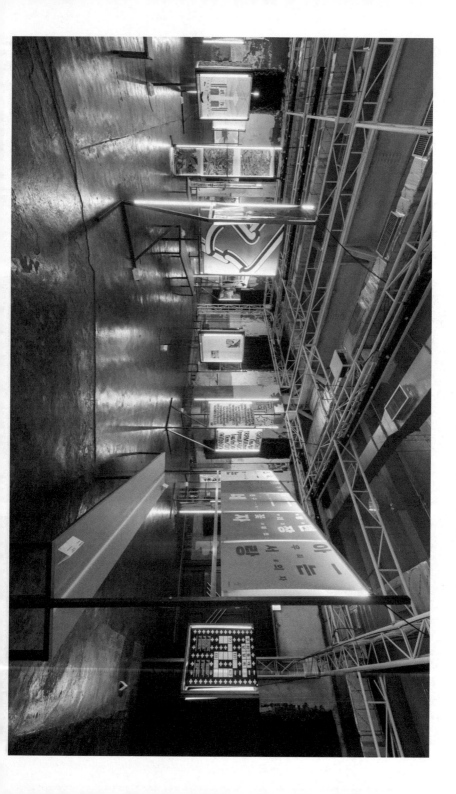

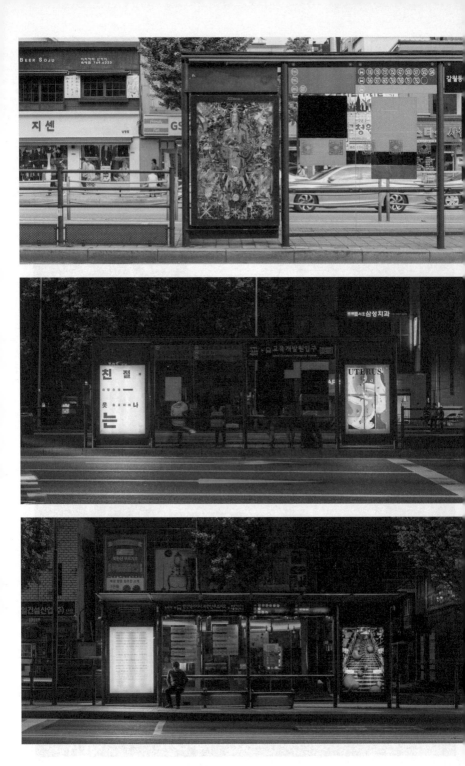

재능문화재단의 작가 후원에 대한 진정 어린 고민에서 출발한
수상 제도『JCC 예술상 & 프론티어 미술대상』의 첫 수상자
전시를 위한 디자인물 제작은, 각 예술상의 성격을 가시화하고
미래에 대한 청사진을 보여줄 중요한 작업이었기에 고민할
거리가 적지 않았다. 안타깝게도 상기 수상 제도는 기관의
사정에 따라 1회를 끝으로 잠정 종식되었지만, 일상의실천의
지속 가능한 디자인 결과물은 현재에도 미래를 기약하듯
남았다. 당시 전임자의 대략적인 진행 과정을 전달받아,
3–4개월 내에 수상 제도의 전반적인 내용을 재검·조율하는
동시에 진행하는 강행군 중에 일상의실천과 작업을
시작하게 되었다. 초기 내용을 서로 공유하고 의견을 나눌
시간이 적었음에도 일상의실천은 첫 시안을 보내왔다. 지금
생각해보면, 동시다발적인 결정과 번복이 오가는 와중에도
자신들의 디자인을 꼼꼼히 설명하고 설득하는 과정은
규정·설득·진행이 휘몰아치는 현장의 담당자에게 묘하게
새로운 방향성을 제시하고 결론에 다다르게 하는 동력이
되었다. 다만 시간적으로 여유로운 상황이 아니라, 함께 즐기며
공동의 목표를 위해 협력하는 즐거움을 제대로 누리지 못해
아쉽다. 현대미술을 위해 헌신적으로 노력하는 예술인들에게
단비가 되어줄 수상 제도가 언제까지고 계속되길 바랐던
우리의 염원에 응답하듯, 일상의실천은 디자인에도 다양한
발전·변화·지속 가능성을 담아주었다.

「JCC 예술상 & 프론티어 미술대상」
전시를 위한 그래픽 작업을 맡아 다양한
매체와 소재를 활용해 전시 아이덴티티를
어브제를 활용해 전시 아이덴티티를
디자인했고, 한국 전위예술의 대표적
작가 이승택(JCC 예술상), 진기종,
임선이, 저승인 작가(프론티어
미술대상)의 대표 작품을 활용한 홍보물,
전시 디자인의 타이포그래피를 반영한
북을 만들었다.

Graphic / Editorial

디자인. 권준호

최승현, 김혜지    재능문화재단 / 예술사업실장 & 책임큐레이터, 큐레이터    2017

[104]

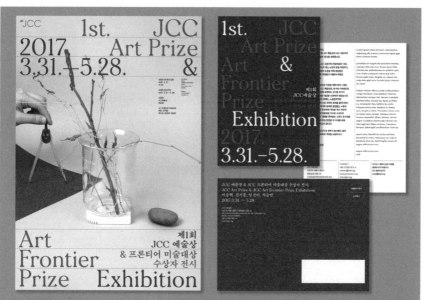
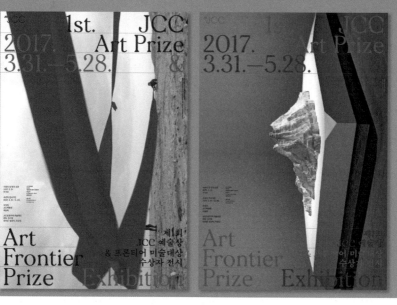

유럽 대사관, 문화원과 함께하는 영화제를 준비하면서 유럽 사람들의 코를 납작하게 해주고 싶었다. 그저 그런 홍보물이 아니라 뭔가 눈에 쏙 들어오는 새로운 디자인, 세련된 디자인의 홍보물을 보여 주고 싶었다. 타이포그래피로 영화제를 소개할 수 있는 작업을 잘할 만한 곳을 찾다가 일상의실천을 알게 되었다. 작품은 만족스러웠다. 유럽 사람들도 훌륭하다고 칭찬 일색이었다.

2017
디자인: 김어진
머신: 박세인

2018
디자인: 김어진
머신: 브이크로비

서울역사박물관 로비에서 개최한 「유니크 영화제」는 유럽 각 도시에서 지속 가능한 도시를 만들고자 노력하는 사람들의 이야기를 담은 다큐멘터리 상영전이다. 변화하는 도시에서 지켜야 할 유산은, 또 다음 세대와 공유할 가치는 무엇일까? 영화제의 문제의식을 염두에 두고, 도시 문명의 흔적을 드러내기 위해 전통적인 로마자(Serif)의 특징을 한글 레터링으로 결합한 동시에, 건물이 늘어선 거리의 인상으로 구현해 도시 건축의 풍경을 재현했다. 도시 전면을 가로지르는 스크린은 영화제의 성격을 분명하게 드러내는 모티브로 활용했다.

Graphic

이재경    서울역사박물관 / 큐레이터    2017–2018

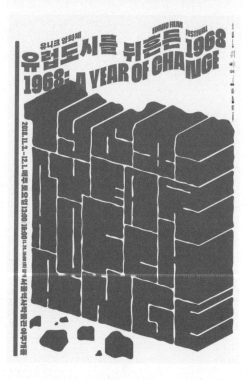

무슨 우연인지 나는 새롭게 시작하는 미술공간들에서 주로
일해왔다. 멀쩡히 잘 쓰던 전시장도 내가 합류하면 갑자기
이사를 가야 하는 상황이 생겼다. 보안여관도 그랬다.
1942년부터 통의동에서 조용히 자리를 지켜오던 여관은
10여 년 동안 전시 공간으로 사용되다 2017년
문화복합공간으로 확장되었다. 오랜 역사와 수많은 개인의
서사가 존재하는 공간을 중심으로 카페, 전시장, 책방 그리고
숙박시설까지 다양한 성격을 띠는 장소의 새 BI를 만드는
일은 까다로운 작업이었다. 수많은 시안이 오가며 종종 난처한
상황을 마주했지만 결국 모두가 행복한 결과로 귀결되었다.
새 공간을 론칭하며 11주년 전시까지 한꺼번에 진행해야 하는
긴박한 일정에도 언제나 마감을 지켜준 일상의실천에 감사한
마음을 전한다. 끝나지 않을 것 같이 길었던 디자인 항목 중
사실 가장 기억에 남는 건 새 명함이었는데 누군가에 건넬
때마다 괜히 으쓱한 기분을 감추기 어려웠다.

BOAN1942

서울 통의동 보안여관은 1942년부터
2005년까지 수많은 이들이 머물다 간
쉼의 공간이다. 2017년에는 예술가들의
창작·'33마켓', 프로젝트 공간
'보안클럽', 소규모 출판물을 소개하는
서점 '보안책방', 다양한 매체의 작품을
선보이는 전시 공간 '보안1942', 기존의
여관 기능을 수행하는 '보안스테이'를
포괄하는 복합문화공간으로 재탄생했다.
일상의실천은 '보안여관'의 조성 비,
을 기하학적인 도형으로 시각화하고,
알파벳 A-Z를 모듈화해 그래픽 패턴을
구축했다. 보안여관을 구성하는 클럽,
책방, 전시 공간, 스테이를 상징하는
그래픽 요소에 이 모듈을 적용하면서
전체적인 아이덴티티를 구축했다.

Graphic / Auuentlpl

디자인. 권준호
머선. 띄이코드

송고은        큐레이터        2017–2019

[108]

BOAN 1942

BOAN BOOKS

ART SPACE
BOAN

BOAN STAY

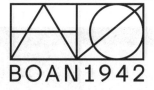

BOAN 1942

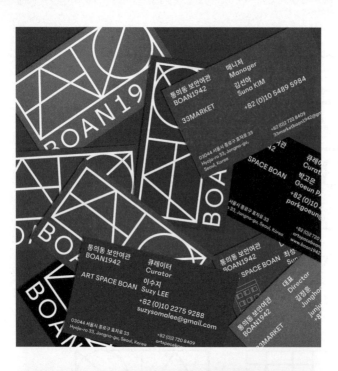

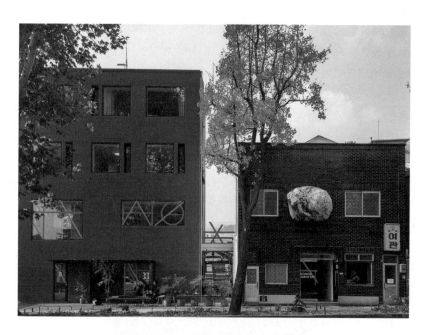

BOAN11: AMOR FATI
2018.
11.1.–11.25.  아모르파티

통의동 보안여관 11주년 기획

A 내일 없는 내일
❶ 내일 없는 내일(들)
❷ 은밀한 산책
❸ 경성콤 : 1919–2018
❹ BOAN1942: 취향의 취향의 취향
❺ [커뮤니티 네트웍 플랫폼] 기 네트워크

> Exhibition /1 + 5 Programs

A Tomorrow Without Tomorrow
❶ Tomorrow Without Tomorrow(s)
❷ Secret Promenade
❸ Kyungsung COM : 1919–2018
❹ BOAN1942: The Taste of Taste of Taste
❺ [Community Check] Network & Platform

> Exhibition /1 + 5 Programs

일상의실천을 눈여겨보는데 (아마도 힐끔힐끔) 언젠가
함께 작업하면 좋겠다는 생각과 할 수 있을까 하는 생각이
동시에 들었다. 늘 기회를 엿보던 중에 내가 맡고 있는
『서울국제핸드메이드페어(SIHF)』의 새로운 아이덴티티가
필요한 때가 왔다. 그렇다면 '어디 한번 시도해볼까?'라는
마음으로 페어 총괄을 맡고 있는 대표님과 뜻이 맞아
일상의실천에 노크를 했다. 쑥스럽게 인사를 나누고 첫 미팅을
했던 기억이 아직도 생생하다. 전체를 보는 견해에 놀랐고
기대되는 결과물이 나올 거라는 확신도 들었다. 당연히
만족스러운 결과가 나왔고 아이덴티티를 시작으로 다양한 시각
작업을 함께할 수 있었다. 일상의실천이 작업과정에서 던진
여러 질문은 나 또한 내가 맡고 있는 사업에 대한 질문으로
이어졌고 칼 세이건의 "모든 질문은 세상을 이해하려는
외침이다."라는 문장을 환기해주었다. 나는 일상의실천의 이
부분을 가장 높게 평가한다.

아이덴티티 디자인: 권준호

2017
디자인: 권준호
직조: 고마워술

2018
디자인: 권준호
도움: 김리원, 이충훈

2019
디자인: 권준호
머선그래픽: 브이크드

2020
디자인: 권준호, 길혜진

양수연            일상예술창작센터 / 팀장                    2017–2020

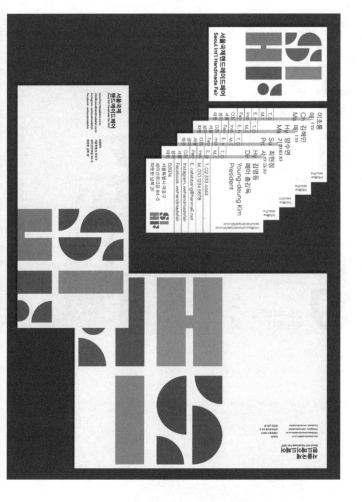

Identity / Graphic / Editorial

2017년 새롭게 디자인된
『서울국제핸드메이드페어』 아이덴티티는
수작업 초기 크게에 필요한 스케치
과정을 반원과 직선으로 시각화했다.
이후 그 해의 주제가 담긴 포스터
디자인, 도록, 웹사이트 작업을 진행했다.
핸드메이드으로 주요 행위인 '엮기'와
'풀기'에, 관계를 맺어 사회문제를
해결한다는 의미를 담거나(2017년
'핸드메이드_엮다 풀다'), 쉽게
쓰이다 버려지는 다양한 소품을 작업
틀마다 이오쓰,'오와운 운도로운 다른
환경했다(2018년 '집'). 올 성당 다른
연결체로 뒤 각 페이퍼그래피를
국으로점차 더 넓부 의미로까지
확장(녹 바다, 등으로 바다,
국어살아, 그이페이드, 폐지,
한다(디아이와이, D.I.Y).

2020년, 핸드메이드 주제를 확장하고자 하다

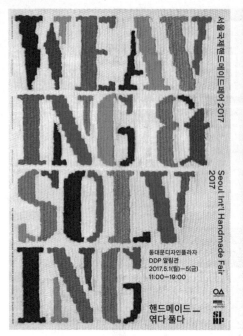

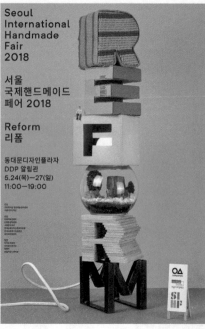

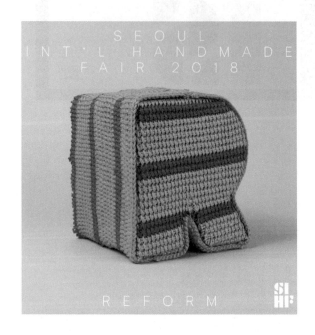

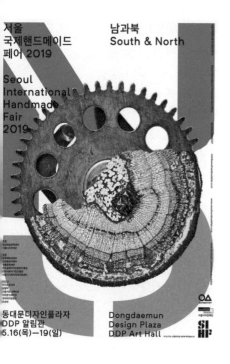

서울
국제핸드메이드
페어 2019

남과북
South & North

Seoul
International
Handmade
Fair
2019

동대문디자인플라자
DDP 알림관
5.16(목)—19(일)

Dongdaemun
Design Plaza
DDP Art Hall

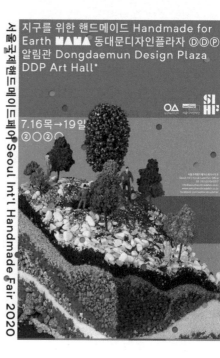

지구를 위한 핸드메이드 Handmade for
Earth MAMA 동대문디자인플라자 ⒹⒹⓅ
알림관 Dongdaemun Design Plaza
DDP Art Hall*

7.16목→19일
②⓪②⓪

서울국제핸드메이드페어 Seoul Int'l Handmade Fair 2020

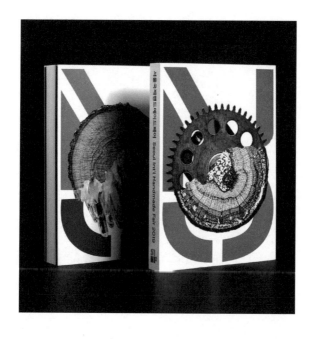

프로젝트 미팅을 위해 아침부터 찾은 아현동 사무실. 경철
실장님의 첫인상은 선함 그 자체였다. 내려주신 커피를 마시며
일정 이야기를 했는데 느리지만 묘하게 신뢰가 갔다. 그리고
해야 할 작업을 하나씩 진행했다. 일상의실천은 보통 조용하고
은밀하게 진행하기에 이쪽에서는 혹시나 하며 상황을 체크
체크하곤 했다. 페어 포스터 프레젠테이션 하던 날 경철 실장님,
권준호 실장님과 함께 낙지수제비를 먹으며 밴드 한다는
소리에 의식의 흐름대로 공연 포스터도 만들어보고 싶다고 한
이야기도 기억난다. 『2019년 서울국제핸드메이드페어』주제는
'남과 북'이었다. 공예·핸드메이드페어에서 무엇을 이야기하고
보여 줄지 고민이 많았죠. 사실 포스터와 그 안에 담긴 이야기를
디자인하며 현장에서 무엇을 구현해야 할지 더 명확해지는,
방향성을 제시하고 또 대표하는 상징성. 그게 일상의실천의
디자인이다. 가슴 뛰게 흥미로운데 신뢰가 간다.

서울국제핸드메이드페어
Seoul International Handmade Fair

디자인. 김경철
개발. 김경철, 강지우, 조현이, 최인

「서울국제핸드메이드페어」 웹사이트
디자인과 개발 작업을 진행했다.
아이덴티티에 적용된 조형시스템과
색상을 웹사이트 전반에 활용해 시각적
통일성을 부여했다. 또한 그동안 여부
시스템으로 운용되던 입장권 판매를
비롯한 역대 전시회 아카이브, 부스 참가
신청, 현장 입장 시스템 등 페어 전반에
필요한 다양한 기능과 프로세스를 통합한
웹사이트를 구축했다.

seoulhandmadefair.co.kr

Website

윤성훈        일상예술창작센터 / 참가자모집·관리 담당 매니저        2019

『*c-lab』은 코리아나미술관이 2017년부터 운영해온 고유
플랫폼으로 매년 한 가지 주제를 정해 여러 형식의 프로젝트와
프로그램을 선보인다. 내가『*c-lab』에 합류했을 때, 이미 네
권의 자료집이 출간된 이후였다. 시간만큼 쌓인 부담감을
옆으로 살짝 밀어두고, 가장 먼저 해야 할 일은 키 컬러를
정하는 일. 그해의 주제어를 보내고, 주제에 대한 해석과 한
개의 키 컬러를 받는다. 그리고 이는『*c-lab』의 로고, 자료실의
시트지, 굿즈, 홍보물 등에 녹아 잘 숙성된다.『*c-lab』의 색은
한 해의 과정을 담은 자료집을 통해 완성된다. 모든 시간을
압축해 책으로 나오는 일이 어디 쉬운 일이겠냐마는 새롭게
어렵고 지난한 과정이었다. 그러나 하나의 주제가 하나의
색으로, 하나의 책이 되는 일은 언제나 보람된 일이다. 나는
일상의실천의 디자인이『*c-lab』의 주제를 해석한 또 다른
프로젝트라고 생각한다. 머릿속에 여섯 개의 주제, 여섯
개의 디자인, 여섯 개의 색이 떠오른다. 그리고 열 번째 책을,
스무 번째 색을 상상해본다. 이건 일상의실천이 만들어가는
『*c-lab』의 과정이다. 그 과정에 동행할 수 있어 기쁜 마음이다.

디자인 디렉션. 권준호
디자인. 이충훈, 김례진, 장하영

코리아나미술관은 매년 시각예술 문화에
대한 연구, 전시, 교육, 아카이빙을
포괄하는 통합적 프로젝트인『*c-lab』을
진행해, 주제에 대한 장기적이고
심화된 접근 및 예술의 실천 가능성을
탐색하고 있다. 일상의실천은 각 호의
주제어를 디자인적으로 해석해 '파동'과
'중첩'을 모티브로 구성하거나(『*c-
lab 3.0 중후군』), 헬이 최소 단위인
'픽셀'과 'Un+Contact' 제호를 조합해
온오프라인의 유동적이고 혼재된
양상을 표현하고(『*c-lab 4.0 언택트』),
원의 형태에서 밖으로 퍼져나가는,
규칙에 기반한 불규칙적 패턴이
확장되는 그래픽에 '예술을 통한 관계의
확장'이라는 지향점을 담았으며(『*c-
lab 5.0 TRANCE』), 유기적인 물성의
상호작용을 표현해 '공생'보다 많은
관계성을 포괄하는 공진화의 이미를
함축했다(『*c-lab 6.0 공진화』).

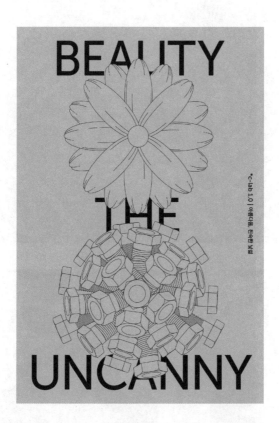

BEAUTY
THE
UNCANNY

*c-lab 1.0 | 아름다움, 친숙한 낯섦

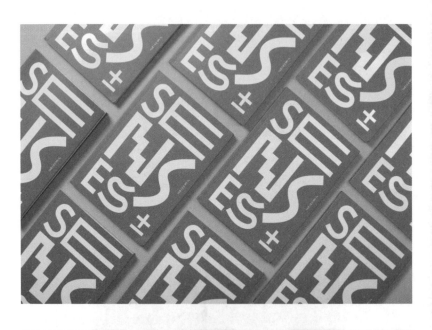
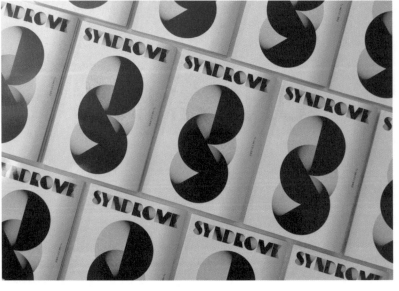

디자이너와 큐레이터가 아닌 작가와 큐레이터로 일상의실천과
함께한 전시『디지털 프롬나드』에 출품한「Poster Generator
1962–2018」은 관람객을 창작자의 위치로 초대하는 작업이었다.
대개 작가들이 자신의 미술작품을 만든다면, 일상의실천은
디자인 스튜디오라는 환경을 고안하는 작업을 보여줬다.
전시의 관람객들이 제시된 시립미술관 컬렉션을 보면서
평론가들의 비평언어에서 발췌된 다양한 키워드를 선택하고
조합하고 필터링을 통해 이미지를 랜덤하게 변화시키면서
자신만의 이미지를 디자인해가는 환경을 제공하는 작품이었다.
'유니티(unity)' 프로그램을 전격 도입했는데, 이런 기술적인
구현은 제이드웍스라는 전문업체의 협업으로 시각화했다.
관람객이 자신만의 컬렉션을 만들어가는 과정에서 옆 사람과
나누는 대화는 실시간으로 음성인식되어 프로그램을 통해
텍스트화되어 바닥에 투사되는 레이어까지 담고 있었는데,
작품의 내용을 구성하고 이를 구현하는 방식, 즉 우연, 대화,
협업, 제시, 선택……. 모두 철저히 '디자인적'이었다.

디자인 & 아트 디렉션: 일상의실천
테크니컬 디렉터: 제이드웍스
가구 제작: 새로움아이
영상 & 사운드: 정문기

「Poster Generator 1962–2018」에
참여한 관람객은 선정된 소장품들을
새로운 포스터로 변환하는 과정을
경험한다. 이 재해석 과정의 디자인은,
공간 전체가 참여자의 행위에 따라
시시각각 달라지는 캔버스인 동시에,
하나의 디자인 과정을 은유하는 '디자인
스튜디오' 자체이다. 소장품에 대한
비평적 해설에서 작품의 색채, 구조,
표현 기법 등을 범주화해 도출한
키워드를 변화 필터로 적용함으로써,
관람객들은 예측 불가능한 새로운
이미지를 만들어 낸다. 이 과정에서
참여자들의 대화가 음성 인식 시스템을
통해 시각화되고 텍스트로 표현되어
공간 속에 펼쳐지는데, 이렇게 구현된
공감각적 공간에서 탄생된 포스터는
텍스트를 이미지화하는 과정을 공유하는
매개체이자 관람객들의 내적 심상을
대표하는 각자의 시각 언어이며, 이 시대
디자인의 존재 방식에 대한 질문이다.

Practice

여경환          서울시립미술관 / 큐레이터                    2018

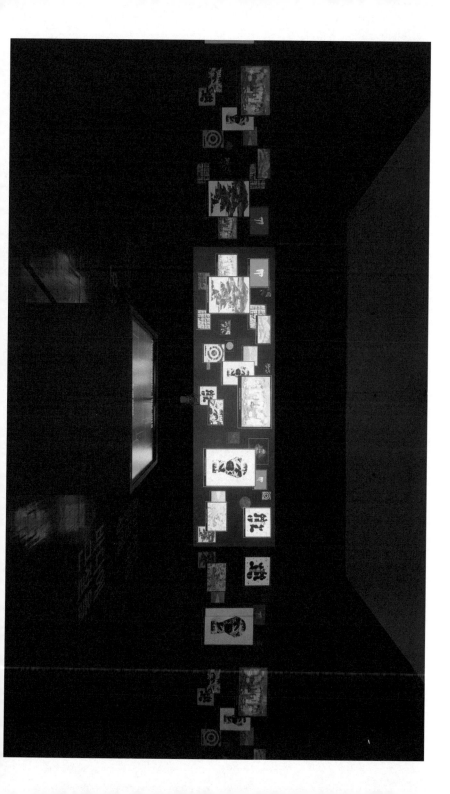

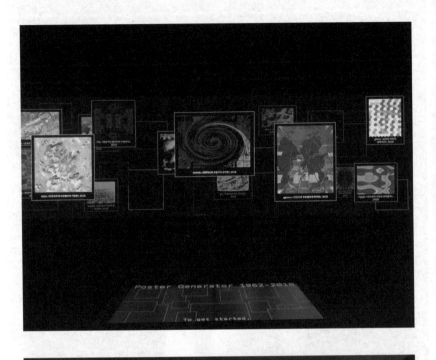

# Poster Generator 1962-2018

To get started,
touch anywhere on the screen

『기억을 벼리다』 포스터 디자인을 받았을 때 너무 생소했다. 말 그대로 처음 경험해보는 이미지였다. 역사의 흐름과 왜곡, 층층이 쌓여 있는 시간들, 몸의 기억과 현장의 소리를 바로 이렇게 한 장의 포스터에 담을 수 있구나! 38번째 참여 작가라고 생각했다. 그것도 아주 존재감 있는. 멋진 포스터는 기획자들을 신나게 한다. 당시 안혜경 전시감독은 기자 간담회에서 포스터 디자인 설명 시간을 별도로 마련할 만큼 자부심이 있으셨다. 「기억을 벼리다」 전시를 위해 제작된 사인물은 40여 종에 달한다. 포스터 3종, 웹 포스터 4종, 초대장 리플릿 1종, 건물 외벽 현수막 10종, 배너 4종, 전시장 내 월 텍스트 14종, 카탈로그(200쪽) 1종, 현장 배포용 팸플릿(30쪽) 1종 그리고 운영위원장과 전시감독 그리고 큐레이터 세 명의 명함까지. 오타가 없는 완성 원고를 한 번에 전하기 위해 나도 고군분투했지만, 원고를 전하자마자(체감 시간) 쏟아져 들어오는 모두 다른 크기와 디자인의 사인물들! 누가 디자이너에게 수정 요청하랴? 수정 없이 바로 인쇄로 넘어가는 희열. 처음 느껴봤다. 이제는 국가대표 디자인 스튜디오가 된 일상의실천과 또 함께 작업할 날을 고대한다.

기억을 벼리다
Forged into Collective Memory
Graphic / Editorial

디자인: 권준호
레터링: 정수영(한양정 점)

"벼리다: 무디어진 날을 불에 담구고 두드려 날카롭게 만들다." 섞이고 흩어지는 마블링 이미지와 신체 일부분을 부분적으로 차용한 이미지에 4·3 항쟁을 둘러싼 '진실, 기억 탄압, 역사 왜곡, 가해, 피해, 학살, 치유, 저존, 난민, 자본, 여성, 이주, 노동, 환경 등이 주제를 담은 메인 그래픽을 구성했으며, 제주의 풍광과 기억의 파장을 형상화한 배경에 전시 제호를 감각적으로 살린 레터링을 넣어 도톰을 완성했다.

박민희          독립 큐레이터                    2018

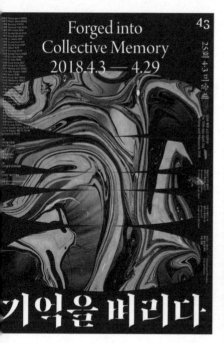

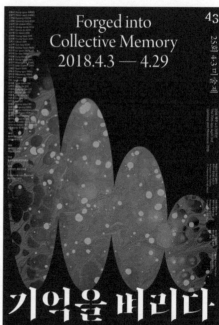

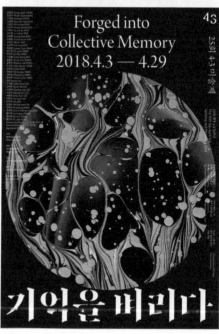

2014년 세월호 사건 을 기점으로 한국사회는 이제껏 겪지 못한 새로운 '디지털 연대'의 시대를 목격했다. 나는 이러한 디지털 연대를 목도하기도 했지만, 사건에 대한 서로의 견해가 다르다는 이유로 논쟁을 벌이다가 관계를 절연한 경우도 보았다. 이러한 과정을 지켜보면서, 나는 어쩌면 이러한 현상에 휩쓸리지 않은 채 적절한 거리를 유지하고 싶었던 것 같다. 사건이 일어나기 전, 나는 냉철한 판단력 없이 미디어를 믿어왔다. 하지만, 지속적인 연대로 공동체를 형성하는 다양한 디지털 플랫폼에 비해 여론에 큰 영향을 미치지 않는 것 같았다. 사회 변혁을 야기하는 강력한 힘이 위에서 아래로 강요된 것이 아니라, 바닥에서부터 시작된 것이다. 나는 이러한 현상이 디지털 플랫폼을 통해 대중이 연대감을 형성했기에 가능했다는 점을 강조하고 싶었다. 연대감과 같은 감정이나 정서를 설명하는 것은 어려운 일이지만, '정동'이라는 함축적인 개념으로 표현할 수 있을 것이다.

이러한 생각에서 시작하여 2018년 3월, 나는 백남준 아트센터에서『웅얼거리고 일렁거리는』전시를 기획했다. 나는 이 전시가 당시 불꽃처럼, 용광로처럼 '웅얼거리고 일렁'였던 다양한 목소리에 귀 기울이는 연대의 장이 되기 바랐다. 세월호 참사 이후 대한민국 사회에서 내가 발견한 디지털플랫폼을 통한 집단적 감성과 감각은 어떻게 이러한 사회, 정치적 변화를 야기했는지 나는 궁금해졌다. 또한 전시를 통해 내가 조심스럽게 꺼내고픈 이야기들에 대해 일상의실천은 한 치의 망설임도 없이, 그들이 늘 고민하고 실천하는 맥락 안에서 우리 전시의 이야기를 새롭게 해석해줄 것이라 믿어 의심치 않았다. 나 또한 이 기획에 다른 이들은 염두에 두지 않았고, 그 당시 서울과 지역을 분주하게 오가며 큰 프로젝트를 동시에 진행하고 있었던 일상의실천임에도 불구하고, 흔쾌히 이 전시에 디자이너로서 그리고 참여 작가로서 합류해주었다.

디자인 : 김현정

김현정      백남준아트센터 선임큐레이터                      2018

백남준아트센터는 미디어 기반의 작가들을 중심으로 전시를 하는 경우가 대부분이기 때문에, 비교적 많은 작가님들의 다양한 영상이미지들이 전시장을 가득 메운 전시로 개막을 했지만 작품 설치를 진행하면서 의외로 비어있는 벽이 많다는 생각을 지울 수 없었다. 일상의실천은 이러한 이야기와 이야기 '사이'를 일관된 디자인의 맥락으로 충실히 자신들의 이야기로 채워주었다. 그래서 전시 공간 전체를 아우르는 '결'이 마침내 완결이 된 모양새가 되어서, 매일 개막 이후 전시장에 내려갈 때마다, 일상의실천이 만들어낸 레이어의 다양함이 전시에 크나큰 공헌이 되어주었다고 생각했다. 그리고, 너무도 자연스럽게 외부 관계자들의 좋은 피드백도 늘 기분 좋게 수용하는 하루하루가 되었다.

『웅얼거리고 일렁거리는』은 디지털 네트워크 환경에서 공동의 행동을 이끌어내고 예상치 못한 사회정치적 변화를 가져온 당시의 다양한 감정을 주제로 기획된 전시이다. 그 모호한 나의 혼란함은 다른 형태와 감각, 정서로 지속되어 지금 이 글을 작성하는 지금 나는 『웅얼거리고 일렁거리는』의 5년 후, 다시 우리 삶의 일상이 되어버린 재난과 상처를 다시 곱씹으며 동시대에 진정한 위로는 존재하는지에 대한 질문을 던지는 전시를 일상의실천과 함께하려고 한다. 다시 한번, 새로운 기획과 이야기를 나누며 우리가 바라보는 이번 이야기의 시선은 어떻게 전시를 통해 표현될 것인지 기대하며 기다린다. 2021년, 나는 세월호 사건을 다시 위로하고 냉철하게 복기하면서 코로나 팬데믹과 함께 다시 '재난과 위로'에 대한 예술의 역할에 대해 고민한다. 2018년의 『웅얼거리고 일렁거리는』을 통해 나는, 어떤 결론도 내려지지 않은, 디지털 플랫폼을 '광장의 소리'처럼 다양한 현상을 바라보기 원했다.

『웅얼거리고 일렁거리는』은 디지털 네트워크 환경에서 예상치 못한 사회정치적 변화들 앞에서 형성된 물안, 공포, 애기의 감정이 갖는 흐름과 결각의 전이 현상을 통시다 미술로 재편하고 있다. 사회를 구성하고 감정을 교환하는 인간의 얼굴들을 바짓함이 물질성으로 그려내 감정의 흐름과 감각의 전이를 표현한다.

Graphic / Editorial / Space

[129]

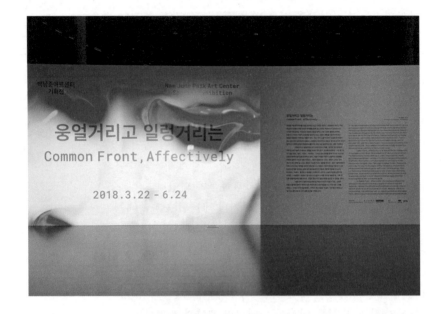

우얼거리고
일렁거리는

Comm
Affe ively,

2018.3.22
- 6.24

웅얼거리고
일렁거리는

Comm n Front,

Nam June Paik Art Center
Special Exhibition

세상을 떠난 자식에게 부모가 쓴 편지. 110명의 수신인이 적힌
육필 편지 원고를 받은 건 세월호 참사 이후 네 번째 봄을 앞둔
2월이었다. 첫 기획안은 편지 이미지를 싣는 방식이었지만
독자에게 읽힐 글로 전해야 했다. 아카이브(416letter.com)를
구축해 원문을 담자는 일상의실천의 제안은 기획자의 뜻을
살리면서도 편집공간을 열었다. 꼭 넣을 것을 잘 드러내기로
했다. 수신인, 인상적인 발췌 이미지, 편지 전문을 본문에
엮고, 표지에는 제목과 이름을 적었다. 떠나보내지 못한
마음을 고백한 편지마다 눌러 적은, 충분히 애도되지 않은
이름임에 착안해 일상의실천은 형압 디자인을 정했다. 아이의
흔적을 어루만지던 부모의 시간을 독자가 손으로 책을 쓸며
헤아리도록. 하지 않아야 할 것과 할 수 없는 것을 분별하는
태도가 작업윤리를 세우고, 해야 하는 것과 할 수 있는 것을
감각하며 조합하는 능력은 작업의 의미를 더한다. 지금껏
한결같은 그들과의 협업은 저때도 마찬가지였다.

그리운 너에게
To the One I Long For

책 디자인: 권준호, 김리원
웹사이트 디자인 & 개발: 김경철
개발 도움: 브이큐브

앞허서는 안 될 이름을 부르고 알리기
위해 기획되었다. (사)4·16 가족협의회와
4·16 기억저장소의 엄마, 아빠가 그
자녀들에게 써내는 110편의 육필 편지는
누구도 대신 쓸 수 없는 내용과 형식이의므
그들만의 내밀한 기억을 더듬으며
'희생자들'이라는 말에 가렸던 한 명, 한
명의 존재를 환기한다. 일상의실천은
편지를 쓰며 수없이 되뇌었을 아이들의
이름을 책표지 전면에 배치하고, 그
이름들을 손으로 어루만질 수 있는
작업을 진행했다. 가는 붓으로 쓴 글자
같은 음슬탕탕체로 조판을 구성해 손편지
느낌을 살렸다. 또한 웹페이지를 함께
구축해 책에 담지 못한 육필 편지
원본을 모았다.

Editorial / Website
416letter.com

윤상훈                후마니타스 / 편집팀장                2018

오랜만에 도록을 다시 꺼내 들었다. 한 장 한 장 넘길 때마다
기억이 새록새록 떠오른다. 박이소 작가가 남긴 글과
드로잉, 사진 등 많은 자료를 일일이 고르고, 스튜디오에
가서 교정교열을 보던 석 달간 시간이 주마등처럼 스쳐
지나간다. 작업을 착수할 때는 왜 몰랐을까. 국문, 영문본을
별도로 제작하는 것은 아예 다른 책 두 권을 발간하는 작업과
똑같다는 것을. 그래도 일상의실천이어서 다행이었다. 그들은
박이소라는 예술가를 진심으로 존경했고, 그의 예술관과
충분히 공명하고자 했다. 작가의 작품처럼 약간은 건조하고,
투박해 보일지 몰라도, 정형적이고 자칫 기념비처럼 보일지
모를 도록에서 비켜난 디자인을 보여주었다.『박이소: 기록과
기억』의 도록 작업은 작가의 발자취를 그대로 밟아가는
여정이었다.이 작업의 과정과 그 결과물은 앞으로의 내
인생에서 잊지 못할 소중한 '기록이자 기억'으로 남을 것이다.

박이소: 기록과 기억
Bahc Yiso: Memos and Memories

디자인. 권준호, 김어진, 이충호
도움. 박은선

박이소는 1980-2000년대 초반
작가, 큐레이터, 평론가로 활동하며
민중미술과 모더니즘으로 양분되어
있던 국내 미술계에서 '경계의 미술'을
통해 한국 현대미술의 지평을 넓힌
작가다.『박이소: 기록과 기억』전시의
도록은 박이소가 뉴욕에서 본격적으로
활동을 펼치기 시작한 1984년경부터
갑작스럽게 사망한 2004년까지 20여
년간 작가의 작품세계를 엿볼 수 있는
21권의 작가노트를 포함해 드로잉,
교육 자료, 전시 관련 자료, 기사, 제즈
예호가있던 작가가 직접 녹음·편집한
제즈 라이브러리에 이르기까지 수백
점의 이미지와 텍스트를 범주별로 정리한
아카이브 도록이다. 일상의실천은 총9가
다양한 아카이브의 성격에 따라 도록의
레이아웃과 판형을 구성하고, 작가
노트를 상징하는 링 바인딩 마감으로,
아카이브들을 중점적으로 다루는 도록의
특징을 상징적으로 드러냈다.

Editorial

현오아          국립현대미술관 / 전시 코디네이터                    2018

BAHC YISO

박이소 기록과 기억

MEMOS AND MEMORIES

1984 - 1985

가능성과 희망. 2018년 국립극단에서 사랑받았던 연극
『오슬로』의 키 비주얼 작업은 단 두 가지 키워드에서
시작되었다. "모든 것이 뒤바뀔 것"이라는 카피에는, 계속되는
전쟁과 폭력의 역사에서 평화로 향하는 단 1퍼센트의 가능성과
희망을 좇는 이들의 고군분투가 담겨 있다. 연극 관객이나
창작자가 아닌 디자이너의 관점에서 작품이 어떻게 그려질지
지켜보는 것은 늘 흥미롭다. 일상의실천은 자신들만의 감각과
위트로『오슬로』의 메인 비주얼을 창조했고, 이후 많은
관객을 극장으로 불러 모았다. 일반적으로 포스터는 공연의
첫인상으로 여겨지는데,『오슬로』포스터는 관람 후에도 새롭게
해석될 만한 입체적인 측면이 있어 더 평가가 좋았다. 멋진
결과물이 나올 것이라는 '100퍼센트의 가능성과 희망'을 가진
팀과 일하는 과정이 즐겁지 않을 리가!

디자인. 김어진

『오슬로』는 1993년 이스라엘과
팔레스타인 정상이 평화협정을 맺은
실화를 바탕으로 다채로운 연극이다.
노르웨이 오슬로 어딘가의 숲속에서
진행된 협정 과정이 긴박하게 펼쳐진다.
일상의실천은 두 나라가 대척한 상황을
사막과 설원이라는 극단적인 공간 대비로
드러내는 한편, 평화협정의 연결고리가
된 전화기의 수화기 선을 가로눈
경계이자 잇는 매개로 은유해 배치했다.

김태은     국립극단 / 대리     2018

Graphic / Editorial

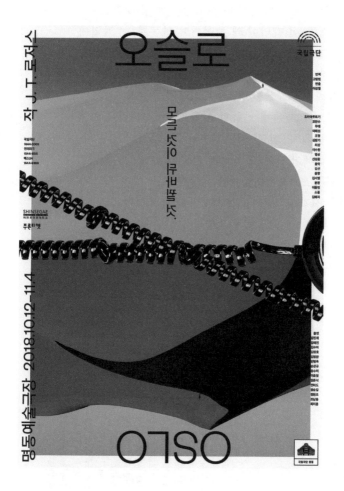

여전히 추웠던 2018년 봄. 3년 동안 준비한 글을 비로소
책으로 묶게 되었을 때, 일상의실천만이 이 작업이 제
모습으로 실재하게 해주리라는 확신이 들었다. 아마도
그 확신은 일상의실천이 보여주었던 세월호 사건 이후의
행보를 응원하는 마음으로 지켜봐온 데서 비롯된 것일 테다.
광화문에서의 첫 만남에서 나는 그동안 어떤 생각으로
작업해왔으며, 이 작업이 왜 책이어야 하는지, 이 작업에
무엇을 담고자 하는지 등의 이야기를 한참 늘어놓았다.
일상의실천은 서툰 말들에 귀 기울여, 엉클어져 있던 요소를
차분히 함께 풀어주고, 뿌옇게 자리하던 생각을 선명하게
해주었다. 이후 초록빛 가득한 여름이 되자, 여러 겹의
푸른색을 품은 『닫힌 창 너머의 바람』이 만들어졌다. 나는
단단하고 섬세한 그들의 시선과 손끝이 참 좋다. 이 책의
푸른색처럼, 그들이 10년 동안 세상에 눈을 맞추며 그려온
깊고 짙은 시간에 감사와 존경의 마음을 보낸다.

닫힌 창 너머의 바람
Wind Beyond the Closed Windows

『닫힌 창 너머의 바람』은 김지영 작가의
전시 「기울어진 땅, 평평한 바람」(2015)의
연장선이자 신작으로, 1950년대부터
지금까지 한국 사회의 참사를 열거하며
이를 마주하는 예술의 현시점을 이야기한다.
일상의실천은 개인과 사건 사이에 놓인
감정의 경계이기도 할 '닫힌 창'의 의미에
착안해 이를 얇고 날카로운 선으로
규정했다. 리플릿과 책이 넘겨지는 개인이
사건으로 다가가는 감정의 온도차를 세월호
참사에서 발견되는 바다색으로 표현했고,
독자가 읽어갈수록 점점 바닷속으로
중심이 향하는 인물을 방을 읽을 수 있도록
디자인했다.

디자인. 김어진

김지영          작가                                                    2018

Editorial

[140]

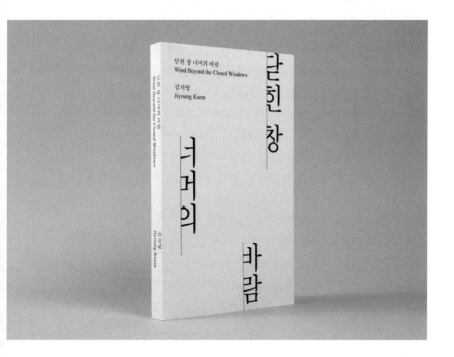

2018년 일상의실천에게 보낸 첫 이메일이 그다음 해에도,
다다음 해에도 이어지리라고는 당시에 전혀 예측할 수 없었다.
일상의실천이 그래픽디자이너로 참여한 『2018 공공하는
예술: 환상벨트』는 공공미술의 프레임 및 지역광역과 관련한
복합적인 맥락을 안고 있었다. 흩어진 지역의 대화를 무가지
형태로 연속적으로 발간 및 유포하고, 지역과 광역을 엮는
전시의 방법론은, 일상의실천이 그래픽디자인으로 부족한
기획을 보완하고 시선을 사로잡는 시각언어를 제시함으로써
기획 의도를 앞으로 더 밀어붙이는 동력이 됨에 따라 한층
온전해졌다. 순환고속도로를 타고 개최한 지역 세미나가
각자 흩어져버릴까, 길을 잃기 쉬운 마을 구조의 전시장에서
관객들이 전시 작품들로 멀어질까, 덩달아 기획도 길을 잃을까
얼마나 조마조마했던가. 그 고민은 인쇄된 무가지를 펼쳐
들고, 전시장에 도착한 형형색색의 패널과 깃발을 보는 순간
시원하게 사라졌다.

<div style="text-align:right">환상벨트<br>RING RING BELT</div>

도시를 둘러싼 다양한 접근은 분절된
도시를 잇는 삶의 좌표가 된다. 『2018
공공하는 예술: 환상벨트』는 경기도 권역의
네 도시(파주, 부천, 여주, 성남)를 돌며
예술, 사회, 문화 등 다각적인 경로로
도시를 해석하는 워크숍이자 전시다.
일상의실천은 네 도시를 돌며 엮은 기록과
예술의 결과물이 한데 모인 전시가 마치 각
도시를 가리키는 이정표 같다는 데 착안해,
실제 도시의 좌표와 환상표 머티브를 활용한
환상형(Ring) 구조로 전시 아이덴티티를
표현했다. 환상표와 이정표를 전시장
각 공간을 잇는 '안내자'로서 다양하게
운용했으며, 워크숍의 주제가 되는 도시들이
상징적인 공간을 소재로 네 도시의 워크숍
포스터를 제작했다.

<div style="text-align:right">Graphic / Editorial</div>

디자인. 김어진
도움. 김혜진

심소미　　　　독립 큐레이터 / 예술감독　　　　　　　　　　2018

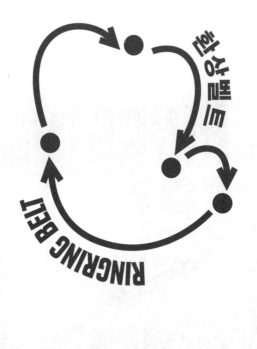

환상벨트 / RINGRING BELT

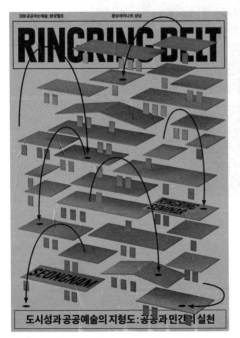

RINGRING BELT

RINGRING SEMINAR

SEONGNAM

도시성과 공공예술의 지형도: 공공과 민간의 실천

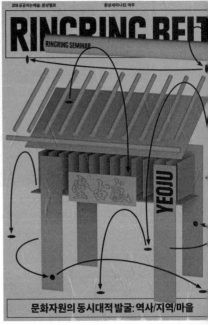

RINGRING BELT

YEOJU

문화자원의 동시대적 발굴: 역사/지역/마을

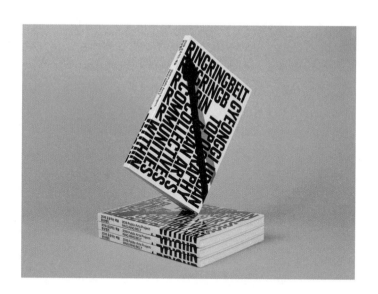

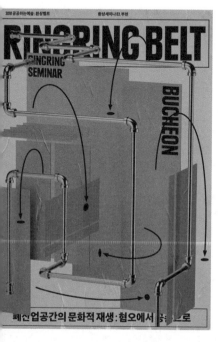

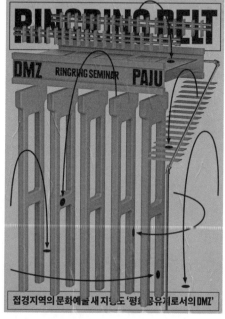

대중성과 예술성의 균형, 동서양 문화의 교류, 옛것과 새것의
조화와 같은 개념이 공존하는 염원과 행운이 가득한 놀이동산.
『2018 설화문화전 포춘랜드: 금박展』의 그래픽디자인 작업을
의뢰하며 전한 키워드는 이토록 추상적이었다. 권 실장님은,
늘 그렇듯이 차분함과 심드렁함의 경계에서 다소 정리되지
않은 우리의 이야기를 가만히 듣고는 며칠 뒤 시안을
보내왔다. 움직임이 적용된 3종 포스터. 상서로운 기운 가득한
금빛 놀이동산이 담겨 있었다. 일상의실천만의 시각언어와
미감을 통해 전시 기획 의도를 고스란히 담고 브랜드의 색을
충분히 녹여 내 내외부적으로 만족도가 높았다. 협업과정을
상기하고자 일상의실천 웹사이트를 살펴보았다. 그들의 언어는
견고한 듯 부드럽고 단순한 듯 섬세하고 과감한 듯 체계적으로
진화와 확장을 이어가고 있다. 부디 그들이 행복하고 즐겁게
그들만의 방식으로 실천을 지속하길 바란다. 그 끝은 그들이
그리는 세상과 닿아 있으리라 믿는다.

포춘랜드: 금박展
FORTUNE LAND: Gold Leaf

디자인. 권준호
도움. 이충훈, 박은선
3D & 모션. 브이크모
사운드. 유희종(사운드닌스)

김예나          서동주 스튜디오 / PD

『2018 설화문화전 포춘랜드: 금박展』는
한국의 전통 '금박' 예술을 매개로
제작한 현대 작가 12팀이 이 신작과 함께
장인의 원모 원본 작품 석 점을 선보였었다.
일상의실천은 금박 예술을 현대적
방식으로 재해석하고, 상서로운 분위기
속에서 나쁜 것을 물리치고 복과 운을
바라는 '길상'의 의미를 담아 포스터에
녹록을 디자인했다. 대중성과 예술성의
균형, 동서양 문화의 교류, 그리고 옛것과
새것의 조화와 같은 개념이 공존하는
포춘랜드를 시각화하기 위해 염원과
행운이 가득한 그래픽 모티머 머놀이동산의
놀이기구들부터 그래픽 요소들을 차용하고,
금색을 메인 색상으로 적용했다.

eSpace
Graphic / Editorial /

2018

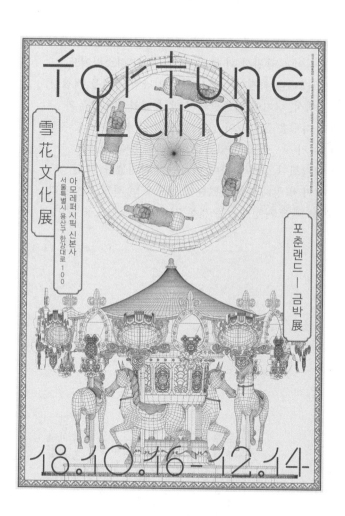

"이거…… 잘될 수 있겠죠?"『2018 부산비엔날레』의 EI를
개발하는 과정에서 권준호 디자이너에게 가장 많이 건네 들은
말이었다. 지금은 아니지만 당시만 하더라도 짝수 연도의
9월은 소위 비엔날레 각축전이 벌어지는 시기였다. 전시 주제
Divided We Stand(비록 떨어져 있어도)는 전 세계에 산재하는
분열을 예술영역에서 고찰하려는 것이었다. 의미도 좋았고
시대적으로도 요구되는 주제였지만, 혹여나 그래픽디자인마저
정치적인 느낌이 부각될까 봐 주최 측으로선 염려스럽기도
했다. 메인 그래픽을 확정하기까지 정말 지난한 과정을 거쳤다.
서울과 부산에서, 심지어 베를린에서 밤낮 없이 전시감독과
대면·비대면 미팅을 끊임없이 했다. 미팅이 끝나면 누가 먼저랄
것도 없이 "이거…… 잘될 수 있겠죠?"를 반복했다. 실제로
이젠 정말 어렵겠다 싶은 순간에 디자인이 확정됐다. 메인
그래픽을 네 가지 형태로 만들었는데, 힘들었던 과정과는 달리
어플리케이션 제작 과정에서는 새롭고 재미있는 시도를 많이
할 수 있었다.

그래픽
디자인: 권준호
레터링: 양장점
공간 디자인 및 설치: 제로랩

웹사이트
디자인 & 개발: 김경철
개발 도움: 최인

『2018 부산비엔날레』포스터는 전시 주제
'비록 떨어져 있어도'가 상징하는 분리의
분열을 대립의 의미를 시각적으로 표현했다.
강렬한 보색을 상하단에 배치해 전시의
핵심 개념인 '분리'를 직관적으로 표현하고,
세계에 존재하는 여러 종류의 대립과 갈등을
포괄적으로 시각화하고자 다양한 인종과
성별의 분절된 이미지를 작용해 봉합되지
않은 '불편한 충돌'을 나태화했다. 분절되고
뒤틀린 로고타입 아이덴티티와 이미지, 색상
대비, 타이포그래피를 인쇄, 공간, 굿즈 등
다양한 어플리케이션 디자인에도 적용했다.
웹사이트는 사분면 각각에 색상과 배경이
불규칙하게 채워지는 설정으로 분리를
표현했으며, 작품 페이지마다 포함될 어
가이드로 전시장 내에서 역할을
하게끔 했다.

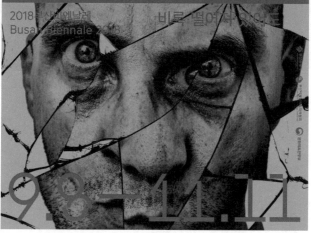

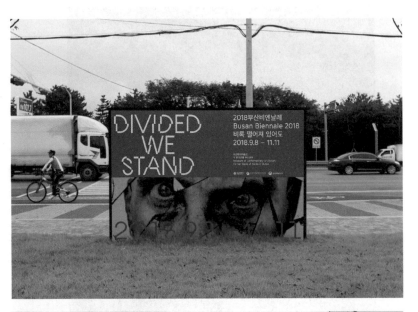

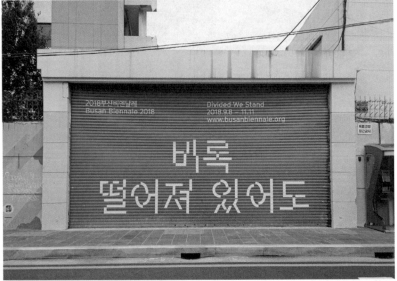

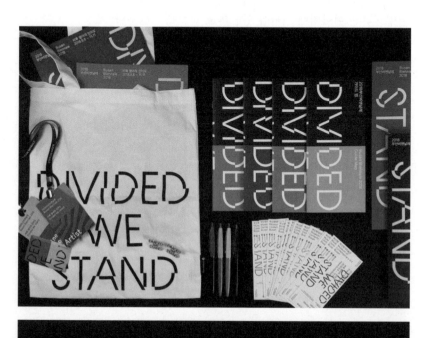

콜트는 기타를 연주하는 이들이라면 누구나 알고 있는 유명한 기타 브랜드다. 여기에 손가락이 잘리고 분진으로 산업재해를 입어 가며 기타를 만들다가 노조를 결성했다는 이유로 하루아침에 대량 해고를 당한 46명의 해고노동자들이 있었다. 거리에 천막을 치고 살며 부당함에 저항하던 노동자들은 기타를 만들지만 말고 이제 연주하며 억울한 사연을 알려보면 어떻겠냐는 이야기에 기타를 연습하고 밴드를 결성했다. 이 밴드의 이름이 '콜트콜텍 기타노동자 밴드'다.

　　예상보다 너무 긴 투쟁이었다. 투쟁의 세월은 10년이 훌쩍 지나갔고, 노동자들은 환갑을 눈앞에 두었다. 그동안 고공 농성을 하고 단식도 했다. 하지만 세상은 조금도 변하지 않았고 우리를 쫓아낸 회사는 꿈쩍도 하지 않았다. 문득 투쟁 10주년이 조용히 지나가는 것이 아쉬워 눈보라가 몰아치던 어느 날 콜트콜텍 기타노동자 밴드 형님들께 전화로 긴급히 제안을 드렸다. 일단 녹음 일정부터 잡는 식의, 약간 막무가내인 앨범 제작 프로젝트가 시작되었다. 적은 자본으로 거칠고 급하게 시작한 우리 프로젝트의 기획 의도를 진하게 부각하고 이야기의 설득력을 더해준 것은 일상의실천이 작업한 앨범아트의 힘 덕분이었다. 앨범아트는 악기를 쥔 거친 손들이 드러내는 세월과 투쟁의 험난함에 초점이 맞춰졌다.

디자인 & 사진. 권준호
손 모델. 김경봉, 이인근, 임재춘, 방종운

콜트콜텍 노동자들은 정리 해고와
직장 폐쇄에 맞서 두 차례 고공 단식
농성, 분신, 연대하는 시민과 함께한
무기한 릴레이 단식 농성, 해외 원정
투쟁, 다큐멘터리 영화 제작, 출판 등
다양한 방식으로 싸웠다. 그럼에도
여전히 침묵하던 콜트콜텍에 또다시
맞서겠다고 결성한 것이 노동자 밴드
'콜밴'이다. 임상의실천은 콜트콜텍 투쟁
10주년 기념 앨범의 디자인을 진행했다.
콜밴 멤버들이 악기를 연주하는 손을
촬영하고, 10주년을 상징하는 X를
그래픽 요소로 활용했다. 피부의 질감,
맞춤은 그들이 지나온 삶을 보여 준다.
그리고 그 손이 감싸고 있는 앨범의
수록곡들에는 그들의 10년 투쟁이
고스란히 담겨 있다.

Graphic

황경하　　　음반 제작자　　　　　　　2018

일상의실천은 언제나 쫓겨난 이들이 가진 사연과 이야기의
핵심을 누구보다 잘 파악해 사람들에게 설득력 있게 전달하는,
우리에게 정말 필요한 디자인을 선물했다. 이는 디자이너가
쫓겨나고 내몰린 이들과 같은 주파수로 진동하는 뜨거운
연대의 마음을 갖고 있기 때문이라고 생각한다.

　　이 프로젝트를 통해 어느 정도의 투쟁 자금을 마련할 수
있었으며 내부적으로 투쟁의 동력을 다질 수 있었다. 큰 언론에
소개될 수 있었고, 노동자들이 작은 상을 받기도 했다. 이 모든
과정에 일상의실천의 디자인이 정말 중요한 역할을 했음은
두말할 나위가 없다.

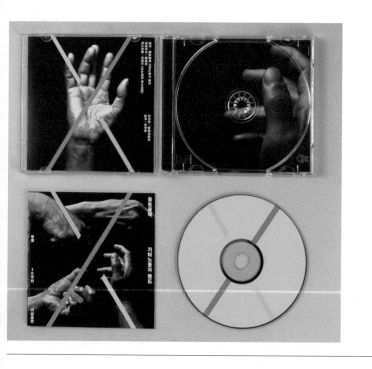

세종대왕의 음악적 업적이 국가적 자주성, 애민사상을 담은 것임을 미술작품을 통해 보여주는 전시였다. 한때『세종실록』을 들여다보는 것이 취미였던 내게는 전시를 풀어내는 과정이 즐거웠다. 작가들은 전통음악의 이론 워크숍 참여, 궁중문화 전시 관람, 세종대왕이 만든 음악 청취, 수많은 논문의 숙독을 통해 해석의 폭을 넓혔다. 하지만 난제는 세상의 기준음인 '황종'을 찾아간 여정을 이미지화하는 것이었다. 포스터와 도록은 물론 전시장의 글씨 하나까지 모두 일상의실천이 만들어낸 이미지로 채워졌다. 검정색 바탕에 황금색 글자의 현판처럼 짙은 분홍색과 검정색의 한글과 한자의 사용은 전통을 통한 현대의 삶에 대한 고찰이라는 전시 의도를 드러내기에 충분했다. 일상의실천은 글자와 선 몇 개만으로 궁정의 이미지와 음악적 움직임을 가시화했다. 때마침 비켜 가던 태풍의 바람에 '황종'의 깃발들은 대통령기록관이라는 공간을 생명력 가득한 곳으로 만들어주었다.

세종대왕과 음·악, 황종
King Sejong and Music, HWANGJONG

디자인: 권준호
머신: 일자실천 미

조은정    전시감독

황종은 우리나라의 전통음악에서 기준이 되는 음을 뜻한다. 세종대왕은 즉위 10년 10월에 중국의 음악과 우리의 음악이 다름을 인영하고, 중국식 제도를 벗어난 새로운 표준음인 황종을 제정 및 배포함으로써 음악에서도 자주성을 유지하려 했었다. 전시회에 참여한 열 개 팀의 작가는 정간보의 해석, 황종과 12율의 가사화, 균형과 균제, 기준에 대한 성찰 등을 통해 세종대왕의 음악적 업적을 재조명했다. 일상의실천은 흑백과 황과 핑크 색상의 대비, 한글 돌림체와 디지털 폰트 그래픽으로 만든 한문의 대비를 통해 전통의 '현대적 재해석'이라는 주제를 시각화했다.

Graphic / Editorial

2018

[154]

# King Sejong and Music
## HWANGJONG
2018.10.6 → 10.31
Presidential Archives,
Sejong City

[30107]
세종특별자치시 다솜로 250
250 Dasom-ro, Sejong (Presidential Archives)

www.sjcf.or.kr

host: Sejong City / organizer: Sejong Cultural Foundation / sponsor: Presidential Archives

戊戌年 十月六日— 十月三十一日

세종대왕과 음악 세종특별자치시
황종 대통령기록관

고래가그랬어 웹사이트를 리뉴얼할 곳을 찾아야 했을 때, 크게
고민할 것도 없이 일상의실천을 떠올렸다. 고래가그랬어를
늘 지지해주는 곳이며 계속해서 좋은 작업물을 내고 있었고,
다양한 웹사이트를 멋지게 만든 것을 알았기에 놓치고
싶지 않은 파트너였던 것. 프로젝트를 진행하면서 (같은
디자이너로서) 실로 놀라웠던 것은 김경철 디자이너가
웹사이트를 구현하는 데 있어 기술적인 면에서 우리가 생각한
것 이상으로 멋지게 해냈다는 점이었다. 거기에다 (알아서
척척) 좋은 아이디어를 더해주었다. 이럴 때 혼자서 북 치고
장구 치고 다 한다고 하던가? 기획부터 구성 디자인 및
향후 관리하기 용이하게 만들어놓은 점까지, 다른 구성원의
참여도는 알 수 없지만 일단 이 일을 주도적으로 맡아 진행해준
김경철 디자이너는 실로 존경스럽다. 처음에는 클라이언트
입장에서 많은 간섭이 발생할 뻔했지만 일상의실천 측
요청대로 믿고 맡기기로 했고 좋은 결과물을 얻었다.

디자인 및 개발: 김경철, 강지우

「고래가그랬어」는 "세상의 주역으로
커가는 작은 시민들이 교양 놀이터"를
표방하며, 아이들이 품고 있는 소중한
인간적 자질을 재미와 즐거움 속에서
드러내도록 돕는 어린이 교양지다.
「고그」는 사람으로 살아간다는 건
무엇인지, 동무와 어울려 살아가며
연대하는 일이 얼마나 귀한 일인지,
자연과 조화를 이루며 사는 일은 왜
필요한지를 이야기한다. 간결한 디자인과
친근한 색상을 활용해 「고그」의 지향점을
반영한 웹사이트를 제작했다.

goraeya.co.kr

Website

강서림     고래가그랬어 / 디자이너                    2018–2019

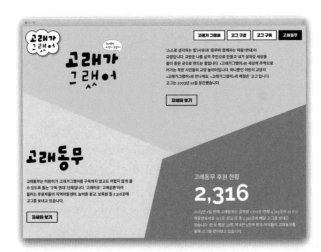

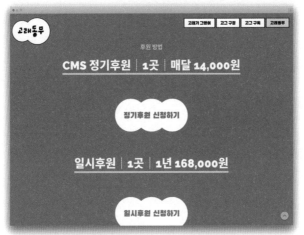

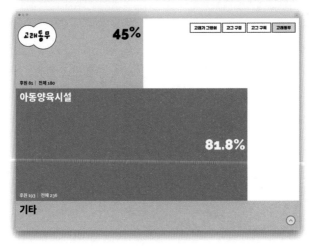

난민은 한국 사회의 구조적인 문제로 저들의 목소리를
사회에 전달하는 데 큰 어려움을 겪는다. 그래서 우리는
한국에 거주하는 난민의 목소리를 모아 책자로 엮었다.
일상의실천처럼 좋은 취지로 활동하는 분들과 꼭 함께 책을
엮고 싶었고 용기 내어 작업을 제안했다. 그렇게 2017년부터
인연이 이어졌고, 짧지 않은 기간 동안 일상의실천은 한결같이
함께 책을 만들어주었다. 항상 턱없이 부족한 예산과 시간을
말하며 작업을 제안했지만, 한 번도 거절하지 않고 책을
아름답게 엮어주었다. 우리는 난민들의 목소리 자체가 책으로
디자인된 결과를 보며 감탄했다! 때로는 백 마디 말보다 하나의
이미지가 강력한 메시지를 전한다. 일상의실천과 함께한 책
작업이 그랬다.

한국 거주 난민 에세이집: 안녕, 한국!
Hello, Korea: Essays on Refugees Living in Korea

「안녕, 한국」은 한국에 거주하는 난민이
쓴 에세이 모음집이다. 인종,
종교, 성 정체성, 나이 등에 제한을 두지
않고 머민 이들들은 난민들이 자신을
섣불리 표현하며 오해하는 한국 사회에
건네는 솔직한 이야기다. 일상의실천은
여러 언어로 작성된 에세이 원문에서
발췌한 인용문을 에세이집의 전면에
배치해 그들의 목소리를 가장 꾸밈없는
방식으로 전달하고자 했다.

2018
디자인. 디렉션. 권준호
디자인. 김린원

2022
디자인. 권준호, 전하은
사진. 김진솔

고은지          난민인권센터 / 대표                    2018, 2022

Editorial

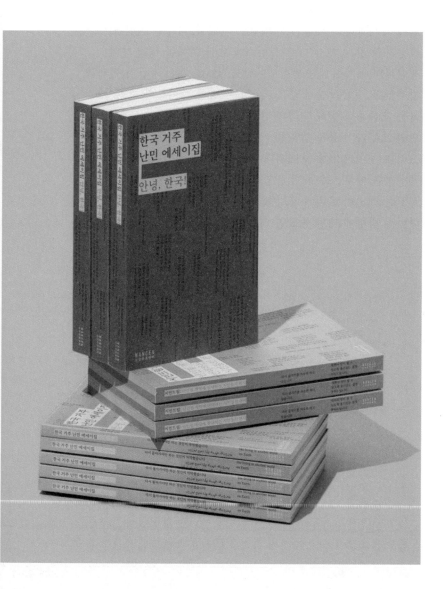

# 에이독스
## Adocs

『Adocs』는 단순히 개인의 출판활동을 기록하기 위한 실용적 목적을 넘어 팀원들에게는 매체에 대한 실험이자 각자의 사회적 역할에 대한 고민이다. 온라인상에 개인 출판물을 매개로 한 커뮤니티를 구축하는 것을 상상하며 사회적 기업 육성 사업으로 출발했는데, 일상의실천 역시 몇 해 앞서 동일 사업을 진행했기에 동기에 대한 공감이 있지 않을까 기대하며 일상의실천을 찾았다. 하나의 의제를 가지고 고민한 시간을 함께 가시화하는 과정은 큰 배움이 되었다. 다루는 콘텐츠, 사용자의 필요, 그에 따른 서비스에 대한 이해를 여러 차례 갱신하며 웹사이트를 완성해나갔고, 4년에 걸쳐 지금의 형태를 갖추었다. 다듬어지지 않은 이상이 마땅한 가이드와 보이지 않는 도움들을 통해 지금의 간소함을 갖추기까지의 시간은 팀원 모두가 소통과 합의를 이해하고 중요한 것을 정확하게 드러내는 여러 전술을 배워나가는 과정에 다름없었다. 지금은 플랫폼을 매우 느슨하게 운영하고 있지만, 페이지에 축적된 시간은 여전히 우리가 출발했던 지점에 대한 좌표가 되고 또 나아갈 방향에 대한 중요한 지침들을 제공한다.

디자인. 김경철
개발. 김경철, 강지우

리뉴얼(2022)
디자인 및 개발. 김경철
개발 도움. 고윤서, 김초원

「에이독스」는 시각예술가들과 협업해 출판물을 기획하고 제작하는 우르솔라프레스에서 운영하는 브랜드이자 플랫폼이다. 일상의실천은 PDF 형태로 발행된 책을 E-book 형태로 원활하게 열람할 수 있는 뷰어를 구축했고, 이후 별도 절차 없이 무료로 바로 열람할 수 있는 서비스로 전환하는 한편, 출판물의 분류와 읽고 절차 등을 간편하게 개선했다. 이런 과정을 통해 전시나 프로젝트 등 예술활동이 일반으로 제작되는 책들이 엽세한 제작 및 유통 환경 탓에 한시적으로 소비되고 사라지는 현실을 개선할 대안을 고민해 온 에이독스의 취지를 구현하고자 했다.

Website / Identity

adocs.co

정희민          작가                                                    2018, 2021

All  개인전 (127)  기획전 (84)  프로젝트북 (87)  비평 (7)  공공미술 (2)  도자 (5)  도큐멘트 (38)  드로잉 (28)
디지털 드로잉 (7)  디자인 (6)  일러스트 (2)  미디어아트 (12)  사진 (21)  설치 (55)  영상 (38)  한국화 (7)  회화 (92)
퍼포먼스 (23)  조각 (40)  사운드 (7)  아마도예술공간 (12)

검색어 입력          정렬  ↑↓

**제2회 아마도 사진상_조준용**
**개인전 《Memory of South,**
**416km》**
조준용

**피어 투 피어 대담집**
유진정

**정돼져 있지 않은 거주지:**
**오드라데크**
히스테리안

**Layering: 오늘의 날씨는 세네**
**겹입니다**
민백, 전지홍, 정다정

**工藝理氣 공예이기**
옥상수

**Tele-Type-Lighter**
강재원, 김은솔, 신미정, 정재희,
김태희, 우정아, 심녀울, 김앙음

**검은색빛**
양현모

**This is Smart Cutter!**
이해련

**관사적관계/잘-못-하다**
안부

**Combination: 컬렉션과**
**아카이브 카탈로그**
문형조, 박선호, 정하슬린, 황재민

**요괴생활**
최모민

**비-뮤즈 : 뱉고 풀고**
이유진 x 조아라

**Chorong An: On exhibition**
안초롱, 표민홍

**수행하는 회화**
김도연, 박경흠, 이우성, 최선

**칼립소 Καλυψώ**
문소현, 물 Mu:p, 박에나, 신 와이
킨(Sin Wai Kin)

## 줌 백 카메라

### 출판물 정보

필자: 박수지
디자인: 일상의실천
페이지수: 48p
후원: 서울시립미술관
발행: AGENCY RARY
발행 연도: 2019

*Adocs는 플랫폼 뷰어를 통해서만 열람할 수 있는 전자책 형식의 콘텐츠를 제공합니다.

### 작가소개 & 출판물 소개

#### 필자 소개

박수지

서울을 기반으로 독립 큐레이터로 활동하며 전시기획사 에이전시
워퀴(AGENCY RARY)을 운영한다. 학부는 경제학을, 석사는 미학을
전공했다. 부산의 독립문화공간 아지트 큐레이터로
시작으로, 미술문화비평지 바이트 편집팀장,
«제주비엔날레2017» 큐레트리얼팀, 동익물보안터관 큐레이터로 일했다.
«줌 백 카메라»(2019), «어쩌쩌다 할 것인가»(2018),
«김정현x주체쟁: 유쾌한 폭독»(2018), «민즙미술관: 우정의
외연»(2015) 등을 기획 했다. 현대미술의 정치적, 미학적 알레고리로서
우정, 사랑, 종교의 실천맥락에 관심이 많으며 이에 대한 전시와 비평을
연계시키는 작업을 하고 있다.

www.suzysomapark.com

#### 출판물 소개

참여작가: 김희욱, 알영주, 차지량, 홍진훤
기획: 박수지

«줌 백 카메라»는 구루의 작동 원리를 전유하며 우리들이 어떻게
종요되는가를 되묻는다. 지금의 성찰 없는 세계에서 눈에 보이지 않게
작동하는 종요의 메커니즘이 전시로 구현된다. 사회의 문화 감수성이
전환기를 맞이한 이후에는 어김없이 구루의 등장이 함께했다. 구루가
제시하는 공동체와 그 공동체가 형성되고 작동되는 방식은 한 사회의 특정

[본문 2페이지 (12–13쪽) 이미지의 본문 텍스트는 해상도상 판독 불가]

환경영화제는 처음으로 디자이너분들과 함께한 작업이다.
준호 님과 서로 '저 사람 뭐야……' 라고 생각했을 것만 같던
첫 통화가 기억난다. 언젠가 홍보팀이 주선한 밥 약속에,
'이참에 어디 한번 얼굴 좀 보자!'라는 생각을 품고 갔는데 웬걸,
막상 만나고 나니 오해와 편견이 사르르 풀렸다. 이후로는
편하게 작업했다. 일상의실천과 작업하면서도 느꼈지만……
어떤 큰 줄기가 잡히고 나면 작업자를 믿어야 한다는 생각이
든다. 포기할 수 없는 지점은 타협하지 않고 밀고 나가는
점에서 일상의실천의 색이 나온다. 지금은 영화제보다
다큐멘터리 현장에서 작업을 하는데, 자주 놀러 가는 작업실도
일상의실천과 작업을 했기에 혼자 반가워했다. 세상의
목소리가 잘 닿지 않는 곳에 귀 기울이며 이야기를 풀어가는
일상의실천의 행보를 응원한다.

서울환경영화제
Seoul Eco Film Festival

디자인. 권준호
촬영 & 제작 도움. 김경철, 김리원,
이도윤, 이종훈, 장수영(양장점)

「15회 서울환경영화제」는 "ECO
NOW"를 주제로 해, 미세먼지,
쓰레기 등 동시대의 환경문제 속에서
살아가는 아이들에 대한 기획을 담았다.
일상의실천은 주변에서 흔히 버려지는
쓰레기를 재활용해 미세먼지 마스크를
쓰고 있는 아이 형상의 로봇을 제작하고,
다양한 컬러의 배경을 연출한 포스터로
환경 주제의 다양성 영화를 소개하는
환경영화제의 성격을 전달했다.

Graphic / Editorial

재원          서울환경영화제 / 매니저          2019

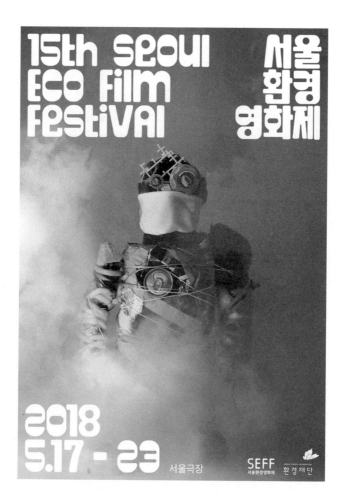

「빨갱이」는 사실 뱉어내고 토해내는 과정이었다.
민주인권기념관(구 남영동 대공분실)에서 전시한다는 것은
대단히 조심스럽고 부담스러운 일이다. 고문의 기억이
고스란히 남은 공간을 어떻게 대해야 할지 막막했지만,
공간을 감각하고 기억을 되살릴수록, 남는 건 분노뿐이었다.
내게 일상의실천은 재개발이 한창인 아현동 어느 골목,
좁은 작업실에 다닥다닥 붙어 앉아 초췌한 얼굴로 모니터를
바라보던 모습으로 각인되어 있다. 그런데 이들이 이렇게까지
무언가를 쏟아내는 광경을 사실 처음 본 것 같다. 그들이 들고
온 디자인은 마치 집회현장의 구호 같았다. 웹 크롤링으로
수집한 '빨갱이'와 남영동 고문 피해자들의 증언은 동시대
비극의 사진들과 한 공간에 뒤섞였고 고문의 비명 소리를
막아주던 타공판 위에 어지럽게 던져졌다. 권준호 디자이너가
청계천을 뒤져서 찾아냈다는 낡은 조명들은 공간을 더
극적으로 만들었고 '빨갱이' 소리로 가득 찬 공간 구석에 쭈그려
앉아 동작 인식 센서를 프로그래밍하던 김경철 디자이너의
뒷모습도 꽤나 인상적이었다.

빨갱이
Bbalgangee (Pinko)

Practice

독재체제와 국가권력 유지를 위해서라면
거침 게 없던 시대의 언어는 냉전을 넘어
한국 사회를 나누고 가두는 침병으로서
여전히 유효하다. 그 기괴한 언어는
현재 우리에게 어떤 방식으로 소묘되고
있을까? 인간이 이토록 낮게 만든 빗나간
풍경들을 응시하고 카메라로 수집하는
홍진훤 작가의 사진과 남영동 고문
피해자의 증언에 기반한 피그먼트 프린트
작업에 더해, 검색엔진에서 '빨갱이'라는
단어의 쓰임과
동안 수집된 '빨갱이'라는 단어의 쓰임과
이미지가 무작위로 교문실의 벽면에
투사되고 관람객의 위치에 따라 사운드가
제어되는 인터렉티브 미디어 작업을
진행했다.

디자인 & 아트 디렉션: 일상의실천
사진: 홍진훤
전시 사진: 장현수
개발 도움: 뷰이코드

홍진훤          작가                                    2019

[166]

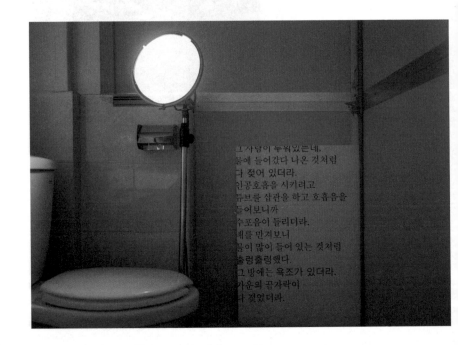

그 사람이 누워있는네,
물에 들어갔다 나온 것처럼
다 젖어 있더라.
인공호흡을 시키려고
튜브를 삽관을 하고 호흡음을
들어보니까
수포음이 들리더라.
배를 만져보니
물이 많이 들어 있는 것처럼
출렁출렁했다.
그 방에는 욕조가 있더라.
가운의 끝자락이
젖었더라.

그러므로
빨갱이는
빨갱이로
불러야
정답이다.

군사독재정권에 맞서 자기
한 몸을 기꺼이 내던졌던 수
많은 사람들의 헌신과 열정
이 이 나라 민주주의의 초석
이 되었다는 것은 누구도 부
정할 수 없는 일일 것이다

일상의실천과는 2015년, 무고하게 간첩이 된 국가 폭력 피해자들을 위한 기록집 『수상한 책』 작업으로 처음 만났다. 그 후 2018, 2019, 2020년……. 온오프라인의 경계에서 고민되는 디자인 작업이 있을 때마다 늘 도움을 청했다. 그중 가장 마음에 드는 작업을 고르라면 메모리플랜트 아이덴티티 리뉴얼 디자인이다. 회사가 8년 만에 새 옷을 갈아입는 중요한 시점이라 어떤 일보다 걱정이 많았다. 우리만의 고유한 정체성을 제대로 드러내면서도, 매 순간 곁에 두고 사용해야 하니 말이다. 여러 디자인 스튜디오를 놓고 팀원들의 생각을 잘 구현할 만한 곳을 찾아본 끝에 일상의실천을 믿어보기로 했다. 오랜 시간 신뢰가 쌓인 관계가 주는 안정적인 결과물의 힘은 생각보다 세다는 것을 알기에. 디자인 공식은 잘 모르지만, 4년이 다 되어가는 지금도 명함을 건네거나, 메일을 쓸 때마다 여전히 기분이 좋다. 그들 덕분에 좋은 디자인은 일상과 함께한다는 것을 새삼 깨닫고 있다.

디자인. 김어진

메모리플랜트의 기억발전소는 사회적 소외계층의 목소리를 기록하고 전달하는 콘텐츠 기획, 강의, 워크숍, 출판 등 다양한 공공 영역으로 사업 활동을 확장해 '기억'을 넘어 '삶'의 가치를 모색하고 있다. 아이덴티티 디자인의 방향은 '기억의 기록, 기록의 선반'이다. 기록이 머무르는 책장과 선반 형태를 워드마크에 조합해 현대적인 인상을 제공했다. SM Maxéville Constructed 서체를 바탕으로 워드마크를 진행했고, SM Maxéville Regular를 메모리플랜트의 전용 글자체로 삼아 다양한 어플리케이션에서 항목에 적용했다.

Identity

박소진　　메모리플랜트 주식회사 / 공동대표　　2019

# MEMORY
# PLANT

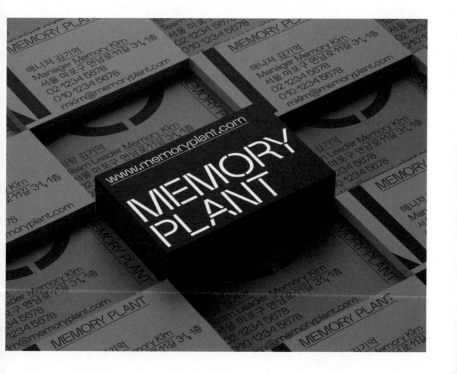

분명 의도한 건 아니었는데 사회적 비극 주변을 서성거리는
일을 하며 살아가게 되었다. 그러다 보면 턱도 없이 적은
예산과 말도 안 되는 촉박한 일정에 이래도 되나 싶은 규모의
일을 맡을 때가 있다. 아무리 의미 있는 일이더라도 이런
식으로 일을 진행하면 안 된다는 마음과 아무리 무리가
되더라도 이런 일일수록 더 잘해내야 한다는 마음이 싸우다
정신 차리고 보면 어느새 그 일을 하고 있는 나를 발견한다.
세월호 참사 5주기 추념 전시 『바다는 가라앉지 않는다』가
그랬다. 디자인의 질을 포기하지 않으면서 이 상황을 이해할
수 있는 디자이너를 생각하면 미안하게도 가장 먼저 떠오르는
팀이 일상의실천이다. 디자이너들의 노동환경에 목소리를
높여온 일상의실천이 떠오르는 건 이상한 일이지만 또 가장
자연스러운 일이기도 하다. 정치적으로 민감한 사회적 문제에
서슴없이 디자인으로 개입하고 수고로움의 대가가 꼭 화폐의
형태가 아닐 수 있다는 점을 이해하는 팀이기 때문일 것이다.
물론 "다시는 이런 식으로 일하지 말자"고 함께 다짐하지만,
또 어디선가 같은 상황을 만나면 분명 일상의실천이 다시
떠오르리라는 건 애잔하고 반가운 믿음이다.

바다는 가라앉지 않는다
The Sea Will Not Sink

Graphic / Editorial

디자인: 권준호
머신: 브이크드
도움: 길혜진

"세월호는 우리가 바라만 보던 대상을
우리 자신이라고 느끼게 만든 사건,
나아가 한 사건에 그치지 않고 우리가
알던 세상을 전혀 다른 곳으로 만든
계기였다. 그것은 배 한 척이 아니라
바다 전체였고, 바다를 바라보던
사람들이 바다가 되게 했다."(기획의
글에서). 세월호 참사 5주기 추념전
『바다는 가라앉지 않는다』의 디자인을
진행했다. 모티브가 된 바다의 물결에
여백을 강조한 타이포그래피를 더해,
세월호를 기억하는 여러 감정이 지금
공간을 표현했다. 또한 일상의실천은
노란 리본을 철조망에 엮어 써내려 간
캘사이인 피자 국가 바다는 가라앉지
않는다로 전시에 참여했다. 돌아오지
못한 사람들의 가족에게 캔사이신을
뿌리며 진압하는 경찰, 피자 냄새를
풍기며 단식투쟁을 조롱하는 자정 애국
청년 등 참사 이후 우리가 살아가는
세상을 극단적으로 보여주는 풍경을
어련하지 않고 그날의 기억을 또렷하게
환기하고자 했다.

홍진훤          공동 기획자                                    2019

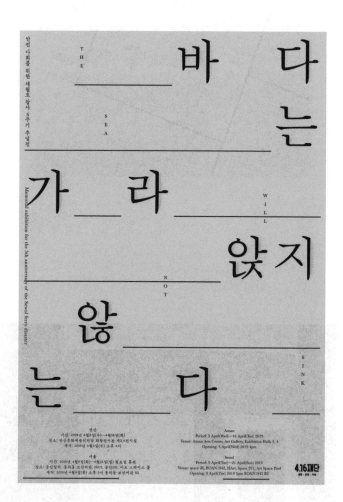

바다는 가라앉지 않는다

THE SEA WILL NOT SINK

안전 사회를 위한 세월호 참사 5주기 추념전

Memorial exhibition for the 5th anniversary of the Sewol ferry disaster

안산
기간: 2019년 4월3일(수)—4월16일(화)
장소: 안산문화예술의전당 화랑전시관 제3,4전시실
개막: 2019년 4월3일(수) 오후 4시

서울
기간: 2019년 4월9일(화)—4월21일(일) 월요일 휴관
장소: 공간일리, 통의동 보안여관, HArt, 공간291, 아트 스페이스 풀
개막: 2019년 4월9일(화) 오후 5시 통의동 보안여관 B2

Ansan
Period: 3 April(Wed)—16 April(Tue) 2019
Venue: Ansan Arts Center, Art Gallery, Exhibition Halls 3, 4
Opening: 3 April(Wed) 2019 4pm

Seoul
Period: 9 April(Tue)—21 April(Sun) 2019
Venue: space illi, BOAN1942, HArt, Space 291, Art Space Pool
Opening: 9 April(Tue) 2019 3pm BOAN1942 B2

4.16재단

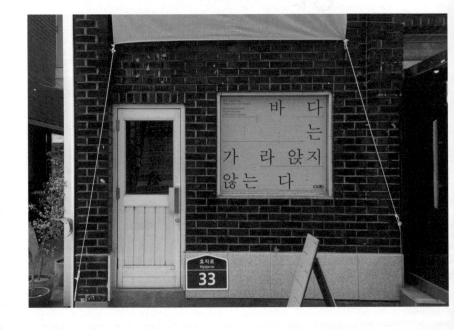

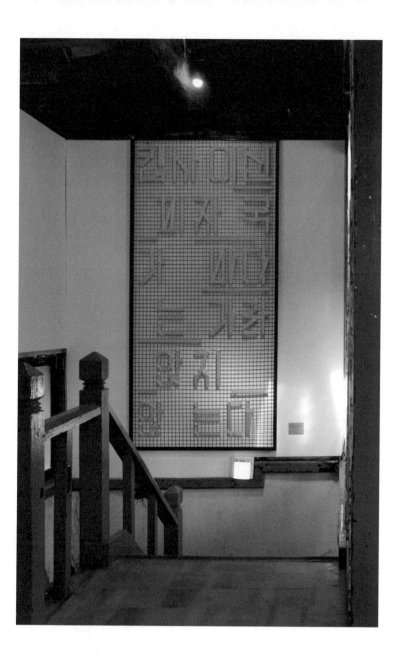

평범한 디자이너로 일하다, 생각해본 적 없던 국회 공무원(의원실)을 거쳐, 재단에서 일을 시작했을 무렵. 고백하건대, 나는 이 시기를 스스로 '애먼 곳에서 묘한 일을 한다.'라고 되뇌며, 여의도 특유의 공식처럼 반복되는 시각적 결과물에 지쳐가던 중이었다. 그렇기에 서거 1주기를 앞두고 '무언가 다름'을, 다름 속에 '진심'을 담아 표현할 수 있기를 바랐고, 일상의실천은 그 유일한 선택지였다. 빡빡한 일정, 넉넉하지 못한 예산 속에서, 일단 의뢰를 수락하는 과정이 첫 관문이었기에, 간절한 마음으로 메일을 썼다. 이후 과정은 예상과 달리 순조롭게 진행되었는데, 협의한 내용 외에는 가능한 한 '작업의 자유도'를 보장하는 것이 나의 몫이라 여기고, 소소한 피드백 속에 권민호 작가의 일러스트까지 더해진 덕분이었다. 이후 국회와 정당, 노조 사무실 벽면을 차지한 포스터는, "(잘은 모르겠지만) 뭔가 다르긴 다르다."라는 세간의 준수한 평을 남기며 마무리되었다는 후문이다.

'노회찬을 그리다'라고 쓴 노회찬 의원 서거 1주기 추모행사다. 고인이 남긴 문장은 다섯 개의 고인이 남긴 문장을 새로 환기 태어났다. 고인의 글이라 새롭게 만들어진 정치적 강망하는 과정이기도 하다.

이 그린드 머리를, '공공운수노조에 기대고 있다. 고인의 아우성에 런드 세로 고인을 그리워하는 글을 그리워하는 과정이기도 하다.

Graphic

디자인. 김어진
머신. 최인
일러스트레이션. 권민호

이성재          노회찬재단 / 홍보기획국장          2019

# 노회찬을 그리다

서거 1주기 추모주간
**2019.7.15 월요일 - 7.28 일요일**

노회찬재단

일상의실천과의 작업은 정형화된 큐레이팅 모델에서 벗어나는
실험과 병행해 진행되었다. 2018년『환상벨트』에서 무궁한
가능성을 보았기에, 그다음 해의『리얼-리얼시티』에서는
큐레이팅과 디자인의 관계를 보다 도전적으로
재정의하는 상황을 만들고 싶었다. 처음에는 자연스럽게
그래픽디자이너로 섭외해 대화하다가, 전시 공간에 결정적
개입이 필요한 시점에 참여 작가를 제안했다. 이 지점에서
일상의실천과의 교류는 참여 작가라 하더라도 큐레이팅의
전술과 밀접한 부분이 크다. 하나는 도시 건축에 대한 도식적
인상을 그래픽디자인으로 해체해 전달하는 것이고, 다른
하나로는 해체적 힘을 재구축하는 그래픽언어를 통해 무수히
도모되고 실패한 도시 건축적 동력을 전시장에서 경험하게
하는 것이다. 그뿐만 아니라 미디어, 인쇄물, 전시 공간 등
상이한 매체를 오가며 그래픽디자인의 동시대성에 도전하는
것 또한 흥미로운 지점이다.

리얼-리얼시티
REAL-Real City

디자인 & 사운드: 김어진
머신: 뷰로비디

「리얼-리얼시티」는 공공 영역으로서
도시 건축의 의미를 재설정하려 한 고
이종호 건축가와 그의 연구를 이어가는
이들이 고민을 다룬 전시다. 포스터에
전시 공간인 아르코미술관, 이종호
건축가가 유작인 마로니에공원, 도시를
상징하는 건축물을 사람들의 불특정한
동선과 함께 배치함으로써, 고정되고
분절된 듯한 장소를 도한 도시 생태의
가능성으로 연결된 유기체임을 표현했고
도록 디자인도 이런 '제작'을 모티브로
삼았다. 일상의실천은 두 작업을 전시에
출품하기도 했다. 이종호 건축가의 생전
건축과 공공 영역에 대한 발언을, 머이고
흩어지는 「REAL-Real City」의 머릿말
안에 배치하거나(「남겨진 언어」), 그와
똑같이하는 건축가들이 다양한 언어가
부유하는 도시 사이를 유랑하는 형상을
구현함으로써(「움직이는 도시」)
여전히 유효한 질문과 대답이 맞물려
만나도록 했다.

Graphic

심소미           독립 큐레이터 / 기획자                                    2019

리얼—리얼시티          2019.07.12 -        아르코미술관 제1,2전시실
REAL—Real City    2019.08.25    Arko Art Center Gallery 1, 2

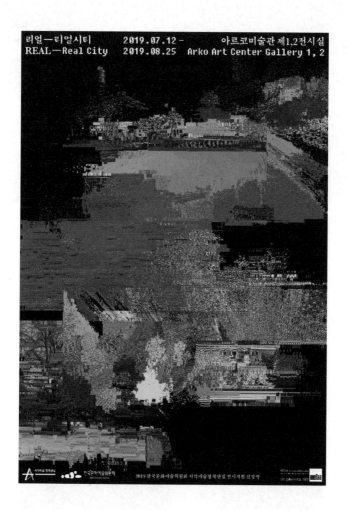

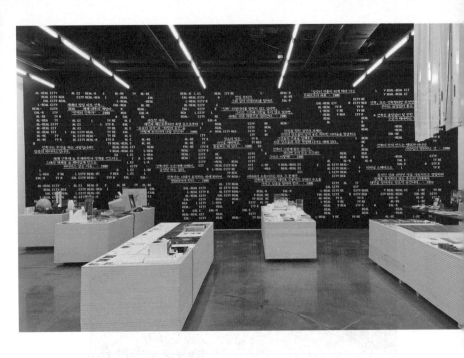

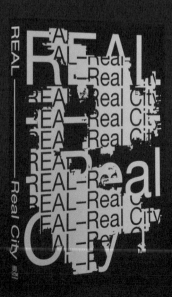

민중예술을 한다는 리버럴-386들에게 내가 고개를
절레절레하는 데는 여러 이유가 있지만 이 포스터는 '손절'을
결심하게 된 결정적 계기였다. 모 단체에서 『민중가요
페스티벌』이란 걸 한다고 하여 직접 디자인 스튜디오
일상의실천에 의뢰해 받은 포스터다. 없는 예산에도 운동에
도움이 되고자 최선을 다해 디자인해주었다. 작업물은 역시
일상의실천다웠다. 민중가요가 세계 이곳저곳에 씨앗을 뿌리길
원하는 마음으로 여러 언어의 어체와 색상으로 다채로운
타이포그래피를 해주었다.

　　그러나 하단의 글씨가 일본어를 연상시킨다며 아저씨들이
모여 화를 내더니 포스터 하단을 마음대로 잘라 내고 썼다.
폭력적이며 빈곤한 철학을 드러내는 일이었다. 이 반성할 줄
모르는 작고 조잡한 세계관을 어찌할 것인가. 이후 이런 해로운
아저씨들로부터 현장의 젊은 예술가들을 보호해야겠다는
마음으로 떨어져 나와 활동하게 되었다. 단체에 젊은 사람들이
없다고 한탄만 할 게 아니라 스스로 거울에 비친 모습을
되돌아봐야 괴물의 꼴을 면할 수 있다.

새로운 활동을 해
세대를 아우르는 한국 민중음악에 활동을 하며 다채롭게
세대를 경험할 수 있는 『회 민중가요 생겨날 수 있도록
온라인에 이어지는 『회 민중가요 한글 레터링과 다채로운
페스티벌』의 포스터는 기하학적인 디자인되었다.

디자인. 권준호

Graphic

황경하　　　　연대자　　　　　　　　　　　　　　2019

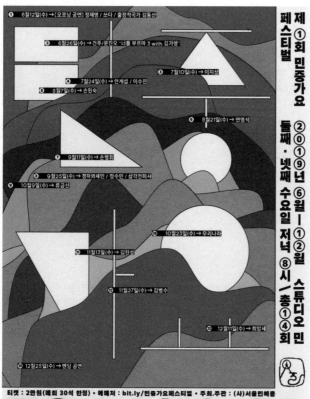

**❶ 6월12일(수) →[오프닝 공연] 정재영 / 쓰다 / 출장작곡가 김동산**

**❷ 6월26일(수) →건주/문진오 "너를 부르마 3 with 김가영"**

**❸ 7월10일(수) → 이지상**

**❹ 7월24일(수) → 안계섭 / 이수진**

**❺ 8월7일(수) → 손현숙**

**❻ 8월21일(수) → 연영석**

**❼ 9월11일(수) → 손병휘**

**❽ 9월25일(수) → 경화와세민 / 정수민 / 삼각전파사**

**❾ 10월9일(수) →류금신**

**❿ 10월23일(수) →우리나라**

**⓫ 11월13일(수) → 김현성**

**⓬ 11월27일(수) → 김병수**

**⓭ 12월11일(수) → 희망새**

**⓮ 12월25일(수) →엔딩 공연**

제 ① 회 민중가요 페스티벌

② ⓪ ① ⑨ 년 ⑥ 월 — ① ② 월 스튜디오 민

둘째 · 넷째 수요일 저녁 ⑧ 시 / 총 ① ④ 회

**티켓 : 2만원(매회 30석 한정) • 예매처 : bit.ly/민중가요페스티벌 • 주최.주관 : (사)서울민예총**

# FESTIVAL

훌륭한 디자인에 비해 많이 부족한 행사였다. 386 아저씨
작가들이 모여 무턱대고 보수정당만 물어뜯는 것은 저항
예술이 아니고 권력 과시임에도 방법론적으로 많이 유치하고
조잡했다. 그럼에도 시대에 순응하지 않는 예술가의 눈이
형형하게 살아 앞을 주시하고 있을 것임을 담은 주제 의식의
포스터는 몹시 빛났다. 디자인 혼자 다 했다.

점거하라! 연대하라!
Occupy! Solidarity!

「점거하라! 연대하라!」는 자유, 저항,
사랑, 분노, 평화, 연대 등 동시대적
가치를 국내외 다양한 예술가들과
함께 모색하는 축제이자, 여러 장르의
실험적인 공연과 반파시즘·홍콩 국제
연대 현안을 주제로 한 문화 다양성
축제다. 포스터 모티브는 예술가의
눈이다. 시대에 순응하지 않는 예술가의
눈으로 바라보며 자유로운 예술이 가능할
때, 시대를 통찰하는 시민이 이 사회도
성장할 것임에 착안했다.

디자인. 김어진
모델. 김혜진, 최인

Graphic

황경하          연대자                                                    2019

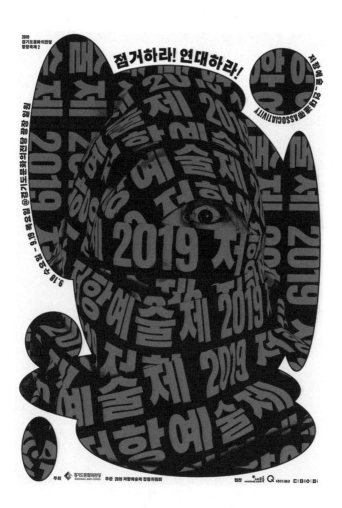

점거하라! 연대하라!

2019년 국립현대미술관의 개관 50주년 기념전으로
진행된『광장: 미술과 사회』의 마지막 섹션『7. 하얀 새』에
소개할 디자이너를 고민했을 때 가장 먼저 떠오른 것은
일상의실천이었다. 이는 사회적 조건에 대한 순응과 저항으로
디자인과 순수예술의 역할을 너무나 쉽게 구분지어온 미술
혹은 미술관이라는 제도 내 통념을 비틀려는 의지가 작동한
결과였다. 전시에 소개된 권준호의 초기작「Life: 탈북 여성의
삶」(2011/2019)과 일상의실천에서 이어진「그런 배를 탔다는
이유로 죽어야 할 사람은 아무도 없다」(2014),「살려야
한다」(2015)와 같은 작업에서 이들은 텍스트에 새로운 물성을
부여하고 이를 통해 단어와 여백, 문장과 행간, 채워진 곳과
비워진 곳을 느리게 더듬어가며 의미를 탐색하게 하는 일종의
장치들을 제안해왔다. 매끈한 스크린, 단정한 지면 위 글자들을
읽어 내려가는 행위와 달리 텍스트가 새겨진 목조 구조물의
기어를 직접 돌려가며 읽거나(전시에서는 작품 손상 문제로
구현되지 못한 아쉬움이 있었지만), 한눈에 들어오지 않는
구조물을 살펴보기 위해 고개를 들고, 주변을 거닐며 둘러보는
것과 같이 굳어진 '몸'을 움직이고 쓰게 만드는 읽기의 과정은
보다 적극적인 '공감'의 경험을 촉발한다. 디자인을 보다
유연하고 적극적인 표현의 도구, 실천의 방법으로 삼아 다양한

「Life: 탈북 여성의 삶」
디자인 & 제작. 권준호

「그런 배를 탔다는 이유로 죽어야 할
사람은 아무도 없다」
디자인 & 제작. 일상의실천

모든 삶의 무게는 같다.「Life: 탈북 여성의
삶」(2011/2019)은 탈북 여성의 증언에
기반해 쓰인, 어느 가상의 인물의 삶을
4편의 이야기로 재구성한 타이포그래피
설치 작업이다. 고향과 가족을 등지고
두만강을 건너야 했을 때, 낯설고 폭력적인
남자들의 손에 끌려 원치 않는 삶을
살아가며 어제까지 살아 있던 친구들을
자신의 손으로 땅에 묻어야 했을 때, 그
순간순간의 감정을 그들의 이야기에 자주
언급되는 '수용소'와 '고문 기계' 형상을
한 목조 구조물로 구현했다.「그런 배를
탔다는 이유로 죽어야 할 사람은 아무도
없다」(2014)를 통해는, 하든 죽음도, 가벼이
여겨질 목숨도, 돈으로 환산될 운명도
어디에도 없음을 한층 분명하게 이야기하고
싶었다. 차가운 4월의 바다에서 영문도 모른
채 스러져 간 이명은, 어제껏 의연함수 없는
또 다른 나의 모습이다.

Practice

이현주          국립현대미술관 / 큐레이터                    2019

[186]

방식의 발언과 활동을 해온 이들의 작업은 디자인의 윤리,
디자인과 도덕, 사회적 디자인과 같은 거창한 혹은 과도한 의미
부여나 손에 잡히지 않는 정의를 가로질러, 작지만 선명한
실천의 언어를 쌓아가고 있다. 전시를 마치고 "더 재밌는
프로젝트로 함께해요."라는 인사 메일을 전했던 건 이들과 분명
더 흥미롭고 의미 있는 작업을 해볼 수 있으리란 확신이 있기
때문이다. 곧 다시 함께할 기회가 오기를.

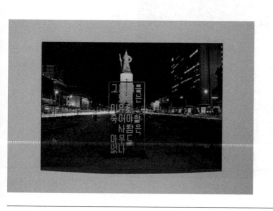

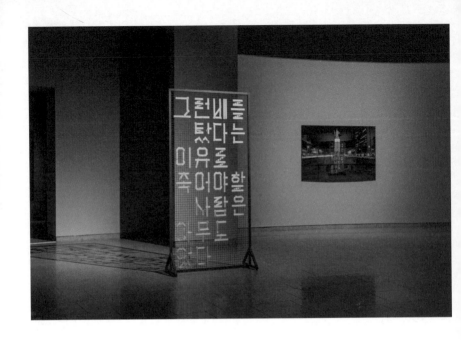

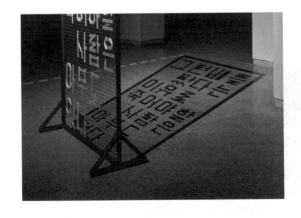

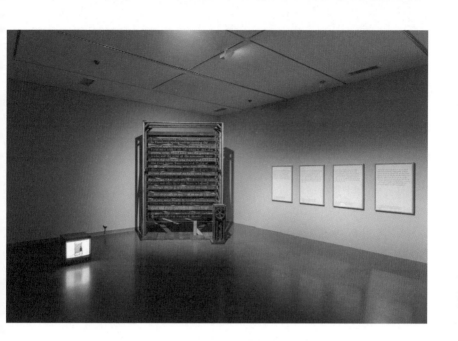

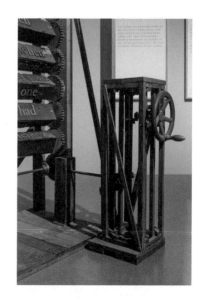

『ZER01NE DAY』를 통해 기획자인 내가 표현하고자
하는 것은 너무나도 많았고 열정은 과하게 넘쳐 났다.
버닝맨과 우드스톡이 그랬듯이, 세상을 바꿀 페스티벌을
만들고 싶었다. 당최 섞일 수 없는 것들이 모여 가능성이
폭발하는 '모든 것의 무경계'를 만들고 싶었다. 생각과
꿈들이 얽히고설켜 나조차도 더는 감당할 수 없을 때,
일상의실천을 만났다. 어려움과 난해함의 연속이었을
것이다. 페스티벌이 열릴 공간은 10년 넘게 버려져 있었고,
대한민국 산업화의 흔적이 고스란히 남겨진 옛 공간에서
자율주행 같은 미래기술을 이야기해야 했고, 스타트업과
예술, 비즈니스, 혁신처럼 도무지 함께할 수 없는 개념들이
혼재되어 있었으니까. 일상의실천은 불완전한 기획자의 치기
어린 생각을 그대로 안아주었고 이질적이고 난해한 개념은
디자인을 통해 세계관이 되었다. 그들이 디자인한『모든 것의
무경계(BORDERLESS in EVERYTHING)』는 현실세계와
완전히 분리된 원더랜드를 보여주었다.

그래픽
디자인. 권준호
3D & 모션. 최인

어플리케이션
디자인. 권준호, 이충호, 김혜진, 최인

웹사이트
디자인. 권준호, 김경철
개발. 김경철, 최인

사진. 김진솔

성대경          ZER01NE / 매니저          2019

Graphic / Website / Space

사람과 사회, 삶에 대한 고민에서 질문을
만드는 창의 "이제, 질문을 실생활에서」
구체화된 문제로 해석하고 빠르게
실행해 답을 찾아가는 스타트업, 다양한
질문과 답을 사람 중심의 사회적 가치로
연결하고 나누는 기업이 1년간 함께한
결과가 「ZERO1NE DAY 2019」에
담겼다. 일상구실천은 모든 것의

무경계라는 三제를 반영해 경계를 허무는
유동적인 아디자를 개발하고, 동력기관을
상징하는 오브제와 대비해 페스티벌의
주제를 선명하게 드러냈다. 이런
그래픽 아이덴티티를 바탕으로 작업한
웹사이트는 다양한 형태의 행사를 각각의
특징에 맞게 보여주고, 검색과 필터링,
오디오 가이드 등으로 현장에서는 도슨트
역할에 충실하게끔 구성했다.
- zer01ne.zo ne

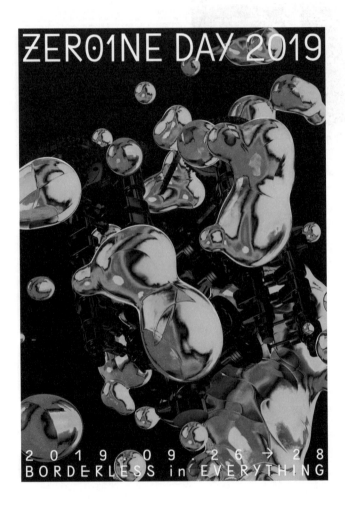

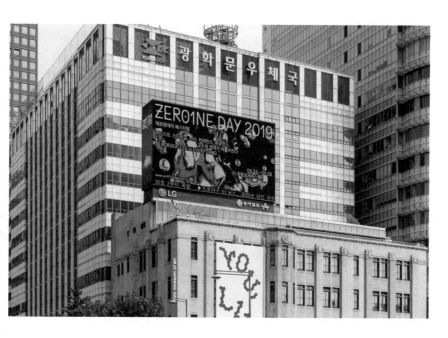

고백하자면 그동안 나는 협업자라기보다 팬의 정체성으로 일상의실천을 팔로해왔다. 어쩌다 작업실에 가면 포스터나 도록을 둘러보며 "와, 저 이거 봤어요." "이것도 일상이 한 거예요?" "이거 한 부 주시면 안 돼요?" 질척대곤 했다. 내가 일상의실천 팬을 자처한 것은 함께 일하기 전부터지만, 이 팬심은 같이 일하면서도 좀체 가시지 않았다. 그래서 새벽이고 아침이고 할 것 없이 인스타그램에 올라온 피드에 하트를 찍었다.

권준호 디자이너가 작업한 『거래된 정의』 책표지. 주용성 사진가가 찍은, 일제 강제징용 피해자 이춘식 님(1924년생, 촬영 당시 95세)의 사진을 썼다. 이 사진에서 이춘식 님은 쨍한 청색 상의에 분홍색 스카프와 호피 무늬 멜빵을 하고는, 어둑한 자기 방에 앉아 앞을 응시한다. 권 디자이너는 이춘식 님 상의의 청색을 앞표지에, 스카프의 분홍색을 책날개에 깔고는, 폐업한 조선소의 옛 현판을 재해석한 '칠성조선소' 서체로 제목을 올렸다. 이 시안은 단박에 표지로 결정됐다. 나는 이 표지가 이춘식 님을 국가권력 기관에 인생을 도둑맞은 '피해자'로만 보지 않고, 청색과 분홍색과 호피 무늬를 입는 멋진 인간으로 표현한 듯해 마음에 들었다. 디자이너와 편집자의 마음이 통했다면 그것이 정치적 감수성 때문인지 미감 때문인지는 모르겠지만, 몇 마디 말을 섞지 않고도 같은 방향으로 쭉 밀고 나갔던 즐거운 작업으로 남아 있다.

디자인. 권준호
표지 사진. 주용성
표지 모델. 이춘식

2017년 2월, 대법원 법원행정처의 '판사 블랙리스트' 이동으로 드러난 양승태 사법부의 행적을 재판 거래 피해자들이 목소리를 통해 쫓는 기록이다. 국가와 사법부가 보통 중언하는 사람들과 이야기 바꾸었는지를 중언하는 사람들과 인생이 연루된 양승태 전 대법원장의 인생이 대비된다. 표지 디자인은 일본 강제징용 피해자이자 2018년 10월 30일 마침내 대법원으로부터 배상 판결을 받아낸 이춘식 님의 입술을 굳게 다물고 정면을 응시하는 모습을 담아, 어느날 사법 권력의 민낯에 대한 질문을 던진다. 누 기자와 변호사로 구성된 진실탐사그룹 셜록과 함께 개척하는 시리즈 논픽션의 번째 단행본이다.

강소영          후마니타스 / 편집팀장                    2019

환경운동 이야기를 어떻게 시민들과 잘 나눌 수 있을지
고민이 많던 때 일상의실천을 알게 되었고 오랫동안 파트너로
많은 작업을 함께했다. 아무리 좋은 이야기가 있더라도 일단
사람들에게 닿아야 하고, 일상의실천과 함께한 일은 그 길을
만드는 작업이었다. 30년 스토리가 담긴 홈페이지를 새로
디자인하는 것은 그중에서도 참 어려운 작업이었다. 다양하고
많은, 다층적인 이야기들. 그것이 조화롭도록. 다양성과
조화로움을 추구하는 것이 너무 멋지고, "이게 바로 어디에도
없는 녹색연합이야."라고 말해 주는 작업이라고 생각한다.
결과만 봐서는 모르는 수고로움을 알기에 더 고마웠다. 손이
너무 많이 가는 작업들, 너무 많은 고민들. 그냥 멋지고 예쁘게
보이는 디자인이 아니라 함께 가치를 만들고 그것의 지속성 또
그다음을 이야기 나눌 수 있는 파트너였다. 그런 작업을, 그런
운동을 일상의실천과 해왔다. 그리고 그것이 일상의실천의
'일상의 실천' 아닐까. 그들의 실천을 계속 응원한다.

녹색연합

Green Korea United

디자인: 김경철, 김어진
개발: 김경철, 최인

「녹색연합 홈사이트」 리뉴얼 작업을
진행했다. 녹색연합의 피켓 아이덴티티
디자인에서 발전시킨 그래픽 아이덴티티
패턴들을 웹 환경에 맞게 최적화하고, 활동
영역별 섬네일 패턴을 자동생성되게 해
콘텐츠를 효율적으로 관리하는 한편,
녹색연합이 20년이 넘게 축적한 활동
기록과 전문 자료들을 새롭게 적용한 검색
시스템을 통해 손쉽게 찾아볼 수 있게
했다. greenkorea.org

Website

박효경          녹색연합 / 활동가          2019

녹색연합

- 소개
- 참여
- 활동
- 후원
- 자료

f
y
ⓘ
▶
Search 🔍
ENGLISH

# 설악산을 함께 지켜주셔서 고맙습니다.

2019.11.15

‹ ›

---

녹색연합  활동

# 야생동물

활동소식  보도자료  활동소개

- 소개
- 참여
- 활동
- 후원
- 자료

- 전체 활동 보기
- 생태계보전
- + 야생동물
- 생활환경
- 기후위기
- 에너지전환
- 평화와생태

전체보기  곰  산양  생명 이동권

## 해마다 알 낳으러 돌아오는 두꺼비의 길을 지켜라!
2020.03.12 | 생명 이동권
*주의 : 이 글에는 두꺼비 사체를 담은 사진이 포함되어 있습니다. 긴 겨울이 가고...

## 새들의 죽음을 막기 위한 행동
2020.03.12 | 생명 이동권
유리를 포함한 모든 투명창이 야생조류를 비롯한 우리나라 생태계 전반에 미칠 수 있는...

## 지리산 곰이 백운산으로 향한 까닭은
2020.03.12 | 생명 이동권
전남 광양 백운산에서 활동하던 반달가슴곰 KM-55는 지난 14일 올무에 걸려...

## [텀블벅 펀딩] 새가 자유롭게 날 수 있도록 'Bird saver_새친구'
2019.11.12 | 생명 이동권, 행사/교육/공지
≪백배이와 친구들≫은 예술인복지재단의 예술縁(료)...

## [새친구_착한소풍_후기] 함께 살아간다는 의미!
2019.11.05 | 생명 이동권
*11월 2일에 있었던 새충돌방지를 위한 스티커 부착활동- [착한소풍]에 참여했던...

## [보도자료] 녹색연합, 시민들과 함께하는 도로방음벽에 충돌방지 스티커 부착캠페인 2차진행
2019.11.02 | 생명 이동권
- 올해 6월 1차 캠페인으로 연간 100마리의 새를 살리는 저감 효과를 확인
- 충청남도 '조류충돌저감 선도도시' 업무협약에 걸맞는 구체적 대책 실시해야
충남 서산시 649번 지방도에 신규 투명 방음벽에 조류충돌 사고 지속적으로 발생

## 새를 살리는 하루를 위해!
2019.10.14 | 생명 이동권
하루 2만마리, 일년에 800만마리 이 어마어마한 숫자는 새가 투명한 유리에 부딪혀...

## 하루 2만마리 새들의 죽음! 그 죽음을 막을 수 있는 아주 쉬~운 방법 하나 알려드릴께요!
2019.10.12 | 생명 이동권
하루 2만마리 새들의 죽음! 그 죽음을 막기위한...

## 649번 지방도, 3개월 후

f
y
ⓘ
▶
Search 🔍
ENGLISH

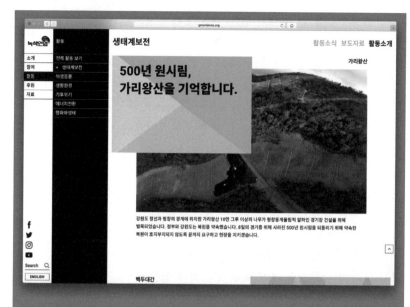

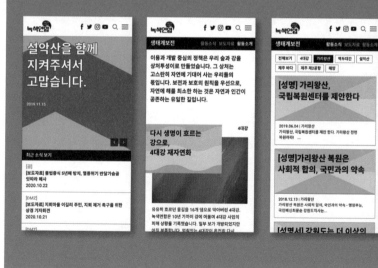

『수원화성문화제』는 반세기 넘는 기간 동안 진행되어온 역사 깊은 행사다. 그에 비해 디자인은 추천, 투표, 최저가 입찰 등 생각보다 간단히 진행됐다. 축제에서 가장 중요한 것은 행사의 질과 내용이겠지만, 그 매력을 온전히 보여주지 못한 디자인이 항상 아쉬웠다. 일상의실천이 내놓은 결과물은 기존 디자인들과는 180도 달랐고 매우 도전적이었다. 색과 모형은 단순하고 메시지는 명확했다. 행사가 펼쳐지는 장소성 '수원화성'에 집중한 디자인이었다. 사진과 색과 모형이 혼재한 디자인에 익숙했던 사람들은 어려워했다. 하지만 나은 디자인에 대한 갈증은 모두에게 있었던 것 같다. 과정은 어려웠지만 결국 디자인은 원안대로 통과되었고 『수원화성문화제』 포스터가 발표되었다. 이후에도 3년에 걸쳐 하나의 시리즈로 축제 메인 포스터가 만들어졌고, 일상의실천이 구축한 디자인이 축제의 메인 아이덴티티로 정립될 수 있었다.

디자인: 권준호, 이충호
일러스트레이션, 선데이
레터링: 장수영(양장점)
머신, 비이퍼드

『수원화성문화제』를 위한 포스터
디자인. 문화제가 진행되는 화성행궁,
서북공심돈, 수원화성 화홍문의 조형적
특징을 반영한 일러스트레이션과
명조체에 기반한 로고타입을 제작했으며,
이를 문화제의 다양한 어플리케이션에
적용했다.

Graphic

한예지　　　　화성사업부 / 주임　　　　2019

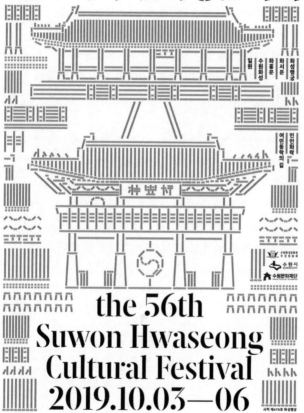

제56회 수원화성문화제

the 56th
Suwon Hwaseong
Cultural Festival
2019.10.03—06

일상의실천의 내부자로서, 큐레이터라는 외부자 관점으로 이 그룹을 객관적으로 평가하는 데는 한계가 있다. 일상의실천을 작가로서 믿을 수 있는 것은 단 두 가지. 이 그룹이 보여 준 발화자로서의 날 선 주제의식, 그리고 이를 벗어나지 않는(어떤 형식미와 관계없는) 시각언어의 일관성이다. 큐레이터는 아직 특정되지 않은 세계 안에 다양한 유기체를 열거해 경직되지 않은 생태계로 증명하는 입장에 서 있다. 그 안에서 큐레이터는 작가의 주체성을 보장하는 입장과 생태계 간 교란을 미연에 방지해야 하는 입장을 수행하는데, 작가마다 교통정리를 하는 역할이 큐레이터의 온전한 몫이라면 작가의 주체성을 발현하는 역할에서 일상의실천은 신뢰할 만한 그룹에 상당히 가깝다. 역설적이게도, 이 그룹이 어떤 태도로 작품에 임하는지에 대한 평가는 지근거리에서 위치한 내부자의 경험에 기인한다.

「감정조명기구」의 초기 스케치는 분명 할당된 예산과 기간, 공간과 기술 면에서 시전 불가능한 구상이었다. 이 그룹은 조금씩 자신들의 큰 방향성을 잘게 쪼개 스스로 설 자리를 찾아, 세우고 부수기를 반복하면서 실현 불가능한 것의 실재를 증명하기 위해 분주하게 움직였다. 「감정조명기구」가 가진 여러 층위의 감각들은 발화자로서 자신들의 역량을 뽐내는 데

디자인 & 아트 디렉션: 일상의실천
(권준호, 김경철, 최인, 이충호, 김혜진)
다면체 섹션 큐레이터: 김어진
얼굴 표정 자동 분석 소프트웨어 지원:
메리슨(Varison Co., Ltd)
전자보드개발: 쿤엔팀(주)
구조물 설치: 새로움아이
영상: 정문기
사진: 김진솔
도움: 최아식

「타이포잔치 2019: 국제 타이포그래피
비엔날레」의 다면체 섹션에
「감정조명기구(FaceReader)」라는 작품으로
참여했다. 관람객의 표정을 분석하는 인터렉션 설치
스크린에 감정 변화를 출력하는 인터렉션 설치
작업이다. 할당된 예산과 기간, 공간과 기술을
고려하면 최초 구상을 구현하기 어려웠음에도,
한 가지 방향성에 집중하거나 어려움을에도,
자신의 역할을 뽐내려는 함정을 피하면서,
비엔날레 취지에 걸맞게 관람격자와 소통을
염두에 두고 모두가 누릴 만한 작품으로
다듬어갔다. 이 과정, 그리고 스스로 감각을
세우고 교감하며 유기체적인 생명력을 나누는
「감정조명기구」의 본령은 소통을 근간으로
하는 디자인의 의미와 자연스럽게 어우러진다.

Practice

그치지 않고, 비엔날레라는 취지에 걸맞게 관람객과의 소통을 염두에 두고 모두가 누릴 수 있는 작품으로 기능했다. 디자인의 근간이 소통임을 감안한다면, 스스로 감각을 세우고 교감하며 유기체적인 생명력을 나누는 「감정조명기구」의 본령은 기실 일상의실천이 지향하는 작업자의 태도와 다름없지 않을까.

늘 쉬운 길을 가기보다는 모험을 택하는 일상의실천의
부지런함과 깨어 있음, 그리고 특유의 낯선 아름다움을
사랑한다. 김어진 디자이너와는 사탐(사회 탐사) 시리즈를,
권준호 디자이너와는 우리시대의 논리 시리즈를 작업해
오면서 후마니타스의 사회 비판적 정체성을 구축하는 데
큰 도움을 받았다. 나는 어쩌면 이들의 작업에 값하는 책을
기획하려 노력하면서 나아가고 있는지도 모른다.『라이더가
출발했습니다』에서는 배달 앱을 통해 이룩한 간편하고
아름다운 세상을 배달 앱에 등장하는 라이더 캐릭터를 통해 잘
형상화해주었고,『열여덟, 일터로 나가다』에서는 졸업도 전에
노동자가 되어 일터에서 산업재해를 당하는 현장실습생들의
이야기를, 교복을 입고 방진 마스크와 보호구를 착용한 모습
하나로 단번에 독자의 뇌리에 새겨주었다. 나날이 영역을
넓혀가는 일상의실천의 실험을 보노라면 초기부터 인연을
이어온 후마니타스가 손바닥만 한 평면에 이들을 가두는 건
아닌가 하는 죄책감마저 들 정도지만, 여전히 이전을 넘어선
다음 작업이 기대된다.

사회 탐사 / 우리 시대의 논리
Social Investigations

사회탐사 시리즈
디자인. 김어진, 김혜진

우리 시대의 논리 시리즈
디자인. 권준호

일러스트레이션
Atoo 스튜디오(가난한 도시 산책자의 서울 탐험)
권민호(근거 있음과 기쁨)
황미옥(야윌의 아버지)

후마니타스의「사탐 시리즈」는 인간의
필요에 따라 만들어진 제도가 거꾸로 인간을
억압하진 않는지 물으며, 통계와 숫자에
가려진 현실의 생생한 이야기를 담는다.
대표 작업으로 '청년 밖의 청년'을 조명하며
이 문제가 개인 차원을 넘어 한국 사회
전반에 깔린 문제임을 보여준 『부동하는
청년들에는 김봄 작가의 일러스트를 활용해
청년들의 군상을 표지 전면에 드러냈다.
실업계 고등학생의 현장실습 실태를 다룬
『열여덟, 일터로 나가다』는 산업현장과 학교
모두에 속해 있지만 그 어디에서도 보호받지
못하는 현장실습생의 상황을, 교복을 입고
방진 마스크와 보호구를 착용한 인물
사진으로 구성했다.

Editorial

이진실      후마니타스 / 편집팀장                    2015-2021

막막했고,

두려웠고,

담담했다.

그리고
분노했다.

경향신문 특별취재팀 지음

후마니타스

열 여 덟,

허환주
지음

일 터 로

나 가 다

현 장 실 습 생 이 야 기

후마니타스

라이더가 출발했습니다

우리가 만든 어떤
편한 세상에 대하여

강혜인·허환주 지음

후마니타스

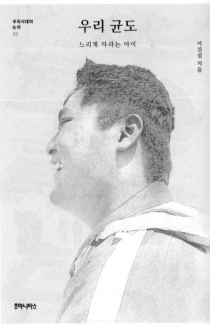
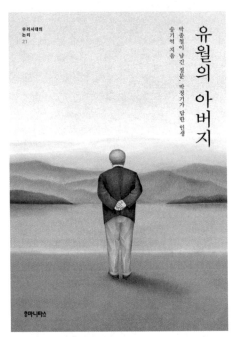

# 사라진, 내려진, 남겨진

구정은 지음

후마니타스

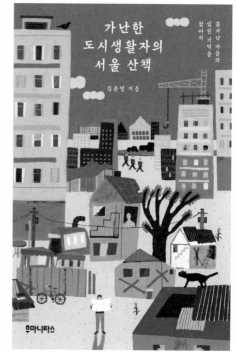

꽃처난 자들의
잊힌 기억을
찾아서

# 가난한
# 도시생활자의
# 서울 산책

김윤영 지음

후마니타스

일상의실천과 진행한 프로젝트는 특별한 결과를 만든다.
공예가와 공예품을 소개하는 카탈로그를 어떻게 잘 만들까
하는 과제와 고민이 있었다. 일상의실천은 적절한 대안을
제안했고 완결성 있는 결과를 만들었다. 기본에 충실하면서
새로운 것을 놓치지 않는 센스가 있다. 고객이 가진 철학과
태도에 따라 얼마든지 더 나아갈 수 있는 가능성과 실력을
갖춘 일상의실천. 그래서 고객과 일상의실천은 특별한 관계다.
결과물뿐만 아니라 과정과 관계를 추구한다면 일상의실천 같은
팀을 만나야 하고 그런 팀과 파트너가 될 수 있는 고객이 되는
것도 멋진 일이다.

서울여성공예센터 다이리움은 여성
공예가들에게 점포형 작업실 겸 창업실,
작업 공구와 다양한 네트워킹 기회를 제공해
창업 활동을 지원하는 비영리 기관이다.
『2021 서울여성공예센터 다이리움
카탈로그』는 공예품을 직접 만드는 창작자
개인에게 집중했고, 그들의 작업 공간을
담백한 시선으로 담아낸 사진과 인터뷰를
활용해 여성 공예가들만의 이야기가 작업에
대한 생각을 공유하는 책자로 디자인했다.

2019
디자인. 권준호
편집. 박성미
사진. 김진솔

2020
디자인. 김어진
편집. 박성미
사진. 김진솔

2021
디자인. 권준호
도움. 그랜서
편집. 박성미
사진. 김진솔

김영등　　서울여성공예센터 / 센터장

Editorial

2019–2021

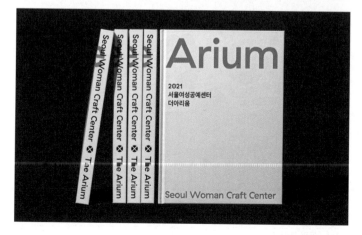

큐레토리얼과 디자인이 만날 때, 그 대화는 눈에 보이지
않는다. 대화는 언제나 유동하고, 해석은 매번 변화하며, 의미는
지연된다. 이 차이는 과정에서는 곤란함이 될지언정,
그 결과로 두고 보면 흥미로움이다. 그리고 이 대화의 과정에서
일상의실천은 언제나 유심히 듣고, 필요한 만큼만 건네는
대화자였다. 하고자 하는 전시 혹은 프로젝트의 성격을
감지하는 일상의실천의 형용사들은 단정하고 집약적이다.
디자인은 그 자체로서 내용의 느낌을 번안하기도 하고, 그
느낌을 통해 내용을 주기도 한다. 일상의실천과 하는 협업은
결코 느낌이 내용을 재단하거나 좌우하는 법이 없다. 부족함과
과함이 없는 일상의실천의 감각은 언제나 신뢰할 만한
거리감을 준다. 일상의실천은 느낌과 감각에 무작정 기대지
않고, 언제나 가치와 역할을 살피는 신념을 가진 것 같다.
이 신념의 지속에는 의지와 용기가 수반될 것이다. 그리고
그 신념이라는 뿌리가 일상의실천의 가지와 잎새, 열매를
풍요롭게 만들어갈 것임을 믿는다. 좋은 뿌리가 있는 토양은
더불어 비옥해지기 마련이다.

줌 백 카메라
Zoom Back Camera

「줌 백 카메라」는 프레임 안의 화각을
넓히며 뒤로 물러나는 행위다.
알레한드로 조도로프스키 감독의
1973년 작 「홀리 마운틴(Holy
Mountain)」에는 구루 영화를 지나
등장하는 연금술사의와 주종자를 마이크,
그들을 촬영하던 카메라와 붐 마이크,
주변의 스태프까지 비추며 물러나는
시퀀스가 있다. 이 장면은 영화와 현실의
경계를 허물며 예측하지 못한 상태를
관람객에게 경험하게 하며 정서적 동요를
일으킨다. 전시 「줌 백 카메라」는 소슴,
멘토, 인플루언서라 불리는 사람들에게
투영된 욕망의 실체와 출처를 알 수 없는
욕망이 자기증식에 따른 타자 의존적
노출증에 대해 질문한다.

디자인. 권준호

박수지            독립 큐레이터

Graphic / Editorial

2019, 2021

SeMA 벙커   SeMA Bunker
서울특별시   B1 2-11
영등포구   Yeouido-dong
여의도동 2-11   Yeongdeungpo-gu
지하   Seoul

김희욱   :emerging artists curators   Kim Heeuk
임영주   Im Youngzoo
차지량   Cha Jiryang
홍진훤   Hong Jinhwon

기획   Curator
박수지   Park Suzy

2019.9.6—9.25

줌 백 카메라

Zoom   Back   Camera

첫인상의 중요함에는 누구나 본능적으로 공감할 것이다.
나는 항상 그래픽디자인이 작품에 대한 첫인상 및 환상을
제공한다고 생각해왔다. 당당한 겁 없음. 한 번도 싸움에 져본
적 없는 고등학생 또는 한 번도 진 적이 없는 신에 프로 게이머
같은 느낌. 이는 일상의실천 디자인이 나의 작품에 씌워준
첫인상이자 환상이었다. 사실 나의 작품은 소심하고, 겁이
많으며, 조심스럽다. 일상의실천 디자인은 나의 작품에 든든한
방어막이자 작품에 대한 약점을 보완해주는 역할을 했다. 나의
작품은 당당하면서 소심하고, 겁 없으면서 조심스러워졌고, 돌
같은 솜사탕이 되었다. 뻔하고 예상되는 스파게티가, 쉽게 맛을
정의할 수 없는 미슐랭 요리가 된 느낌? 내용이 예상되는 뻔한
드라마는 언제나 흥미가 없다.

리듬, 색, 새소리 연구
Treatise on Rhythm, Color, and Birdsong

Graphic / Editorial

서구 음악이 새로운 장르를 모색하는
프랑스 작곡가 올리비에 메시앙
(Olivier Messiaen)은 미국 유타
브라이스캐니언에 서식하는 새 '스텔라스
제이'와 그 곳의 지질학적 특성을 음표로
바꾸며 새소리 공감각에 대한 독특한
경험을 음악으로 전환했다. 그가 쓴
음악 이론서의 제목이기도 한 「리듬,
색, 새소리 연구는 미국 유타 남부
자연에서 영감을 받은 곡 「Des canyons
étoiles(홍국에서 별들에게로)」에 대한
내용을 담은 전시이다. 일상의실천은
스텔라스 제이의 형상과 유타의 지형을
엮어 표지와 내지에 배치했고, 스텔라스
제이의 깃털 색을 주요 색상으로 채택해
전시의 의도를 전달했다.

디자인. 김어진
사진. 김진솔

이재욱        노던 애리조나 대학교 / 조교수        2020

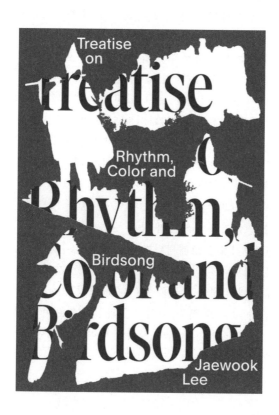

2020년은 누구에게나 평생 잊지 못할 해였다. 금세 사라지겠지
얕잡아보던 코로나19가 떡하니 자리 잡기 시작했기 때문이다.
흥미로운 작업들로 눈길을 사로잡은 일상의실천에 프로그램
협업을 의뢰한 것은 2020년 1월이었다. 매년 하나의 주제를
정해 상반기 동안 공연, 강연, 전시 등 다양한 프로그램을
진행하는 두산인문극장의 그래픽디자인 작업을 함께하고
싶었다. 2020년 주제는 '푸드'였다. 명확하면서도 포괄적인
주제를 그들만의 스타일로 고민해주었고, 남다른 시선으로
유쾌한 디자인을 만들어냈다. 시도해보지 않았던 새로운
스타일을 과감하게 도전해본 시간이었다. 일개미로서 업무를
진행하면서 소소한 즐거움을 찾느라 항상 노력하는데,
2020년 상반기의 즐거움은 그래픽디자인을 활용해 이것저것
만들기였다(물론 코로나 녀석 덕분에 충분히 빛을 보지는
못했다). 코로나 탓에 일정이 고무줄 늘어나듯 변경되고 진행
일정도 연기되면서 최종, 최최종, 최최최종 파일을 쌓으며 함께
고군분투한 김어진 디자이너에게 이 자리를 빌려 감사드린다.

현대사회의 음식이 하나의 브랜드로
이미지화되는 현상을 통해
「두산인문극장 2020: 푸드」가 내건
주제를 해석했다. 브랜드로 가공된
이미지는 공장식 축산과 유전자 조작,
마케팅, 광고 등 포괄적인 동시대 현상을
암시한다. 이에 기반해 조금은 역설적인
방식으로 이야기해볼 만한 가상의 푸드
브랜드를 구축한 한편, 음식 상품 꾸러미
디자인에 엿보이는 다양한 클리셰를
구현해 현대사회의 음식이 어떻게 삶의
곳곳에서 소비되는지를 패러디했다.

디자인. 김어진
머신. 최인

Graphic

강소정          두산아트센터 / 홍보마케팅 매니저                    2020

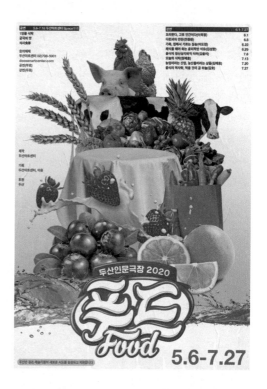

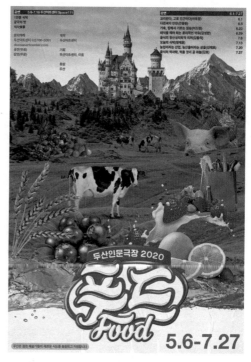

2020년 나눔에 대한 의미와 공존의 가치를 담은 『같이의 가치』
프로젝트 일환으로 「일상의 역사」 제작을 함께했다. 수년 전
세미나를 통하여 인연을 맺은 일상의실천에게 갑작스럽게
연락해 제안한 프로젝트였는데, 종이를 후원한다고는 하지만
번거로운 과정들이 있음에도 흔쾌히 함께 진행하게 되어
뜻깊었다. 다양한 일러스트 작품을 담아낼 종이 논의와 인터뷰,
인쇄 과정의 촬영, 패키지 제작에 사용한 칼라플랜 비터초콜릿
종이의 출고가 잘못되어 재출고하는 과정 등 일상의실천을
많이 귀찮게 하는 프로젝트였다! 하지만 예상치 못한 문제가
있었어도 가장 순조롭게 진행된 프로젝트팀이라 과정도
결과물도 만족스러웠다. 일상의실천이 말하는 "놓치지 않고
기억하는 시간 동안 우리의 일상은 비로소 값진 힘을 얻을
것이다."라는 메시지가 가득 담긴 결과물이라 신사옥 쇼룸에
메인으로 전시해두었던 기억이다.

디자인 & 아트 디렉션. 일상의실천

참여 작가.
1월 권민호
2월 조아영
3월 김민정
4월 박정건 / 박정규
5월 김화주 / 이지원 / 이재현
6월 장기욱
7월 강소이
8월 강유라
9월 이수연
10월 정호숙
11월 제예진 / 안다빈
12월 강서현

후원.
삼원특수지

도움.
녹색연합
위키스
PaTI 파주타이포그라피배곳
한국여성민우회

사진.
김진솔

우지혜          삼원페이퍼갤러리(현 삼원갤러리) / 큐레이터                    2020

# 일상의 역사
# A History of Practice

시간은 아무런 힘이 없다. 어제와
오늘, 그리고 다가오지 않은 한 치
앞을 향해 단방향으로 흐르고 쌓일
뿐, 행복의 순간을 기록하지도 참사의
기억을 유지하지도 않는다. 이는
흡사 매일을 살아가면서 불안전한
과거의 일들을 오늘날의 풍경으로
다시 마주해야 하는 우리의 일상과
닮았다. 순간을 기록하지 못하고
기억을 유지하지 못한 우리의 일상
또한 아무런 힘이 없다. 삼원특수지의
프로젝트 「길」이의 가치」의
제작 지원을 받아 열여섯 명의
일러스트레이터와 함께 2021년 달력
「일상의 역사」를 만들었다. 그 안에
표기된 '조금 다른' 기념일들은 한
사회의 구성원으로서 어떠한 가치나
있는, 일상 속 역사다.

기후위기 특집호를 기획할 때면 일상의실천을 만났다.
2020년 코로나19가 전 지구적 확산을 시작한 때부터였다.
당시 『워커스』는 '기후위기, 바이러스의 창궐'이라는 주제로
잡지를 기획했다. 그해 12월에는 석탄 화력발전이 초래한
환경재해와 인간의 비극을 다뤘다. 이듬해 10월에는
기후위기 시대에 국가가 지운 사람들에 대한 이야기를
썼다. 그 모든 이야기는 일상의실천의 손을 거쳐 한 권의
잡지로 나왔다. 오래 만진 그들의 작업물을 받아볼 때면 매번
놀랐지만, 한편으론 그리 놀랄 일이 아니었다. 기획 초기부터
그들은 늘 내용을 원했고, 오래 고민했으며, 그것을 바탕으로
자신들의 이야기를 만들어냈다. 그들의 이야기는 언제나
깊고 반짝였으며 마음에 오래 남았다. 그들의 작업을 보면서,
디자인이 때로 글보다 강한 이야기의 힘을 갖고 있다는 걸
믿게 됐다. 나는 앞으로도 그들만이 할 수 있는 무궁무진한
상상과 고민과 이야기를 듣고 싶다.

디자인. 권준호, 김경철, 김어진,
김리원, 이흥훈, 안지효, 정다솔,
전하은, 신재원

세계보건기구 발표에 따르면 지구
평균기온이 1도씩 오를 때마다 전염병
발병률은 4.7퍼센트 늘어난다. 다양한
자료를 종합해 기후위기와 바이러스 전염
확산의 연관성을 다룬 『워커스』 65호의
표지는, 작아진 얼화상 카메라 화면
머티브로 팬데믹 상황을 마주한 군중의
다양한 감정과 상황을 표현했다.

Editorial

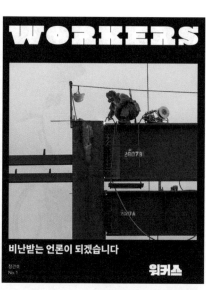

WORKERS

비난받는 언론이 되겠습니다

창간호
No. 1

워커스

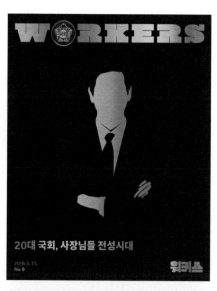

WORKERS

20대 국회, 사장님들 전성시대

2016. 5. 11.
No. 9

워커스

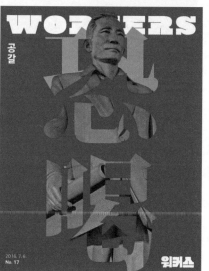

WORKERS

공갈

2016. 7. 6.
No. 17

워커스

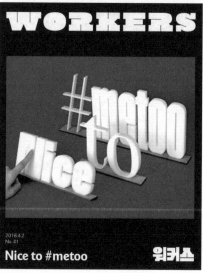

WORKERS

2018.4.2
No. 41

Nice to #metoo

워커스

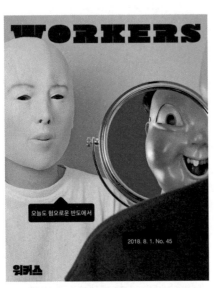

오늘도 혐오로운 반도에서

2018. 8. 1. No. 45

워커스

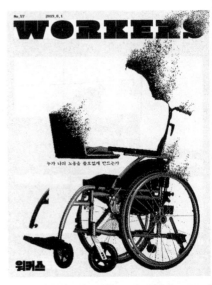

No_57  2019. 8. 1

누가 나의 노동을 쓸모없게 만드는가

워커스

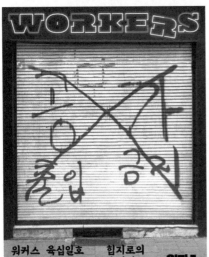

워커스 육십일호       힙지로의
No. 61  2019.12.1.      속사정          워커스

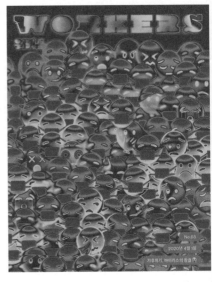

No.65
2020년 4월 1일

기후위기_바이러스의 창궐(?)

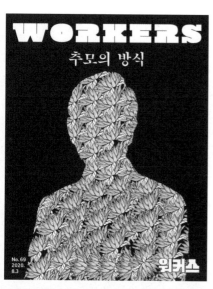

# WORKERS

추모의 방식

No. 69
2020.
8.3

워커스

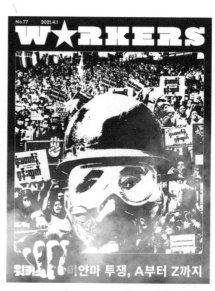

No.77　　2021.4.1

# W★RKERS

워커스 미얀마 투쟁, A부터 Z까지

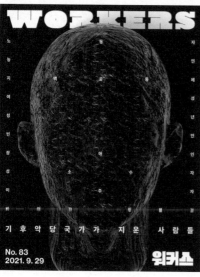

# WORKERS

노 농 지 여 형 빈 장 성 이 빌 에

동 역 괴 등 재 민 체 성 년 인 언 언 자 자 기 해 애 소 수 주 기 스 태 불 비

기 후 악 당 국 가 가 　 지 운 　 사 람 들

No. 83
2021. 9. 29

워커스

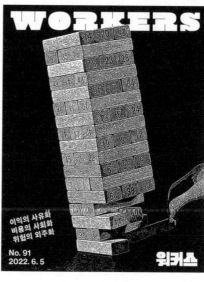

# WORKERS

이익의 사유화
비용의 사회화
위험의 외주화

No. 91
2022. 6. 5

워커스

투쟁이 길어지고 있었다. 잘못된 노량진수산시장 현대화
사업을 바로잡겠다며 궐기한 수십 명의 할머니들이 길에서
천막을 치고 여름과 겨울을 나고 있었다. 스펙터클만 쫓는
언론과 세상의 관심에서 멀어지고 있었다. 관심이 멀어진 사이
할머니들은 용역 깡패에게 얻어맞고 물대포에 모욕당하는
처참한 일들을 겪었다. 길고 외로운 노량진수산시장의 투쟁을
환기하고자 많은 예술가들과 힘을 모아 전시를 기획했다.
전시 포스터의 디자인은 믿고 함께할 수 있는 일상의실천에
부탁했다. 일부 젊은 작가들은 일상의실천이 작업한다는
일만으로도 고무되고 응원이 되는 듯했다. 할머니들이 장사와
투쟁을 할 때 입던 빨간 고무 앞치마가 포스터의 배경이
되었다. 확실하고 아름다운 디자인은 우리의 거칠고 요란한
일면도 설득력 있게 전달하는 힘이 있었다. 코로나19의
위협이 극에 달한 시기였지만 훌륭한 포스터 덕분에 많은
이들이 전시를 찾았으며 언론에 노량진수산시장 할머니들의
이야기를 다시 노출하고, 내부적으로 투쟁과 연대의 다음
동력을 얻을 수 있었다.

노량진: 터, 도시, 사람
Noryangjin: Site, City, Human

「노량진: 터, 도시, 사람」은
노량진수산시장 상인들과 길고 어려운
투쟁을 재조명하고자 다양한 분야의 전시,
활동하는 예술가들이 기획한 전시,
퍼포먼스다. 열세 명의 시각예술
작가들과 20여 명의 음악가들은 자신의
터를 빼앗긴 상인들의 사연을 발굴하고
세상에 드러내 그들의 이야기에 귀
기울여주기를 바랐다. 일상의실천은
노량진수산시장의 한 상인이 사용하던
앞치마를 활용해 현장성을 높을
시각화하는 포스터 디자인했다.

Graphic

디자인. 권준호

황경하          연대자                                    2020

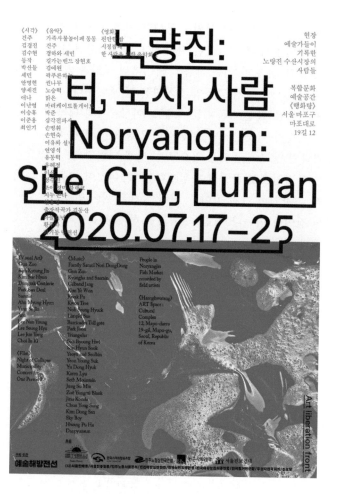

〈시각〉
건주
김경진
김수현
등작
박선들
세민
안명현
양세진
에나
이난영
이승휴
이준용
최인기

〈음악〉
가족사물놀이패 둥둥
건주
경하와 세민
길가는 밴드 장현호
김에원
곽푸른하늘
권나무
노승혁
맑은
바리케이트톨게이트
박준
삼각전파사
손병휘
손현숙
여유와 설빈
연영석
유동혁
유혜경

〈영화〉
천안연립
시정잡배
한 사람은

현장
예술가들이
기록한
노량진 수산시장의
사람들

복합문화
예술공간
《행화탕》
서울 마포구
마포대로
19길 12

# 노량진:
# 터, 도시, 사람
# Noryangjin:
# Site, City, Human
# 2020.07.17–25

〈Visual Art〉
Gua Zoo
Kim Kyoung Jin
Kim Sue Hyun
Dangrak Cestlavie
Park Son Deul
Saemin
Ahn Myung Hyun
Yang Se Jin
Ena
Lee Nan Young
Lee Seung Hyu
Lee Jun Yong
Choi In KI

〈Film〉
Night of Collapse
Municipality
Concert 'Ha
One Person's

〈Music〉
Family Samul Nori DongDong
Gun Zoo
Kyungha and Saemin
Gilbard Jang
Kim Ye Won
Kwak Pu
Kwon Tree
Noh Seung Hyuck
Limpid One
Barricade's Toll gate
Park Joon
Triangular
Son Byoung Hwi
Son Hyun Sook
Yeoyu and Seolbin
Yeon Young Suk
Yu Dong Hyuk
Karen Lyu
Seth Mountain
Jung Su Min
Zoe Yungrini Blank
Jina Konda
Chean Yong Sung
Kim Dong Sin
Sky Boy
Hwang Pu Ha
Dapywuman

People in
Noryangjin
Fish Market
recorded by
field artists

〈Haenghwatang〉
ART Space :
Cultural
Complex
12, Mapo-daero
19-gil, Mapo-gu,
Seoul, Republic
of Korea

Art liberation front

주최 후원
예술해방전선
(사)서울민예총/서울민족춤협회/민주노총서울본부/전국예술강사노조연대/전국노동자시청연대/전국여성노동조합연맹/민국철거민연대/두 번지역작지회/진보넷



그들의 운동의 방식은 직선이지만 자유롭게 꺾이며, 때로는
완만한 곡선을 이룬다. 선은 급격히 각도를 틀고, 뻗어가는
길의 방향과 정도 또한 자유롭다. 이들이 가진 강직함과
유연함은 디자인을 통해 우리 사회가 직면한 다양한 상황에서
방향성이 된다. 일상의실천과 함께한 『새일꾼 1948–2020:
여러분의 대표를 뽑아 국회로 보내시오』(2020. 3. 24.–6. 21.)는
치열했던 한국의 근현대사 속 선거를 통해 우리가 돌아보고
고민해야 할 가치에 대해 생각하는 전시였다. 일상의실천이
출품한 「이상국가: 유토피아」는 작품의 의미부터 작업과정,
관객 참여를 통한 맺음까지 그들의 가치관을 잘 보여준다.
그들이 작품에 담은 현실에 존재할 수 없는 이상국가의 태생적
아이러니는 매 순간 어긋나지만, 원론적이고 중요한 명제, 즉
이상을 포기하지 않고 행동하는 것으로 한 발짝 나아간다.
일상의 작은 움직임으로 끊임없이 실천하는 것. 이것이 그들이
가진, 그들의 디자인이 가진 힘이다. 이런 실천은 쉬이 멈추지
않고 계속될 것이라 믿는다. 작품 속 활자를 하나하나 조각해
완성한 불굴의 인내로.

이상국가: 유토피아
Utopia

디자인 & 아트 디렉션: 일상의실천
도움: 이충훈, 김혜진
공간 디자인: 포스트스탠다즈
사진 & 영상: 정홍섭
머신 브이코드
사운드: 김아진
제작 도움: 김태인, 정문일, 이승호, 오선석, 최우식

1948년 7월부터 2020년까지 대통령 선거에
출마한 후보는 중복을 포함해 118명에 이른다.
선거 벽보에 직힌 미소어주는 시대상을 반영하는
동시에 바뀌고 유한하다. 크고 시끄러운 언어는
어딘지 머르게 실제 없는 미래를 가리키는
불가능한 선언에 닿아 있다. 숱한 다짐과 약속이
이행됐다면 대한민국은 이상국가가 될수
있었을까? 이상국가: 유토피아에서 그 벽보에
적힌 4000여 개의 단어들은 각자의 형태로 다시금
레터프레스에 배체돼 진열되고, 관람객은 벽보와
동일한 크기의 지면에 이상 국가를 상상하는 이상
단어들을 마음껏 나열해 자신이 상상하는 레터프레스로 전사된
국가의 문장을 완성한다. 레터프레스 없는 내일을
포스터는 선명한 형태로 실제 과거의 단어로 미래를
설명하는 머슨을 놓는다. 과거의 단어로 미래를
이야기하는 존재 불가능한 이상은 관람객에 의해
매 순간 불완전한 선언으로 기록된다

Practice

최혜인       일민미술관 / 큐레이터                           2020

[228]

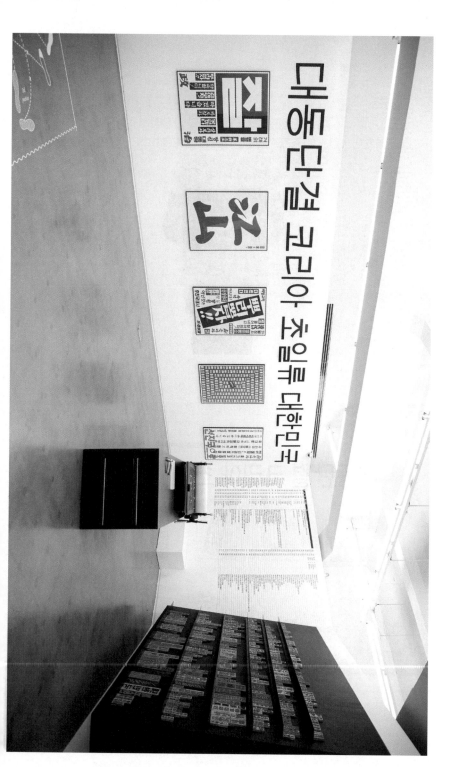

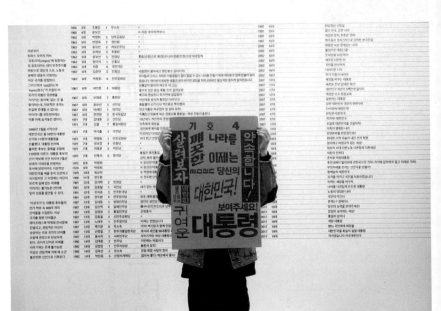
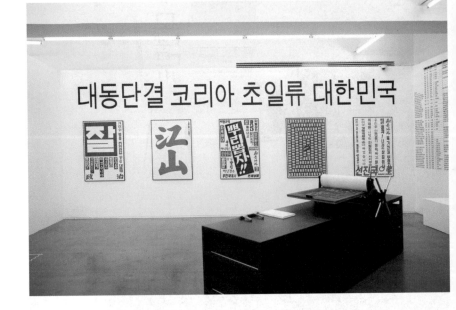

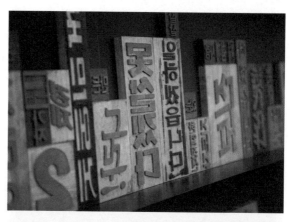

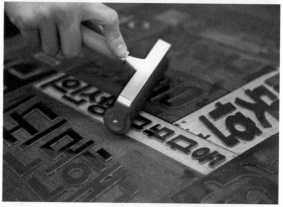

많은 작업자가 자신들의 감각을 뽐내지만 이 감각의 행보는
그리 순탄치 않다. 특히 기업은 너희의 감각을 그렇게 신뢰하지
않는다고 조심스럽게 또는 우악스럽게 말한다. 하지만 감각을
24시간 다루는 사람들 입장에선 우린 평생 감각을 다루고
지냈는데 서류만 보는 너희를 어디까지 신뢰할 수 있겠냐고
반문할 수 있다. 이런 골의 지점에서 아주 얇은 선을 타는
뛰어난 작업자들이 도래하는 시기에 일상의실천의 작업물들을
꾸준히 눈여겨보게 됐다. 작업물에서 보인 공통점은 모니터에
천착하지 않는 작업자라는 점이었다. 이게 중요했다. 회의가
진행되고 부탁했다. 평소에 기업과 일하면서 못 해봤던 거 한번
해봤으면 좋겠다고. 결과물은 작업을 거듭할수록 더 재미났고,
나도 같이 뛰어놀고 싶다는 생각이 들었다. 역시나 그들의 가장
큰 힘은 미려한 글과 말이 아닌 행동이었다. 자르고 붙이고
메꾸면서 층위를 만드는 게 그들의 움직임이다. 키보드 위에
왼손 엄지손가락을 커맨드 위에 올려놓는 것이 아닌 진짜
움직임 말이다. 이 작업자가 오랫동안 움직이는 걸 보고 싶다.
멋진 움직임을 보는 것 또한 누군가에겐 큰 즐거움일 테니.

파티클
PARTICLE

Graphic

디자인 & 아트 디렉션. 권준호, 김어진
제작 & 촬영 도움. 김혜진, 김태린,
김현지, 박광은, 송하경, 이송호, 어은석,
이종준, 정문일, 조수현
사진. 김진솔

후지필름에서 운영하는 공간 파티클을
위한 작업을 진행했다. 이미지에서
영감을 얻는 작업자, 사진과 영상으로
스토리를 다루는 사색가, 새로운 경험과
만큼 파티클을 원하는 탐구자가 아우러지는 곳인
사람과 이미지, 현실과 초현실이 모호한
경계를 시각화했다. 이들을 위해 종이와
스티로폼을 비롯한 다양한 재료와 도구를
써서 다소 과정적 카메라와 콜라주를
직접 제작해 브랜드 아이덴티티와 그래픽
머티리얼을 여러 패턴으로 구현했다.
파티클의 장소성을 드러내고자 그곳의
가구와 소품 등을 활용했고, 촬영된
결과물이 배치될 암구정로데오역 내부와
건물 어귀 위치를 면밀히 고려해 촬영을
진행했다.

광모　　　　후지필름 / 아티스틱 디렉터　　　　　　　　　　2020

[232]

# PARTICLE

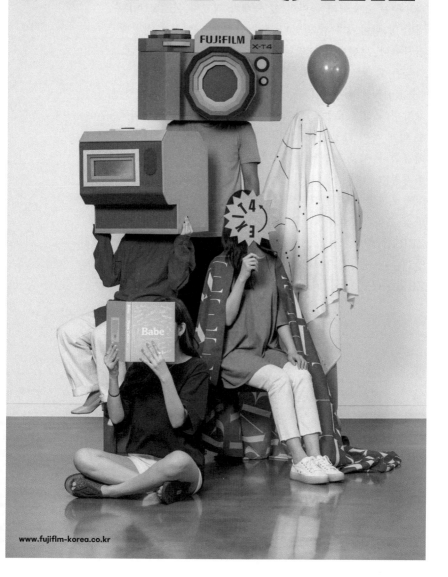

www.fujiflm-korea.co.kr

ZER01NE은 예술과 기술, 비즈니스와 삶, 세상에 대한 질문과
답으로 사람 중심의 새로운 가치를 만들어내는 것을 목표로
탄생했다. 그렇기에 다양성과 융합, 공존과 확장은 브랜드를
지탱하는 요소이자 풀어야 할 숙제가 되었다. ZER01NE은
해야 할 이야기가 참 많았다. 하지만 일상의실천은 정반대로
접근했다. 브랜드가 표방하는 것은 거대한 담론이었지만,
그들은 브랜드의 주장을 최소화했고 가능한 덜어냈다.
『ZER01NE 아이덴티티』는 최소화된 모듈로서 표현되었고,
각각의 구성 요소는 서로가 더해졌을 때 그 미를 극대화할
수 있게 하여 다양성과 융합, 공존과 확장이라는 난제를
해결했다. 이를 가능하게 한 것은 일상의실천의 권준호, 김어진,
김경철이 각기 다른 탤런트를 가지고 있기 때문이 아니었을까.
아날로그와 디지털, 미학과 디자인의 어느 지점에서도
항상 조화를 만들어내는, 지극히 그들스러운 시도였다.
ZER01NE이 표방하는 바로 그 자체였다. 그들에게 브랜드를
알려주어 디자인으로 표현하고자 했던 시간이, 오히려 우리가
ZER01NE을 알게 된 시간이었다.

디자인: 김어진
어플리케이션 디자인: 권준호
모션: 브이코드
영상 & 사운드: 김어진

웹사이트 디자인: 김경철
개발: 김경철, 박광은

ZER01NE은 다양한 관점으로 사회의
이슈를 정의하고 해결하며, 사람과
사회에 대한 질문으로부터 예술과
기술이 융복합을 기반으로 해결 방안을
찾아 삶의 변화를 이끌어내고, 사람
중심의 새로운 가치를 창출하는 온
이노베이션 플랫폼이다. ZER01NE의
새로운 아이덴티티의 핵심이는
아티스트와 테크니션 예술과 기술이
만남으로 도출되는 유기적 코드(Organic
Code)다. 일정한 모듈로 이뤄진 각각의
코드 모티브는 다양한 방식으로 수많은
조합을 만들어내고, 이는 ZER01NE이
가진 무한한 확장의 영역을 상징한다.

zer01ne.zone

Identity / Website

# ZEROINE

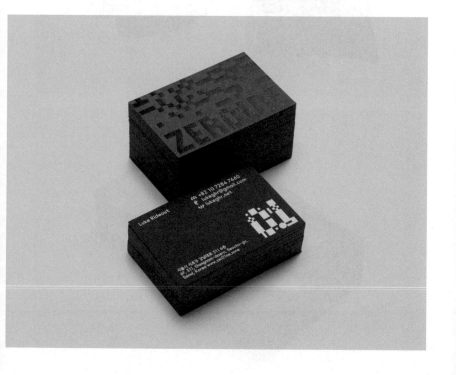

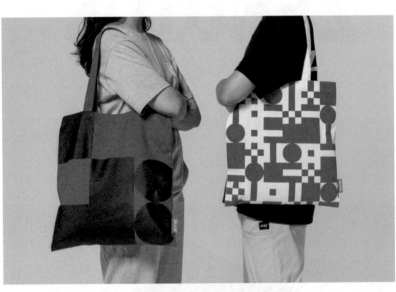

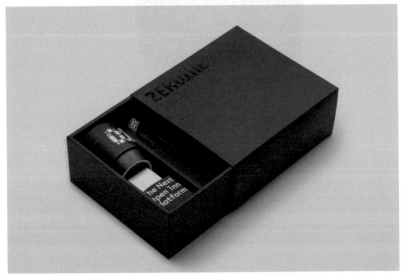

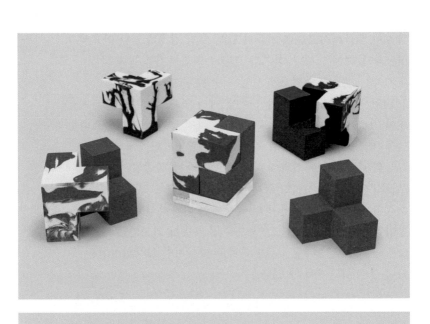

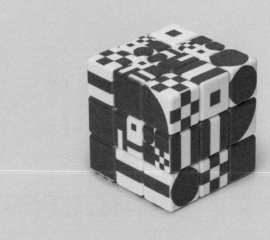

명인명촌의 리브랜딩은 새로운 모습을 만드는 대신
아카이브를 선택했다. 10년 동안 인연을 맺은 음식 장인
51명의 이야기를 정리하고, 88개 제품을 사진으로 담고,
8편의 영상을 제작했다. 그리고 마지막으로 그것들을 담을
웹사이트를 일상의실천과 함께 진행했다. 최종 결과물을 맡긴
셈인데 이렇다 할 에피소드가 생각나지 않을 정도로 모두가
만족스럽게 제작되었다. 사실 협업을 제안한 이유는 매번
독특한 방식으로 메시지를 전달하는 그들의 강렬한 작업의
과정이 궁금해서였는데 기대와 달리 무척 점잖게 끝나 안도와
허무를 동시에 느꼈다. 하지만 그런 유연함마저 상황에 맞게
대처하는 그들의 방식으로 보인다. 2012년까지의 격동과
2014년부터 시작된 혼란상 사이에 끼어 평화로워 보였던
해에 일상의실천이 출범했다고 한다. 아직 대혼란 전이었으니
난세지영웅은 아닌 듯하나 적어도 그래픽디자인계에서
그들의 존재감은 확실하게 이어지고 있다. 선택인지
모르겠지만 그들은 여느 그래픽디자이너들과 달랐고
스튜디오 이름처럼 낯선 곳의 일상에서 디자인의 다양한
방법론을 제시하고 있다. 종종 마주칠 때마다 의도가 보이는
멋쩍은 말투로 선배들을 뒤따라가고 있다지만 일상의실천은
이미 다른 어딘가에 서 있다.

아트 디렉터. 이경수(워크룸)

웹사이트
디자인. 김경철
개발. 김경철, 최인

아이덴티티
디자인. 장수영(양장점)

영상. 가스카

명인명촌은 국내에 도처에서 전통을
고수하고 자신만의 방식으로 우리
고유 음식을 만드는 명인들의 상품을
한데 모으 프리미엄 전통 식품
브랜드다. 일상의실천은 명인명촌만이
철학과 스토리를 정갈하게 머여
줄 수 있는 헬사이트를 제작했고,
모듈화된 구성에 각각의 제품을
유형·장인·지역별로 분류하고 검색할
수 있는 아카이빙 시스템을 적용했다.
myeonginmyeongchon.com
mimc.kr

Website

명인명촌
Myeong In Myeong Chon

## 이야기가 있는 숨겨진 보물, 명인명촌

'이야기가 있는 숨겨진 보물' 은 하늘의 때, 땅의 기운 그리고 사람의 마음을 살필 줄 압니다. 열매를 보면서 줄기와 뿌리와 흙을 살피고 봄부터 피어난 꽃을 생각하고 나비와 벌의 수고를 기억합니다. 더불어 살아가는 생명체에 대한 건강한 생태계를 중요하게 생각합니다. 그리고 생산자와 소비자의 건강한 삶의 가치를 추구합니다.

브랜드 스토리 자세히 보기

맛을 빚는 사람들

### 달콤한 응원 한아름

자연에서 준 건강한 재료와 장인, 명인명촌의 정성스러운 손길로 만든 간식입니다. 쉼 없이 달려온 소중한 이에게 달콤한 마음을 한아름...

자세히보기

매바랑 현미식초

가장 큰 차이는 아무래도 주원료를 직접 생산하는 데서 나오는 것이 아닐까요. 여러 곳에서 장을 만들지만 저희처럼 대단지로 콩과 쌀을 직접 생산하는 곳은 드물 것이라 생각합니다.

제품 자세히 보기

탁주

이기숙 장인

나장연 장인

홍승희 장인

### 이야기가 있는 숨겨진 보물, 명인명촌

'이야기가 있는 숨겨진 보물' 은 하늘의 때, 땅의 기운 그리고 사람의 마음을 살핀 줄 압니다. 열매를 보면서 줄기와 뿌리의 흙을 살피고 봄부터 피어난 꽃을 생각하고 나비와 별의 수고를 기억합니다. 더불어 살아가는 생명체에 대한 건강한 생태계를 중요하게 생각합니다. 그리고 생산자와 소비자의 건강한 삶의 가치를 추구합니다.

브랜드 스토리 자세히 보기

#### 국령애 장인전

다산 정약용의 비방을 토대로 만들어진 볶음 고추장을 맛보세요. 약초와 수제 고추장에 직접 손질한 재료가 어우러진 국령애 님의...

자세히보기

해바랑 고추장

가장 큰 차이는 아무래도 주원료를 직접 생산하는 데서 나오는 것이 아닐까요. 여러 곳에서 장을 만들지만 저희처럼 대단지로 콩과 쌀을 직접 생산하는 곳은 드물 것이라 생각합니다.

제품 자세히 보기

탁주

---

## Myeong In Myeong Chon, Hidden Treasures with a Story

We have traveled to all parts of the country in search of the masters of Korean food, whom we call myeongin. In the process the questions "Why?" "How?" "Why here?" and "For what reason?" have been answered. Such encounters have led to the discovery of hidden treasures with stories behind them. Many of these masters have no great cause or profound philosophy.

In the beginning, they were driven by simple motives: longing for flavor of the dishes made by their mothers, or a great love of trees, or a wish to improve the quality of life for children, or helping out an ill neighbor. These masters have led long lives of integrity and being true to oneself. Making a profit is not the reason for engaging in organic farming or environmentally friendly farming. They do not always seek large attractive fruits or grains. Their most important values are respect for life and a life in harmony with nature. In their eyes, even harmful insects and noxious weeds are living things with which to co-exist. The masters put their hearts and souls into the foods they make with ingredients from nature.

The Korean people, with a long history spanning five thousand years, have formed a culinary culture based on diverse local specialties. Some traditions have vanished while others have lived on with new variations. These culinary traditions contain valuable wisdom on life, whether they have remained intact or have changed over time. These food "treasures" are created by the harmony of heaven and land: the seasons sent by heaven, the vitality of the land, and the wisdom and care of humans. The philosophy of Myeongin Myeongchon is to preserve such treasures and share the abundance of life through the true flavor of Korean food.

The masters' food treasures are manually produced in small work shops, using seasonal ingredients, which makes it impossible to prepare large quantities. All that we seek is help people unearth, little by little, these "hidden treasures" that represent the quintessence of Korean taste and flavor through the brand Myeongin Myeongchon.

Story | Product | Now | Contact     명인명촌     Market | English | Search    ⚲

## 제품 유형
장인
지역

전체 | 밥 | 반찬 | 양념 | 간식 | 음료 | 술 | 기타

▤ 이미지로 보기 | ☰ 리스트로 보기

| | | | | | |
|---|---|---|---|---|---|
| 김영숙 매실된장 | 김명수 멸치액젓 바다내음 | 김순양 간장 | 김순양 누룩장 | 김순양 발효식초 | 김영숙 매실간장 |
| 김영숙 매실바다 | 김종희 간장 | 김종희 맛간장 | 문순천 제주어간장 | 순창의 장맛 간장 | 윤왕순 어육장 |

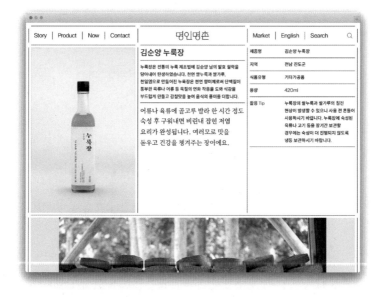

Story | Product | Now | Contact     명인명촌     Market | English | Search    ⚲

### 김순양 누룩장

누룩장은 전통의 누룩 제조법에 김순양 님의 발효 철학을
담아내어 탄생하였습니다. 천연 햇누룩과 찹쌀가루,
천일염으로 만들어 누룩장은 천연 항미제로써 단백질이
풍부한 육류나 어류 등 육질의 연화 작용을 도와 식감을
부드럽게 만들고 감칠맛을 높여 음식의 풍미를 더합니다.

어류나 육류에 골고루 발라 한 시간 정도
숙성 후 구워내면 비린내 잡힌 저염
요리가 완성됩니다. 여러모로 맛을
돋우고 건강을 챙겨주는 장이에요.

| | |
|---|---|
| 제품명 | 김순양 누룩장 |
| 지역 | 전남 진도군 |
| 식품유형 | 기타가공품 |
| 용량 | 420ml |
| 활용 Tip | 누룩장의 쌀누룩과 쌀가루의 침전 현상이 발생할 수 있으니 사용 전 흔들어 사용하시기 바랍니다. 누룩장에 숙성된 육류나 고기 등을 장기간 보관할 경우에는 숙성이 더 진행되지 않도록 냉동 보관하시기 바랍니다. |

『manifold.art』(2020)의 디자인 작업은 전혀 공통된 주제로
묶이지 않은 25명의 작가들을 비롯해 그들의 각기 다른
전속 갤러리까지 모두 전면에 내세워야 했던 분명 까다로운
작업이었을 것이다. 그럼에도 번잡스럽지 않으면서 입체적이고,
참여 주체 간 유기적 관계를 드러내는 동시에 독립적으로
분절되어 있도록 디자인한 웹사이트는 우리가 추구한 목적을
정확히 이해하며 담아냈다. 디자인에 대한 만족도에는 본디
취향 차이가 존재하기 마련이나, 일상의실천의 작업물을
만족하는 데 그치지 않고 존경하고 존중한 이유는 단순히
우리의 입맛에 맞게만 만들어내지 않았기 때문이다. 그들이
해석한 것을 토대로 나온 디자인이 될 수 있도록 때로는
정반대의 지점에서 설득하기도 했고, 비판적인 피드백을
던지며 당황시키기도 했다. 그래서 무척 고된 과정이었다.
하지만 다시 하라면 나 또한 더 고되고 집요하게 의견을
주고받으며 완성해나가고 싶다. 최상의 작업물에 대한 욕심은
언제나 모두를 흥분시키니까!

그래픽
디자인. 김어진
모션. 브이코드

웹사이트
디자인. 김경철
개발. 김경철, 박광은

『manifold』는 예술경영지원센터의
'예비 전속작가제 지원 사업' 일환으로
예술가들과 갤러리들을 위한 비대면
온라인 플랫폼이다. 작가 25명과
갤러리 11곳의 고유 영역(zone)이기도
하다. 일상의실천은 위상수학의
다양체(manifold) 개념에 착안한,
입체이자 평면으로 읽힌 영역을 구성한,
분절된 작가 영역이 특정 위계 없이 모여
하나의 갤러리 권역을 이루는 플랫폼이
성격을 반영했다. 웹사이트에도 이런
머티플을 살려 작가와 전속 갤러리를
연결함으로써 지원 사업의 취지를
살렸고, 다양한 레이아웃과 보기 방식을
작동한 온라인 개인전 공간을 마련했다.
helloep.website/manifold

Graphic / Website

# manifold.art
## Artists&Galleries

www.manifold.art

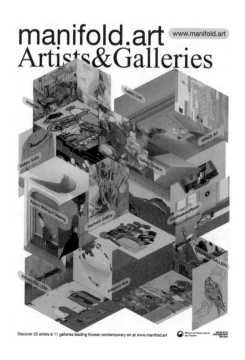

Discover 25 artists & 11 galleries leading Korean contemporary art at www.manifold.art

Ministry of Culture, Sports and Tourism

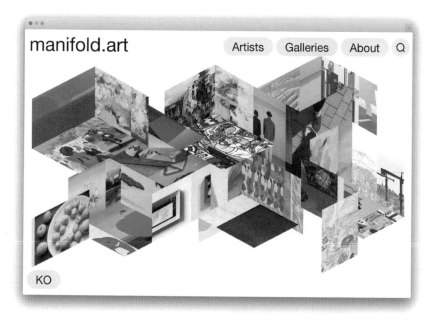

# manifold.art

Artists    Galleries    About    Q

KO

융복합 창제작 지원 공모, 기관 간 네트워크 기반 플랫폼 구축,
그리고 지난 10여 년간 다빈치 크리에이티브라는 사업으로
지원해온 융복합 예술의 하이라이트 전시를 모두 아우르는
새로운 프로젝트의 브랜딩이 필요했다.『Unfold X』라는
사업명이 정해진 직후, 일상의실천으로 달려갔다. 사업의 새
브랜딩이 필요한 배경과 그 이후에 대한 애기를 나누었다.
재밌는 프로젝트라며 흥미를 보이는 실장님의 반응에 안도감,
그리고 더 큰 기대감이 솟아났다. 사업의 가장 중요한 지점에서
가장 좋은 파트너를 만났다. 일상의실천의 해석, 작업의
결과물은『Unfold X』가 예술 현장과 관객을 만나는 데 한 폭 더
가까이 한 겹 더 세련되게 무엇보다 궁금증과 기대를 자극하는
한 뼘의 열린 공간을 펼칠 수(unfold) 있게 했다.

그래픽디자인
디자인. 김어진
모션. 모이크모

카탈로그
디자인. 김어진
사진. 김진솔

『Unfold X Platform』은 「다빈치
크리에이티브」의 지난 10년간 경험을
바탕으로 새롭게 확장한 플랫폼으로,
예술과 기술의 융복합에 기반해 다양한
예술행사이 공존하는 무한한 가능성의
공간이다. 일상의실천은 확장된 예술의
영역이 시작되는 찬나의 순간을
시각화했다. 기존 영역에 미세하게
관여했다. 기존 영역에 무한한 가능성을 향한
통로를, 포스터마다 표현된 다양한
여스느 예술과 기술 아티스트, 미디어를
상징한다. 동일한 구성(Lay-out)으로
하나의 행사를 나타내는 동시에 전시,
공모, 토론의 특성을 반영한 요소를
개별적으로 배치해 행사의 다양한 면들을
표현했다. 행사 전반의 주요 색상과
글자체로 구성한 도툭은 장식과 요소를
배제하고 정보 전달 기능에 충실했다.

김건희          서울문화재단 융합예술팀 / 대리

Graphic

2020

# Un fold X Platform

예술과
기술이
만드는
미지의
무한대

2020.10.10. —— 10.20.

전시
Xhibition

2010-2020

강이연
권병준
박승순
신승백 김용훈
양민하
오주영
이재형
팀보이드

@블루스케이 네모
@unfoldx.org

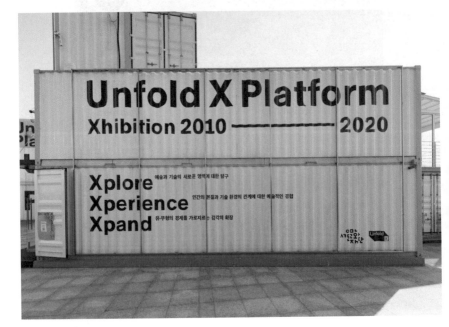

**Unfold X**

**Unfold X**

Xhibition
2010 ——— 2020
2020. 10. 10. (SAT) – 2020. 10. 20. (TUE)

**Plat form**

# Xplore

예술과 기술 결합의 새로운 영역에 대한 탐구

권병준　　풍경 그리고 풍경

## Map

1F　　　　　　　　2F

Archiving Room

# Xperience

인간과 기술의 관계에 대한 예술적인 경험

팀보이드　　　Log

박승순　　W.W.W.　오주영　아케이드 극장 :
우리가 기대하지 않은 풍경

일상의실천과의 두 번째 작업은 하나부터 열까지 고난의
연속이었다. 예술기관의 전시 진행 방식에 익숙한 나는
처음으로 소위 전시 기획 업체의 블록버스터 전시에
디자인물과 도록 기획 및 제작자로 참여했다. 전시 기획팀의
내용을 전달받아 디자이너와 소통하고, 상당한 두께의
도록 기획과 제작을 두 달 안에 끝내는 (지금 생각하면
불가능에 가까운 일정의) 작업이었다. 한번 합을 맞추었고,
기관 전시 및 비엔날레 등 대규모 예술 이벤트 디자인을
수차례 담당한 일상의실천 외에 할 수 있는 디자인팀이 많지
않다고 판단해 이 전시 디자인을 부탁했고, 디자이너로서
존경할 만한 '디자이너'의 전시인 만큼 무리한 스케줄에도
흔쾌히 수락해주었다. 전시 기획팀이 불분명하고 기획자의
스테이트먼트가 전무한 와중에, 담당자로서 모을 수 있는
최대한의 자료를 전달했다. 재단과 관련 업체에서 공수한
고화질 이미지로 2D에서 3D를 넘나드는 무빙 포스터를
비롯해 무려 여덟 종의 전시 포스터를 개발해주었다. 디자인의
결과는 해외 디자인 매거진에서도 주목할 만큼, 이보다 더 잘
나오기 힘들게 성공적이었다고 생각한다. 그러나 불행하게도
전시 기획 업체와 투자자 그리고 여러 교수들의 밥숟가락이
오가는 와중에 일상의실천의 디자인이 처참하게 망가져가는

그래픽디자인
디자인. 권준호
도움. 이충호, 길혜진
머신. 최인
한글 레터링. 장수영(양장점)

헌정 포스터
디자인. 김어진

도록
디자인. 권준호, 김리원
사진. 김진솔

김혜지          전시사업팀 / 팀장                                          2020

수모를 당하고 심지어 미지급 사태가 발생하는 환란을 겪게
되었다. 최악의 진행 과정에서 여전히 가장 빛나는 전시
포스터를 볼 때마다, 남은 건 일상의실천의 아름답게 세공된
디자인뿐이라는 생각이 든다.

아킬레 카스틸리오니는 기능에 충실한
기존의 디자인 개념을 비틀고 뒤집어
독자적인 디자인 세계를 구축한
이탈리아의 대표적인 디자이너다. 탄생
100주년 기념 전시 「이탈리아 디자인의
거장 카스틸리오니」의 그래픽디자인을
맡아, 그의 디자인 세계를 상징적으로
반영하는 대표작을 선정해 각각의
조형에 어울리는 색상과 드로잉을
결합한 메인 그래픽을 완성했고,
안무의 구분을 하물며 조형성을
극대화한 로고타입으로 그의 작품
세계를 상징적으로 표현했으며, 전시의
키 비주얼을 적용한 도록 디자인을
진행했다. 한편 국외 그래픽디자이너
24명과 국내 그래픽디자이너 10팀의
헌정 포스터를 전시한 세션인 '포스터의
숲'에, 카스틸리오니가 생전에 관심이
첫던 조명 연출과 공간 연출에 착안해
빛과 그림자로 불특정한 공간을 유영하는
그의 혼적을 표현한 포스터로 참여했다.

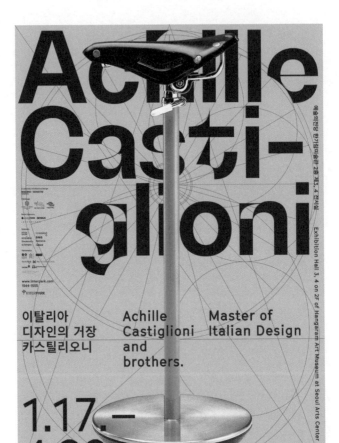

# Achille Castiglioni

Graphics & Exhibition Design
MASSIMO · SIGNETTO

www.interpark.com
1544-1555.

이탈리아
디자인의 거장
카스틸리오니

Achille
Castiglioni
and
brothers.

Master of
Italian Design

## 1.17.–
## 4.26.

Initial & Organized by
PROJECT COLLECTIVE
artmining°

예술의전당 한가람미술관 2층 제3, 4 전시실

Exhibition Hall 3, 4 on 2F of Hangaram Art Museum at Seoul Arts Center

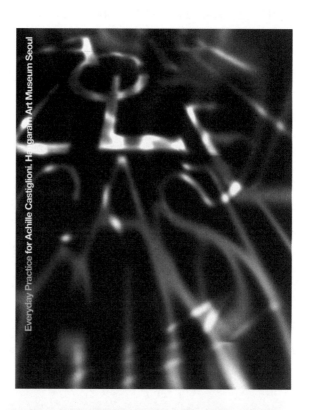

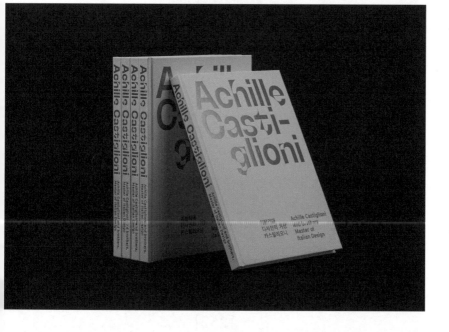

온라인 전시로의 전환 여부가 확정되지 않았으나 불길한
예감이 가득했던 어느 날, 전시가 예정되어 있던 DDP엔
무척 많은 비가 내렸다. 회의를 끝내고 나와 한동안 거센
빗줄기를 바라봤다. 자하 하디드가 멋지게 만든 곡선형 외벽을
타고 내리던 그날의 비는, 내가 아는 어떤 처마 비보다도
애처로웠다. (그날 권준호 실장의 퇴근길 기분은 어땠을까?)
모든 작업은 생산자와 관람자에게 다르게 기억되기 마련이다.
『행복의 기호들』은 특히 그럴 것이다. 짧지 않은 시간 준비해
오픈만을 남기고 있던 『행복의 기호들』은 코로나 탓에 급하게
온라인 전시로 전환됐다. 일상의실천과 기획팀이 서로에게
보여주던 자료 일부가 모니터 속 행사장으로 들어가며
누락됐다. 더 말한들 지루한 모험담만 될 것이다. 다만, 끝까지
자신의 몫을 다하는 사람들을 보며 대단하다고 생각했다.
공간을 쓸 수는 없지만 전시는 해야 한다는 상황에서, 누구도
소리 내 불평하지 않았다. 속마음을 대신한 여러 사람의 한숨
소리가 무수히 쌓이는 동안 결국 온라인 전시는 만들어졌다.
배너 안을 유영하던 일상의실천의 '행복의 기호들'은 그렇게
다시 화면 속에 등장해 전시를 꾸렸다. 기어코 그랬다.

그래픽디자인
디자인. 권준호
3D & 모션. 브이코드
로고타입 레터링. 김정진

웹사이트
디자인 & 아트 디렉션. 권준호
디자인 & 개발. 김경철, 브이코드
3D 모델링 & 개발. 브이코드
소장품 3D 모델링. 김동훈(제로랩)

도록
디자인. 권준호
도움. 길혜진, 이충훈
로고타입 레터링. 김정진
사진. 김진솔

# 행복의 기호들
# Symbols of Happiness

행복의 기호들: 디자인과 일상의 탄생
Symbols of Happiness: Design and the Birth of Daily Life

Graphic/Website

『행복의 기호들: 디자인과 일상의
탄생』은 코로나 이전 근대 도시인의
일상을 구성하는 사물들과, 그 사물들이
만들어가는 삶의 모습을 통해 '행복을
구성하는 일상'이 무엇인지 묻는다.
1960–1970년대 산업화와 근대화
과정에서 형성된 근대적 일상을 이루는
사물과 이미지의 관계를 살펴보고, 그
행위들을 지탱하는 가치(위생, 편리,
효율, 스위트홈, 개성, 자유 등)와 작동
원리에 대해 생각할 거리를 제공한다.
일상의실천은 산업사회의 근대적 가치를
따라 규정된 행복의 이미지를 상징하는
기호를 시각화해 제목과 그래픽 이미지에
작요한 아이덴티티를 구축했고, 이를
전시 그래픽, 웹사이트, 인쇄물에
통합적으로 반영했다.

[253]

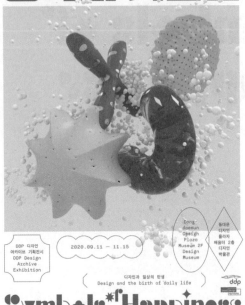

행복의 기호들

DDP 디자인
아카이브 기획전시
DDP Design
Archive
Exhibition

2020.09.11 — 11.15

Dong-
daemun
Design
Plaza
Museum 2F
Design
Museum

동대문
디자인
플라자
배움터 2층
디자인
박물관

디자인과 일상의 탄생
Design and the birth of daily life

Symbols of Happiness

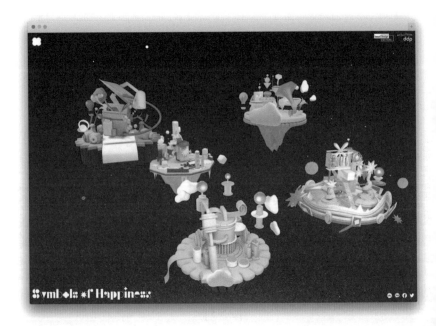

공공기관의 전시/행사를 위한 디자인은 클라이언트가 의뢰한
홍보물이기도 하지만 디자이너의 작업이기도 하며, 이로
인해 대중적이기도 하지만 예술적이기도 한 경계를 미묘하게
넘나들며 매력을 발한다. 나와 일상의실천은 그 경계에서
때로는 한 배를 탄 동지로, 때로는 각자의 역할에 충실한
전문인으로 치열하게 논하고 협력하였다.

일상의실천과는 두 번째 함께 하는 작업이었다.
실장님들의 개성이 워낙 뚜렷하기에 지난번 프로젝트와는
다른 기대감을 갖게 했다. 지구적 전환기에 대한 논의가
미술계를 휩쓸었던 2020년, 우리 프로젝트 역시 이러한
주제를 담고 있었기에 전략적인 시각화를 통한 차별화가
절실했고, 일상의실천이 제시한 시안은 그간 일상의실천이
보여줬던 디자인과는 결을 달리한다는 느낌에서 신선했다.
알록달록한 일러스트의 질감을 지녔지만 생명의 그로테스크한
이미지를 담고 있는 디자인은 에드워드 윌슨이 이야기 한
'생명사랑'이라는 쉽지만 깊이 있는 주제를 담아내기에 매우
적합했다. 원색의 익숙한 조합과 DNA 나선형 구조를 차용한
조형은 대중의 호기심을 자아내면서도 주제를 충분히 전달하고
있었다. 앞서 말한 대중성과 예술성의 경계 어딘가에서 빛을
발하는 디자인이었다.

이로부터 3년 후, 나는 기관의 재정비로 일신상의 변화를
겪었고 일상의실천은 10주년을 맞이한다고 한다. 한자리를
지키며 자기 분야에 충실한 협업자가 있다는 것은 매우 든든한
일이다. 언젠가 다시 만나기를 기대하며 그들을 응원한다.

「바이오필리아」는 인류세로 인해
발생한 기후 위기, 종(種)의 다양성,
지구 생태계 변화 등 자연과 우주의
순환 구조 붕괴에 대한 미래지향적
해결 방안을 모색한다. '인간의
유전자에는 자연에 대한 애착과 회귀
본능이 내재해 있다'는 바이오필리아
학설을 토대로 유전자가 기록된
염색체의 형태를 모티프로 종(種)의
자생성으로 자가증식하는 패턴을
개발하고, 비정형적으로 변이/변형하는
그래픽모티프로 '생명이 있는
바이오필리아'의 개념이 된다.

BIOPHILIA 바이오필리아

Graphic / Editorial / Space

디자인: 김어진
머 선 피어슨 미

김혜현　　국립아시아문화원 / 대리　　　　2020

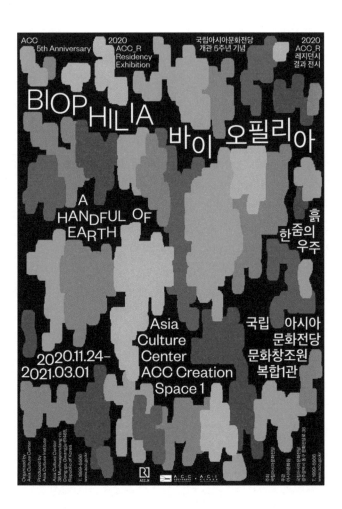

좀 황당한 요구였겠다 싶다. 디자이너가 감당해야 할 범위는 어디까지일까? 프로젝트가 '메이투데이'라는 이름을 갖기 전, 나는 어둑한 겨울 저녁 시간에 아현동에 있는 일상의실천 사무실을 찾았다. 디자인 시안을 확인하기 위해서가 아니라 이름을 함께 논의하기 위해서였다. 5·18민주화운동 40주년을 기념해 국내외 도시 다섯 곳에서 열리는 전시, 그것도 전시마다 독립적인 큐레이터가 개별적인 제목과 주제로 기획하는 전시를 아우르는 적당한 프로젝트명을 같이 생각해보자며 디자이너에게 SOS를 청한 것이다. 이름이 나오지 않으면 아이덴티티 디자인도 할 수 없으니 머리를 맞대보자는 취지였다. 그렇게 권준호 실장과 나, 함께한 팀원들은 1층 회의 테이블 옆에 진열된 도록과 책을 벗 삼아 가능한 이름들을 떠올려보았다. 그렇게 의견을 나누며 모두가 만족한 『메이투데이』는 일상의실천과도 퍽 잘 어울렸다. 5월 광주의 일상성(to day)과 현재성(today)을 아우르는 이름이었기 때문이다. 시계를 상징하는 듯한 로고를 갖게 된 프로젝트는 이후 몇 년 동안 세계 여러 도시를 순회했다. 디자인을 통해 시각적 정체성을 부여하기 전에 프로젝트의 탄생을 알리는 이름을 함께 지어주던 그 시간을 떠올리면, 고마움과 미안함, 안도감과 희열이 교차한다.

메이투데이
MaytoDay

아이덴티티 & 그래픽디자인: 권준호
디자인 도움: 김혜진
웹사이트 디자인 & 개발: 김경철
머신 보이그드
사진: 김진솔

『메이투데이』는 2020년 5·18민주화운동 40주년을 맞이해 그동안 광주비엔날레를 통해 선보인 5·18민주화운동 관련 작품들을 연구하고 재조명하고자 기획되었다. 25년간 축적된 광주비엔날레의 역사와 기록을 현시점에서 재맥락화하고, 전시를 통해 서울과 타이베이, 쾰른과 부에노스아이레스 등 다른 지역, 다른 나라의 민주화운동과 연대를 도모함으로써 5월(May)의 일상성(day)을 이야기하고 그 시점을 현재(today)로 되돌리고자 했다. 일상의실천은 5·18민주화운동이 동시대에 맞는 다층적 의미를 중첩된 레이어로 시각화하고, 구 국군광주병원의 구조적 특징과 세상을 처음해 그래픽 아이덴티티를 구축했다.

Graphic / Identity / Website

임수영　　프로젝트 코디네이터　　2020–2021

[258]

# MaytoDay

Taipei ── Seoul ── Buenos Aires ──
── Cologne ── Gwangju ── Venice

메이투데이
MaytoDay

아시아문화전당
Asia Culture Center

ACC민주평화기념관 3관        ACC 문화창조원 5관                구 국군광주병원
May 18 Memorial Hall  M3    Asia Culture Center Creation 5    former Armed Forces' Gwangju Hospital

MAYTODAY는 5.18민주화운동을 41주년을 기념 하는 프로젝트입니다.
MAYTODAY IS A PROJECT ORGANIZED IN COMMEMORATION
OF MAY 18 DEMOCRATIZATION MOVEMENT.

광주광역시        광주비엔날레        ACC
GWANGJU CITY

## 2020.10.6–11.29

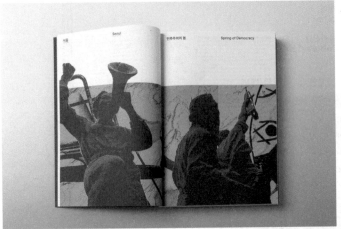

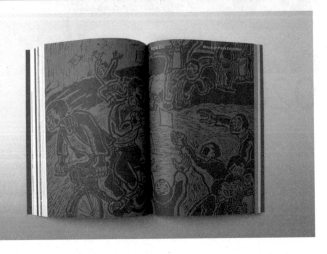

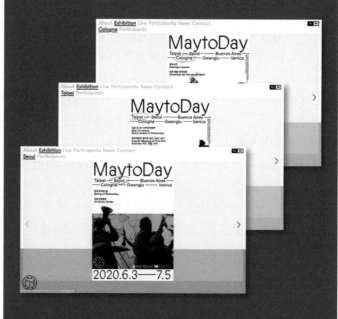

좋아하는 감독의 영화를 이유 불문 믿고 보듯, 일상의실천을
대한다. 좋은 결과가 보장되는 프로젝트라고 해야 할까.
디자인은 물론이고, 완성도, 커뮤니케이션의 방식 모두 함께
프로젝트를 진행할 수 있는 단단한 힘을 가지고 있다. 『2021
미술은행 신소장품 도록』은 매년 미술은행에서 구입하는
신소장품을 수록하는 도록이기에 본문은 어느 정도 정형화되어
있지만, 전체적인 디자인 영역은 자유롭게 제안받는 편이다.
미술은행의 특성을 시각화하려는 그들의 선택은 감각적인
색감과 다양한 물성을 사용하는 것이었는데 후반 작업이 쉽지
않아 어려움이 있었지만, 결과물은 정말이지 만족스러웠다.
2016년 미팅을 위해 경리단길 사무실에 방문했을 때, 디자인을
위한 오브제를 만들고 촬영하는 세트를 보며, 재미있는 작업
과정 안에서도 정성과 묵직함을 느꼈다.

국립현대미술관 미술품을 체계적으로
관리·활용하고자 출범한 미술은행은 매년
다양한 분야의 예술작품을 구입하고
공공기관 및 기업에 대여하며 예술 보급
지원 사업을 진행한다. 일상의실천이
디자인하고 제작한 『2021 미술은행
신소장품 도록』은 다양한 물성을 활용해
회화, 조각, 사진, 미디어 등 여러 분야의
미술작품을 다루는 미술은행의 성격을 을
시각화했다.

Editorial

디자인: 권준호, 김주혜, 전하은
한글 레터링: 김어진
사진: 김진솔

김윤희        국립현대미술관 작품보존미술은행관리과 / 연구원        2021

코로나가 창궐한 2021년 겨울, 처음 만난 일상의실천은
긴장감 넘치게 콧등 위까지 올라가 있는 마스크를 뚫고 차분한
목소리로 『다음 세대를 위한 집』키 디자인을 설명했다. 기대
반, 우려 반으로 마주한 네모 화면 속에서 무빙 포스터들이
반짝반짝 빛났다. 여러 날의 작업 기간 중 한 순간이 기억에
남는다. 손바닥 뒤집듯 많은 토픽이 오가는 작은 카카오톡
창에서 우리 팀원들은 권준호 대표의 생일을 축하했고, 발주
일정에 일분일초가 몹시 귀해 곧장 시안 확인 요청으로 화제가
전환된 순간이었다. 축하, 감사 그리고 미안함과 다급함이
정신없이 혼재된 3분이었다. 내부 대면 회의조차 어려웠던
시국에 줌 미팅을 하루 열네 시간씩 켜두고 서로의 작업을
실시간으로 업데이트하고 피드백을 나누며 진행된 프로젝트다.
잠이 부족해 휘청거리는 순간에도 온전히 일상의실천만의
방식으로 에너지를 나누고 균형을 잡아주었다. 마냥 포근한
망원동 사무실에서 단단하고 혁신적인 디자인을 꺼내주며
프로젝트를 더욱 가치 있게 만들어준 권준호 대표와 주애
디자이너에게 진심으로 감사드린다.

디자인. 권준호, 고윤서
공간 & 편집 디자인. 김주애
머선. 고윤서

지금껏 주류로 여겨진 형태의 집과
도시는 다음 세대에 어떻게 달라질까?
『다음 세대를 위한 집』은 현대
도시에서 1인 가구 증가가 사회구조
및 생활방식에 미친 변화, 그리고
이에 대한 고민과 제안을 담은 전시다.
일상의실천은 다양한 1인 가구(원룸)
구조를 그래픽 모티브로 삼아, 세대를
상징하는 시계가 흘러가며 변화하는
주거 형태를 시각화하는 한편, 절반만 찬
있는 타이포그래피를 통해 1인 가구의
불완전성을 상징적으로 드러냈다.

Graphic / Editorial

김효연 　서울도시건축전시관 전시기획팀 / 과장 　2021

서울특별시

AMBASSADE
DE FRANCE
EN CORÉE
Liberté
Égalité
Fraternité

INSTITUT
FRANÇAIS

Home
for
Next
Generation

다음 세대를
위한
집

Ideas 생각
2021.12.14 - 2022.3.27

Options 옵션
2022.1.18 - 2022.3.27

서울도시건축전시관 비움홀
VIUM Hall
Seoul Hall of Urbanism & Architecture

THE ASSOCIATION OF SEOUL BIENNALE
OF ARCHITECTURE AND URBANISM
SEOUL HALL OF URBANISM & ARCHITECTURE

SEOUL HALL OF
URBANISM & ARCHITECTURE
서울도시건축전시관

21.12.14-22.3.27

2019년부터 예전에는 남영동 대공분실로, 지금은
민주인권기념관으로 불리는 공간을 사진으로 기록하고
있다. 행정안전부 산하 공공기관인 민주화운동기념사업회가
관리하는 이곳은 한국 민주주의 역사를 어둡게 증명하는 곳.
사업회가 포토북을 만들자는 제안을 했는데 늘 그렇듯 빠듯한
일정이었다. 그럼에도 디자인을 맡을 곳을 찾는 사업회에
머뭇거림 없이 일상의실천을 추천한 것은 오래 알고 지낸
그들의 이름 때문이다. '실천', 그것도 '일상의실천'이라니,
『최소한의 변화를 위한 사진 달력 프로젝트』를 할 때
사진가들은 무서운 곳이라는 농담을 나누기도 했다. 그 이름에
걸맞은 활동을 하려는 마음을 알기에 이 무거운 작업도
충분히 잘해 줄 거라 믿었고 기대에 어긋나지 않는 결과물을
만들어 냈다. 그 결과물은『검은 벽돌의 기억』(The memories
of the Black Bricks)이라는 이름의 사진집으로 세상에 나왔다.
'실천'이라는 단어는 확장성이 크다. 앞으로 나아가는 말이고
다양성을 좇는 말이다. 여러 작업을 함께하고 싶은 디자이너들.
몇 년 전 맥주 캔, 소주잔 나누던 소박함을 떠올리며 돌이켜보니
일상의실천 10년, 멋진 실천을 보여 줬다.

검은 벽돌의 기억
The Memories of the Black Bricks

디자인. 권준호
사진. 서영걸, 정택용
사용 서체. 페트롤 윈(양장점)
사진. 김진솔

정택용        사진가                                        2021

민주화 운동을 탄압하고 인권을 유린한
장소. 건축가 김수근의 발주자의 주문과
의도를 충실히 반영해 설계한 공간.
『검은 벽돌의 기억』은 한국사의 어두운
기억을 간직한 남영동 대공분실의 시간과
그 흔적을 기록한 사진집이다. 군사독재
이후 엄혹 있던 그곳을 기록한 서영걸,
정택용 사진가의 사진을 충실히 담아
주는 레이아웃으로 디자인했다. 또한
핏자국을 남기지 않으려 설치한 붉은
타일의 색상과 건물의 외벽 색상에서
차용한 먹색을 책 전반에 활용해 남영동
대공분실의 분위기를 담았다.

Editorial

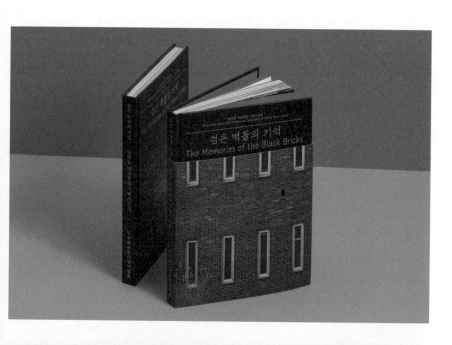

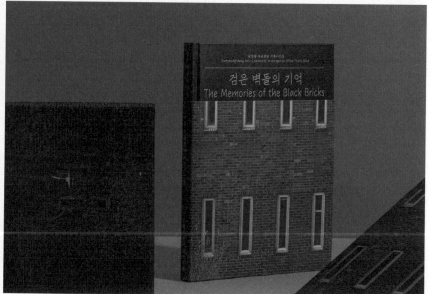

확신을 심어주는 디자인이었다고 말하면 어떨까? 누군가는
그것이 현혹하는 일에 가깝지 않느냐고 되물을지 모른다.
그러나 일상의실천의 디자인은 진정성을 담보하기 위해
물러서기를 선택하지 않는다. 전달되어야만 할 이야기라면, 더
치열한 시각성으로 그것에 동참하려는 것처럼 보인다. 전시
그래픽디자인을 의뢰했을 때 그들의 참여는 단순한 승낙을
넘어 해봄 직한 이야깃거리로서 전시의 가능성에 대한 모종의
확언으로 다가왔다. 이 확언은 역사 쓰기에 대한 추상적인
언어가 켜켜이 쌓인 시간의 지층을 눌러 담은 이미지로
돌아왔을 때의 확신으로 이어졌고, 그 이미지는 전시를
준비하며 수없이 마주했던 회의와 곤경을 헤쳐나가는 마음의
근거로 자리했다. 우리 업계에서 입장을 가지고 일한다는
것이 얼마나 고된지를 생각하며 10년이라는 시간의 무게를
헤아려본다. 앞으로도 일상의실천의 디자인이, 전해야만 할
무언가를 전하려는 이들의 버팀목이 되어줄 것이라는 사실에
때 이른 감사를 전한다.

디자인: 권준호
도움: 김혜진
사진: 김진솔

한국 현대미술을 서양미술을 거울로,
때로는 이정표로 삼아 '현대'라는
개념을 발전시켰지기에 '지금 이곳'의
삶을 재현하거나 표현하고 해석하는
데 어려움을 겪기도 했다. 「잃어버린
시간의 연대기」는 한국 현대미술에 대한
성찰적 읽기의 일환으로 기획되었다.
일상의실천은 여러 겹의 레이어로
'시간'과 '연대기'라는 추상적인 단어의
개념을 시각화하는 한편, 파편적으로
흩어지고 모이는 조형들, 그 사이를
가로지르는 직선, 꿀벌낯이가 다양한
타이포그래피를 통해 한국 현대미술이
발자취와 한국 미술이 뿌리내리고 있는
'지금 여기'의 문화적 토양을 드러냈다.

Graphic / Editorial

이주연　　서울대학교미술관 / 큐레이터　　2021

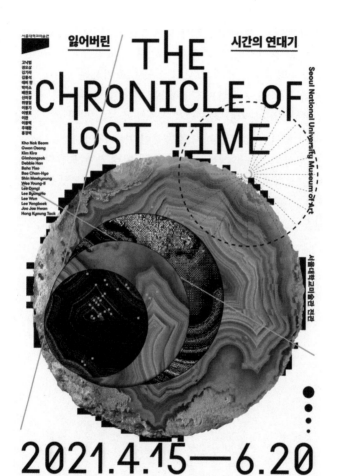

서울대학교미술관

잃어버린 　　　시간의 연대기

# THE
# CHRONICLE OF
# LOST TIME

고낙범
권오상
김기라
김홍석
데비 한
박이소
배찬효
신미경
위영일
이동기
이병호
이완
이용백
주재환
홍경택

Kho Nak Beom
Gwon Osang
Kim Kira
Gimhongsok
Debbie Han
Bahc Yiso
Bae Chan-Hyo
Shin Meekyoung
Wee Young-Il
Lee Dongi
Lee ByungHo
Lee Wan
Lee Yongbaek
Joo Jae Hwan
Hong Kyoung Tack

Seoul National University Museum of Art

서울대학교미술관 전관

# 2021.4.15—6.20

나는 고집 있는 디자이너와 일하는 것을 좋아한다. 이
프로젝트 이전에 2013년과 2017년 두 번의 인쇄 디자인
작업으로 일상의실천을 만났고 그들은 나의 얼토당토않은
요구들을 칼같이 거절하며 좋은 결과물을 남겨주었다. 사실
한국대중음악상 웹사이트 리뉴얼을 고민하면서 파트너로서
일상의실천 말고 다른 대안은 없었다. 웹 기획 비전문가인 내가
믿고 함께할 파트너가 없었기에 혹시나 작업을 거절당하면
진상 부리며 떼쓸 참이었다. 작업 과정에서 내가 고민을 잔뜩
늘어놓으면 일상의실천은 최적의(보기에 멋지고 비용은
적게 들면서 유지 관리가 어렵지 않은) 솔루션을 찾아주었다.
그것은 전문성에 기반하지만 한국대중음악상의 목적과 의미,
또 운영 주체의 형편까지 고려하는 섬세함이 없다면 어려운
일일 것이다. 일상의실천을 생각하면 나는 '츤데레'가 떠오른다.
불친절한 듯 친절하고 무심한 듯 따뜻하다. 안팎으로 치열했을
일상의실천의 10주년을 축하하고 존경하며 그들의 미래에
신뢰와 응원을 보낸다.

디자인. 권준호, 김경철
개발. 김경철 · 박광은

『한국대중음악상 시상식』은 대중음악의
다양한 예술적 가치를 회복하고 한국
대중음악 문화의 다양성과 창조적
활력을 진작하기 위해 만든 시상식이다.
일상의실천은 매년 다른 형태로 제작된
뒤에 시각적인 아이덴티티가 부재한
상황에서, 1회부터 당시까지의 수상
후보와 수상자, 시상식 정보 등을
하나로 정리한 통합 아카이브 사이트
작업을 진행했다. 아이돌 음악과 장르
음악을 아울러 대중음악의 다양성을
추구하는 시상식의 지향점을 비정형적인
타이포그래피의 조형성으로 시각화했다.
또한 여러 장르의 음악을 상징하는
다채로운 색상을 그래픽 모티브로 삼아
장르별 구분을 용이하도록 설계했다.

Website
koreanmusicawards.com

이지선　　　한국대중음악상 / 사무국장　　　2021

# Korean Music Awards

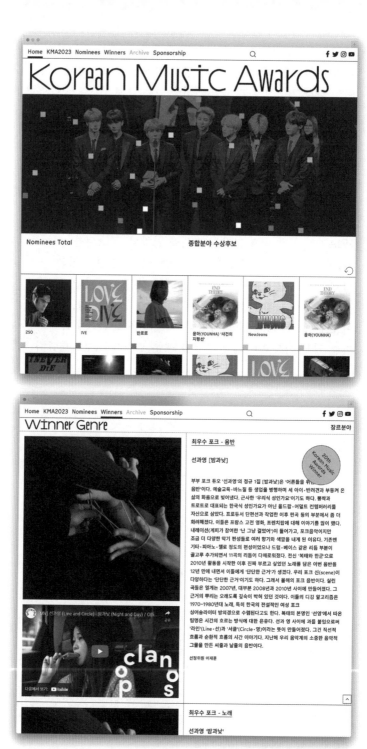

**Nominees Total**                                    종합분야 수상후보

250

IVE

한로로

윤하(YOUNHA) '사건의 지평선'

NewJeans

윤하(YOUNHA)

## Winner Genre                                        장르분야

### 최우수 포크 - 음반

#### 선과영 [밤과낮]

부부 포크 듀오 '선과영'의 정규 1집 [밤과낮]은 '어른들을 위한 음반'이다. 예술교육·바느질 등 생을 병행하며 세 아이·반려견과 부둥켜 온 삶의 화음으로 빚어냈다. 근사한 '우리식 성인가요'이기도 하다. 뽕짝과 트로트로 대표되는 한국식 성인가요가 아닌 올드팝·어덜트 컨템퍼러리를 자산으로 삼았다. 프로듀서 단편선과 작업한 이후 한곡 등의 부분에서 좀 더 화려해졌다. 이들은 프랑스 고전 영화, 프렌치팝에 대해 이야기를 많이 했다. 내레이션(계비)가 참여한 '난 그냥 걸었어')이 들어가고, 포크음악이지만 조금 더 다양한 악기 편성들로 여러 향기와 색깔을 내게 된 이유다. 기존엔 기타·피아노·첼로 정도의 편성이었으나 드럼·베이스 같은 리듬 부분이 골고루 추가되면서 11곡의 리듬이 다채로워졌다. 전신 '복태와 한군'으로 2010년 활동을 시작한 이후 진짜 부르고 싶었던 노래를 담은 이번 음반을 12년 만에 내면서 이들에게 '단단한 근거'가 생겼다. 우리 포크 신(scene)이 다양하다는 '단단한 근거'이기도 하다. 그래서 올해의 포크 음반이다. 실린 곡들은 멀게는 2007년, 대부분 2008년과 2010년 사이에 만들어졌다. 그 근거의 뿌리는 오래도록 깊숙이 박혀 있던 것이다. 이들의 디깅 알고리즘은 1970~1980년대 노래, 특히 한국의 전설적인 여성 포크 싱어송라이터 방의경으로 수렴된다고도 한다. 복태의 본명인 '선영'에서 따온 팀명은 시간의 흐름을 바라에 대한 은유다. 선과 영 사이에 과를 붙임으로써 '라인'(Line·선)과 '서클'(Circle·영)이라는 뜻이 만들어졌다. 그건 직선적 흐름과 순환적 흐름의 시간 이야기다. 지난해 우리 음악계의 소중한 음악적 그룹을 만든 씨줄과 날줄의 음반이다.

선정위원 이재훈

### 최우수 포크 - 노래

#### 선과영 '밤과낮'

『2021 서울도시건축비엔날레』는 규모가 큰 만큼 힘들었지만,
디자인 학도인 나에게는 그간 전시 연계 프로그램 위주의
일을 하다 처음으로 디자인 기획을 맡은 프로젝트여서 특별한
기억으로 남아 있다. 2017년과 2019년은 타이포그래피를
연속으로 사용했으니, 2021년에는 다른 시도가 필요했다.
색감과 이미지에 강점을 둔 디자인이 필요했고, 일상의실천이
적임자라 생각했다. 첫 미팅이 아직도 기억난다. 한쪽에는
아파트 개발이, 다른 쪽에서는 여전히 달동네 분위기가 있던
아현역 근처 사무실 앞에서 약속 시간을 기다리며 왠지 이번
프로젝트가 잘 풀릴 거라는 느낌을 받았다. 포스터를
첫 시작으로, 옥외광고, 웹사이트, 출판물까지 정말 많은
작업물이 나왔고, 비록 내가 디자인한 것은 아니지만, 서울
전역에서 이들을 발견하며 참 뿌듯했다. 기획자이자, 디자인
학도로, 클라이언트와 디자이너 두 입장을 모두 경험하며
단순 업무 이상으로 많은 점들을 배운 뜻깊은 프로젝트였다.

그래픽디자인. 권준호

3D & 모션 모이코드
한글 제축 레터링. 장수영(양장점)
도움. 이충호

가이드북
디자인. 권준호, 이윤호, 전민욱
사진. 김진솔

어플리케이션
아트 디렉션 & 그래픽디자인. 권준호
편집 디자인. 이충호, 이윤호, 전민욱, 정다솜
3D & 모션 모이코드
사이니지 디자인. 김리원
사진. 김진솔

픽처북
디자인. 권준호, 정다솜
사진. 김진솔

김선재        서울특별시청 / 주무관                    2021

「2021 서울도시건축비엔날레: 크로스로드,
어떤 도시에 살 것인가」는 '지상/지하',
'유산/현재', '공예/디지털', '자연/인공',
'안전/위험'이라는 다섯 개 소주제로
구성되어, 동대문디자인플라자(DDP),
서울도시건축전, 세운상가 일대에서
다양한 프로젝트와 전시로 구현되었다.
일상의실천은 주제를 상징하는 '윈드로즈'를
메인 그래픽 모티브로 삼아, 다양한
컬러의 파티클이 원의 형태에서 시작해
흩어지고 다시 모이는 모습을 통해,
비엔날레를 만들어가는 구성원의 개별적
특성과 협업관계를 표현했다.
또한 웹사이트, 가이드북, 데이터북,
팩처북을 비롯한 디자인 어플리케이션을
구축함으로써 관람객들이 지속축 가능한
도시의 성장을 다룬 다양한 건축가와 작가의
작품, 도시를 둘러싼 담론을 동시대적
시각으로 다른 방대한 자료에 손쉽게
접근하게 했다.

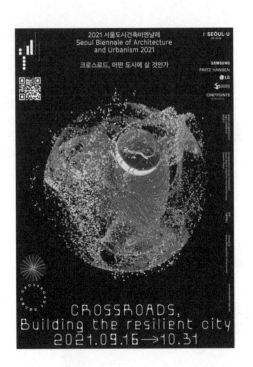

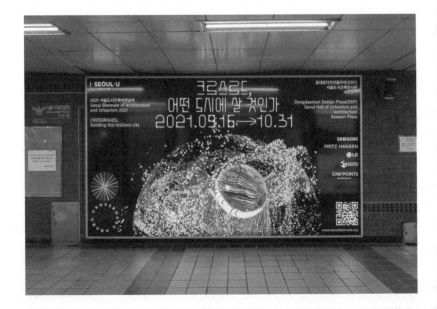

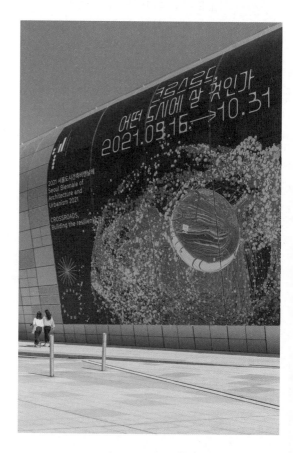

『2021 서울도시건축비엔날레』 업무를 맡으며
일상의실천이라는 이름의 디자인 스튜디오를 만났다.
낯설었으나 일상의실천이 주는 어감이 좋았다. 일상에서의
지난한 실천으로 결과물이 만들어지는 그 노력과
과정을 중요하게 생각하는 디자이너로서의 신념이랄까
가치관이 느껴지는 듯해서다. 일상의실천은『2021
서울도시건축비엔날레』의 그래픽 아이덴티티, 웹페이지
제작, 출판 등 그래픽과 관련된 전반적인 작업을 진행했다.
그들이 만들어낸 결과물에는 스튜디오의 이름처럼 '일상의
실천'이 광범위하게 요구되는 상당한 작업량이 필요했고,
우여곡절이 많았으나 결과적으로 사람들에게 강렬한 인상을
주었다. 서울도시건축비엔날레 웹사이트는 200여 명 작가들의
방대한 데이터와 다양한 동영상을 흥미로운 인터랙티브
디자인을 적용해 재미있게 접근할 수 있도록 분류했고
서울도시건축비엔날레의 예술적 영감을 충분히 표현했다.

Website
2021.seoulbiennale.org

『2021 서울도시건축비엔날레: 크로스로드,
어떤 도시에 살 것인가』는 지속 가능한
도시의 성장을 주제로, 도시를 둘러싼 담론을
동시대적 시각으로 다룬 건축가와 작가의
작품을 선보였다. '지상/지하', '유산/현대',
'공예/디지털', '자연/인공', '안전/위험'이라는
다섯 쌍의 소주제 전시의 현장 프로젝트로
구성되었다. 일상의실천은 '웹드로즈'를 메인
그래픽 모티브로, 다양한 컬러의 파티클이
머스틀 형태에서 시작해 흩어지고 다시 모이는
구성원의 개별적 특성과 협업과제를 표현해
모습을 통해, 비엔날레를 만들어 가는
서울도시건축비엔날레의 연결성을 시각화했다.
프로젝트의 유기적인 연결성을 시각화했다.

디자인: 권준호, 김경철
개발: 고윤서, 김경철
도움: 이윤호, 전민욱

강한샘          도시공간기획과 / 주무관                    2021

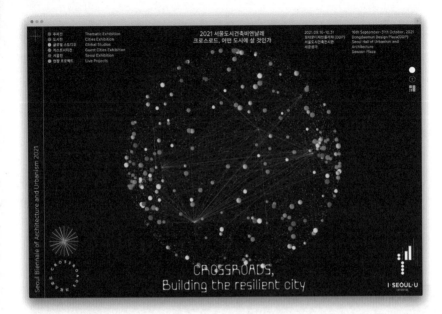

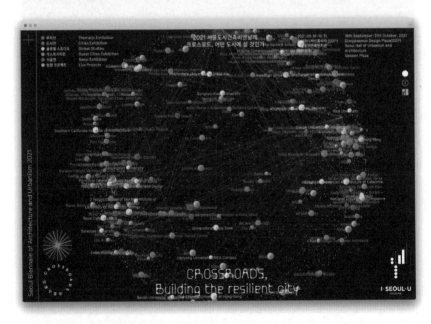

매끈하게 딱 떨어지는 작업을 신뢰하지 않는다. 특히 그
주제가 탐구와 실험을 요한다면 더욱 그렇다. 일상의실천과
작업한『2021 서울도시건축비엔날레』출판물은 마치 5분마다
계속해서 바뀌는 거대한 미로의 지도를 정확히 그려내야
하는, 불확실성만이 보장된 작업이었다. 그들과의 작업 과정은
예견된 대로 순탄치 않았고, 수많은 실패와 번복이 지속되었다.
그럼에도 그들과 끝까지 작업을 완수한 것은 작업을 대하는
그들의 태도 덕분이었다. 손쉬운 해답을 제시하기보다
집요하게 질문하고 의심하고 시도하려 했기에 비엔날레를 닮은
작업을 만들어낼 수 있었다. 견고하면서도 한없이 유연하고
명확하면서도 수많은 해석의 여지를 열어두는, 그래서 늘
구축되는 과정 속에 있는.

데이터북
디자인: 권준호, 이윤호, 정다슬, 전민욱
사진: 김진솔

『2021 서울도시건축비엔날레:
크로스로드, 어느 도시에 살 것인가』는
지속 가능한 도시의 성장을 주제로
다양한 건축가와 작가의 작품을
선보이며, 도시에 돌려준 여러
담론을 동시대적인 시각으로 다루는
비엔날레이다. 총 1,000페이지에 이르는
서울도시건축비엔날레를 위한 방대한
양으로 리서처의 연구로 담은 데이터북은,
비엔날레 포피러와 타이포그래피를
통해 비엔날레 아이덴티티를 키워드로
은 디자인 스튜디오 일상의실천가
출판물을 제작하였다.

Editorial

일상의실천은 이메일을 쓸 때 웬만해서 맞춤법을 틀리지
않는다. 장황한 문장이나 쿠션어 역시 찾아볼 수 없다. 필요한
메시지를 간결하게 드러내는 그들의 디자인과 이메일이
똑 닮아 있어서, 답신을 쓰며 픽 웃음 지은 적이 실은 여러
번이다. 그들의 디자인은 살짝 건조한 듯 정성이 있고, 무엇보다
늘 올곧다. 돌이켜보면, 가끔 다른 언론사나 시민사회 단체의
결과물에서 '일상의실천'의 이름을 접할 때마다 부러워한
기억이 있다. 그러나 디자인에 좀처럼 돈을 쓰지 않는 기성
언론사에서 그들과 같은 훌륭한 스튜디오와 협업하기란 쉽지
않았다. 결국 우리는 마음 모아 접점을 만들었다. 참고로
일상의실천의 과거와 현재와 미래는 씨리얼 유튜브에서
만나보실 수 있다.

「씨리얼(c.real)의 아이덴티티」 리뉴얼은
채널의 성격을 반영한다. 이슈와 사람,
화자와 청자를 연결하는 튜브(Tube)이자
세상을 더 따뜻하고 세심하게 바라보려는
망원경(Telescope)을 모티브로
씨리얼의 국영문 워드마크를 표현했다.
영문 워드마크의 C는 아이콘으로
작동하며, 유튜브 채널과 각종
어플리케이션에서 상징화된 양식으로
활용되게끔 구성했다.

디자인. 김어진
피디. 영상. 임자필미

신혜림          CBS 씨리얼팀 / PD

Identity

2021

씨리얼
Why not
See Real?

c.real

일상의실천은 우리와 비슷한 시기에 작업을 시작한 팀이라서,
평소에 그리 자주 교류하는 사이가 아님에도 남모르는
유대감이 있었다. 홈페이지를 의뢰할 때 이 비밀스러운
유대감을 강조해 혹시 지인 할인을 해줄 수 있느냐고 물었고,
일상의실천 권준호 실장은 지인의 정의가 뭐냐고 물었다.
이제부터 친하게 지내면 지인 아니겠냐고 말하자, 알겠다며
그럼 통 크게 할인해주겠다고 했다. 이 흥정은 허수와
허수의 대결로 일상의실천과 푸하하하프렌즈가 얼마나
친한 사이인지는 여전히 미지수이며, 통 크게 할인해 얼마나
할인받았는지도 미지수다. 그냥 할인받았다고 믿으면 기분
좋고 친구라고 믿으면 든든한 것 아니겠는가. 일상의실천에서
홈페이지를 예쁘게 만들었는데 설정 메뉴에 들어가 홈페이지
설정을 바꾸는 바람에 디자이너의 의도가 약간 손상을 입었다.
다행히 설정에서 메인 이미지 바꾸는 법 말고는 다 까먹어서
다른 건 못 건드린다. 그러니까 우리 홈페이지는 약간 손상을
입은, 일상의실천의 작업이었다고 이해해주면 좋겠다.

FHHH Friends
푸하하하프렌즈

디자인 디렉션. 권준호
웹사이트 디자인 & 개발. 박광은

푸하하하프렌즈는 작은 상업공간과
협소주택부터 복합문화공간, 뮤지엄
파빌리온, 대규모 상업 매장까지 다양한
스펙트럼을 쌓고 있는 건축사무소다.
건축의 범주를 사회 전반으로 확대하고,
누구보다 즐겁고 재미있는 태도로
솔직한 실험을 진행한다. 일상의실천은
푸하하하프렌즈의 작업을 체계적으로
범주화하고, 메인 화면에서 검색, 문의,
공지사항 등에 쉽게 접근하도록 설계해
기능적인 포트폴리오 웹사이트를
구축했다. 또한 이들의 작업을 다른
에세이와 작업 과정들을 볼 수 있는 섹션을
사용자의 의도에 따라 크기를 조절할 수
있게 배치해, 단순히 작업을 감상하는
곳이 아니라 작업의 배경이 되는
이야기가 읽히는 공간으로 꾸몄다.
fhhhfriends.com

Website

한승재          푸하하하프렌즈 / 소장                    2021

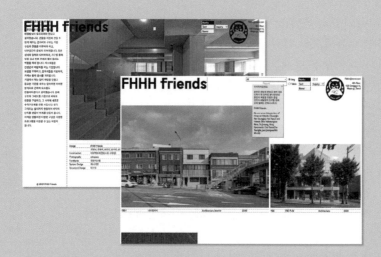

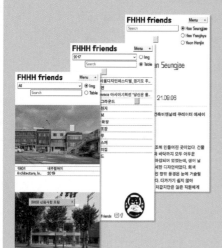

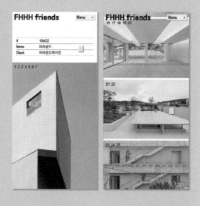

2021년 이주여성 소상공인의 자립을 지원하는「마이 퓨처,
마이 비즈니스」콘텐츠 제작으로 일상의실천을 만났다.
디자인 스튜디오의 비전을 대놓고 드러내는 이름이 마음에 쏙
들었다. 디자인을 통해 세상을 변화시키고 싶은 디자이너들이
모인 곳이라고 기대할 수밖에 없었다. 변화를 위한 가장 기본
조건이면서도 힘든 행위인 '실천'을 업체명에 넣다니 신선했다.
처음 진행하는 프로젝트였지만 신뢰하며 작업할 수 있었고,
마감 기한이 매우 급박했지만, 결과물은 훌륭했다. 무엇보다도
결과물을 통해 그들이 생각하는 디자인이 무엇인지를 잘 알
수 있었다. 다섯 편의 영상과 이주여성의 일과 삶을 주제로
한 인터뷰집을 내면서, 이주여성의 삶을 이해하려는 노력과
개개인의 이야기에 집중하는 모습이 인상 깊었다. 단편적으로
그려 내는 취약한 이주여성이 아닌 다채롭고 주체적인
여성으로 이해하려는 시선이 참 좋았다. 앞으로도 다양한
시각으로 관찰하고, 여성의 삶을 응원하는 디자인을 많이 보고
싶다. 변화로 이어질 일상의실천의 도전을 응원한다.

디자인. 권준호, 김주애
일러스트레이션. Atoo 스튜디오
사진. 김진솔

Graphic / Editorial

한국여성재단이 주관하는「이주여성
경제적 자립 지원사업」은 이주여성
소상공인을 지원하는 유일한 사회 공헌
사업이자, 이주여성이 적극적 역할
강화의 주인공이 되는 삶을 꿈꾸며,
이들에게 경제적·사회적 기회를 확대하는
지원 사업이다. 활동 보고서에는 다양한
지역에서 주체적으로 살아가는 이주여성
15인의 인터뷰를 실었고 그들의 모습을
그린 일러스트레이션을 활용해 친근감
있게 구성했다.

디자인의 동시대적 확장과 도시 건축적 소통을 다루는 이
전시에서 일상의실천은 참여 작가로서 영상 작업 「변종의
시대」(2021)를 선보였다. 마블 영화와 게임 그래픽 등 화려하고
스펙터클한 이미지에 익숙한 동시대 관객이 디자이너의 영상
언어에 어떻게 반응할지가 궁금했는데, 묵시론적 미래와 종의
출현을 다루며 원근과 근경을 오가는 정교한 영상미로서
다양한 관객들에게 주목받았다. 영상의 캐릭터들이 갖는
사실성과 모션의 역동적 구조는 기존에 일상의실천이 선보인
그래픽 언어의 형식과는 매우 달랐다. 그래픽 언어의 관습적
프레임에서 탈피해 애니메이션 감독 혹은 영상 감독의 경계를
건드리는 이 작업은 무빙 이미지 소비가 일상화된 세계에서
그래픽디자인이 생산하는 새로운 시각성은 무엇인지, 더불어
대중문화에서의 시각성에 도전하는 방법론에 대한 다양한
질문과 동시에 잠재성을 열어놓았다.

프로젝트 디자인. 일상의실천
콘셉트 아트. 김어진, 브이코드
각본 & 편집. 브이코드
디자인. 브이코드
사운드 엔지니어링. 전민욱

불완전한 현재는 어쩌면 '앓아버린 미래'인지도 모른다. 일상의실천은 그래픽디자이너나, 건축가, 시각예술가, 연구자의 시선으로 다가올 세계를 제안하고 상상해 본 전시「미래가 그립나요?」의 하이퍼 오브젝트(Hyper Object) 섹션에「변종의 시대」로 참여했다. 이 작품은 인류세, 종의 멸종, 세포 변이, 생태계 붕괴, 인공지능(AI), 유전자조작, 포스트 휴머니즘으로 점철된 포스트 아포칼립스를 그린다. 인류가 남긴 다양한 산물은 오염, 변이, 조작, 변형 등을 통해 자연과 기술이 경계가 모호한 변종의 생태계를 탄생시킨다. 어쩌면 이 점멸 이후에 변종이 살아가는 풍경은 인류가 존재하기 이전을 상상할 수 있는 태초의 생태계와 닮아 있기도 할 것이다.

심소미          독립 큐레이터 / 기획자                    2021

줄잡아 1000여 명 예술인이 참여한 공공미술 프로젝트『서울, 25부작;』은 팬데믹 시대 예술계의 축도판이자, 지극한 일상의 확장판이었다. 예술 행정과 큐레이팅, 디자인으로도 봉합할 수 없는 각각의 욕망과 서사가 한데 섞여, 매회 새로운 빌런과 귀인이 등장하며 새로운 장면으로 전환되는 연속극 같기도 했다. 그 과정에서 서울시와 문체부, 25개 자치구, 37개 선정팀, 전담 운영단과 시행 업체로 구성된 이 거대한 관계망에서 전담 디자이너가 짊어져야 할 소통의 총량과 데이터의 함수는 실로 아득하다. 중반이 지나도록 스토리의 향방과 주·조연 캐릭터가 정리되지 않은 채 기어코 새로운 회차를 맞아야 하는 드라마 팀에서 고생하지 않은 사람이 어디 있을까 싶지만, 일상의실천에게 두고두고 미안한 마음이 든다.

행사의 시각적 인상을 만들어가는 일과 함께 공공 행사의 진행 경과와 결과물을 알맞게 썰고 다듬어 언제, 어떻게, 어떤 간격으로, 어느 정도의 사이즈로 내보낼지에 대한 시계열적 프레임을 짜는 일은 기획자와 디자이너의 밀접한 '공모'가 필요한 일이다. 이 과정에서 일상의실천이 발휘한 최고의 역량이 있다면, 언제나 변화하는 디자인이라는 잡히지 않는 실체가 아니라 배면의 기획자로서 함께 필요한 밑그림을 짜고, 상황에 대응하는 무언의 실천력과 판단의 힘이 아닐까 한다.

내내 미안했던 마음을 즐거운 기억으로 대체할 수 있는 다음 기회를, 좀 더 아름답게 조직화된 협업의 순간을 기다려 본다.

그래픽디자인
디자인. 김어진
머선. 모어콤미

웹사이트
디자인. 김어진
개발. 고윤서, 김정철

도록
디자인. 김어진
사진. 김진솔

조주리          큐레이터                                      2021

# S,25;

서울시-문체부 공공미술 프로젝트 「서울,
25부작」은 정부기관이 주도한 기존
공공미술 영역을 넘어, 지역의 역사성과
장소성을 바탕으로 동시대 공공미술의
역할을 모색했다. 일상의실천은
서울(Seoul)을 25개 자치구 각각의
이야기(Story)가 연속(Sequence)되는
공간(Space)으로 구성하고, 지역
특성을 나타내는 권역(District)을 개별
모티브로 도출했다. 모티브를 변주하며
설치, 인터랙티브, 커뮤니티 미술의 기
비주얼을 서울 공공미술 프로젝트의 약칭
SPAP와 연결지어 동시대 공공미술의
다양성을 형상화했다. 이와 더불어 37개
작가(팀)의 작업물을 공간을 중심으로
보여 주고 각각에 담긴 이야기와
자료(Storage)를 정리해 프로젝트의
전모를 파악할 만한 웹사이트를
개발하고, 그래이스케일로 정리한 도록은
작품 개요, 도판, 현장 사진, 평문,
디지털 코드 등으로 분류해 프로젝트에
대한 이해를 도왔다.

helloep.website/seoul25

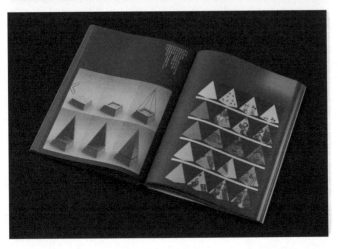

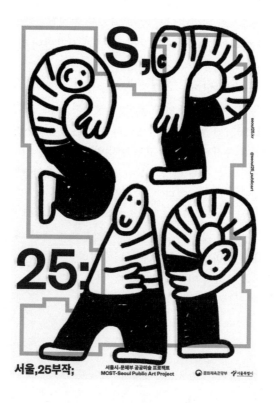

서울, 25부작;
서울시-문체부 공공미술 프로젝트
MCST-Seoul Public Art Project

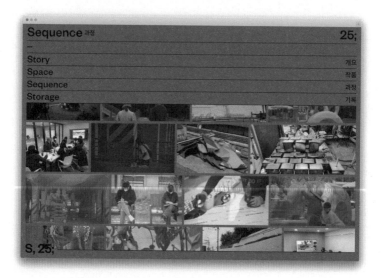

文장은 일정한 문법적 구조를 지키는 일련의 단어로 구성된다. 전시 기획자로서 다수의 디자이너를 모아 전시를 꾸리는 과정은 작가에게 단어를 분배하고, 작가 개개인의 시각언어로 생산한 결과물을 모아 새로운 문장을 만드는 글짓기와 같다. 일상의실천의 시각언어는 정형화되지 않는다. 그들이 생산하는 시각언어는 때로는 주어가 되고, 서술어가 되고, 또한 문장부호가 된다. 2021년 두성페이퍼갤러리에서 진행된 전시에 작업을 의뢰했을 때 특정한 매체를 고정하지 않았던 것은 완결되지 않은 전시의 문장에 일상의실천 고유의 시각언어를 고스란히 담고 싶었기 때문이었다. 일상의실천의 작업 「₩ROOM」은 그간 그들이 보여온 힘 있고 무게 있는 운동의 방식에서 벗어난 유희적 풍자가 돋보였고, 사회문제에 대한 다른 접근 방식을 기대하게 한다. 그리고 나는 기다린다. 불완전한 문장을 멋지게 완결지어준 일상의실천을 또 다른 운동을.

우리는 많은 것을 포기해야 하는 현실을 살아간다. 「₩ROOM」은 뛰는 땅값이 아닌 내 집을 포기해야 하는 청년들의 박탈감과 소유의 욕심에 주목한다. 화려하지만 제 기능을 못 하는 가구와 연도별 집값 상승률과 평당 가격에 따라 소유할 수 있는 부동산의 면적을 체감할 수 있는 인포그래픽, 그리고 부동산 가격에 직간접적으로 영향을 끼치는 사회적 이슈를 이미지화 한 담을 통해 다층적인 시각으로 메시지를 전달했다.

아트 디렉션: 일상의실천
디자인: 권준호, 고윤서, 김주예, 이윤호, 장하영, 정다솔
사진: 김진솔

₩ROOM

Practice

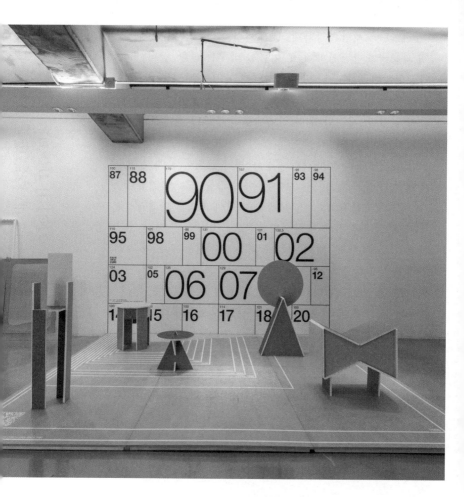

『아시아나국제단편영화제』가 18회의 역사성을 유지하면서
『광화문국제단편영화제』로 이름을 바꾸는 상황. 당시
일상의실천은 지금과 마찬가지로 쏟아지는 작업 의뢰로
일정이 꽉 찬 상태라 뒤늦게 개최가 결정된 우리가 끼어들
틈이 없었다. 하지만 우리 영화제를 누구보다 잘 알고 있고,
신뢰하는 디자이너가 있는 일상의실천보다 나은 대안이
있을 리 없었다. 오랜 기간 쌓은 관계와 신뢰를 등에 업고
다행히 다른 프로젝트들 사이에 비집고 들어갈 수 있었다.
『광화문국제단편영화제』의 '광화문'에서 초성을 따온 BI에
이어, 포스터 작업에서 일상의실천은 그야말로 '광화문'을 직접
만들었다. 한 단 한 단 쌓아서 광화문 조형물을 만드는 과정과
완성된 조형물 위에 표현된 화려한 색상의 미디어 파사드를
소재로 한 포스터였다. 이때 함께 작업한 트레일러는 특히
마음에 드는 것이다. 앞에 언급한 광화문 모형에 영화제에서
상영하는 단편영화가 영사되는 것으로, 바뀐 영화제의 이름과
특징이 잘 드러나는 영상이다. 언젠가 일상의실천 사무실에
방문했을 때 광화문 종이 모형을 처분했다는 말을 듣고 "저한테
버려주시지……."라며 아쉬워했다. 지금도 몹시 아쉽다.

그래픽디자인: 권준호, 이윤호
아이덴티티 디자인: 김어진
카탈로그디자인: 권준호, 이충훈
한글 로고타입: 장수영(양장점)
머신, 비이코드, 이윤호

새로운 이름으로 거듭난
『광화문국제단편영화제』의 아이덴티티와
포스터, 카탈로그 디자인을 진행했다.
'광화문'을 다시 축조하듯 조형물을
쌓아 올리는 이미지를 전면에 배치해
영화제의 다시 세움(Rebuild)을
직관적으로 표현하며, 변화와 도약이라는
지향점을 담았다. 광화문을 수놓는
미디어 파사드의 다채로운 색채를 통해
영화제에서 상영될 수많은 단편영화와
영화 속 다양한 가치를 반영함으로써,
광화문을 물리적인 장소만이 아닌
어 햇동인 영화제의 개최 장소였으며
영화를 사랑하는 이들의 발걸음이 오갔던
곳으로 재해석했다.

곽연옥       광화문국제단편영화제 / 기획홍보실장                    2021

Graphic / Identity

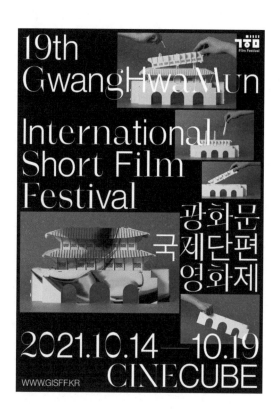

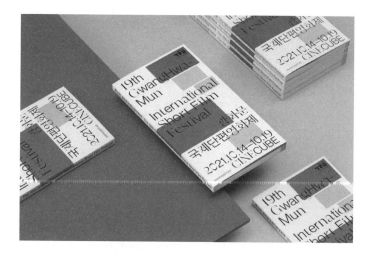

예술청은 다층적이다. 예술인들에게 열려 있는 공간이며, 민관
거버넌스의 실험적 모델이자 다양한 사업을 기획 운영하는
주체이다. 공간 개관, 거버넌스의 공식 출범, 사업 운영의
시작을 일상의실천과 함께했다. 복합적이고 입체적인 특성을,
일상의실천은 특유의 인사이트와 감각으로 시각화했다. 그들의
작업은 개념의 시각적 전달에 국한되지 않는다. 그 속에서
우리가 생각하지 못한 새로운 관점과 가능성을 찾아내며
프로젝트에 특별한 생기와 활력을 불어넣는다. 예술청의
첫 시작에서도 그러했고 지금도 S와 P 가운데, 다이내믹한
예술청의 성장이 이루어지고 있다.

예술청(SAP)은 공동의 의사결정과 수평적
구조를 띤 거버넌스 기반 플랫폼으로
예술인이 주도해 창작 활동 및 권익
보호 지원에 힘쓰는 공간이다. 예술청
아이덴티티의 핵심이 되는 여백의 공간(Empty
Space)'이다. 무엇이든 그릴 수 있는
여백은 예술가와 기획자, 활동가 모두가
만들어갈 상상의 공간이자 참여의 공간이다.
일상의실천은 예술청(SAP)의 주인공인
A(Artists)가 가리키는 무한한 가능성의
의미를 다양한 이야기가 담길 아이덴티티
시스템에 연결했고, 무엇이든 그릴 수 있는
선(Line) 모티브를 통해 예술청의 다양성을
드러냈다. 또한 앞으로도 꾸준히 진행될
예술청의 프로젝트를 기록할 아카이브와
예술인들을 위한 통합상담지원센터
등을 관리하고 직관적이으로함 만한
웹사이트를 개발했다.

디자인: 김어진
모션: 브이코드
공간 사진: 김진솔

김건희          서울문화재단 예술청팀 / 대리                          2021

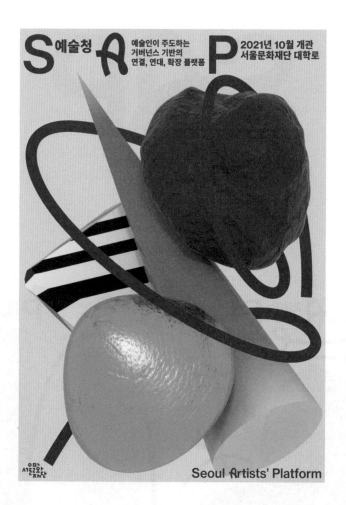

S 예술청 A

예술인이 주도하는
거버넌스 기반의
연결, 연대, 확장 플랫폼

2021년 10월 개관
서울문화재단 대학로

Seoul Artists' Platform

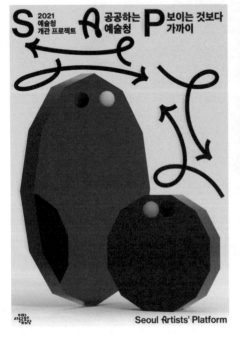

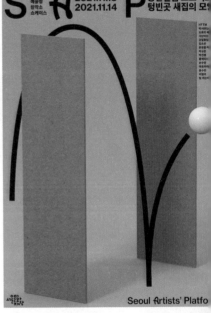

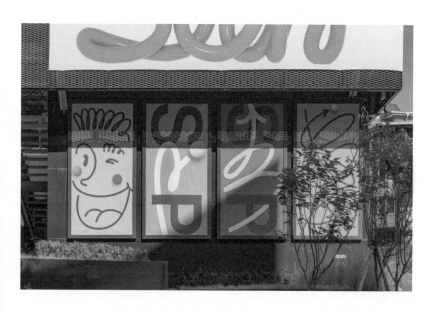

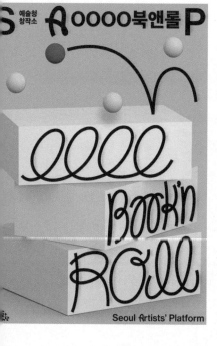

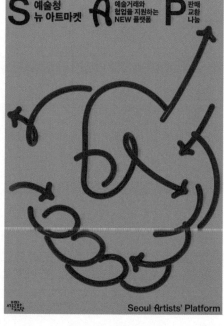

『예술청 웹사이트』는 공공의 영역에서 움직이던 내가 예상하지 못한 결과물이었다. 내가 아는 웹사이트는 원하는 정보에 따라 경로가 하나일 텐데 『예술청 웹사이트』는 마치 내비게이션이 경로 1, 2, 3을 동시에 알려주는 느낌이랄까. 자 끌리는 대로 선택해 봐! 곧 찾아온 건 재미였다. 예술청의 여러 모습을 닮은 도형들이 유기적으로 섞이며 통통 튀어 오르는 장면을 마주하니 '여기저기' 눌러보고 싶기도 하고 다음이 궁금해지기도 했다. 언제나 예측불허인 예술청의 모습과 퍽 잘 어울리고 닮았다는 생각이 들었다. 담당자로 일상의실천과 함께하며 나 역시 표현에 대한 새로운 시각을 흥미롭게 마주할 수 있었고 이제는 소비자로서 일상의실천만이 가진 디자인 언어의 또 다른 확장을 기대하고 응원한다.

디자인. 김경철
개발. 김경철, 고윤서

예술청(SAP)은 공동의 의사결정과 수평적 구조를 띤 거버넌스 기반 플랫폼으로 예술인이 주도해 창작 활동 및 권익 보호 지원에 힘쓰는 공간이다. 일상의실천은 앞으로도 수준히 진행될 예술청의 다양한 프로젝트의 아카이브와 예술인들을 위한 통합상담지원센터 등을 관리하고 직관적으로 사용할 수 있는 웹사이트를 개발했다. 웹상에서 마우스 커서의 움직임에 따라 그려지는 선은 아이덴티티에 주요 모티브인 '무엇이든 그릴 수 있는' 선(Line)이자, 예술청의 주인공인 A(Artists)가 만들어 갈 무한한 가능성을 나타낸다.

sap.sfac.or.kr

Website

김지영          서울문화재단 예술청팀 / 주임                    2021

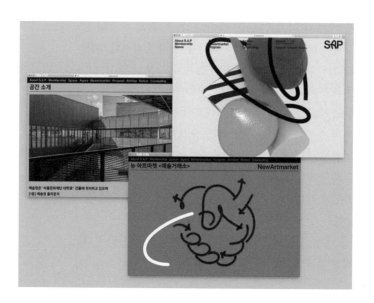

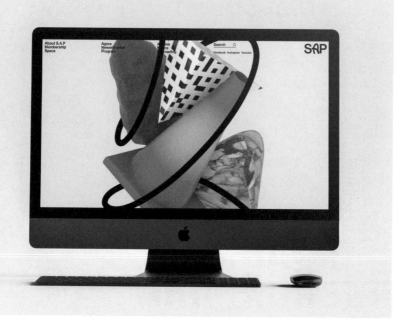

새로운 틀을 만드는 작업만큼이나 어려운 일이 있다. 원래
있던 틀을 해체해 다시 만드는 일이다. 기존 틀의 개성이
강하면 강할수록 재구성 작업은 더더욱 까다로워진다. 취할
것과 버릴 것, 더할 것과 뺄 것을 가르는 데서부터 난관에
부딪히기 때문이다. 2020년 12월 무척 실험적인 형식의
창간호를 출간하고 이듬해 2호를 준비하면서 일상의실천과
함께 씨름한 문제가 바로 이것이다. 창간호의 몇몇 요소는
이어가되 제호부터 레이아웃에 이르기까지 디자인 전반의
방향성을 새롭게 설정하는 것이 관건이었다. '연속적일 것.
동시에 불연속적일 것.' 이 모순적이고 까다로운 난제에 맞서,
일상의실천은 실로 최적의 틀을 찾아 제시했다. '무'에서가
아니라 '유'에서 다시금 '새로운 유'를 끌어내는 디자인의 힘을
생생히 체감할 수 있었다.

「매거진 G」 Vol. 2
"작의 작은 내 친구인가?"
디자인. 권준호, 이충훈
커버 일러스트레이션. Atoo 스튜디오
사진. 김진솔

「매거진 G」 Vol. 3
"우리는 왜 여행하는가?"
디자인 디렉션. 권준호
디자인. 이충훈
커버 일러스트레이션. 정호숙
내지 일러스트레이션. 이윤호 외
사진. 김진솔

「매거진 G」 Vol. 4
"다시 시작할 수 있을까?"
디자인. 권준호, 김주에, 강하영
일러스트레이션. Atoo 스튜디오
사진. 김진솔

곽성우          김영사 매거진팀 / 팀장          2021

김영사에서 불행하는 무크지 「매거진
G」는 문학, 우사, 철학, 심리, 사회,
과학, 종교, 준학 등 다양한 분야의
작가와 연구주가 에세이, 소설, 만화
등 여러 방식의 접근을 통해 경계를
넘어선 지식, 통찰과 영감을 주는 교양을
지향한다. 일~싱의실천은 「매거진 G」의
제호, 레이아웃 등 전반적인 디자인
방향성을 제설정했고, 각 호의 큰 주제에
부합하는 다처로운 레이아웃과 컬러,
타이포그래피를 통해 글이 담은 메시지를
독자들에게 직관적으로 전달했다.

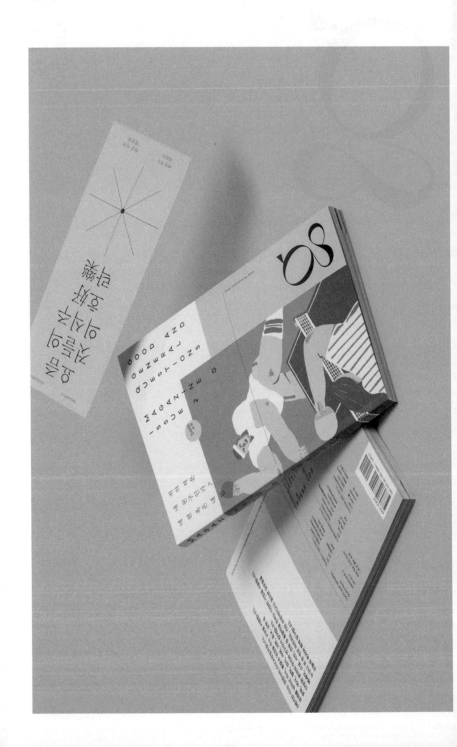

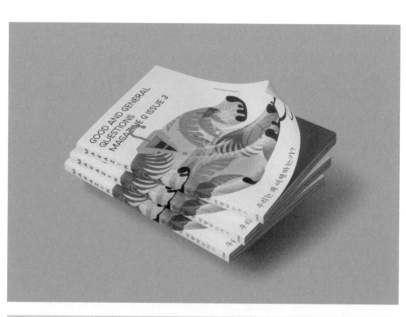

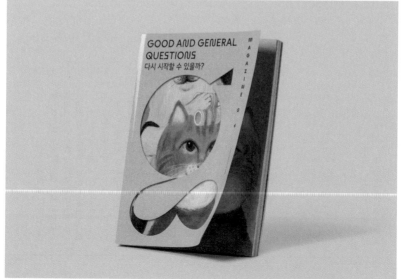

때는 2021년 1월, 맹그로브가 소규모 코리빙을 오픈하고
얼마 지나지 않아 300세대 이상의 코리빙을 선보여야 하는
시기였다. 내부에선 대형 브랜드로 발돋움하기 위해 개편을
준비했고, 브랜드와 상품 정보들을 압축해 묘사한 웹사이트를
개발하는 일은 그중 핵심 업무였다. 우리의 목적을 충분히
이해하면서 창의적인 결과를 기대하는 마음으로 일상의실천에
작업을 의뢰했다. 일을 맡아준 실장님은 과묵한 분이었다.
표현은 최소화하고 작업 기반으로 소통하는 타입이어서
결과를 더 예측하기 어려웠는데, 다행히 처음부터 간결하고
위트 있는 디자인으로 해석해주어 팀원 모두가 한숨 돌린
기억이다. 발주처 입장에서는 결과물이 항상 조마조마하기에.
사이트의 정보가 방대하고 복잡해 끈기가 필요한
작업이었는데, 함께 인내하며 마무리해주어 무사히 오픈할
수 있었다. 그리고 지금까지 그 웹사이트는 더욱 풍부해진
콘텐츠로 활발하게 운영된다.

맹그로브
Mangrove

디자인 & 개발: 김경철
개발 도움: 박경인, 고윤서

맹그로브는 여러 생명체를 너그럽게
감싸는 맹그로브 나무처럼 하나의 지붕
아래 다양한 사람들이 조화를 이루는
건강한 주거 및 커뮤니티를 실현해가는
코리빙 주거 하우스다. 일상의실천은
맹그로브의 브랜드 소개와 주거 환경,
입주 멤버들의 후기와 하우스 프로그램
등 다양한 활동을 기록하는 웹사이트를
디자인하고 개발했다. mangrove.city

Website

이다정　　　　MGRV, CP Team / 브랜드 기획자　　　　2021–2023

# mangrove

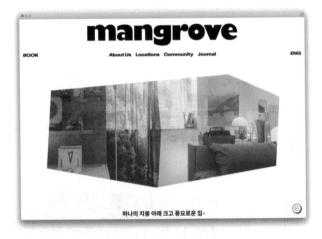

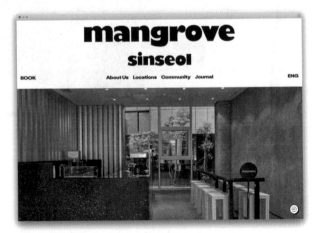

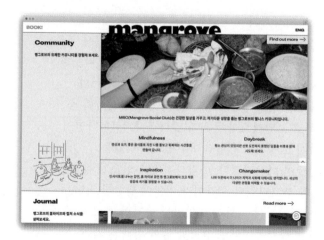

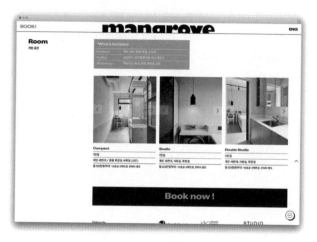

일민미술관에 입사하자마자 리뉴얼 웹사이트와 『ilmin
ON(일민 온)』(현 IMA ON) 기획을 담당했다. 새 전시 오픈
일에 맞춘 리뉴얼 웹사이트 공개까지 한 달 반 남짓 빠듯한
일정 때문에 오픈 직전에는 거의 매일 담당 디자이너와
통화하며 작업을 이어나갔다. 하루는 전화로 상의하던 중
결정을 못 하고 고민하느라 통화가 길어졌다. "전화하면서
생각하지 마시고 정리되면 말씀해주세요." 뼈 있는
한마디에 얼굴이 화끈거렸다. 마감까지 일분일초가 아까운
상황이었는데 부끄러웠던 순간이라 기억에 남는다. 『ilmin
ON』은 국내 미술관이 시도하지 않았던 온라인 유료 콘텐츠를
처음 도입하는 플랫폼이었고 참고할 만한 사례도 거의
없었기에 시행착오가 있을 수밖에 없었다. 그럼에도 수많은
질문과 요청에 끝까지 책임감 있게 프로젝트를 마무리해준
일상의실천에 고마움을 전한다.

<div style="text-align:right">

일민미술관
Ilmin Museum of Art

</div>

아이덴티티
디자인. 권준호
로고타입. 양장점

웹사이트
디자인. 권준호, 김경철
개발. 김경철, 박광은

시각조형의 기본적인 형태인 원과
사각형으로 일민미술관의 아이덴티티를
새롭게 구축했다. 또한 모서리가 둥근
형태의 로고타입으로 일민미술관이
추구하는, 예술과 대중 사이의 유기적
소통을 시각화했다. 또한 일민미술관
웹사이트는 세롭게 리뉴얼된 M의
머티브를 통일성 있게 펴어주도록
디자인 및 개발했다. 1996년 개관 이래
지금까지 진행한 전시와 프로그램,
발간물 등의 정보를 아카이브 페이지에서
손쉽게 찾아볼 수 있게 했고, 온라인
회원을 위한 『ilmin On』 페이지를
개설해 다차원 다채널로 경험하는 온라인
전시를 구현했다. ilmin.org

Identity / Website

한주희          일민미술관 / 큐레토리얼 어시스턴트                    2021

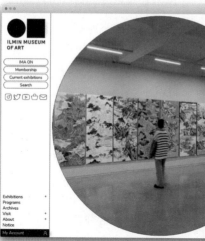



ILMIN MUSEUM OF ART

IMA ON
Membership
Current exhibitions
Search

Exhibitions
Programs
Archives
Visit
About
Notice

My Account

# 새일꾼 1948-2020: 여러분의 대표를 뽑아 국회로 보내시오
## The Better Man 1948–2020 : Pick Your Representative for the National Assembly

2020.03.24.(Tue) — 2020.06.21.(Sun)
Exhibition Hall 1, 2, 3, 5F Presseum

아카이브형 사회극을 통해봄으로 한 전시 «새일꾼 1948-2020»은 최초의 근대적 선거였던 1948년 5.10 제헌국회의원선거부터 오는 2020년 4월 15일에 개최할 제21대 국회의원 선거까지 73년 선거의 역사를 통해 한국 근대사회와 근간을 이룬 선거의 파이를 되돌아보며, 투표의 곧은 참여에 행위가 개인의 일상적 삶과 영역에서부터 국가의 운명에 이르기까지 어떠한 변화의 갈림길에서 극적인 방식으로 역사를 전개시켜왔는지 살핀다.

이번 전시는 중앙선거관리위원회에 소장된 300여 점의 선거 사료와 주요 신문기사를 비롯해 우리나라 선거의 역사를 다층적으로 기록한 아카이브 자료와 함께, 동시대 예술가 21팀이 참여하여 설치, 퍼포먼스, 문학, 드라마, 게임, 음악 등 다양한 예술적 형식으로 감동과 경탄, 그리고 축제의 장을 열어 보인다.

지금도 광화문 광장에서는 정치적 입장이 다른 이들이 모여 수많은 드라마를 만들어낸다. «새일꾼 1948-2020»은 미술관과 광화문 광장을 연결해 과거와 현재, 그리고 미래의 시공간이 뒤섞인 민주주의 현장을 예술적 무대로 재현, 선거라는 제도 속에 존재하는 다양한 욕망들을 심리적,정치적, 제스처들이 형태로 제시하여, 관객들에게 자신의 의견을 직접 표현하도록 권리를 부여하고 예술가들과 정치적 의사표현이나, 신명, 입체적 교감하고 경쟁의 동시대 예술의 새로운 방식을 말하게 된다.

기간
2020.03.24(화) ~ 2020.06.21(일)
*매주 월요일 휴관

관람료
무료

장소

60 years has passed since the April 19 Revolutionary Day. How has voting changed our lives? In what ways elections and voting become the platform for contemporary art?

The exhibition based on archival social drama The Better Man 1948-2020 . Pick Your Representative for the National Assembly comprises 73 years of the history of election since the Constitutional Assembly Election on May 10 in 1948, known to be the first modern election, to the 21st National Assembly Election on April 15 in 2020. The exhibition intends to investigate the impact of voter participation on history dramatically developed at a crossroads of change concerning the individual lives and the fate of the nation.

This exhibition includes the collections of the National Election Commission with its 400 election materials, news articles and the multilayered archive of the history of election along with multifarious artworks inclusive of installation, performance art, literature, drama, game, and music created by 21 contemporary artist teams to realize an event competition and appreciation. To this day, there exists the antagonism between opposing political orientations assembled at Gwanghwamun Square located in front of the Ilmin Museum of Art.

The Better Man 1948-2020 bridges the museum and Gwanghwamun Square to reproduce the democracy of integrated time

일상의실천을 처음 만난 건 『옻칠』 전시였다. 그들이 내민
제안서는 강력했다. 사용한 색상이나 폰트 이미지가 매우
도전적이고 거침없었다. 무엇보다 메인 유물이 등장하지
않는 포스터라니? 이런 접근에 손사래를 칠 보수적인 박물관
사람들의 표정이 떠올랐다. 그렇지만 당시 1차원적이며
주입식을 강요하는 획일적인 전시에 지쳐 있던 나는, 그들의
낯선 제안이 마음에 들었다. 포스터는 전시의 아이덴티티를
매우 상징적으로 드러내는 키 비주얼인데, 이런 파격적인
방식이라면 역사 속 전통문화로만 인식되는 칠기라는
오래된 예술 장르를 현대적인 감각으로도 소개할 수
있겠다는 생각이 들었다. 박물관 전시에는 꽤나 민감하고
복잡한 셈법들이 공존한다. 다양한 사람들이 저마다의
학문적·예술적·교육적·유희적 목적을 가지고 서로 충돌하며
만들어내기 때문이다. 이런 박물관에서 도전적이며 꽤나
완고한 일상의실천과의 작업 과정 또한 순탄치만은 않았다.
어려움이 많았음에도, 그들은 전시의 핵심을 뽑아내 통일성
있고 세련되게 표현했다. 옻오름을 참아가며 힘들게 뽑아낸
정제한 도료를 여러 번 정성껏 입힌 아름다운 칠기처럼, 좋은
전시를 만들어준 것이다. 많은 사람이 호평하는 완성도 있는
전시도 의미 있지만, 갈수록 협업자들과 위기를 함께 극복하고
즐겁게 만들어간 전시가 기억에 남는다.

칠공예에 담긴 색감과 찬란함을 타이포그래피를
통해 전통과 현대를 가로지르는 방식으로 표현했다.

아시아를 칠하는 고유의 천연
인내로 덧칠한 시간이 묻어나다. 『漆,
그들을 꿋꿋이 메워나가는
아시아를 칠하다』는 고생물의 곳곳에서
칠공예로 옷을 바탕으로 아시아 곳곳의
발전한 다양한 칠공예 문화를 조명한
전시이다. 일상의실천은 칠공예 작품이
탄생하기까지 반복해 그어지는 선,
덧대를수록 색이 변화하는 옻의 질감을
현대적으로 재해석한 그래픽으로 한자
『漆』을 표현해 주제를 시각화하는 한편,
연조체와 고딕체가 섞인 타이포그래피를
통해 전통과 현대를 가로지르는

디자인 디렉션: 김어진
그래픽디자인: 이윤호
모션: 브이코드

박혜윤 　　　국립중앙박물관 디자인팀 / 디자인 전문경력관 　　　2021, 2022

Graphic

[314]

# 메소포타미아, 저 기록의 땅
## Mesopotamia, Great Cultural Innovations

메트로폴리탄
박물관 소장품전
**Selections from
The Metropolitan
Museum of Art**

「메소포타미아, 저 기록의 땅」은
메소포타미아 문명이 인류사에 미친
영향을 살펴보는 국립중앙박물관
상설전시로, 수메르인들이 사용한
설형문자와 대표 유물을 선보이고
있다. 메소포타미아 문명을 대표하는
설형문자를 그래픽으로 전시명을
디자인했고, 대표 유물을 3D 모델링으로
복원해 전시 기바주얼로 활용했다.

디자인 & 레터링. 김어진
모션. 브이크드

Graphic

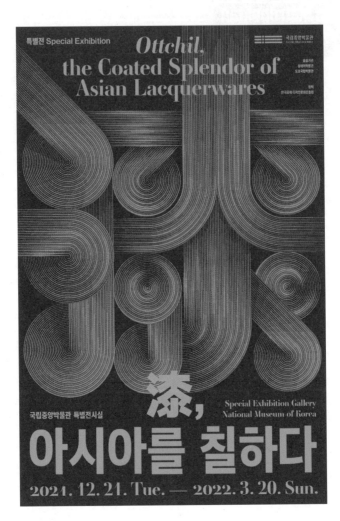

특별전 Special Exhibition

*Ottchil,*
*the Coated Splendor of*
*Asian Lacquerwares*

국립중앙박물관
National Museum of Korea

공동기관
상하이박물관
도쿄국립박물관

협력
한국공예디자인문화진흥원

漆,

국립중앙박물관 특별전시실

Special Exhibition Gallery
National Museum of Korea

아시아를 칠하다

2024. 12. 21. Tue. — 2022. 3. 20. Sun.

**2022. 7. 22. –**
**2024. 1. 28.**

메트로폴리탄
박물관 소장품전
Selections from
The Metropolitan
Museum of Art

상설전시관 3층 세계문화관
메소포타미아실
Mesopotamia Gallery
Permanent Exhibition Hall

# 메소포타미아
# 저 기록의 땅

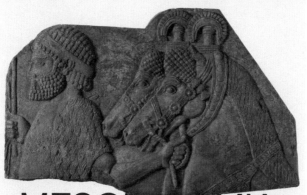

# MESOPOTAMIA,
# GREAT CULTURAL
# INNOVATIONS

THE
MET

국립중앙박물관
NATIONAL MUSEUM OF KOREA

두 번의 협업은 전시 기획만큼이나 흥분되는 일이었다.
일반적으로 전시를 기획하고 함께할 디자이너를 찾게
되지만, 일상의실천과 프로젝트를 함께하고는 기획 단계부터
디자이너와의 협업을 우선으로 염두에 두었다. 일상의실천은
기획자로서 디자이너에게 전시의 콘셉트와 의도를 설명하고
의뢰하는 것이 아니라, 기획 단계부터 의논하게 하는 끌림이
있다. 전시 기획에 진중하게 접근하는 그들의 태도는 무언의
지지 같아서 기획자에게 힘을 준다. 가상공간에의
VR 전시 『오노프』에서는 일상의실천이 디자인한 전시의 메인
아이덴티티가 작품이 되었는데, 전시 내부 구성부터 대외
홍보까지 함께 전시를 이끄는 역할을 해주어 새롭게 시도한
전시를 성공적으로 마칠 수 있었다.

온오프
ONOOOFF

디자인. 김어진
모션. 뵈가르드
중강현실. ARTIVIVE

웹사이트
디자인. 김어진
개발. 김경철

『오노프』는 언택트 시대에 예술을 향유하는
새로운 소통방식을 모색하며, 〈온/오프라인을
분리된 개체가 아닌 순환되는 관계로
바라본 전시로, 미술관에서 VR을 통해
가상의 미술관에서 전시작품을 관람하는
형식을 선보였다. 일상의실천은 「살아있는
무생물(Living an Inanimate Object)」의
작가이자 전시 그래픽디자이너로 참여했다.
전시의 키 비주얼인 타이틀이 어느 프이
얼마뼛을 닮은 무생물로 구성해, 현실과
가상의 경계를 넘나들며 무생물이
표정을 띤 생명체가 되는 경험을 통해
탈경계를 상징했다. 전시 포스터는
ARTIVIVE(아티바이브) 앱을 통해 미술관
밖에서도 AR 기능을 체험하게끔 고안했다.

Graphic / Website

황서미          부산시립미술관 / 큐레이터          2021, 2022

『나는 미술관에 ○○하러 간다』역시 그들의 모션 그래픽이
전시 내 커뮤니티 공간을 채워 중심을 잡아주었다.
일상의실천은 디자인이 전시와 분리된 결과물이 아니라,
전시의 중요한 일부임을 매번 새롭게 지각하게 해주었다.

디자인. 김어진
모션. 브이코드

다양한 삶의 방식을 인정하는
'여가로서의 미술관'은 가능할까?

「나는 미술관에 ○○하러 간다」는 담론을
수립하고 견고하던 미술관에서 벗어나
전시와 여가가 교환되는 유기적인 전시를
꿈꾸며, 미술관을 찾는 다양한 사람들을
통해 미술관의 대안적 역할을 고민하고자
했다. 일상의실천은 '미술관으로 간
○○씨'를 네 가지 세대, 성별, 직업이
다양한 이명으로 사람들이 일상에서 벗어나
미술관으로 향하는 모습을 통해 삶과
분리되지 않는 미술관의 향시성을 보이려
했다. 또한 비대칭의 레이아웃으로,
권위적인 형식에서 벗어난 미술관의
자유로운 상을 표현했다.

Graphic

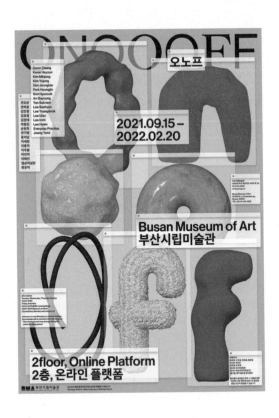

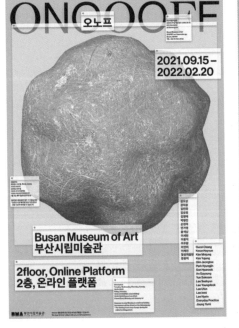

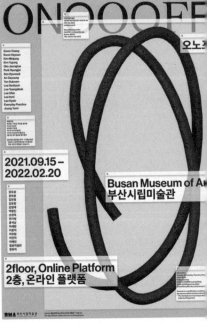

선우훈, 안은미, 옵티컬레이스, 일상의실천, 조명주, 김세진, 김종학,
윤필남, 이우환, 이한수, 전소정, 제니퍼스타인캠프, 짐 다인
Sunwoo Hoon, Ahn Eun-Me, Optical Race, Everyday Practice,
Cho Youngjoo, Kim Sejin, Kim Chong Hak, Yoon Phil-nam, Lee Ufan,
Lee Hansu, Jun Sojung, Jennifer Steinkamp, Jim Dine

나는
미술관에
● ● 하러 간다
On My Way
to the Museum

부산시립미술관                    Busan Museum of Art
48080 부산 해운대구 APEC로 58      58 APEC-ro, Haeundae-gu, Busan, 48080
051-744-2602                   TEL +82-51-744-2602
art.busan.go.kr

2022.
04.22 –
2022.
10.16
부산시립미술관
3층, 온라인
Busan

운영시간                          Information
화요일, 수요일, 목요일, 일요일       Tuesday, Wednesday, Thursday, Sunday
10:00-18:00                    10:00-18:00
금요일, 토요일                    Friday, Saturday
10:00-21:00(본관)               10:00-21:00(BMA main building)
01:00-18:00(이우환공간)          10:00-18:00(Space Lee Ufan)
1월 1일, 매주 월요일 정기휴관       Closed Every Monday and January 1st

당일이나 운휴일인 경우 그 다음날 휴관   However, in case Monday is a national
*온라인 사전 예매에 경우 시간변경한 경우  holiday, the museum will be closed on the
시간이 변경될 수 있습니다.          following day
                               *The viewing hours may change during
                               the online booking period.

Museum of Art
3rd floor, Online

BMA 부산시립미술관
      BUSAN MUSEUM OF ART

일상의실천의 작업이 도착하면, 각자 일하던 10여 명
스태프들이 일제히 하나의 모니터 앞으로 모인다. 동시에
탄성을 지르고, 곧 다양한 의견을 나눈다. 창작의 고통을
겪을 일상의실천에는 미안하지만 우리에겐 영화제 시작을
본격적으로 알리는 가장 설레는 순간이다. 『서울독립영화제』는
매년 그해의 슬로건을 정하고, 이는 메인 이미지 작업의
콘셉트가 된다. 일상의실천의 슬로건에 대한 이해와 해석은,
그해 영화제의 분위기를 더욱 구체적으로 완성해준다. 그들의
작업을 통해 코로나로 어려웠던 시기이자 Back to Back(백
투 백)이 슬로건이었던 2021년엔 영화라는 매체의 연속적인
힘을, 2022년엔 영화가 보내는 '사랑의 기호'를 가장 아름답고
따뜻하게 전할 수 있었다. 일상의실천과 일할 때 중요하게
생각하는 점은 그들의 감각을 온전히 믿어보는 것인데, 그렇게
만난 작업에 아무도 생각 못 한 기대 이상의 힘이 있음을 알기
때문이다. 영화제 준비로 격무 중인 나에게도 일상의실천이 준
이미지는 의지의 단초가 된다.

2021
포스터
디자인 디렉션. 김어진
디자인. 김주예, 길혜진, 장하영
머신. 이윤후
사진. 김진솔
웹사이트 디자인 및 개발. 김정철, 고윤서
도움. 이윤호, 전민욱

2022
포스터
디자인. 권준호, 이윤호, 안지혁
목고타입 레터링. 김어진
머신. 브이코드미
사진. 김진솔

한국 독립영화의 다양한 실천과
미학적 실험을 통해 영화의 미래를
확장하는 「서울독립영화제」의 포스터를
디자인했다. 거칠고 예민한 시대에도
'엉이어, 틈을 맞대고, 나아가는'
독립영화의 닻자취를 필름과 포스터
형상의 연속성으로 시각화했고(2021년
Back to Back), 작은 요소가 모여
하나의 작품을 만들어내는 영화라는
매체의 성격을 사랑이 다양한 형태에도
그린 그래피즘 통해, 지금의 목소리를
꾸준히 내길 바라는 응원과 믿음을
표현했다(2022년 「사랑의 기호」). 또한
웹사이트 리뉴얼 작업을 통해 역대
영화제 및 상영작을 아카이브하고,
영화인의 사업 및 정보를 전달함할 수 있게
했으며, 사용자의 편의를 고려해 다크
모드 시스템을 적용했다.
siff.kr

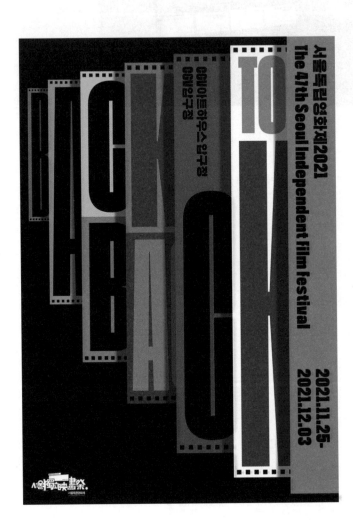

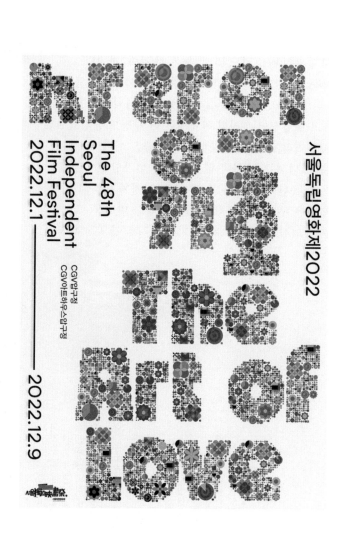

사랑은 기교 The Art of Love

The 48th
Seoul
Independent
Film Festival
2022.12.1
——
2022.12.9

CGV압구정
CGV아트하우스압구정

서울독립영화제2022

찰스 다윈은『종의 기원』에서 '생존 투쟁'을 언급했다. 개체와
개체가 대립하면서 생긴 변이가 후대에 이어지고, 이것으로
종의 생존에 유리한 고지를 점한다는 논리다. 일상의실천과
함께한『2021 서울디자인페스티벌』을 복기하면서 이
단어가 떠올랐다. 이들과의 작업은 순탄하지 않다. 과정은
요철처럼 울퉁불퉁하고, 곳곳에서 파열음이 들린다.
어렴풋이 담당자의 곡소리도 몇 번 들은 것 같다. 하지만
결과물은? 지난날의 괴로움을 상쇄할 만큼 훌륭했다. 이듬해
『2022 서울리빙디자인페어』의 그래픽을 거푸 의뢰한 것도
아이러니하고 복합적인 우리의 관계성이 어느 정도 긍정적으로
작동했기 때문이라고 믿는다. 쉽게 읽히는 글은 쉬이 휘발되기
마련이고, 눈에 밟히는 것 하나 없는 무난한 디자인은 아무런
인상을 남기지 못한다. 디자인 프로세스도 마찬가지 아닐까?
이들과의 협업은 우리의 생존에 유리한 건강한 변이를
생성했다. 일상의실천도 건강해졌는지는 솔직히 잘 모르겠지만.

아트 디렉션. 일상의실천
아이덴티티 & 그래픽디자인. 권준호
디자인. 김주예, 이윤호, 장하영, 정다슬
모션 그래픽. 고윤서, 이윤호
일러스트레이션. Atoo 스튜디오, 정호숙
사진. 김진솔
웹사이트
디자인. 권준호, 김경철
개발. 김경철, 고윤서

『2021 서울디자인페스티벌(SDF)』의 아트
디렉터로 페스티벌 아이덴티티와 웹사이트
리뉴얼, 그래픽디자인을 진행했다. 20주년을
맞이한 SDF는 다양한 디자인 회사와
디자이너가 참여하는 국내의 대표적인
디자인 축제다. SDF의 D를 잘은 형태로
해석해 주제와 상황에 맞게 응용 및 변주될
만한 새로운 아이덴티티를 디자인했으며,
그래픽디자인, 웹사이트, 사이니지 등
페스티벌의 전체적인 톤을 포괄하는 유연한
형태의 시각시스템을 구축했다. 그래픽디자인은
일러스트레이션, 사진, 3D 그래픽 등 매체를
활용해 SDF가 지향하는 디자인의 '다양성'을
직관적으로 드러냈고, 웹사이트는 페스티벌
참가자(브랜드)들의 작업물과 역대 페스티벌
정보를 쉽게 찾아볼 수 있는 아카이브 사이트로
리뉴얼했다. designfestival.co.kr

최명환        월간 디자인/ 편집장                                2021, 2022

Seoul Living

COEX 2022. 2.23–27 서울리빙디자인페어

주최 ● designhouse · COEX · MBN
주관 행복이 가득한 집
미디어 후원 LUXURY · 디자인 · DESIGNPRESS

Design Fair

Graphic

리빙산업을 선도하는 브랜드에
소비자의 좋은 동반자가 되어온
「2022 서울리빙디자인페어」는 역량
있는 디자이너들과의 컬래버레이션을
통해 고부가가치 콘텐츠를 생산하고
마케팅 솔루션을 제시하는 대표적인
디자인 축제다. 일상의실천은 다양한
리빙 오브제를 그래픽 모티브로
설정하고, 다양한 세상과 그래픽,
그리고 역동적인 움직임을 통해 「2022
서울리빙디자인페어」의 생동감을 담은
키 비주얼과 모션 그래픽을 디자인했다.

디자인. 권준호
모션 브이크드, 고윤서, 이윤호

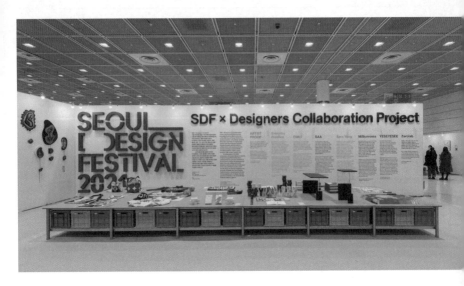

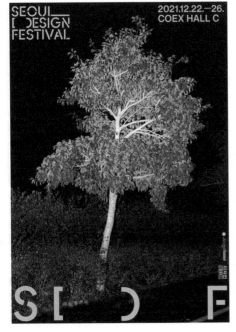

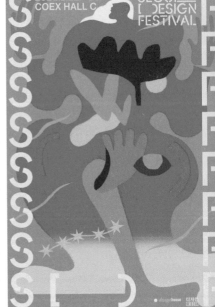

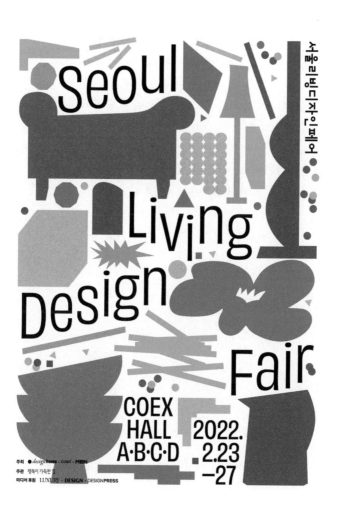

코로나19 이후 '유쾌한'은 오프라인 예술활동에서
온라인 예술활동으로의 전환을 고민하며 새로운
시도가 필요했다. 그리고 '예술'과 '서비스'의 경계에서
『아츠액츠데이즈(AAD)』를 시작했다. 이 상태로 결과물을
만들어내는 과정은 너무나도 험난했다. 기회를 잡고
계획해가는 과정에는 몇 배의 시행착오가 더 필요했다.
그럼에도 이들은 단서를 잘 찾아냈다. 팬데믹 상황에서도
예술을 중심으로 연결되고 이어지는 경험을 중요하게 생각하는
AAD가 추구하는 가치를 명확하게 이해하고 흥미로운
시각물로 구현했다. 이 과정은 우리에게 또 다른 영감이 되었고,
서비스 브랜딩을 구체화해가는 원동력이 되었다. 불확실함
속에서 할 수 있는 최선은 서로에 대한 이해와, 강점을 살려
성실하게 수행해나가는 것이다. 이 시간들을 이들과 함께했기
때문에 AAD는 지금도 한 걸음씩 나아가고 있다.

아츠액츠데이즈
Arts Acts Days

Website / identity
artsactsdays.kr

아이덴티티
디자인. 이윤호

웹사이트
디자인. 김경철
개발. 김경철, 고윤서, 임현지

『아츠액츠데이즈(AAD)』는 온라인
환경에서 워크숍과 VOD 형태로
예술경험을 제공하는 는 플랫폼이다.
온라인 만남 구석 기반의 양방향
포로그램을 통해 참여자로 하여금
일상에서 한층 쉽게 예술적 영감을 연계
한다. 일상의실천은 픽셀을 모티브로
글자가 서로 연결되고, 글자 사이
공간이 자유롭게 변화되는 아이덴티티를
통해 물리적 공간의 제약을 받지 않고
예술가와 참여자가 교류하는 AAD의
특성을 표현했다. 모한 픽셀 모티브를
웹사이트에도 적용해 서로 다른
콘텐츠들이 아우러지게끔 정리했고,
사용자가 콘텐츠를 이해하고 구매 및
이용하기 쉬운 웹사이트를 디자인하고
개발했다.

김가연        (주)유쾌한 / AAD 팀 / 프로젝트 매니저        2021, 2022

일상의실천을 소문으로만 듣다가 함께 일할 수 있어서
개인적으로 무척 즐거운 경험이었다. 볼드하고 트렌디한
'일상의 실천'스러운 디자인이 비영리단체의 생각을 어떻게
담아낼 수 있을지 궁금했다. 일상의실천이 제시하는 디자인은
항상 디자인의 영역에만 머무르는 것이 아니라 단체의
철학을 고심하고 담아내는데 노력을 게을리하지 않는다는
생각했다. 매끄럽게 디자인을 표현하는 것에 그치지 않고
창작자의 관점과 단체의 철학 사이에서 조화로운 결과물을
뽑아내주었다. 외부에 인사를 할 때 조심스럽게 일상의 실천과
함께 작업한 소식지와 『임팩트리포트』를 꺼낼 때마다 돌아오는
멋진 피드백들로 행복했다.

앰네스티 임팩트 리포트
AMNESTY IMPACT REPORT / AMNESTY MAGAZINE

디자인 디렉션. 권준호, 김어진
디자인. 김혜진, 김주예, 전하은, 정다슬, 김유진

국제앰네스티는 인간의 존엄성을 해치는
위협으로부터 모든 사람의 인권을 지키기
위해 활동하는 국제적인 인권단체다.
『AMNESTY IMPACT REPORT』,
『AMNESTY MAGAZINE』에는 인권
학대와 권리 침해를 받고 있는 이들이
'그럼에도 불구하고' 역압으로부터
멈추지 않고 외치는 목소리와 움직임에
대한 내용으로 구성되어 있다.

Editorial

손성진          국제앰네스티 / 담당관                                2021–2022

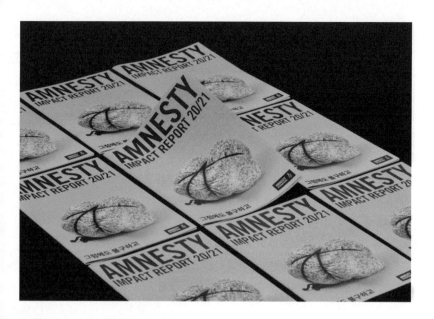

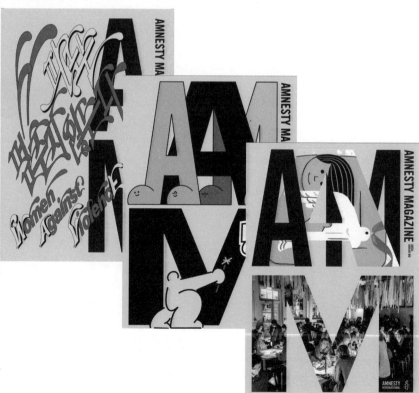

우여곡절 없는 프로젝트는 없겠지만, 광주비엔날레 5·18
민주화운동 특별전『꽃 핀 쪽으로』는 특히 전시를 올리기까지
난관이 높아만 보였다. 하지만 아이덴티티 디자인을 보자마자
잘될 거라는 확신이 들었다. 일상의실천이 제안한『꽃 핀
쪽으로』의 디자인은 이팝꽃이 중심이다. 5월 광주는 이팝나무가
아름답다. 하얀 밥알 같은 이팝꽃은 1980년 5월 독재에 맞서기
위해 서로 먹을 것을 아낌없이 나누었던 광주 정신을 상징한다.
2022년 4월부터 11월까지 이팝꽃을 반영한『꽃 핀 쪽으로』의
포스터와 배너는 이탈리아 베네치아 전역에서 전 세계
사람들에게 광주 정신을 보여주었다. 일상의실천과 함께한
이번 전시는 1980년 5월 광주의 아픔을 담은 한강 작가의 소설
『소년이 온다』의 한 구절에서 따온 제목인 "꽃 핀 쪽으로"처럼
전 세계가 더 밝은 쪽을, 꽃 핀 쪽을 바라보며 긍정적인 미래를
만들어가고자 하는 의미를 담았다. 5월 광주의 흐드러진
이팝꽃처럼.

<div align="right">

꽃 핀 쪽으로

To Where the Flowers are Blooming

</div>

"엄마아, 저기 밝은 데는 꽃도 많이 폈네.
왜 캄캄한 데로 가야, 저쪽으로 가, 꽃 핀
쪽으로"(한강, 『소년이 온다』, 창비, 2014).
광주비엔날레 5·18 민주화운동 특별전
『꽃 핀 쪽으로』는 무등산 배경 위로
일렁이는 이팝나무의 이미지와 어딘가를
가리키는 듯한 타이포그래피 모티브를
통해, 5·18민주화운동이 어두운 상처에서
벗어나 밝은 곳을 향하라는 전시 주제를
시각화했다.

디자인. 권준호
머선. 고윤서
도움. 김유진

<div align="right">Graphic</div>

박보나          광주비엔날레 / 프로젝트 매니저          2022

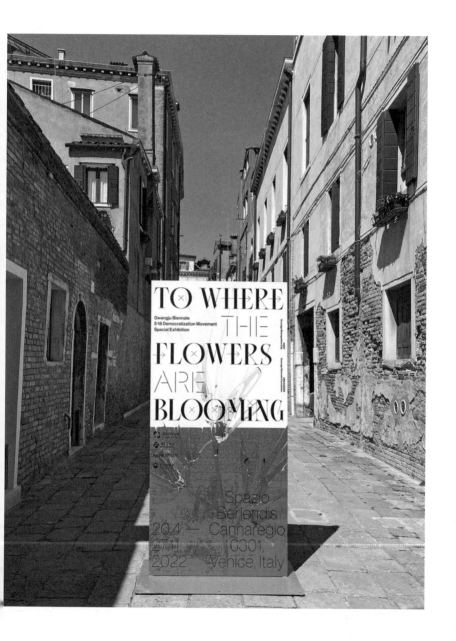

나이키 브랜드와 처음 협업임에도, 브랜드에 대한 이해도가 높아 아웃풋이 좋았다. 새로운 방식의 그래픽 요소와 차별화된 비주얼로 나이키의 기존 아이덴티티에 기반해 새롭게 시도한 과제였고, 탄탄한 그래픽 스킬과 지식이 뒷받침되었다.

나이키 월드컵 퍼포먼스 그래픽디자인
디자인. 권준호, 이윤호
디자인 도움. 김주애, 김초원, 안지효

나이키 월드컵 HERO 그래픽디자인
디자인. 권준호, 이윤호
디자인 도움. 김주애, 김초원, 안지효

나이키 대한민국 유니폼 패키지 디자인
디자인. 권준호, 이윤호
사진. 김진솔

월드컵 국가대표팀의 공식 유니폼을 위한 그래픽디자인은 '움직임'을 모티브로 용맹스러운 호랑이와 거침없이 맞서는 도깨비, 건곤감리로 이루어진 축구장 등 대한민국 축구를 상징하는 다양한 소재에 착안해 강렬한 색상 대비 및 역동적인 3D 그래픽으로 한국 대표팀만의 무늬를 표현한다. 시각화된 고유문화와 정체성, 그리고 나이키의 최신 기술력이 접목된 이 유니폼은 재활용 폴리스티에서 추출한 100퍼센트 재생 폴리에스터로 제작되었다.

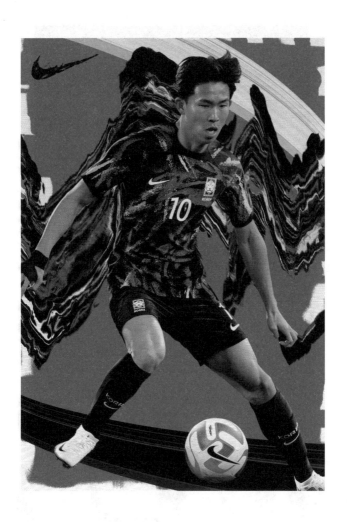

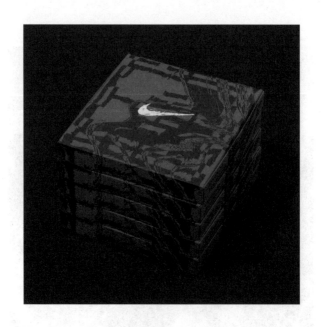

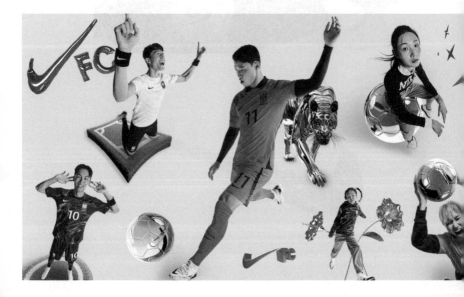

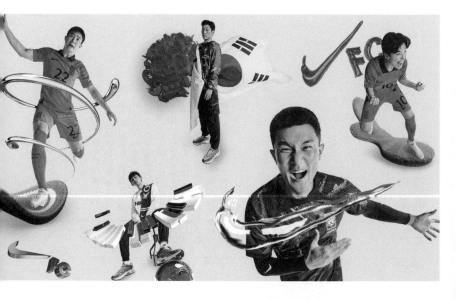

일상의실천과의 처음을 떠올려본다. 2017년 11월 『웅크린
말들』 표지를 보고는 책날개에 적힌 다섯 글자에 마음을
빼앗겨버린다. 꼭 한 번은 같이 작업해본다는 게 한때의
목표였고, 글쎄 5년이 지나서야 이루고 만다. 오랜 세월이 걸린
데에는 여러 곡절이 있지만, 연락할 책을 최대한 신중하게
생각하고 싶었다는 게 그 이유다. (디자인에는 영 과문한
나지만) 일상의실천의 멋짐은 한 권의 단행본 작업에서 나아가,
이 안에 담긴 문장들이 '운동'으로 뻗어나갈 (어떤 한계 없는)
가능성을 함께 붙잡는다는 점이었다. 여하간 언젠가의 첫
번째 시도는 일정 문제로 실패, 두 번째 시도에서 성공. 그것이
바로 베일에 가려 있던 신장 재교육 수용소를 들여다보는
『신장 위구르 디스토피아』. 중국이 꼭꼭 숨기고 끝내 부인하던
수용소의 존재를 세상에 알리는 데 크게 기여한 위성사진을
키 비주얼로 활용해 표지 전면에 떡하니 보여준 이 표지는 그
자체로 고발적이고 선언적이다. 은폐되어 있던 끔찍한 참상을
전하는 이번 작업에 함께할 수 있어 영광이고 또 기쁨이다.

신장 위구르 디스토피아
Xinjiang Uyghur Autonomous Region Dystopia

중국의 첨단의 기술이 감시 네트워크를
구축해 수많은 사람을 억류하고 착취해온
현장. 캐나다 사이먼프레이저 대학교의
국제학 조교수인 대런 바일러는는 이
보고서에서 신장에서 우월자치구의
수용소로 끌려갔거나 그곳에서 일했던
사람들과 나눈 인터뷰를 뼈대로, 2017년
이후 베일에 가려진 풍경을 세밀하게
담았다. 일상의실천은 수용소 위성사진을
모티브로 타이틀 레터링 작업을
진행했고, 회색빛 콘크리트 질감을
적용해 책의 정서를 전달했다.

디자인. 권준호, 한지호
사진. 김진솔

Editorial

정혜지          생각의힘 / 과장                                    2022

[340]

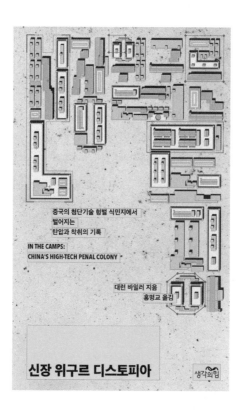

중국의 첨단기술 형벌 식민지에서
벌어지는
탄압과 착취의 기록

IN THE CAMPS:
CHINA'S HIGH-TECH PENAL COLONY

대런 바일러 지음
홍명교 옮김

신장 위구르 디스토피아

생각의힘

'책덕후들의 성지이자 축제'인 서울국제도서전은 해마다 시의성
있는 주제를 선정해 전시부터 프로그램, 디자인까지 당해의
슬로건을 반영한다. 디자인은 효과적으로 주제를 전달하고
새롭게 사유하게 하는 중요한 장치이기에 디자인 스튜디오를
찾는 일에 많은 시간을 할애한다. 일상의실천은 워낙 멋진
작업을 많이 했던 터라 이미 유명했고 또 함께하고 싶은
곳이었다. 실제로 결과물을 통해 그들이 가진 책에 대한 높은
이해와 깊은 고민을 알 수 있었다. 홍보대사 사진 촬영장에서
작가들과 사진을 찍고 사인받던 디자이너의 모습이 인상 깊게
남아 있다. '책덕후'로서 도서전을 함께 즐기는 모습을 엿보았던
것 같다. 그런 애정 어린 모습이 우리에게는 또 다른 응원이자
힘이 되었다. 아마도 10년의 세월을 지켜낸 힘은 우리도
함께하고 있다는 모습에 뿌리를 두지 않았을까 한다. 그런
신뢰가 쌓여 정말 든든한 파트너가 되어주었다.

아이덴티티 & 티저 포스터
디자인 & 머신. 김어진

메인 포스터 & 리미티드에디션
디자인. 김어진
머신. 브이코드
모델 사진. 정재환
사진. 김진솔

서울국제도서전 어플리케이션 디자인
디자인. 김어진
도움. 이윤호
촬영. 김진솔

김선미          대한출판문화협회 / 차장                    2022

SIBF 2022
Seoul International
Book Fair
01——05 June, 2022
Hall A, Coex, SEOUL
반걸음 One Small Step

출판사, 작가, 학자, 예술가, 편집자,
독자가 책으로 지식과 정보를 공유한
『2022 서울국제도서전』의 주제는,
팬데믹으로 침체된 현재를 벗어나
내일을 향한 작은 변화를 상상하자는
뜻의 반걸음 One Small Step)이었다.
여러 판형의 책들로 쌓은 계단 이미지로
도서전 티의 핵심어인 반걸음을 위한
계단(Stairs for One Small Step)을
형상화했고, 도서전에 모인 사람들이
밟아나갈 다양성을 티저 포스터로
전달했다. 메인 포스터에는 도서전의
홍보대사인 김영하, 은희경 작가가
함께했으며, '반걸음'에 착안해 열 명의
소설가와 기고이 참여한 한정판 단행본
『One Small Step』의 디자인은 자음과
모음을 하나씩 쌓아 완성하는 문자
캐서를 모티브로 했다. 또한 도서전의
그래픽 아이덴티티를 활용해 디렉터리
북, 가이드북과 가이드 맵, 네임 태그 등
다양한 어플리케이션을 디자인했다.

Graphic / Identity / Editorial

2022 서울국제도서전
2022.06.01———05
COEX Hall A
반걸음 蹞步 One Small Step

Seoul International
Book Fair 2022

책

SIBF 2022
2022 서울국제도서전
Seoul International
Book Fair
2022.06.01———05
코엑스 Hall A
반걸음 One Small Step
SIBF 2022
Seoul International
Book Fair
01———05 June, 2022
Hall A, Coex, SEOUL
반걸음 One Small Step

일상의실천은 많은 작업자들이 추앙하는 '디자이너들의 디자인 그룹'임이 분명하다. 10년 전 업계에 혜성처럼 등장한 '일상의실천'이라는 이름은 일상과 실천이 절대 분리될 수 없는 일임을 선언하는 그들의 확고한 신념으로 읽혔다. 못 들은 사람은 있어도, 한번 들으면 절대 잊을 수 없을 그들의 존재감(자주 사용되는 단어가 하나의 이름으로 묶였을 때 전해지던 신선한 묵직함이 여전하다. 심지어 띄어쓰기조차 허용하지 않는 쫀쫀한 의지!). 우리는 늘 그들의 작업이 궁금했고, 호시탐탐 함께할 명분을 지난 10년간 끊임없이 꿈꿨다. 로컬리티:의 기획자 3인 또한 10년 전 한 NGO 단체를 통해 만난 오래된 동료이며, 동갑 친구다. 로컬리티:로 마침내 우리의 독립적인 활동을 시작하고서 맡은 첫 전시회에서, 우리는 한 치의 망설임도 없이 일상의실천 문을 두드렸다. 아직도 생생한 첫 접촉의 순간과 권준호 대표와의 미팅, 일상의실천과의 작업은 로컬리티:에게 실로 큰 응원이자 기쁨이었다. 그들의 아름다운 디자인은 전시를 찾은 많은 사람들에게 깊은 공감과 영감을 주었다. 우리는 오늘도 그들에게 아낌없이 감탄할 준비가 되어 있다. 앞으로 새롭게 열어갈 그들의 실천의 일상을 끊임없이 응원한다.

Graphic

삶에서 체득한 숙련된 기술과 자연을 대하는 지혜는 그녀들이 누구보다 담담하고 창의적인 존재임을 이야기한다. 척박한 땅을 일구며 살아온 강인한 생명력과 주변을 둘러보고 가꿔 온 이타적 존재로서의 거대한 생은, 그녀의 품들에 단단하고 깊은 씨앗으로 여물어 있다. '아, 엄마는 할머니들이 간직한 삶의 생의과 그래픽 머티브로 풀어낸 조화로운 숨을 한 점 아이콘으로 옮겨가는 마음의 기록이다.'

디자인. 권준호, 안지효
사진. 김진솔

석양정　　로컬리티: / 기획자 및 작가　　　　2022

Mother's Mother
2022.09.01~11.27

알아차림 전

2022 생의 에너지를 전하는 「할매발전소」 개관전

이 전시는 강원도, 강원문화재단
후원으로 제작되었습니다.

주최 : 토토리티
후원 : 강원도
　　　강원문화재단
관람료 : 무료

할매발전소
강원도 원주시 신림면 원골길 5

름컬리티 :

두 번째 앨범을 만들면서 최경주 작가를 통해 일상의실천을
알게 되었다. 앨범을 만들 때 꽤나 중요한 것이 커버
이미지인데, 음악이 발매되어 소개되면 가장 먼저 보이기에
그렇다. 디자인을 잘 모르지만 그 중요성은 알고 있다.
『빅썬』이라는 앨범을 일상의실천이 디자인으로 소개해주었다.
감사하게도 일상의실천은 그 공간, 앨범 커버가 만들어진
스튜디오에서 라이브 공연을 기획해주었다. AP 판화작업실,
길종상가 목공소, 파아프 발효실과 같은 친구들의 공간을
찾아다니던 공연이 일상의실천 디자인 스튜디오로 이어졌다.
공연을 앞두고 곡을 만들었다. 제목은 「작은 일상 큰 실천」이다.
아마도 다음 앨범에 실릴 예정(카바 라이프 공연을 앞두고 만든
곡 제목은 「까봐야 알지」였다). 중요한 건 음악에서 디자인으로,
공간에서 다시 음악으로 이어지는 관계 같은 작업인 것 같다.
무언가를 만든다는 게 관계가 계속 이어지기 때문인 것도
같다. 일상의실천 세 분이 밴드를 하면 어떤 음악을 하게 될까
상상해본다. 예쁜 색상 옷을 입고 남미 음악을 연주하는 모습?

만동(滿動, MANDONG)은 함석영(기타),
송남현(콘트라베이스), 서경수(드럼)로
구성된, 록과 재즈의 맥박이 혼재된
크로스오버 재즈 밴드다. 일상의실천은
최경주 작가와 협업해 만동의 두 번째
앨범을 디자인했다. 만화의 컷신을
연상시키는 세 연주자의 얼굴 클러즈업를
통해, 구성원이 서로의 호흡에 귀 기울이며
만들어내는 사운드를 시각화하는 한편
밴드의 연결성과 호흡을 표현했다.

Graphic

디자인. 권준호
머선. 고윤서
아트워크. 최경주

손발이 맞는 디자이너를 찾고, 원하는 디자인을 실현해내는
것은 어려운 일이다. 하지만 일상의실천과의 만남은 달랐다.
그들과 함께한 작업은 모든 부분에서 매끄러웠다. 함께
진행하는 첫 프로젝트였음에도 마치 여러 번 합을 맞춘
느낌이었다. 디자인 기획 단계부터 꾸준히 소통하는 그들은
사업에 대한 이해도가 높았고, 이는 결과로도 보였다.
일상의실천은 출판도시 인문학당을 다양한 요소와 디자인을
통해 새롭게 구현함으로써, '출판도시 인문학당'이라는 어쩌면
단편적인 텍스트 혹은 이미지에서 탈피해 입체적인 모습을
띨 수 있도록 만들었다. 이런 변화 덕분에 우리는 전하려는
주제(의미)를 쉽게 전할 수 있었다. 짧고도 긴 시간을 함께
작업해 무척 즐거웠다. 앞으로도 그들이 만들어낼, 틀에서
벗어나는, 상상을 현실로 구현하는 작업을 기대한다.

책의 기본적인 물성을 드러내는 종이로 만든
'마음의 양식'이라는 키워드로, 파주출판도시
일대에서 진행되는 인문학 강좌 프로그램
『2022 출판도시 인문학당』이 비주얼과
그래픽을 디자인했다. 인문학당이 진행되는
두 계절을 반영한 과채에 종이의 질감을
작용한 메인 그래픽, 손글씨를 연상시키는
타이틀을 공통되게 적용했고, 각 시기에
걸맞게 경쾌하거나 차분한 분위기로
구별했다.

상반기
디자인. 권준호, 김초원
사진. 김진솔

하반기
디자인 디렉션. 권준호
디자인. 김초원
편집 디자인. 안지호
사진. 김진솔

강새미        출판도시문화재단 / 주임

Graphic / Editorial

2022

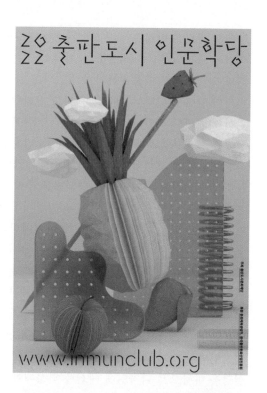

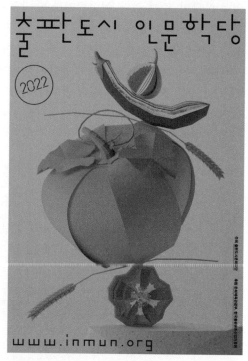

단체의 새로운 발걸음을 상징하는 아이덴티티를 제작하기로
하면서 일상의실천을 떠올렸다. 자본이 적은 곳이 건네는
디자인은 접근하기 불편해야만 하느냐고 물으며, 소신을
지키며 살아도 된다는 것을 증명하고 싶다던 그들의 인터뷰를
깊이 기억하던 터였다. '성공한 덕후' 같은 과정을 거친
결과물은 과분하리만치 마음에 들었다. 디자인 분야 비업계
사람으로서 잘 표현할 재간이 없지만, 경쾌하면서도 가볍지
않고 맑으면서도 진지한 아이덴티티를 무엇보다 균형의
불편이 없는 모양으로 인도받았다. 일상의실천이 우리 단체와
일시적으로 팀을 이뤄 부여해준 새 아이덴티티는 "어여쁜
로고를 만들었습니다."라는 문장으로는 담지 못할 의미가
있다. 이는 디자인에 적절한 예산을 편성하는 일을 어색하게
여기거나 뒷순위로 미룰 수밖에 없는 문화권에서 활동하는
이에게 어깨가 으쓱해지는 새 옷이었다. 활동가가 자기
명함을 자랑스레 건네는 일의 의미에 관해 연설하고만 싶다.
디자인만이 할 수 있는 일에 존경을 느끼며, 윤리가 아니라
실감을 바탕으로 디자인에 예산을 편성해야 한다고 말할 수
있는 사람이 된 것 같다. 어여쁘기만 한 작업이었다면 보이는
영역의 즐거움을 넘어 마음의 애착은 누릴 수 없었을지 모른다.
표준화와 효율성이 절대 선이라도 되는 양 여겨지는 시대에,
"만나서 이야기 나누시죠."라며 야박하지 않게 마주 앉던 모습,
기왕 만드는 것 "오래도록 널리 잘 쓰이기를" 진심으로 바라던
디자이너의 태도로부터 새 아이덴티티를 바라보는 애착과
모종의 배움을 얻었다.

디자인 디렉션. 권준호
디자인. 김주영

초등교사커뮤니티 인디스쿨은 전국에서
가장 큰 교사 커뮤니티를 운영하는
비영리단체이다. 21주년을 맞아 현장의
지식과 경험을 나누는 플랫폼을 열고자
했고, 일상의실천은 '초등교육 자료실'에
국한되지 않는, 초등교사들이 경험 없이
나누고 소통하는 소중한 공간/공동체라는
의미를 시각화했다. 로고에 들어가는
철자 i의 변형 및 패턴 활용을 통해
커뮤니티의 의미와 성격을 감각적으로
드러냈다.

김경민          인디스쿨 사무국 / 매니저

Identity

2022

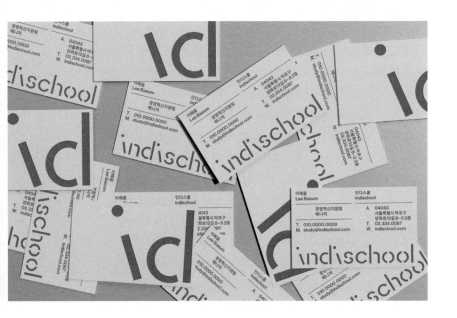

"우리 직원은 그런 경험 하지 않으면 좋겠어요." 수화기 너머로 들려오는 조용하지만 단호한 목소리에 나는 좋은 보스의 자세라고 생각하면서 동시에 나를 위해 이렇게 말해주는 상사가 있었나 되짚어봤다. 컨펌된 디자인은 이미 인쇄소에서 출력되고 있는 상황이었지만, 추가 수정이 필요했다. 디자이너는 아침 일찍 감리를 위해 인쇄소로 향하는 중이었는데, 헛걸음한 셈이 되었다. 컨펌 번복으로 인해 디자이너가 불필요한 일을 하지 않았으면 좋겠다는 바람으로 나는 이해했다. 일상의실천과 여러 프로젝트로 만나면서 자연스럽게 그들의 디자인뿐만 아니라 그들이 스튜디오를 운영하는 방식에 관심을 두기 시작했다. 좋은 디자이너가 되는 것 못지않게 개별성을 장려하며 디자인을 향한 가치관과 자세를 같은 직원들과 스튜디오를 운영한다는 것은 대단히 어려운 작업으로 보이기 때문이다. 디자이너 친구 셋이 시작한 일상의실천이 이렇게 10주년을 맞아 한국에서 손꼽히는 그래픽디자인 스튜디오로 성장하기까지 얼마나 큰 노력이 필요했을지 짐작만 해볼 뿐이다. 같이 일하고 싶은 스튜디오에 걸맞게 같이 즐겁게 일하고 싶은 의뢰인으로 함께 발전할 수 있으면 좋겠다고 생각해본다.

디자인 디렉션: 권준호
디자인: 김주애
머신: 이윤호
사진: 김진솔

'먼 곳의 친구에게, 아프로-동남아시아 연대를 넘어'는 국제전으로, 아세안재단과 함께한 현대미술전이다. 필리핀, 싱가포르를 '돌, 한두는에 이르는 세 명이 공동 기획해 2차 세계대전 이후 세계질서가 재편되며 아프리카, 동남아시아 지역에서 일어난 지역적 연대와 문화적 정체성 형성의 양상을 조명했다. 일상의실천은 구 유대와 연대의 감각에 착안해 먼 곳에서 편지가 넘어오는 상상을 구체화하고 기록에서 나타난 머티리를 경험해 전시 제호를 작곡적으로 시각화했다. 모한 포스터 속 편지가 출발역과 제해되며 가 상-현사과 평면 입체 연계로 국지되며 동남아시아의 잊혀진 역사를 재해석했다.

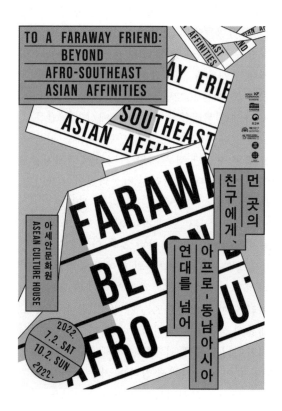

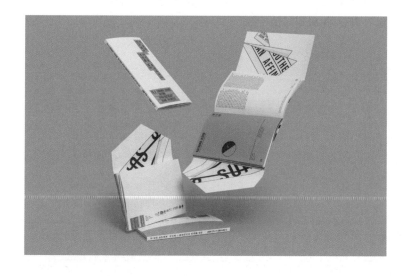

그래픽디자이너들의 그림자를 겨우 쫓으며 한 달의 대부분을
보낸다. 한 번씩 디자이너들에게 "지면을 통째로 드리겠소"
하면서 의뢰를 표방한 두루뭉술한 부탁을 건네는데, 그들이
반길 것이라는 기대는 애초에 없고 잡지사의 시대착오적인
예산에 면목만 없을 뿐이다. 2022년 6월에는 프라이드
먼스를 기념하고, 다양한 젠더를 수용하자는 메시지를 담은
깃발을 책에 싣고 싶었다. 그러면 그 책을 만든 사람도, 사는
사람도, 페이지를 펼쳐 사진만 찍은 사람도 정치적 메시지를
공유하게 될 것이라 생각했다. 그러려면 일상의실천이 빠지면
안 됐다. '디자이너의 사회적 역할을 고민한다'고 10년째
자신을 소개하는 디자인 스튜디오가 참여해야 그 지면의
당위와 진정성을 세울 수 있었다. 부탁한 것은 단순한 깃발
디자인이었으나, 일상의실천은 사람들의 참여를 독려하는
일종의 모듈형 피켓을 완성해주었다. 각각의 피켓을 함께
모으는 행동은 여러 명이 신체적으로는 가까워지는 동시에
젠더의 경계를 새롭게 설정하기를 외친다는 의미였다.
납작한 기획이 디자이너 덕분에 입체화된 사례라고나 할까?
일상의실천은 내가 디자인 잡지에서 일하며 처음 인터뷰한
디자인 스튜디오다. 이제는 크레디트를 확인하지 않고도
일상의실천의 작업물을 알아보는 남다른 감이 생기기도 했다.
30년 후에도 길을 지나다 '이거 일상의실천이 한 것 같은데?'
하고 반가워할 수 있길.

디자인 디렉션. 권준호
디자인. 김주애, 김초원

박슬기          월간 디자인 편집부 / 기자          2022

우리는 사회가 정의한 성(젠더)의 틀에
갇혀 다른 성을 판단하려고 규정하며
규정한다. 사회가 이런 경계를 다
여자라고 홀트리며, 격차를 허물고,
다시 읽어야 한다고 생각했다. "간극을
좁혀라." 사이에 사용되는 대표적인
도구인 피켓이 지면에 이 문구를
작용했다. 그리고 여러 피켓이 만나
하나의 선언문을 만들어내게끔 구성했다.
이로써 경계를 허물고 격차를 좁혀나가는
지마다의 소망을 시각화했다. 경계들이
가까워져 마침내 흐릿해지길. 격차라는
단어는 희미해지길 마침내 한계를
뛰어넘는 우물의 영역에 세로운 경계를
그려내는 새로운 영역의 세로운 통길.

Graphic

클로즈 더 갭
CLOSE THE GAP

CLOSE THE GAP

일상의실천과 함께한『설화수 컬처 프로젝트』는 사실 팀에게는
큰 도전과 같은 일이었다. 설화수 브랜드가 장인분들과 현대
작가들과 오랫동안 지속해온 문화 활동이었던『설화문화전』의
관점과 방식, 그리고 플랫폼을 바꿔 더 많은 세대와 소통하고
공감하고자 시작하는 새로운 프로젝트를 어떻게 알리면
좋을까 하는 고민 속에서, 일상의실천을 만나게 되었다.
단순히 일로서가 아닌 브랜드가 갖고 있는 여러 가지 고민과
생각을 충분히 함께 나눌 수 있는 일상의실천과 논의하는
과정이 무엇보다 의미 있었고, 그렇기에 서로가 브랜드나
일상의실천이 아닌, 지금의 세대가 좋아할 만한 결과물과
코드를 만들어갈 수 있었다. 전통과 디자인이라는 키워드를
We Create Culture라는 슬로건 아래, 새로운 신선함으로 세상에
선보이게 해준 멋진 파트너가 일상의실천이다.

디자인. 권준호, 김주애, 이윤호, 전하은
3D & 모션. 고윤서
크리에이티브 코딩. 정효
사운드. 정문기

『설화수 컬처 프로젝트』는
아모레퍼시픽의『설화문화전』을 잇는
신규 프로젝트로, 시대 흐름 속에서
현대적으로 재해석된 전통문화의 가치와
아름다움을 재발견하기 위해 동시대적
감각을 적극적으로 투영하고자 했다.
일상의실천은 슬로건인 We Create
Culture를 중심으로 프로젝트가
지향하는 가치를 사람(We Connect
People), 전통/유산(We Deliver
Heritage)으로 규정하고 세 편의 영상
작업을 통해 프로젝트의 메시지를
시각화했다.

정유진          아모레퍼시픽 설화수 브랜드 아카이빙 오피스 / 팀장          2022

Sulwhasoo
CULTURE PROJECT

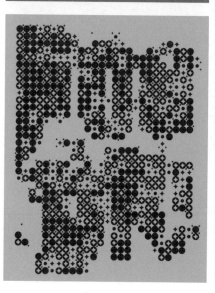

첫 미팅부터 즐거웠다. 작업을 의뢰하는 시간이 아닌, 좋은
작업을 하기 위한 즐거운 토의처럼 느껴졌으니까. 그리고
시간이 지나 그들이 보낸 첫 결과물을 받았을 때 적잖이 놀랐다.
처음 든 생각은 '내가 이들에게 이렇게 많은 것을 요구했었나?'
하는 당황스러움. 지나가는 수많은 프로젝트 중 하나일 거라
생각했는데 기획자인 우리보다 더 많이 고민한 흔적이 보였다.
작은 일 하나도 허투루 하지 않는다는 걸 함께 일하면서 새삼
느꼈다. 누군가가 보기엔 까다롭게 느껴질 수도 있지만 첫 책을
만들어야 하는 입장에서는 함께 고민해주는 동료가 늘어난
것만 같아 든든하고 고마웠다. 그들이 작품 하나에 투입하는
순수한 고민의 시간과 양을 알기 때문에 앞으로의 모든 작업을
애정 어린 눈으로 지켜보고 싶다.

「Her.e(히어)」는 '여성의 경험이
담긴 공간'(Her_experience(e))을
주제로, 다양한 연령대의 여성이 특정
공간에 대한 경험과 기억을 머무르는
매거진이다. 이런 성격을 제호에 반영해
여성과 경험을 잇는 단어 사이 공백을
여성의 공간을 기록하는 프레임으로
규정했다. 단어 사이 공백을 도무송으로
후가공해 표지의 안쪽이 보이면서 표지의
안팎이 연결되는 장치로 사용했다.
표지는 공간, 표지 뒤는 사람 사진으로
설정해 공간과 사람의 관계성을 관철하고
연결하는 매거진을 은유적으로 나타냈다.
내지는 각 콘텐츠에 어울리는 레이아웃을
통해 글의 성격을 전달했다.

디자인. 김어진, 김주영
사진. 김진솔

김은솔          기획자                                        2022

Editorial

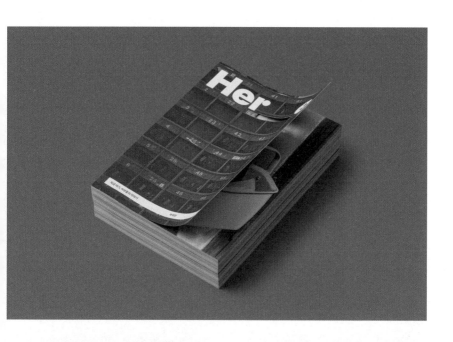

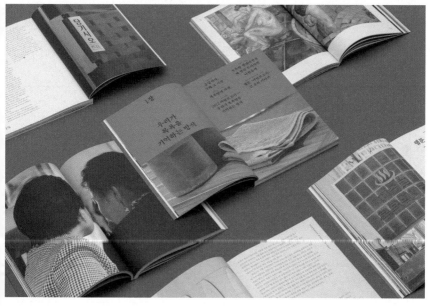

5월 첫째 주, 망원동에 팝업을 만들고 어린이날 선언문을
낭독했다. 세이브더칠드런은 선언문을 작성한 어린이들을
초대했다. 일상의실천은 그림으로 화답한 일러스트 작가들을
모았다. 30개의 선언문과 30개의 그림이 전시된 공간에서
새로운 시대의 어린이날 선언문이 울려 퍼졌다. 문장을
읽는 것뿐인데, 그날의 공기는 뭔가 달랐다. 어린이들은
자랑스러움에 들뜬 얼굴이었고, 어른들은 뿌듯함에 달뜬
표정이었다. 100년 전 방정환 선생과 그 조직이 어린이날
선언문을 낭독했을 때도 이런 기분이었을까. 세이브더칠드런과
일상의실천은 우리가 무언가를 제대로 해냈다고 느꼈다.
오늘날을 살아가는 아이들을 위해 어른의 역할을 고민하는
세이브더칠드런과 오늘날 우리가 살아가는 현실에서 디자인의
역할을 고민하는 일상의실천은 서로에게 꼭 필요한 존재였다.
표현 방법이 다를 뿐, 어쩌면 줄곧 우리는 비슷한 목소리를
내왔는지도 모른다. 100번째 어린이날, 어린이와 어른이,
세이브더칠드런과 일상의실천은 한목소리를 냈다.

어린이가 쓰는 어린이날 선언문
A Children's Day Manifesto Written by a Child

디자인 디렉션 & 프로젝트 진행: 권준호
디자인 & 머신: 이연후
도움: 김유진
사진: 박윤희
심볼 제공: 제로랩

어린이날 100주년을 맞아 진행된 캠페인
「어린이가 쓰는 어린이날 선언문」은
전국의 초등학교, 지역아동센터,
그룹홈, 보육원의 어린이 401명이
쓰, 어른들에게 전하고 싶은 선언문을
30명의 일러스트레이션 작가가 그림으로
표현한 프로젝트이다. 일상의실천은
어린이의 솔직한 마음이 담긴 문장을 잘
표현해 줄 30인의 작가와 함께, 캠페인의
키 비주얼을 포함한 통합적인 디자인과
전시 기획을 진행했다.

Graphic

주순민          세이브더칠드런 / 매니저          2022

어린이날 100주년 캠페인

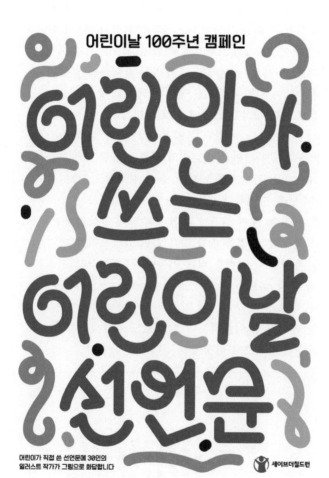

어린이가 쓰는 어린이날 선언문

어린이가 직접 쓴 선언문에 30인의
일러스트 작가가 그림으로 화답합니다

세이브더칠드런

물론 '미래의 놀이터(Future play)'라는 제로원의 콘셉트와
정글짐(Jungle gym)이라는 재료가 있었지만 이걸 전시장에서
구현하고 수많은 텍스트에 녹이는 건 함께한 파트너들의
결과물이었다. 일상의실천은 제로원의 초기 브랜딩부터
참여해 누구보다 제로원을 잘 이해하기에 초기 미팅 때 여러
방향으로 해석될 수 있는 설명에도 일상의실천만의 관점을
담아 『제로원데이 2022』의 브랜드를 이끌었다. 조인트로 해석된
『제로원데이』는 함께하는 '미래의 놀이'라는 타이틀에 걸맞게
크리에이터뿐만 아니라 제로원 운영진 및 파트너에게도 큰
영감을 주었고, 현장에서도 관객에게 그 의미가 잘 전달될 수
있었다. 완성된 스토리로 시작하는 일은 많지 않다. 그렇기에
일상의실천과 같이 자신만의 스토리와 기준을 만들고 의견을
주는 파트너에게 큰 감사함을 느낀다. 올해 제로원도 5주년을
맞이했다. 5주년을 정리하며 정말 많은 일이 있었다고
생각했는데, 이에 두 배의 시간을 보낸 10주년의 일상의실천도
우리가 감히 상상할 수 없을 만큼 많은 일이 있었으리라
짐작해본다. 하지만 이 시간을 버틴 이들에게는 주변의
동료, 후배와 함께 성장할 수 있는 또 다른 10년이 기다리고
있을 것이다. 이유 없이 주관적인 기준으로 일상의실천에는
'묵묵하다'는 단어가 잘 어울리는데, 앞으로도 일상의실천이
묵묵히 자신만의 방식으로 현장에서 빛나기를 바란다.

미래의 놀이터를 지향하는 제로원의 콘셉트와 정글짐이라는 재료가 있었지만 이미 하진 않은 연결을 만들어가는 과정에서 다양한 재료와 관점이 만나 제로원 특유의 가치를 담았다. '제로원데이'의 그래픽 작업은 타이포그래피에 연원하는 '제로원데이' 메인 타이틀(Future Ground)을 제로원이 만든 「제로원일을」 머티브이다. 일상의실천은 제로원을 정글짐의 관(pipe)을 잇는 관절(joint)로 규정했다. 어디로든 뻗어나가고 연결되는 관절은 크리에이터가 독창적인 실천을 펼치는 시작점을 상징한다. 동적인 크리에이터를 표현한 제로원 콘셉트와 그래픽으로 작업물에 드러나는 운동성, 크리에이터가 뒤 미래의

디자인. 김어진
도움. 이문호
3D & 모션. 김어진, 이양하

안채윤      ZER01NE / 매니저                          2022

『VIBE』는 아티스트들, 디자이너들과 다양한 영역에서 협업하고 있다. 일상의실천과는 올해 숨은 명곡, 시그니처 등 백여 개의 플레이리스트 커버디자인을 함께 진행했다. 음악을 감상할 때 어쩌면 처음 접하게 되는 것이 앨범의 커버아트이다 보니, 『VIBE』가 선곡하고 선보이는 플레이리스트들의 커버아트 또한 사용자들이 음악을 처음 접했을 때의 첫인상이 되고, 곧 『VIBE』의 인상이 된다는 마음가짐으로 정성스럽게 제작하고 있다. 협업은 늘 처음처럼 매 순간이 어렵기도, 한편으로 긴장되기도 하는데 일상의실천과도 초반에는 서로의 방식을 관찰하고 이해해가는 시간이 필요했다. 브랜드 내부의 시선으로는 아무래도 "더 많은 사용자들이 공감할 수 있는 것인가"로 고민을 이어갈 수밖에 없는데 이런 지점에서 어쩌면 당연한 입장 차가 생기기도 했고. 하지만 메일, 메신저, 전화, 화상회의 등 다양한 방식으로 의견을 나누고 서로 제안하면서 일상의실천 특유의 시선과 해석을 담은 아름답고, 자유로우며 때로는 장난스럽기도 한 디자인을 잘 담을 수 있었다.

디자인 디렉션. 권준호
디자인. 권준호, 김주예, 김촌영, 김어진, 김경철, 고윤서, 김유진, 이윤호

네이버 음악 스트리밍 VIBE의 플레이리스트 커버 이미지를 제작했다. 장르별 해외 음악 플레이리스트 TREND의 디자인에는 캐릭터성이 강한 타이포그래피에 다양한 색상을 조합하고, 국내 음악 플레이리스트 TREND의 디자인에는 다양한 패턴 그래픽을 활용하는 등 각 선곡의 콘셉트에 무드에 걸맞은 자유로운 그래픽 구성에 기반한 정방향 제작물을 만들었다.

Graphic

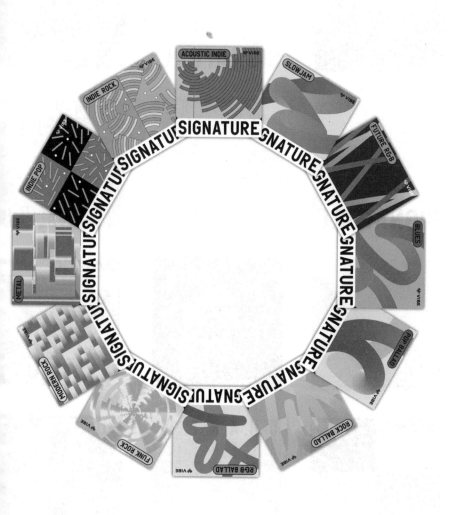

전통 사회에서 공(公)은 사(私)가 없는 상태이자 덕목, 즉 개인의
이익이나 욕망을 넘어서는 사사로움과 등지는 일이었다.
하지만, 지금은 사적 가치가 모여 작은 공동체의 가치를 만들고,
공동체의 가치가 모여 더 큰 집단의 가치에 영향을 미친다.
공과 사가 보완적 역할을 하는 것이다. 독립적인 동시에 고립을
거부하는 자유로운 개인은 서로의 관계망 안에서 끊임없이
꿈틀거리는 느슨한 가치의 연대를 만들며, 합리적인 문제
발견과 해결을 주도하고 제 삶을 바꾸어간다. 무엇이 디자인의
공적 가치를 만들고, 지속 가능한 디자인의 미래를 만드는
일인지에 관한 고민을 전시라는 형태로 만들어내는 이 작업을
준비하면서 일상의실천을 떠올리기는 그리 어렵지 않았다.
왜냐하면 이 일에 걸맞은 깊이 있는 고민의 경험이 있는
팀이 필요했고, 일상의실천은 여러 자발적 계기로 그 경험을
만들어왔을 뿐만 아니라, 다양한 계기를 통해 크고 작은 대화와
프로젝트로 나와 경험을 공유했기 때문이다.

전시 감독. 안병학
큐레이터. 김예나, 김헌솔, 석재원
초대 큐레이터. 일상의실천, 김건태, 김형재, 홍은주
코디네이터. 박용훈, 양효정, 문사라
시노그래피. 김봉국, 미경문(맘소사)
전시 아이덴티티. 시엠엘
협력 코디네이터. 김도경, 박한별, 이영주, 이혜린,
조혜민, 최홍주, 한지언
전시 시공. 유나원
사진. 김진솔

'공공성'의 바탕에는 사회 구성원 다수를
대상으로 해야 하는 '보편성'이 담겨 있다.
하지만 우리 삶의 모습과 결은 모두 제각각이고,
여기서 기인한 모순은 공적 가치 실현을 향한
미시적 접근을 방해하며 때로는 실현 불가능한
소외의 영역을 만들고, 때로 디자인과 공공성의
관계를 왜색하게 만든다. 일상의실천은 「2022
공공디자인페스티벌」의 주제 전시 「길몸삶터」의
초대 큐레이터로 이번 소외 섹션을
기획했다. 동물과 사람, 아이와 노인, 여성과
남성 등 물리적 차이에 따른 소외뿐만 아니라
계층, 세대, 소득, 직업과 같은 다양성의 지형을
섬세하게 살피며 예외적 소외를 작품으로
경험하는 기회를 제공하고자 했다.

안병학          홍익대학교 시각디자인 전공 교수 / 길몸삶터 2022 감독          2022

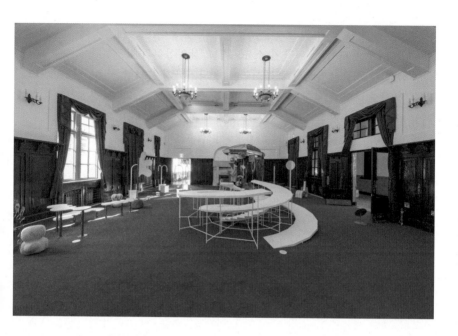

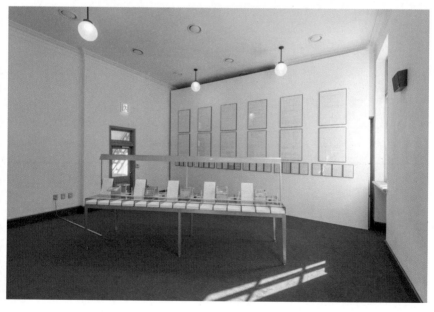

일상의실천의 '일상'과 일상예술창작센터의 '일상'은 어떻게
같고 또 어떻게 다를까. 디자인 스튜디오 일상의실천의 작업을
좋아하던 한낱 팔로워에서 클라이언트가 되기까지 분명한 것은
같은 일상도 다르게 보고, 다르게 표현하는 그들에게 참 많은
배움을 얻었다는 것이다. '일상'을 어떻게 바라보고, '디자인'을
어떻게 바라보고 써야 할지, 그리고 '디자이너'를 어떻게
만나야 할지 말이다. 팬데믹 이후 2년간의 공백을 건너뛰어
일상예술창작센터가 새롭게 등장할 때 어떤 모습이어야 할까.
고민스럽고 자신 없던 그 계절에 일상의실천은 우리의 새로운
등장에 이름을 붙이고 옷을 입혀주었다. 믿는 만큼 애정과
혼신을 다해 결과물을 손에 턱 하고 안겨주는 일상의실천과
권준호 대표에게 신뢰를 보낸다. 디자인으로 시대를 바꾸고,
일상을 바꾸는 곳으로서 앞으로의 10년도 승승장구하길 바란다.

아이덴티티
아이덴티티 디자인. 권준호
그래픽디자인. 권준호, 이윤호
머신. 이윤호

웹사이트
디자인. 권준호, 고윤서, 김초원
개발. 고윤서, 김경철, 김초원, 임현지

최현정    일상예술창작센터 / 대표    2022

[372]

# UNUSUAL
# Goods FAIR
# 2022

Graphic / Identity

「언유주얼굿즈페어 2022」의
아이덴티티나 그래픽디자인, 웹사이트
작업을 진행했다. 페어의 약자 UGF를
활용해 친근감 있는 로고타입이자
캐릭터를 디자인하고, 일반적이지만
조금은 낯선 오브제를 조합해 한층 가치
있고, 쓸모 있고, 소중한 굿즈를 드러내는
행사의 성격을 상징적으로 드러내는
포스터를 디자인했다. 웹사이트는
다채로운 색상의 아이덴티티와 친근감
있는 로고타입으로 생동감 있게
만들었고, 출가자들의 다양한 굿즈를
타입별·가격·개별로 분류해 살펴볼
수 있는 시스템을 개발했다. 또한
웹사이트에 넉속할 때마다 랜덤하게
나타나는 메긴 페이지의의 3D 그래픽으로
페어의 성격을 드러냈다.
ugf.kr

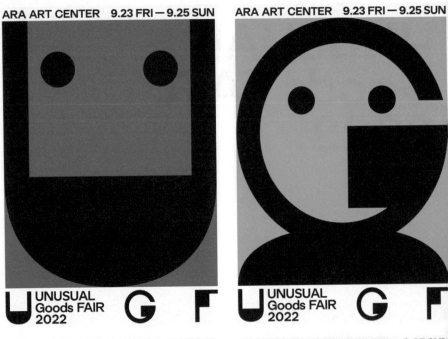

ARA ART CENTER 9.23 FRI — 9.25 SUN

U UNUSUAL
Goods FAIR
2022
G F

ARA ART CENTER 9.23 FRI — 9.25 SUN

U UNUSUAL
Goods FAIR
2022
G F

ARA ART CENTER 9.23 FRI — 9.25 SUN

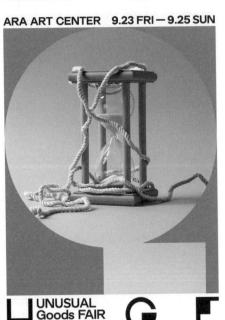

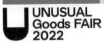 

U UNUSUAL
Goods FAIR
2022
G F

ARA ART CENTER 9.23 FRI — 9.25 SUN

U UNUSUAL
Goods FAIR
2022
G F

전시 이미지와 관련해 기획자에게 가장 곤혹스러운 상황
하나는 지자체 혹은 타 기관의 프로젝트를 진행할 때가
아닐까? 기획자와 디자이너 간의 지속적인 대화를 통한
유기적인 관계에서 나온 디자인을 다시금 설득하고 이해시켜야
하는 바로 그런 상황. 근대화 이후 인류가 저질러 온 우행을
은유적으로 이야기하고자 했던 2022 울산 중구 문화의거리
현대미술제『시작부터 지금』에서 일상의실천은 스스로에게
상처 주기를 반복하는 캐릭터와 시대와 장소를 초월해 길을
잃고 뒤엉킨 그래픽디자인으로 제시해 보였다. 역시나 기관을
설득하는 과정에서 예상되는 피드백과 난관이 있었지만
일상의실천에서 항상 메인 디자인과 함께 보내주는 디자인
설명서의 은혜로움은 '백 마디 말'보다 효과적이었다. 정말. 또
하나, 영문 타이틀을 안(못) 보내 드렸는데 "영문은 이렇게 하면
될까요?"라고 해서 보내주신 것이 의미 확장 측면에서 맘에
들어 그대로 채택. 메인 디자인부터, 도록 디자인과 이루 다
말하지 못할 수많은 아이디어, 텍스트 편집 등등 일상의실천의
정수를 맛본 프로젝트.

『시작부터 지금』은 과거부터 현재까지
인류가 지면받던 다양한 이슈에 민감하게
반응했던 작품들을 울산 근대화의 상징인
중구 문화의거리를 배경으로 소개하는
미술제다. 망의 절주, 이금 대립, 기술
발전, 대량생산 대량소비를 구성점
삼아 구축된 현대자본주의 사회는 다른
생명체를 경시하고, 인간들 사이의
다름과 환경 파괴 등 다양한 문제를
초래했다. 일상의실천은 시대와 장소를
초월해 반복되는 우행(愚行)을, 어딘가
나사가 풀린 듯 온전한 형체를 지니지
못한 캐릭터와 실타래처럼 얽힌 라인으로
시각화했다.

포스터
디자인: 권준호, 김초원

도록
디자인: 권준호
3D: 김초원
도움: 김유진

박성환　　　　예술감독

Graphic / Editorial

2022

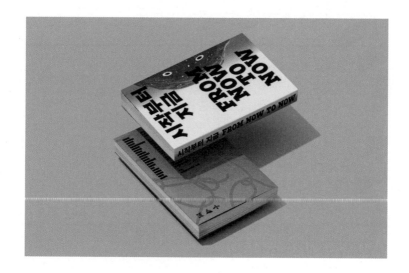

드미드미 바나나라는 가상의 팀을 만들고 이들의 메이저
음반 발매 기념 이벤트처럼 꾸민 전시『드미드미 바나나』는
사실로서의 진실보다는 우리가 보고 싶은 것, 우리가 하고
싶은 것, 우리가 믿고 싶은 것이 더 중요해진 탈진실 시대를
다룬 전시다. 전시 콘셉트와 작업들에 대한 미팅을 하던 중,
권준호 디자이너가 '실재하는 이미지'에 집중한 화보집 형식의
메인 이미지를 제안했다. 때마침 의류 브랜드 두 곳과 의상
협찬 이야기가 오간 터라 이야기를 구체화했다. 각 브랜드의
색채와 맞는 장소 협찬 및 헌팅, 고소공포증이 있으나 옥상에
오르고 사다리에도 오르며 촬영까지 도와주신 덕분에 진행은
일사천리. 처음 이야기 나눌 때 "시안은 하나만 주셔요!"라고
강하게 이야기한 것이 부끄럽게 결국 8종의 포스터가 나왔고
이는 전시가 목표한 '이미지로 생성되는 진실'이라는 방향성을
견고히 하는 동시에 전시의 메인 이미지라는 역할적 경계를
넘어 작업의 영역에서 기능했다. 역시.

디자인 & 사진: 권준호, 김초원
사진: SES
머신: 고윤서

『드미드미 바나나』는 예술 공간에서
진행되는 전시를 위해 만들어진 가상
밴드다. 일상의실천의 화보 콘셉트로
사진 촬영을 진행하고 밴드의 영통함을
생동감 있게 시각화한 포그타입을 적용해
디자인한 포스터는, 사진지식이 없도
누군가에게는 어느 인디밴드의 정규
1집 홍보 포스터일지 모른다. 관람자의
정보에 따라 앨범 포스터 혹은 전시
포스터가 되는, 즉 진실과 상관없이
관람자가 바는 것이 곧 진실이 된다. 이는
사실로서의 진실보다는 우리가 보고 싶은
것, 믿고 싶은 것이 중요해진 탈진실인
시대의 의미를 끌어들인다.

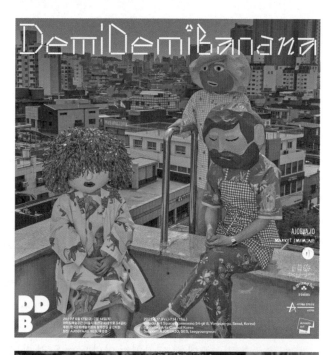

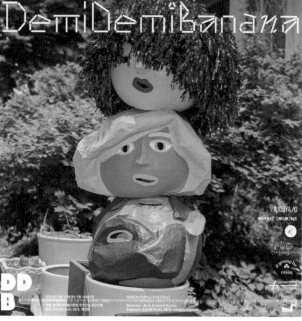

시민을 대상으로 하는 강의에서 일상의실천이라는 이름을 처음 접했다. 그들이 작업을 진행하는 방식과 태도에 매료되어 언젠가 함께 일해보고 싶었지만 흔히들 이야기하는 '업계 평균'에 지레 겁먹고 시간을 흘려보냈다. 공간에서 가용할 만한 예산이라는 너무나도 현실적인 문제에 막혀. 꽤 오랜 시간이 흘러 다른 사업으로 미팅하던 중 "아마도는 전시 디자인 어떻게 하고 계세요?"라고 운을 떼우며 먼저 제안해주었고 너무 감사하게도 2022년을 함께할 수 있었다. 아마도예술공간의 개관 전시이기도 한 『아마도애뉴얼날레_목하진행중』은 기획자와 작가가 팀을 이뤄 진행되는 연례 프로그램이다. 지금은 시작했던 당시보다 전시적인 성향이 짙어졌지만 둘 사이의 이야기, 진행 과정과 담론을 전시라는 형식 안에서 드러낸다는 목적에는 변함이 없다. 받아본 메일에는 이런 취지와 과정이 다 담겨 있는 다양한 비문자적 언어신호가 디자인으로 표현되어 있었다. 포스터 한 장에 방드 데시네처럼 펼쳐진 칸, 서사적인 디테일들을 하나하나 눈으로 좇으며, 미술관에 갈 디자인이 아마도에 온 거 아닌지 눈 비비며 다시 확인했다. 일상의실천이 이태원에 자리할 때부터 아마도예술공간이 궁금했다고 한다. 재밌게도 2023년에는 일상의실천도 아마도예술공간도 10주년을 맞이한다. 또 멋진 기회로 함께할 한 해를 그려본다. 꼭.

Graphic / Editorial

2013년 아마도예술공간의 개관전이자 볼 시작한 프로젝트이자 전시가 9회차지 이어진 2022년의 『아마도애뉴얼날레_목하진행중』의 디자인을 진행했다. 이번 전시는 기획자와 작가라는 역할을 넘어, 전시장 바깥과 담화까지 끌어와 내용의 변형이 아닌 형식의 전복에서 새로움을 시도했다. 행사의 대부분이 기획자와 작가의 대화에서 탄생한다는 점에 착안해 눈, 손, 입, 자세 등 대화할 때 다양하게 나타나는 비언어적 행동을 프레임 안에서 상호작용하는 모습을 표현했고, 이를 통해 담론과 비평이 활발히 이뤄지지는 전시의 성격을 드러내었다.

디자인 디렉션. 권준호
디자인. 김주애

박성환      아마도예술공간 / 디렉터                    2022

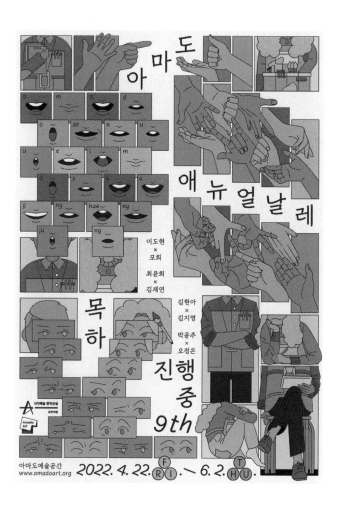

좋은 디자인은 취향을 이긴다. 이 말은 내가 일상의실천과
일하며 스스로에게 입증한 명징한 사실이다. 사실 그렇지
않은가. 예술이든 디자인이든 거기에 적용되는 '미감'에는 주관
점수의 비중이 꽤 높다. 그걸 빌미 삼아, 욕심 많은 기획자들은
으레 약간의 통제벽과 염치를 맞바꾸고 소위 '자기 스타일'을
밀어붙이며 자신의 안전한 프레임을 꾸민다. 하지만 그건
어디까지나 실력과 고민을 갖춘, '취향을 이기는 디자인'을
내놓는 팀에게 설득되기 이전이다. 일상의실천이 주는
신뢰감의 우상향 그래프가 의미 있는 이유는, 석공이 묵묵히
돌산을 조각하듯 그들이 이런 무수한 프레임들을 진정성 있는
시각언어로 차분히 깨왔기 때문 아닐까. 롯데갤러리가 2022년
세계 여성의 날을 맞아 전개한 대규모 테마전인 『REJOICE』를
위한 아홉 개의 키 비주얼은 (여느 의뢰가 그렇듯) 촉박한 기한,
그리고 절대 포기할 수 없는 높은 완성도를 요하는 까다로운
작업이었다. 작가도 작품도 제각각인 전시들을 그러모아 일관된
시리즈처럼, 그러나 각자의 개성을 살려 표현해야 했다. 하루면
멀다 하고 요동치는 과업 리스트에, 주말 밤낮을 가리지 않는
담당자에, 꽤나 고생했을 것으로 기억한다. 짧은 소회의 납작한
문장으로 그들의 입체적인 고민과 작업의 결을 평하긴 어려우나,
무리와 실례투성이였던 작업과정에서 한 번도 목소리를 높이지
않고, 더할 나위 없는 침착함과 매끄러운 크리에이티브를 발휘해
이 프로젝트의 완성도를 기대 이상으로 끌어올려준 권준호
실장과 일상의실천에게 감사 인사만큼은 꼭 다시 전하고 싶다.

디자인. 권준호
머신. 피아크미, 이양호
사진. 김진솔

'REJOICE: 미술과 여성, 그 빛나는
이름들'은 3월 8일 세계 여성의 날을
기념해 다양한 국내 여성 작가들이
독창적인 작품 세계를, 롯데백화점
8개 지점에서 소개한 연계 전시였다.
일상의실천은 다채로운 작품에 그래픽
모티브를 차용하고, 각 전시의 이미지를
상징하는 색상과 그래픽이 피처되는
시리즈 포맷의 영문 타이포 중심 디자인을 선보였다.

Graphic

양민정　　　롯데갤러리 / 책임　　　　　　　　　　　　2022

건축도 그렇다. 건축주와 잦은 미팅을 하는 것이 좋은
결과물에 꼭 양분이 되는 것만은 아니고 전적으로 믿고 맡겼을
때 기대 이상의 납품을 하게 되는 경우를 종종 목격했다.
그래픽디자이너와의 협업도 그럴 줄은 몰랐는데 그랬다.
유일했던 미팅에서 찐하게, 우리가 고집 피우고 싶은 것들을
미리 전달하고, 어떤 걸 기대한다는 두루뭉술했던 대화를
뒤로하고 조바심친 게 우습도록, 일상의실천은 멋진 결과물을
안겼다. 무엇보다 그들의 디자인은 아주 합리적인 논리에 따라
전개되었고 납득할 만한 진행 방향 자체를 즐기는 편안한
마음의 클라이언트로 만들어준 점이 감사했다. 자연스럽게
쌓인 신뢰는 내가 어떤 것을 맡겨도 내가 상상할 수 있는 그래픽
이상의 효과적인 작품을 넘겨줄 것이라는 생각을 갖게 했다.

<div align="right">

이로재 아이덴티티 & 웹사이트
IROJE Identity & Website

</div>

이로재는 '빈자의 미학'을 바탕으로
비움의 건축을 선보여 시대를 위로한
승효상 건축가가 설립한 한국의 대표적인
건축사무소다. 일상의실천은 30년
넘게 쌓여온 이로재의 건축 프로젝트,
전시, 출판물 등이 아카이브화 팀원
소개, 승효상 건축가가 꾸준히 기록해온
예세이들을 살펴볼 수 있는 웹사이트를
구축했다. 복잡한 요소를 최대한
배제하고 간결하며 논리적인 구성으로
건축물에 집중할 수 있도록 작업했다.
iroje.com

아이덴티티
디자인. 김어진

웹사이트
디자인. 김경철
개발. 김경철, 고윤서

강민선          종합건축사사무소 이로재 / 기획연구실장

Identity/Website

2022

履露齋 IROJE architects & planners　　　　IROJE　WORKS　SEARCH

Bugak Arboretum Sayuwon Birds Monastery | Urban Mixed - Bangbbong Multi Housing Complex | Bugak Arboretum Sayuwon Myeongwang

履露齋 IROJE architects & planners　　　　IROJE　**WORKS**　SEARCH

**Projects**
Exhibitions
Publications
Essays

**Projects**　　**Types**
Commercial / **Cultural** / Educational / Industrial / Landscape / Leisure / Medical /
Mixed Use / Office / Religious / Residential / Urban

**Status**
Competition / Completed / Research / Unbuilt

World Heritage Festival Thematic Exhibition　2022
세계유산축전 주제관

Mojae　2022
모재

President Roh Moo-Hyun Memorial　2022
노무현 대통령 기념관

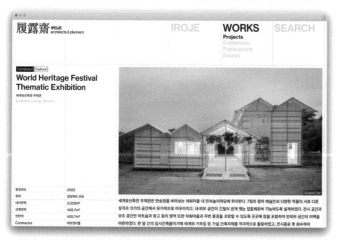

履露齋 IROJE architects & planners　　　　IROJE　**WORKS**　SEARCH

**Projects**
Exhibitions
Publications
Essays

Completed　Cultural

**World Heritage Festival
Thematic Exhibition**
세계유산축전 주제관
Exhibition Center, Pavilion

| | |
|---|---|
| 완공년도 | 2022 |
| 위치 | 경상북도 안동 |
| 대지면적 | 2,023m² |
| 건축면적 | 405.7m² |
| 연면적 | 405.7m² |
| Contractor | 이동엔지캠 |

세계유산축전 주제관은 만송정을 바라보는 하회마을 내 민속놀이마당에 위치한다. 7팀의 참여 예술인의 다양한 작품이 서로 다른 성격과 크기의 공간에서 유기적으로 어우러지고, 내·외부 공간이 긴밀히 관계 맺는 집합체로써 기능하도록 설계하였다. 전시 공간과 보조 공간인 아트숍과 창고 등의 영역 또한 하회마을과 주변 풍경을 조망할 수 있도록 곳곳에 창을 포함하여 반외부 공간의 여백을 마련하였다. 한 달 간의 임시건축물이기에 비계와 거푸집 등 가설 건축자재를 적극적으로 활용하였고, 전시종료 후 회수하여

『고래가그랬어』표지에 들어가는 그림은 보통
일러스트레이터에게 청탁해 진행한다. 10년 넘게 거의
그렇게 진행했으나 가끔은 변주가 필요함을 느낀다. 그래서
일상의실천에 제안했고 그들은 바로 수락했다.『고래가그랬어』
표지는 꽤 유명하다. 일러스트레이터들 사이에서는 해보고
싶은 작업 중 하나로 손꼽히기도. 그만큼 부담스러운
작업이기도 해서 어떤 디자이너들은 청탁을 고사하기도 했는데
일상의실천은 기꺼이 즐겁게 작업해주었다. 그렇게, 그들만의
표현으로 시원시원하면서도 아기자기하고 찬찬히 뜯어보게
되는 표지가 탄생했다. 영역을 넘나드는 거침없는 디자인 그룹,
앞으로 어디까지 확장해나갈까?

작고 어린 존재들을 자세히 들여다보고
깊이 헤아리면 이제껏 만나지 못한
어린이의 세계가 보인다. 그러면 우리의
세계도 조금은 넓어진다. 여름에 발간된
『고래가그랬어』224호의 표지 디자인을
맡아, 어린이들이 과일 속 놀이터를
뛰노는 모습을 청량한 컬러로 구성한
일러스트레이션으로 표현했다.

Graphic

디자인 디렉션. 권준호
일러스트레이션. 김주예

강서림     고래가그랬어 / 디자이너     2022

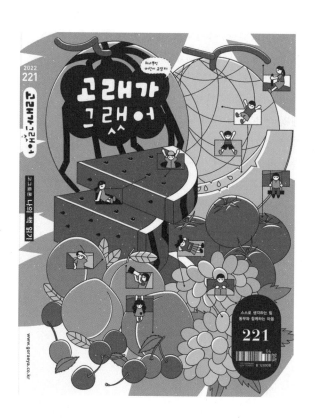

2022
221

고래가 그랬어

고그림(책) 나의 책 읽기

www.goraeya.co.kr

스스로 생각하는 힘
동무와 함께하는 마음
221
값 12,000원

나에게 이들은 디자이너 그룹이라기보다는 3인조
그룹사운드처럼 느껴진다. 각자의 포지션이 분명하면서도 합을
이뤄 어느 날은 시티팝 같은 걸 하다가도 느낌에만 도취하지
않고 매일매일 프랙티스하는 록 밴드 같다. 그 실천들이 동공을
들썩이게 만들고 한 번 더 생각하게 만드는 이들만의 시각적
그루브의 근본이 아닐까 생각한다. 난 사진과 영상 등 시각
이미지를 기반으로 20년이 돼가도록 작업했지만 도메인만
사두고 웹사이트가 없었다. 아카이브 정돈을 소홀히 한 나의
게으름도 있었겠지만 늘 나아가지를 못했는데 웹 설계와
디자인이 늘 엇박자였기 때문이다. 건축으로 치자면 좋은
설계와 구조가 있어야 좋은 건물이 있고 그것이 자연스럽게
최소한의 실내장식을 요구하게 된다. 그 결과 아름다운
공간미는 저절로 생긴다. 나는 웹은 스페이스라 생각했고
웹사이트는 장소라고 생각했기에 웹디자인 과정이 건축과
다름없다고 확신했다. 긴긴 시간 웹스튜디오 장민승닷컴의
설계와 시공이 가능한 종합건설사를 찾다가 이들을 만나
2020년 준공되었다.

장민승 작가는 각종 제작자의
디자이너로, 상업영화들의 음악
코디네이터와 프로듀서 활동하며
다양한 분야에서 작업 영역을 확장해
왔으며, 최근에는 사진과 영상물을 주
미디어로 활용한 작품 활동을 하고 있다.
작성자이자 장민승 웹사이트 응용 작업과 작품
과정 정리한 웹사이트를 만들며
진행했다. jangminseung.com

디자인. 김경철
개발. 김경철, 고윤서

장민승        작가                                2022

[388]

Jang minseung     Works   CV   Archives   News

**Type** Film / Furniture / Installation / Music Video / Performance / Photography / Video Installation

**Year** 2004 / 2005 / 2006 / 2008 / 2009 / 2010 / 2011 / 2012 / 2013 / 2014 / 2016 / 2017 / 2018 / 2019 / 2020 / 2021 / 2022    Newest ↓ ≡ ⊞

| Title | Type | Commission & Support | Year |
|---|---|---|---|
| PIPFF leader film | Film | commissioned by Pyeongchang International Peace Film Festival | 2022 |
| carousel 대회전 大回轉 | Video Installation | Commissioned by MMCA | 2021 |
| DEEP LISTENING 이국청취 | Performance, Photography | Supported by 2020-2021 International Arts Joint Fund [Korea-Singapore International Exchange Program] | 2021 |
| Wake up call | Music Video | presented by Ministry of Foreign Affairs and Ministry of Environment | 2021 |
| Round And Around 둥글게둥글게 | Film, Video Installation | commissioned by Korea Film Archive Center | 2020 |
| eternity in a day 내병은 청산이요 | Music Video | presented by Ministry of Patriots and Veterans Affairs | 2020 |
| pslams 144:1 시편 144:1 | Video Installation | supported by MoCA Busan | 2020 |
| Untitled 마실 / 未詳 | Video Installation | commissioned by MMCA | 2019 |
| A peony 은둔의화 | Installation, Photography | commissioned by MMCA | 2017 |
| four seasons 사계 / 四季 | Video Installation | commissioned by Asia Culture Center / Asia Culture Institute | 2017 |
| Arcadia 입석부근 / 立石附近 | Film | commissioned by Platform-L Contemporary Art Center | 2016 |
| light chamber 광은방 | Installation | commissioned by MMCA | 2016 |
| over there | Film | commissioned by Amore Pacific | 2016 |
| voiceless | Installation | supported by HERMES FOUNDATION | 2014 |
| sanglim 상림 / 上林 | Installation | supported by ART COUNSIL KOREA | 2014 |
| BIFF leader film | Film | commissioned by Busan International Film Festival | 2013 |
| T2 | Furniture, Photography | supported by casamia | 2013 |
| the moments | Installation, Photography | | 2012 |

Jang minseung     Works   CV   Archives   News

**DEEP LISTENING** 2021
이국청취

Supported by 2020-2021 International Arts Joint Fund [Korea-Singapore International Exchange Program]

Collaborator
Chief Facilitator 김정연 kim jyeong-yeon
Collaborator Kyle Ong

← Back

real time photography performance 63'19" 2021

Jang minseung     Works   CV   Archives   News

Jang Minseung
Artist, film maker
1979 Born in Seoul. Lives and works in Seoul, Korea

Jang Minseung majored in sculpture in university, and has worked as a furniture designer, a photographer and a music producer for more than 20 commercial films. With the experience of working with diverse media, Jang entered contemporary art by combining snippets of reality confronted with people and arranging it in a self-restraint and symbolic manner. His major works include Voiceless (2014), a video installation mourning the victims of the Sewol Ferry Disaster, the first film, Ipseok Bugeun (2016), homonymous with the 1962 novella by Hwang Sok-Yong – a leading author in Korean literature, over there (2016), featuring the Halla Mountain in Jeju-Island for over 1,000 days of the production period, and the latest film Round and Around (2020), a tribute to the 40th anniversary of the Gwangju Democratic Uprising.

장민승(b.1979)
서울 출생하고 김포에서 작업 중
중앙대학교 조소학과 학사, 석사

대학에서 조각을 전공한 장민승은 가구 제작자이자 사진가로, 20여 편의 상업영화 음악 프로듀서와 공연 연출자로 다양한 작업을 진행했다. 그 경험을 기반으로 경계 없는 혼성을 통해 감각과 경험의 확장을 한예술로서 실행하고 있다. 대표작으로는 세월호 희생자를 애도하는 영상설치 <보이스리스(2014)> 황석영 작가의 동갑적 입석부근을 근간으로 삼아서 동명의 목포의 방백을 배경으로 제작한 영화 <입석부근(2016)>, 현실의 제주 기간 동안 제주 한라산을 담은 영화 <오버데어(2016)>가 있으며 근작으로는 2020년 광주민주화운동 40주년 전정취 <둥글고 둥글게>를 연출했다.

| | |
|---|---|
| 2004 | BFA, Chung-ang University, Seoul, Korea |
| 2010 | MFA, Chung-ang University, Seoul, Korea |

**Solo Exhibition**

| | |
|---|---|
| 2021 | <ROUND AND AROUND> Korea Cultural Center United Kingdom , London England |
| 2021 | <voiceless> Kunsthal Aarhus, Aarhus, Denmark |
| 2016 | <立石附近 Ipsok Bugeun>, Platform-L Contemporary Art Center, Seoul Korea |
| 2014 | <東萊/東-hiddentrack>, Space Willing and Dealing, Seoul Korea |
| 2010 | <水望+景 - In between times>, Johyun Gallery, Busan Korea |
| 2012 | <the moments>, One and J. Gallery, Seoul Korea |
| 2010 | <A Multi-Culture>, One and J. Gallery, Seoul Korea |
| 2010 | <水望+景 - In between times>, Art+Lounge Dibang, Seoul Korea |
| 2008 | <Intermission>, Seomi & Tuus, Seoul Korea |
| 2006 | <Can I drink champagne?>, Seoms Gallery, Seoul Korea |
| | <Cut & Bend>, Gallery Modul, Seoul Korea |

Solo exhibition

| | |
|---|---|
| 2021 | <둥글고 둥글게> 주영 한국문화원, 런던, 영국 |
| 2016 | <立石附近 입석부근>, 플랫폼-엘 컨템포러리 아트 센터, 서울 |
| 2014 | <東萊/東 – hiddentrack>, 스페이스 윌링 앤 딜링, 서울 |
| 2012 | <themoments>, 원앤제이 갤러리, 서울 |
| 2011 | <水望+景 수선입곡>, 조현 갤러리, 부산 |
| 2010 | <A multi-culture>, 원앤제이 갤러리, 서울 |
| | <水望+景 수선입곡>, 아트+라운지 디방, 서울 |
| 2008 | <Intermission>, 시아앤투스, 서울 |
| 2006 | <Cut & Bend>, 갤러리 모듈, 서울 |

Group exhibition

| | |
|---|---|
| 2022 | <Also your wound, Rosa>, 컬투르그릭트포이어프레스룸, 이스탄불, 뷔르키예 |
| 2021 | <보이지 있는 도시들>, 플랫폼-엘 컨템포러리 아트센터, 서울 |

연초마다 발행하는 활동 보고서는 지난해 발로 뛰고 구르고
소리치며 만든 활동을 텍스트로 풀어내는 작업이다. 멸종
위기종과 그들의 서식지인 백두대간, 해양을 주요 사업지로
하는 우리 활동의 특성상 느리지만 꾸준히, 눈에 보이는 성과가
없어도 활동을 이어나가는 경우가 많아 해마다 차별점을
만들어내기 곤란할 때가 있다. 이때 일상의실천은 치트키다.
이들은 편집디자인뿐만 아니라 전체 디자인의 조력자가
되어주곤 하는데, 디자이너의 관점에서 바라본 우리의 활동을
통해 나의 시선을 환기한다. 내 뇌의 디자이너가 되어준달까?
모든 것이 서툴던 10년 전의 나를 지나 어느 정도는 익숙함에
기대는 지금까지 관성에 빠지지 않고 신선함과 즐거움을 찾을
수 있게 해준다.

디자인. 김어진
사진. 김진솔

2021년 녹색연합 활동보고서 『Green News 2021』은
담은 보고서 활동가들이 아들아이가들이
사북금 농장 실태, 지리산 국립공원 산하
열차, 제주 난개발, 기후 위기 대응 등을
대한 활동을 담고 있다. 일상의실천은
활동 보고서의 주요 모티브를 녹색연합
피켓 아이덴티티 아플리케이션에서
발전시켰다. 2020년 보고서에 나왔던,
환경을 수호하는 '녹색 요정'이 더 경쾌한
머슴으로 활동 소식들을 넘임없이
관찰하는 시간화했다.

Editorial

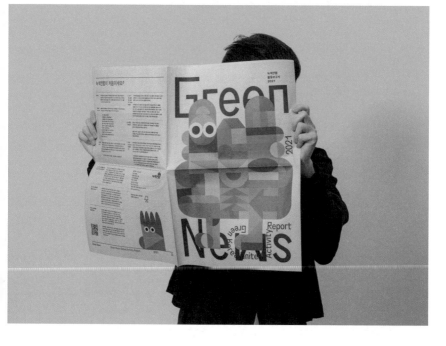

영국 왕립 건축사이며 서울도시건축전시관의
전시기획팀장이라는 자못 폼 나고 우쭐한 직함을 가지고
있지만, 현실은 아무도 번듯한 건축 설계일을 주지 않고 있고,
점심시간에는 전시관 근처 쌀국숫집으로 뛰어가 살살거리는
영업 미소로 배고프고 성난 직장인들을 상대하는 자영업자를
겸직하며, 시답잖은 외부 큐레이터가 성의 없이 기획한
전시를 부풀려 포장해야 하고, 평소에는 무능한데 훼방 놓는
데는 놀라운 순발력과 뚝심을 가진 좀비 같은 공무원들의
뒤치다꺼리나 해야 하는 우울한 일상에, 일상의실천은 답을
내놓았다. 다른 모든 창작의 영역이 그러하듯 답을 낸다는 것은
쉬운 일이 아니며, 그러므로 창작의 영역에 답이 있을 수 있냐고
반문할 수도 있다. 하지만 바흐의 무반주 첼로곡, 호퍼의 「밤을
지새우는 사람들」, 미스의 바르셀로나 파빌리온, 베허 부부의
사진 같은 것들이 답이 아니면 무엇인가? 물론 일상의실천이
내놓은 답들은 지금 우리 모두가 체험하는 대자본주의 시대에
최적화되어 있긴 하지만, 역시나 중요한 건 그들에겐 답을
내놓을 능력이 있다는 것이다. 지난 16년 동안 전 세계 수백
명의 그래픽디자이너들을 직접 상대해봐서 안다. 나는…….

「OO건축: 즐거운 공간산책자」의 디자인
작업을 진행했다. '공공과 발음은 같지만
비어 있는 공간인 'OO'을 전시 제목으로
삼은 이유는, 공공 건축의 공동 기관이
만들어 소유한 건축이라는 협소 정의를
넘어 우리의 삶과 공간에서 어떤 의미가
있는지 묻기 위해서다. 일상의실천은
전시의 제목 OO을 그래픽 모티브이자
삶의 다양한 머물음을 담는 프레임으로
활용해, 일상에게 만날 수 있는 다양한
공공 건축 사례를 그래픽 이미지로
표현했다.

Graphic

디자인: 권준호
도움: 김유진
모션: 브이크루드
사진: 김진솔

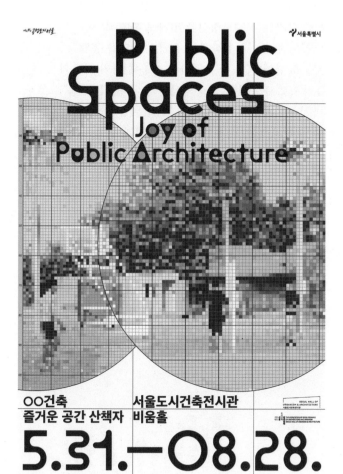

# Public
# Spaces
## Joy of
## Public Architecture

OO건축　　　　서울도시건축전시관
즐거운 공간 산책자　비움홀

# 5.31.—08.28.

『선善도 악惡도 아닌』은 대상과의 관계 맺음에 있어
욕망이나 편견에서 벗어나 대상의 진정한 가치를 찾아보자는
취지에서 기획한 전시다. 기획의도를 잘 전달하기 위해
불필요한 요소들은 제거하고 색과 조명을 조절해 명상할
수 있는 공간을 연출했다. 일상의실천에서는 이런 의도를
살려 놀랍도록 적합한 디자인을 제시했다. 관계의 근원에
다가가고자 한 작가들의 탐구정신을 입자로 환원해
형상화했으며, 입자가 이합집산하는 유기적 장면을 통해
관계의 맺음을 표현했다. 또한 흑백만을 사용해 자기 비움의
과정을 은유적으로 표현했다. 일상의실천의 디자인을 처음
접했을 때 마치 전시를 모두 보고 나온 듯한 느낌이었다.
전시의 한 줄 요약과 같은 디자인은 숱한 노력과 고민, 재능이
합쳐진 장인정신의 결과일 터다.

『선善도 악惡도 아닌』은 한국 근현대
미술의 세 가장 장욱진, 박미나, 최상철의
작품을 재해석한 전시다. 소유나 집착,
지배 등의 욕망에서 벗어나 자기 비움을
독창적으로 표현한 작품을 통해 나와
대상이 맺는 관계를 깊게 살피자는
취지로 기획되었다. 일상의실천은 세
작가의 특징을 관찰해 단순성, 물성,
신체성 같은 시각언어를 도출했다.
인위성을 버리고 대상의 본질을
탐구하는 전시의 미학을 단순한 입자로
표현했고, 실제재료를 활용해 물성을
전달했으며, 입자 궤기를 활용해 세
작가를 상징적으로 드러냈다. 재료를
흐트러트리고 모으는 방식으로 나와
대상의 관계를 시각화했다.

디자인 디렉션. 권준호
디자인. 김주예
사진. 김진솔

Graphic / Editorial

김명훈          양주시립장욱진미술관 / 큐레이터                    2022

선善도
악惡도 아닌

장
욱진

곽
인식

최
상철

2022년
10월
12일
수요일
—
2023년
1월
8일
일요일

양주
시립
장욱진
미술관

1층
기획전시실

'일상의실천을 일상에서 만난다면 어떨까?' 이것은
버스정류장과 예술, 시민이 함께 어우러지는『2022
서울아트스테이션』을 준비하며 가진 호기심이었다.
일상의실천은 2022년 10월 동대문역 인근 버스 정류장에
「장소-사람-이야기」(2022)라는 작업을 내걸었다. 동대문
지역을 다루는 장소, 즉 특정적인 성격의 작업인 동시에, 도시
풍경의 변화를 만들어낼 작은 가능성을 가진 시민과 바로 그
장소를 연결한다. 숫자 또는 삽화 같은 이미지로 산출된 총합은
이곳에서 이루어진 시민들의 일상행위의 결과들과 쌓여온
시간이 만들어낸 것이다. 그러나 이 총합은 짧은 순간에도
조금씩 변화하는 것이기에, 이들이 그려낸 2022년 10월
동대문의 모습은 시간의 흐름 속에서 낚아챈 찰나라고 할 수
있다. 그렇기에 「장소-사람-이야기」는 바삐 이동하는 발걸음을
멈춘 짧은 순간이나 움직이는 버스 안에서 마주할 때 더욱
흥미로운 장면으로 연출되었다.

디자인: 권준호, 김어진, 김주예,
김초원, 안지효, 이윤호
사진: 김진솔

다양한 사람들이 하나의 장소에 머무
르는 이야기가 우리가 일상에서 경험한
수많은 미팅포인트의 산출물이다.
일상의실천은 동대문 지역을 주제로 한
그래픽 연작 '미팅포인트: 현재'를 통해
연령, 직업, 민족, 경제, 문화, 역사 등
여섯 개 키워드로 우리를 가로지르는
동대문 미팅포인트의 흔적을 되짚었다.

Graphic

권하경          코디네이터                                          2022

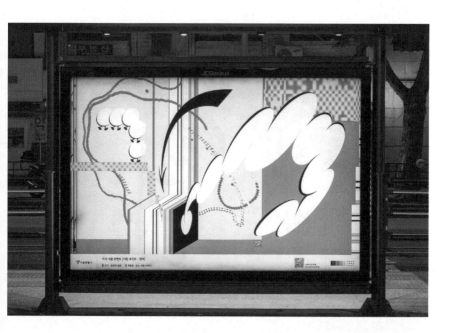

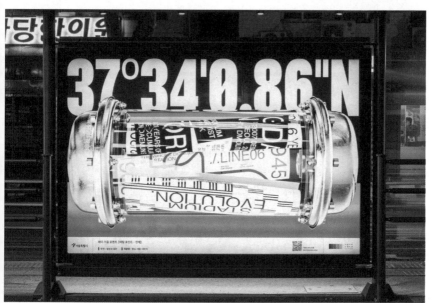

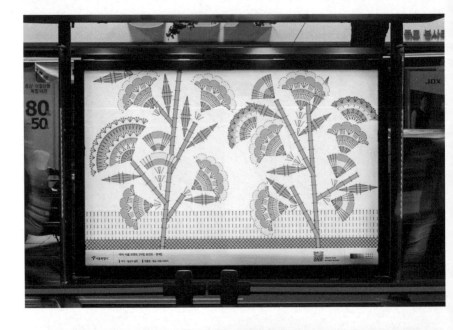

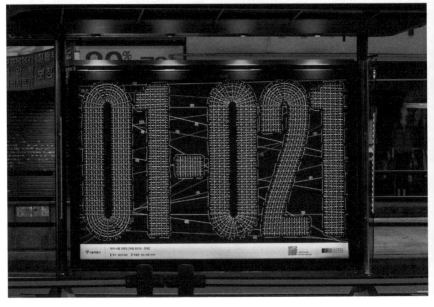

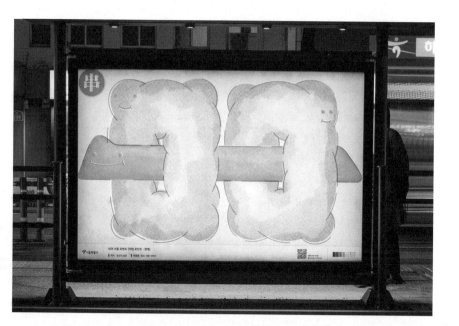

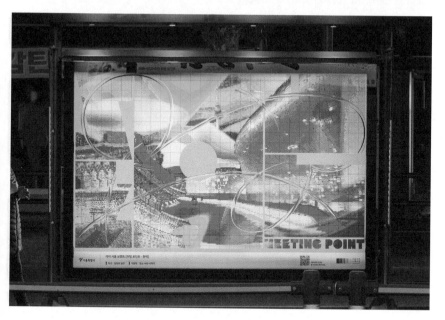

기획자로서 디자이너와의 협업은 언제나 설레는 일이다.
일상의실천과의 작업은 평소보다 높은 설렘을 갖고 출발해,
그 이상의 영감과 자극을 남기며 마무리되었다.
『그라운드시소』는 20, 30대 문화 소비층을 타깃으로 대중적인
전시를 만든다. 개인적으로, 취향과 개성이 다양화되는 시대에
수십만 명이 모두 좋아할 만한 전시를 기획하기는 점점 더
어렵게 느껴진다. 하지만 일상의실천처럼 시대의 질문에
응답하며, 그 방식과 태도를 쿨하고 세련된 톤으로 보여주는 게
어쩌면 우리만의 색깔을 만들고, 트렌드를 이끄는 방법이 될 수
있지 않을까 싶다. 일상의실천과의 작업은 결과물뿐만 아니라
과정도 인상 깊었다. 이 작업의 클라이언트를 '관람객'으로
규정했기에, 개발상 시행착오가 발생하더라도 그들의 입장에서
시나리오를 짜며 관련된 모든 이해관계자들이 납득할 만한
해결책을 도출할 수 있었다. 회피가 아닌 도전을, 답습이 아닌
비전을 좇는 일상의실천을 응원한다.

<div style="text-align:right">그라운드시소<br>Groundseesaw</div>

디자인: 김경철
개발: 김경철, 임현지, 고윤서
모션: 이윤호

그라운드시소는 다양한 문화예술 IP로
전시를 제작하고 소개하는 플랫폼이다.
그라운드시소의 웹사이트 리뉴얼과
아이덴티티의 모션그래픽 작업을
진행했다. 인트로 화면에서 시작해
멈추지 않고 돌아가는 시소(seesaw)
형태의 모션은 웹사이트 전체를
관통하며, 어디서든 클릭해 전체
화면으로 키울 수 있는 상징으로
존재한다. 전시 소개 하루로 활용되던
기존 웹사이트를, 실시간으로 전시를
예매하고 전시 관련 굿즈를 구매하는
시스템이 결합된 이커머스 플랫폼으로
탈바꿈했다. 사용자 눈높이에서 구매
프로세스와 상품 관리 및 주문, 예매 내역
관리를 최대한 수월하게 하는 데 중점을
두었다. groundseesaw.co.kr

클라이언트와 밀당을 거듭하다 보면 언젠가 진짜 내 작업을
하겠다며 당장 앞의 작업과 거리를 두게 되곤 한다. 이 거리가
영겁의 괴리로 느껴지던 즈음 시작한 일상의실천으로부터의
의뢰는 마치 영접처럼 다가왔다. 빈틈없이 완벽하며 확신이
가득한 작업을 하는 그들이기에 빡빡한 피드백은 당연할지도.
이번에도 또 한번 멀어진 거리를 두고 마무리될까 싶었지만
놀랍게도 그들의 요청은 주제 안에서 재량껏 자유롭게
표현해달라는 것이 전부였다. 그간의 밀당에 지쳐 의지 없이
묻어가는 데 익숙해진 내가 다시 탄성을 찾을 수 있을까.
이것을 정말로 원했다는 것을 다시 상기해 낼 수 있을까.
망망한 자유 앞에서 헤매고, 멈추고, 너무 멀리 가기도 했지만
그때마다 그들은 믿음직스러운 지표가 되어주었다. 그들은
멀어진 작업과 나를 상봉시킨 고마운 클라이언트다. 그 경험은
기세와 추진력이 되어 첫 개인전으로 이어졌다. 모든 게 처음인
여정에 그들은 이번에도 든든한 모습으로 함께해주었다.
전시를 위한 포스터, 인쇄물 등의 디자인 작업은 물론 경험에서
비롯된 조언과 격려까지 다각도의 도움을 아낌없이 받았다.
전자로써는 맥을 맞추어 시너지를 더하는 디자인의 동반자적
필요성을 이해하게 됐고, 후자로써는 나와 작업이 진정 하나로
닿는 짜릿한 순간을 희망해볼 수 있게 되었다. 그들도 '우리의
작업'과 '클라이언트' 사이를 치열하게 고민해냈을 것이다.
확신을 잃지 않고 팽팽한 응축력을 유지하는 그 모습을 닮고
싶다. 그 모든 굴곡과 고락을 겪어낸 그들이기에 작업자로서도,
클라이언트로서도, 조력자로서도 완벽할 수밖에 없다.

디자인. 권준호
일러스트레이션. Atoo 스튜디어

Atoo 스튜디어는 주로
일러스트레이션과 회화를 매개로
감각과 감정을 더듬는
관련한 감정을 더듬는
일러스트레이션 스튜디어다.
같은 곳에서 언어로 포섭되지
못한 채 떠도는 감정과 느낌을
채집해 물화적인 색채와 구성으로
감각적인 작품을 선보인다. Atoo
스튜디어의 개인전 「정체불명의
이름」의 디자인에는 '가공물', '가공'
뒤틀리거나, 웃진하거나 때로는
짓눌러지거나, 일상에서 이어떤 감각자적
충격의 '파편'을 정체불명의
표현하는 작가의 작품에 성세한
타이포그래피와 저 섞었다.

전시 끝에 도록이 나오는 것처럼 1년이라는 고정된 시간
안에서 레지던시의 마지막 숙제이자 개인적으론 나의 첫
업무가 이 책을 만드는 것이었다. 같은 목차와 포맷을 반복하는
레지던시 도록에 대한 의문은 『ONOFF』 제작에선 전적으로
일상의실천에 맡기는 것으로 이어졌고, 그렇게 의사를 전달한
첫 미팅에서 곧장 아이디어가 떠오른다던 권준호 디자이너의
모습이 생생히 기억난다. 디자인 초안을 받기까지 기다리는
시간은 늘 반과 반의 마음을 품게 되지만 첫 제안서에서
일상의실천이 책과 내용을 얼마나 생각하고 깊이 고민했는지를
보여주는 디자인으로 모두를 단번에 설득시켰고, 단행본을
처음 받았을 때는 표지부터 마지막 문장의 디테일까지 애써
설명하지 않아도 그들의 의도를 체화할 수 있었다. 입주
작가와 운영 프로그램 내용을 담은 『ON』은 내용의 객관성에
집중해 '금천예술공장'이라는 공간으로 귀결시켰고, 『OFF』는
16인 작가의 재기발랄한 주관성이 두드러지는 특징을 띠며
운영진들의 숨결을 덧대어 전체적으로 입체적인 시간과
공간을 유쾌하게 표현했다. 일상의실천은 그들의 결과물은
물론이거니와 그 과정을, 다음 작업을 더 궁금하게 만드는
팀이다.

디자인 디렉션: 권준호
디자인: 김주애, 이영옥
사진: 김진솔

『ONOFF』는 실험적이고 새로운
작업을 실현하는 시각예술가를
선발해 레지던시 프로그램을 운영하는
금천예술공장의 2021년 출판물이다.
작가이자 입주민이기도 한 입주
작가들을 ON과 OFF라는 개념으로
구체화했다. 작가로서 정체성(ON)을
반영한 『2021 금천예술공장
연차보고서』는 정보 위주의 정적인
도록 형식으로, 입주민으로서
정체성(OFF)을 담은 『LIFE LOGGING:
2021금천예술공장』은 자유롭고 다양한
형식으로 디자인했다. 표지 전면에
일괄된 그래픽과 타이포그래피를 적용해,
시각적인 성격은 다르지만 같은 주제를
공유하는 책의 특징을 반영했다. 특히
필름 상자에서 책을 꺼낼 때 그래픽이
교차하며 ON과 OFF가 나타나는 장치로
책의 주제를 선명하게 구현했다.

박수정          서울문화재단 금천예술공장 / 주임          2022

Editorial

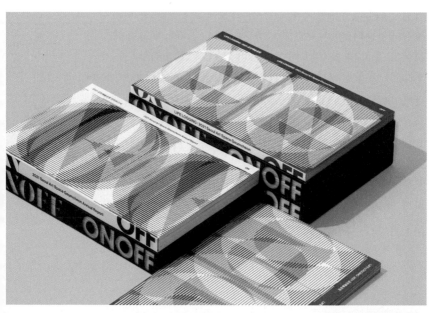

하필 어린이 전시를 맡았다. 어린이와 접점 없이 살아와 걱정이다. 우선 핀터레스트(pinterest.com)를 켠다. Exhibition for Children 같은 검색어부터 넣어보기 시작한다. 방대한 자료 속을 몇 시간 동안 헤매며 나만의 보드를 만든다. 다음엔 비핸스(behance.net) 차례다. 우선 마음에 드는 자료는 다 저장해놓는다. 얼추 모인 자료를 세어보니 100개가 넘는다. 줄이고 줄여 약 30쪽의 PPT 파일을 만들어 USB에 담은 후(혹시 몰라 인쇄도 두 부 했다.) 일상의실천을 만나러 서울로 간다. 너무 많은 자료를 본 걸까. 하고 싶은 게 너무 많다. 이 자료에서는 이 부분이, 저 자료에서는 저 부분이 마음에 든다. 그렇다고 이 부분 저 부분을 합쳐보니 이상하다. 마음에 드는 걸 조합했는데 왜 그러지. 횡설수설하다 부산으로 돌아왔다. 며칠 후 시안 두 개가 첨부된 이메일이 왔다. 내가 준비해 간 자료는 거의 참고하지 않아 보인다. 오히려 전시의 기획 의도에 충실해 보인다. 어쨌든 시작이 마음에 쏙 든다.

「포스트모던 어린이」는 근대의 관점에서 바라보는 어린이에서 벗어나 보다 자유로운 의미로 어린이를 대하는 방식에 대한 전시이다. 전시는 어린이의 행위에 귀 기울이고 단정짓지 않는 태도를 담은 작품으로 어린이의 시선에서 상상하고 반응하는 관람객을 기대한다. 「포스트모던 어린이」의 디자인은 어린이들이 좋아하는 그림을 자유롭게 그리는 워크숍에서 도출한 여소들을 스티커 머티프로 제안한다. 스티커 머티프로 개발된 전시 그래픽은 실제 스티커로 제작해서 전시 공간에서 찾은 어린이에게 선물로 제공하고, 전시 사랑을 잇는 작품 캡션을 전달하는 매체로 활용했다.

디자인. 김어진
머션. 이윤호

최상호        부산현대미술관 / 큐레이터        2022–2023

Graphic

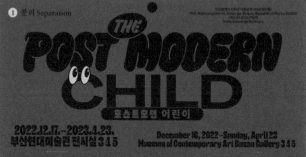

1121, Naktongnam-ro, Saha-gu, Busan, Republic of Korea 49300
+82-51-220-7400
www.busan.go.kr/moca

① 분리 Separation

# THE POST MODERN CHILD
### 포스트모던 어린이

2022.12.17.–2023.4.23.
부산현대미술관 전시실 3 4 5

December 16, 2022–Sunday, April 23
Museum of Contemporary Art Busan Gallery 3 4 5

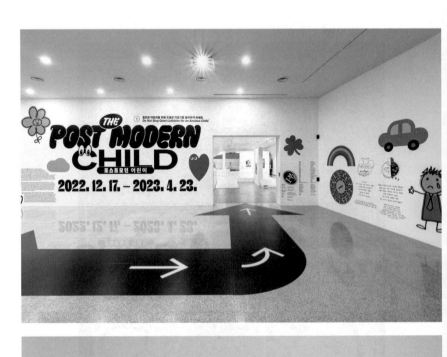

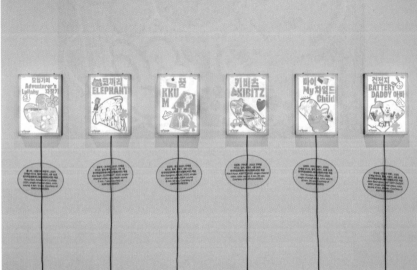

떨어질 수 있어요.
Risk of falling.

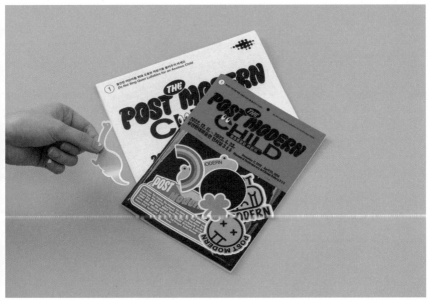

# 비평

# Criticism

박활성

# 실천, 일상, 그리고 스튜디오

편집자. 안그라픽스와 세미콜론에서 일했으며 디자인 잡지 『디자인디비』와 『디플러스』 편집장을 지냈다. 2006년 이래 워크룸 공동 대표로 일하고 있다. 옮긴 책으로 『능동적 도서: 얀 치홀트와 새로운 타이포그래피』와 『디자인과 미술: 1945년 이후의 관계와 실천』(공역)이 있다.

일상의실천이 활동을 시작한 지 얼마 되지 않았을
무렵, 어느 매체에 이들을 소개하는 짧은 글을 쓴 적이
있다. 정확한 내용은 기억나지 않지만 요지는 나라면
'일상'이라는 말과 '실천'이라는 말을 이어 붙이는 무모한
짓은 하지 않았을 거란 내용이었다. 아마 당시 내 일상이
팍팍해서였는지, 주로 편집하는 미술 텍스트에 너무 자주
등장하는 실천이란 말이 미덥지 않아 보였던지, 두 단어가
결합한다고 생각하니 가슴이 답답하고 이들의 앞날이
막막해서 걱정하는 마음이 들었던 모양이다.

　　실제로 그래픽디자인 스튜디오의 일상이란
곳곳이 진창이다. 세련된 인테리어와 자유로운 분위기
속에서 개인의 창의력을 마음껏 발휘하는 디자이너의
모습이나, 먹다 남은 피자가 책상 위에 나뒹굴고 나오지도
않는 아이디어를 짜내느라 끙끙대며 야근에 시달리는
디자이너의 모습은, 모두 지나치게 상투적이어서 현실
문제에 대해 알려주는 바가 거의 없다. 사기꾼 같은
의뢰인에게 대처하는 방법 같은 것 말이다. 예컨대 이런
의뢰인도 있다.

　　일단 디자이너를 하나 물색한다. 실력은 좋지만
사회 경험은 별로 없는, 프리랜서이거나 1인 스튜디오로
혼자 일하는, 디자인에 대한 열정으로 가득 차서 일에
헌신하는 디자이너면 좋겠다. 아직 프로젝트가 유동적이라

디자이너의 역할에 따라 디자인 범위가 달라질 수 있다며
디자이너의 적극적인 개입을 환영한다고 말한다. 그러고는
디자이너와 함께 프로젝트를 진행해나가다가 이윽고
어느 정도 방향이 정해지면 다른 디자인 스튜디오에
견적을 요청한다. 매우 구체적인 (디자이너가 제시해준)
디자인 콘셉트와 내용을 제시하며, 넌지시 예산이 그리
넉넉하지 않지만 꼭 함께 일하고 싶다고 말한다. 큰 디자인
에이전시는 이런 일을 안 할 가능성이 크니 적절한 규모와
신뢰를 갖춘 디자인 스튜디오를 찾아야 한다. 아마 간단히
처리할 수 있는 일처럼 들릴 테니 그에 상응하는 견적을
받을 수 있을 것이다. 그러고 나서 처음부터 함께 일했던
디자이너에게 그 견적서를 제시하며 디자인 비용을
깎는다. ○○ 스튜디오도 이 정도 받는데 왜 이리 비싸냐고
하면서 말이다.

　　　설마 이런 의뢰인이 있겠냐 싶겠지만 억지로
꾸며낸 이야기가 아니다. 애초에 내가 권준호라는
디자이너를 알게 된 계기가 바로 이랬다. 워크룸에서
낸 견적 때문에 피해를 입게 됐다며 연락이 왔다.
다시 말하지만 우리 일상은 진창이 난무하는 곳이다.
어처구니없는 일들은 어디에나 널려 있다. 일상의 견적
같은 곳에. 유학하고 돌아온 지 얼마 안 된 전도유망한
디자이너, 비용과 상관없이 하고 싶은 일이라면, 예컨대

사회적으로 의미 있는 일이라면 헌신할 태세가 되어
있는 열혈 청년이란 이 험난한 일상에서 물먹기 딱 좋은
존재다. 유쾌한 일도 아니니 결말만 짧게 말하자면,
사기꾼 같은 의뢰인에게서 제대로 된 사과는 못
받았지만 다행히 돈은 온당히 받아냈으니 최악의 결말은
피한 셈이다.

그러고 나서 얼마쯤 시간이 지났을까. 이번에는 세
명의 열혈 청년이 찾아왔다. 셋이서 함께 그래픽디자인
스튜디오를 하는데 워크룸도 셋이서 운영하니 뭔가
참고할 만한 점이 있을 것 같다며 이것저것 물어보고
싶다고 말이다. 세 명의 열혈 청년을 보고 있자니 가슴이
답답하고 이들의 앞날이 어떨지 걱정하는 마음이
들어서인지 되도 않는 이야기를 두서없이 늘어놓았다.
이름을 잘 지어야 한다, 워크룸이라고 이름을 지었더니
죽도록 일만 하고 있다, 셋이 하더라도 사업자 등록은 한
사람 이름으로 내라, 대신 동업 계약서를 꼼꼼히 작성해
둬라 등등……. 그리고 10년의 일상이 지났다.

이 글은 그들의 10년을 축하하거나 훈훈한 덕담을
건네려는 글이 아니다. 예전에 짧은 글에서 미처 밝히지
못했던, 오늘날 '일상'이라는 말과 '실천'이라는 말을 이어
붙이는 게 어떤 의미인지 되짚어봄으로써 같은 시대에
작업하는 동료로서 우리의 처지를 돌아보는 글이다.

***

현대 미술을 비롯한 예술 영역에서 '실천'이라는 말은, 삶과 예술의 통합이라는 20세기 아방가르드의 오랜 꿈으로 거슬러 올라가기는 하지만, 그 의미가 미묘하게 변하기 시작한 결정적 지점을 꼽자면 소비에트 연방이 해체된 1991년이 아닐까 싶다. 거창하게 말하자면 모더니즘과 포스트모더니즘 같은 거대 서사가 묘연해질수록, 미술로 좁혀 말하자면 미술이 재현으로부터 멀어질수록 수행성에 중심을 둔 실천은 이전까지 이념이나 운동이 차지했던 빈자리를 채워나갔다. 실제로 특정 단어의 사용 빈도를 보여주는 구글 N그램 뷰어에 practice를 입력하면 2차 세계대전 발발 이래 사용 빈도가 점점 낮아지다가 1980년대 저점을 찍고, 1990년을 전후로 급격히 증가하는 추세를 볼 수 있다. 이것이 뜻하는 바가 무엇인지는 잘 모르겠지만, 실천을 둘러싼 오랜 철학적 사회적 함의, 혹은 일상에서 사용되는 실천이라는 말에 모종의 변화가 일어난 것만 같다. 한국어에서의 사용 빈도는 확인하기 어렵지만, 체감상으로는 아무래도 IMF 외환위기가 변화의 기점이 아닐까 싶다. 기억해보면 다소 민망했던 세기말을 지나 2000년대에 접어든 이후, 이 말은 점점 주변에 만연하기 시작했다. 아마도 일상의실천이 좀 더 일찍 활동을 시작했더라면, 운동의 방식으로서 실천 대신 행동을

택했을지도 모를 일이다. '그래픽 상상의 행동주의'를 내건 AGI 소사이어티가 그랬듯이 말이다.[1]

　　한편 실천이라는 말에 깃든 수행성은 다른 생각으로 이어진다. 영어 practice에는 반복적으로 무언가를 연습한다는 의미가 존재한다. 무언가를 반복적으로 행하면 어떤 일이 벌어지는가. 히토 슈타이얼에 따르면, 노동/작업(work)이 직업(occupation)으로 전환된다. practice라는 단어가 "(의사, 변호사 등 전문직 종사자의) 업무"라는 직업적 의미를 포함하는 것은 우연이 아니다. 이는 언뜻 보면 별다른 문제가 없어 보인다. 그러나 "작업을 노동으로 간주하면, 이는 시작을, 생산자를, 그리고 종국에는 결과를 시사한다. 작업은 주로 상품, 대가, 또는 봉급과 같은 목적을 향한 수단이 된다. 그것은 도구적 관계이다. 이는 또한 소외를 수단으로 하여 주체를 생산한다. 직업은 반대다. 유급 노동을 시키는 대신 사람들을 분주하게 만든다. 직업은 아무 결과와도 연관이 없다. 거기에는 딱히 결론이 없다. 그래서 전통적인 소외도, 이에 호응하는 주체성의 관념도 알지 못한다. 직업은 그 과정이

---

1　　"AGI Society는 '그래픽 상상의 행동주의(Active Graphic Imagination)'라는 모토 아래 2002년에 창립된 프로덕션 조직입니다. 그래픽 상상의 행동주의란 '가치 있는 삶의 변화를 상상하며 행동한다'는 의미를 뜻합니다. AGI 소사이어티 웹사이트 agisociety.com/sub/message.asp. 회사 설립은 2002년이지만 AGI 소사이어티의 시작은 1998년으로 거슬러 올라간다. "IMF로 인해 발생한 대량해고, 실업난과 맞물려 사회적인 문제의식이 고취될 무렵, AGI는 이러한 사회적 문제에 대해 디자인적 차원에서 고민하고, 때로는 저항의 방식으로 그 대안을 찾기 위해 결성된 모임이었다." 김영철, 「사회적 소통, 그리고 AGI」, 『디플러스』 2호, 2009년 7월, 9.

만족감을 담보한다고 여겨지기에 꼭 임금을 전제로
하지도 않는다."²

　　　슈타이얼의 말대로 직업이 그 자체로 '목적'이라면,
실천은 곧 직업으로 향하는 길이다. 실제로 일상의실천은
하나의 직장인 것이다. 둘러보면 웬만한 것은 모두 실천의
대상이 된 지 오래다. 미술은 말할 것도 없거니와, 우리는
인문학도 실천해야 하고, 다이어트도 실천해야 하고,
SNS도 실천해야 한다. 이를테면 매일매일 고양이를
돌봄으로써 직업으로서 집사로 거듭날 수 있는 것이다.
여기에 일상의 사전적 의미가 "날마다 반복되는
생활"이라는 점을 감안하면, 내가 왜 예전에 일상의
실천이란 말에 살짝 막막한 느낌이 들었는지 조금은
짐작이 간다. 일상이란, 날마다 반복됨으로써 특이성을
지워버리는 효과를 낳는다. 당신이 출근길에 슈퍼
히어로를 봤다면 그건 참 특별한 일이겠지만 매일매일
반복해서 본다면 그냥 출근하며 휴대폰으로 「나의 히어로
아카데미아」를 보는 것과 하등 다를 바가 없어진다.
우리의 일상은 날마다 깜짝 놀랄 소식으로 가득하지만
바로 옆에서 일어나지 않는 이상, 어디선가 지진이 나서
수십 명씩 죽는다고 일상이 깨지는 충격을 받지는 않는다.
일상은 결과를 담보하지 않고 흘러가는 시간을, 많은 것에

2　　　히토 슈타이얼, 『스크린의 추방자들』, 김실비 옮김, 김지훈 감수, 2판(서울: 워크룸 프레스, 2018), 137.

점령(occupation)당한 우리 삶을 평범하게 만든다. 한 달에 한 번 날라오는 어도비 요금 청구서를 받는 우리의 일은 운동이나 행동에 비하면 다소 소박하게 들리는 실천/직업이 되어버렸다. 아무래도 일상의 운동이나 일상의 행동보다는 일상의 실천이 우리에겐 자연스럽게 들리는 시대인 것이다.

***

이런 우울하게 들리는 상황을 일단 내버려두고, 우리의 일터에 대해 언급해보자. 애당초 우리는 왜 그래픽디자인 스튜디오를 차렸을까. 한 가지 유력한 배경에는, 디지털 미디어 영역을 제외한 그래픽디자인 분야에서 디자인 에이전시라는 모델이 힘을 잃었다는 사실이 있다. 스튜디오와 에이전시의 차이가 뭐냐고 묻는다면 딱 잘라 말하기는 어렵지만,[3] 우리나라에서 그래픽디자인 에이전시의 시대는 강현주가 한국 현대 그래픽디자인의 황금기라 일컬은 "1981년 9월 독일 바덴바덴에서 열렸던 84차 국제올림픽위원회(IOC) 총회에서 서울이 24회 하계 올림픽 유치 도시로 선정된 때부터 한국 정부가 외환 위기로 IMF 구제 금융 요청을 해야 했던 1997년 12월 이전까지의 시기"와 어느 정도

---

3    사전적 의미로 스튜디오는 '사진사, 미술가, 공예가, 음악가 등의 작업실'을, 에이전시는 '경제적인 활동 따위를 대행하거나 주선하여 주는 사람이나 회사'를 뜻한다.

겹친다.[4] 매체로 보자면 1970년 창간했던 『디자인포장』이 『산업디자인』으로 제호를 바꾼 1983년부터, 회사로 보자면 1973년 시작한 조영제 디자인연구소 같은 교수의 개인 연구실이 사회적 수요 증가에 따라 디자인 전문회사로 바뀐 시기, 예컨대 디자인 포커스가 설립된 1983년 무렵부터로 볼 수도 있다.[5]

　　CI/BI 전문회사를 제외하고 보자면 안그라픽스(1985), 아이앤아이(1991), 홍디자인(1994), 601비상(1998) 등 우리에게 익숙한 회사들이 설립된 것도 1980년대와 1990년대였으며 이후 2000년대 초반까지도, 내 기억으로는 실력 있는 그래픽디자이너가 다니던 직장을 그만두고 독립할 때 디자인 에이전시의 형태를 취하는 것은 드물지 않은 일이었다. 예컨대 2000년대 초 안병학이 설립한 디자인사이나 앞서 언급했던 AGI 소사이어티의 사무실 풍경을 떠올려보면, 확실히 스튜디오와는 거리가 있었다. 일상의실천이 좀 더 일찍 활동을 시작했다면, 어쩌면 스튜디오가 아닌 에이전시를 운영하고 있었을지도 모른다는 뜻이다. 에이전시의 어원인 라틴어 agere가 '하다, 행동하다'라는 뜻을

4　　강현주, 「그래픽디자인 스튜디오들의 분투: 88서울올림픽부터 IMF까지 CI 디자인」, 『중산층 시대의 디자인 문화 1989-1997』, 디자인 아카이브 총서 1(한국공예디자인문화진흥원, 2015), 61. 이에 대한 이유로 강현주는 "이 시기에 활동했던 디자이너들이 한국 디자인 역사상 가장 뛰어난 디자인 감각과 능력을 가지고 있었다든가 이때 뛰어난 디자인 작품이 많이 나왔기 때문이 아니다. 그보다는 한국 디자인계의 역동적인 에너지와 가능성, 디자인과 사회의 관계, 디자이너라는 직업의 전문성 확보 노력과 사회적 위상 제고 등의 측면에서 흥미롭고 중요하다고 생각하기 때문"이라고 밝힌다. 같은 책, 63.
5　　1970년대부터 대기업의 필요에 따라 설립된 광고 회사들은 조금 다른 영역이다.

가진다는 걸 떠올려보면, 앞서 언급한 '행동'이 '실천'으로
바뀐 시기에 에이전시 모델이 힘을 잃었다는 것은
정말이지 묘한 일이다.

그런데 이쯤에서 슬슬 본론을 말하자면, 이
모든 소식이 내게는 그리 나쁘지 않게 들린다. 우리가
운동이나 행동의 시대가 아닌 실천의 시대를 살아가고
있고, 앞으로 나아가야만 하는 일상이 아닌 매일 복기할
수 있는 일상의 시대를 살아가고 있으며, 결정적으로
설사 능동적인 결정이 아닌 시대 흐름에 따른 수동적인
선택이었다 하더라도 스튜디오를 우리의 일터로 삼고
(그게 뭐가 됐든) 실천할 수 있어서, 얼마나 다행인지
모르겠다.[6] 2000년대 중반, 다니던 회사를 그만두고
함께 일하기로 한 우리는 자연스럽게 그래픽디자인
스튜디오를 차렸다. 우리가 바란 건 뭔가 대단한 일이
아니었다. 그저 우리가 원하는 일을 꾸준히 해나가는 것.
반대로 말하면 우리가 원하지 않는 일은 하지 않을 수
있는 조건을 매일매일 지켜나가는 것. 그것이 우리에게
실천이라면 실천이었다.

물론 일상의 차원에서 무엇을 실천할지는
전적으로 개인의 선택이다.[7] 일찍이 찰스 임스가

---

6    이 글에서 직접 다루지 않은 그래픽디자인 스튜디오를 둘러싼 논의는 다음 참조.
김보섭 강희정, 「소규모 디자인 스튜디오의 사례 연구」, 『디자인학연구』, 23권 7호(2010): 94–118; 김형진
「소규모 스튜디오에 대한 11문 11답」, 『세기 전환기, 한국 디자인의 모색 1998–2007』, 『디자인 아카이브
총서 2』(한국공예디자인문화진흥원, 2020), 113–128.

말했듯 디자인에는 언제나 제약이 따르며, 그 제약은 보통 윤리를 포함한다.[8] 어떤 의뢰처와 어떤 일을 해나갈지, 디자이너로서 어떤 역할을 수행할지, 어느 정도의 윤리적 제약을 받아들일지는 전적으로 그것을 해석하고 받아들이는 디자이너의 몫이다. 예컨대 지금 SPC그룹으로부터 디자인 의뢰를 받는다면 거절할 공산이 크겠지만, 당장 경제적으로 큰 어려움을 겪고 있고 그 일 자체로는 사회적 약자를 돕는 일이라면 판단하기가 쉽지 않을 것이다.

나는 일상의실천이 비영리 사회단체와 많은 일들을 해온 것에 대해 특별한 의미를 두고 싶지는 않는다. 그들이 사회적 문제에 능동적으로 목소리를 내온 것에 대해서도 특별히 할 말은 없다. 그들이 스튜디오를 차린 이유도 우리와 별반 다르지 않으리라고 생각한다. 그러나 나는 그들이 자신에게 스스로 부과한 제약을 견지해나가기 위해 얼마나 많은 대가를 치러야 했을지 알기에 그들에게 존경을 표한다. 사실 실천은 행동보다 어려운 일이다. 범죄를 '실행'한다고 하지 '실천'한다고 표현하지는 않는 데서 알 수 있듯, 실천에는 모종의

---

7    돌이켜보면 일상이 주목받기 시작한 것 역시, 1990년대 들어 문화적 다양성이 커지고 집단이 아닌 개인이 주목받기 시작한 때부터였다. 현실문화연구에서 『압구정동: 유토피아/디스토피아』, 『신세대: 네 멋대로 해라』 같은 책을 펴내기 시작한 것이 1993년이다. 직장 생활을 시작했던 2001년 홍디자인이 펴낸 『일상 스치며 낯설게』 같은 책도 생각난다. 이렇게 본다면 '일상'과 '실천'은 어쩌면 1990년대 이후 우리 시대의 일면을 표현하는 두 단어일지도 모르겠다.

8    찰스 임스, 『디자인이란 무엇인가?』(1972), 『디자인과 미술: 1945년 이후의 관계와 실천』, 장문정·박활성 옮김(서울: 워크룸 프레스, 2013), 235.

도덕적 관념이 깃들어 있기 때문이다. 그렇게 본다면 비단 경제적 유혹뿐 아니라 쓸 데 없는 오해와 선입견에 맞서, 10년의 일상 속에서 끊임없이 잔근육을 키우며 자신이 추구하는 가치에 몸과 마음을 바친 일상의실천에야말로 그래픽디자인 스튜디오라는 말이 어울릴지 모르겠다. 스튜디오의 어원인 라틴어 studeō가 바로, '헌신하다'란 뜻이기 때문이다.

전가경

# 내일의 운동의 방식을 묻는
# 지난 10년의 운동의 방식

그래픽디자인에 대해 연구하고 글을 쓰고 강의하며, 대구에서 '사월의눈'이라는 이름으로 사진책을
기획하고 만든다. 갈수록 짧아지는 그래픽 생애주기의 현장과 공백으로 놓여 있는 한국 그래픽디자인
역사를 텍스트 생산을 통해 연결 짓는 데 관심이 있다. 지은 책으로『세계의 아트디렉터 10』및
『세계의 북 디자이너 10』(공저)이 있으며, 여러 디자인 단행본과 잡지에 글쓴이로 참여했다.

## 0. 말들의 시간들

그동안 우리 디자인은 시대의 — 산업역군으로, 혹은
스타일리스트로 변신하여 그 능력을 십분 발휘해왔다.
그러나 그 결과물에 대한 책임은 디자이너인 우리
자신이라고 말하지 않았다. 왜냐하면 우리는 단지
디자인 조형만을 대행해왔기 때문이다. 이러한 구조적
문제의 진단은 직업으로서 디자이너만 있을 뿐
창작행위의 주체로서 의식하는 디자이너의 부재였다.[1]

Handprint(핸드프린트)로 활동했던 두 명은 직장
생활을 그만두고 시작한 거예요. 직장에서 만드는
디자인이 너무 거짓말을 하는 것 같았거든요. 좋은
기업이 아닌데도 불구하고 기업 이미지를 예쁘게
포장하고, 디자이너는 돈을 벌기 위해 그걸 묵인하거나
인정하질 않는 거죠. 그런 것이 너무 힘들어서
거짓말이 아닌 작업을 해보자 하고 NGO에 먼저
메일을 보내 제안했죠. 이런 공통분모가 있으니
일상의실천을 만들고 나서도 자연스럽게 방향이 잡힐
수밖에 없었던 것 같아요.[2]

1    권혁수, 「특집: 한국그래픽선동사: 그래픽 언어행동주의를 지향한다, AGI」, 『월간 디자인』,
2002년 1월, 126.
2    구본욱, 「거짓을 거부하는 디자인, 스튜디오 일상의실천」, 『타이포그래피서울』, 2013년 5월,
typographyseoul.com/news/detail/413.

이 두 문단은 같으면서도 다르고, 다르면서도 같다. 발화자가 다르고, 발화의 시간대가 다르지만, 일종의 동어 반복이다. "산업역군", "스타일리스트", "단지 디자인 조형만을 대행"과 같은 말들과 "직장에서 만드는 디자인이 너무 거짓말", "기업 이미지를 예쁘게 포장", "돈을 벌기 위해"의 말들은 서로의 부분적 동의어다. 첫 번째 문단은 디자인 운동가 권혁수가 1990년대 후반 등장한 '그래픽 상상의 행동주의'(이하 AGI, Agitation of Graphic Imagination)를 설명하는 2002년의 글에서 갖고 온 대목이며, 두 번째 문단은 일상의실천이 타이포그래피 서울과 가진 2013년도 인터뷰의 일부다. 이 두 말들의 시차는 대략 11년이다. 사회 내 디자이너의 위상이나 디자인에 대한 인식이 바뀌기엔 부족한 시간이다. 그러나 시제를 지금으로 돌려 두 문단을 소환해보면, 여전히 바뀌지 않은 업계 지형을 체감한다. 두 문단의 조합에서 느껴지는 헛헛함은 말 그 자체에서라기보다는, 맥락 때문이다. 두 번째 문단의 발화 시점으로부터 10년이 흘러버린 시간대에 우리는 진입하고 있다. 만약 세 번째 말을 이어 덧붙인다면, 그것은 과연 앞선 시간대의 말들과 다를 수 있을까. 이 두 문단이 '희망'하고 있을 법한 미래에 당도해 보다 진일보한 말들을 우리는 내뱉을 수 있을까. 이 글은 이 의문에서부터 시작한다.

## 1. 지난 10년

2023년, 일상의실천은 10주년을 맞이한다. 디자인 현장에서 자신들이 무의미한 디자인 용역으로 소비된다는 것을 절감한 김경철과 김어진 그리고 영국에서 디자이너의 사회적 발언을 실제 작업으로 옮겨 주목받았던 권준호가 2012년도에 모인 것이다. 아마도 그들은 당시 이런 식으로 소모될 수는 없다고 생각했던 것 같다. 다른 방식으로 디자인을 할 수는 없을까, 더욱 적극적인 커뮤니케이션 도구로서의 디자인의 모습은 존재하지 않을까, 여러 시민단체와 활동가들에게 보다 기능적인 시각언어를 전수(?)할 순 없을까. 8개월이라는 기간 동안 구체적으로 어떤 말들이 오갔는지 짐작할 순 없지만, 대략 이런 고민의 시간을 관통했으리라 추정되는 삼인방은 2013년에 '일상의실천'이라는 이름으로 한국 사회에 신고식을 치른다. 그리고 그해 첫 자체 프로젝트로「나랑 상관없잖아」(2013) 포스터를, 그다음 해에는 제주 강정마을 제주 해군기지 공사에 대한 저항으로「너와 나는 서로 연결되어 있다」(2014) 포스터 연작을, 같은 해에 한국 내 난민 문제에 천착한「아직 얼마 동안은 빛이 우리 가운데 있을 것이다」를, 그리고 세월호 참사를 다룬「그저 배를 탔다는 이유로 죽어야 할 사람은 아무도 없다」설치물을 잇따라 선보였다. 설립 2년

차에 진입한 삼인조 스튜디오의 행보치고 정치적이고, 도발적이고 경우에 따라선 위험했다. 심지어 선언적 문장을 토대로 한 작업은 '그래픽'이라는 평면에 안주하지 않고, 매번 다양한 매체를 횡단했다. 말들은 세워졌다가 누우면서 본연의 도발성을 극대화했다. 어느덧 정치사회 현안이 존재하는 곳에 그래픽디자인 스튜디오 일상의실천이 함께하고 있었다.

새내기 스튜디오로선 설립 초반에 워낙 분명한 태도를 보였기 때문일까. 일상의실천은 많은 이들에게 사회적 발언을 실천하는 그래픽스튜디오로 각인된다. 그것은 금융위기 이후 경제성과 효율성을 따지는 2010년대의 '차가운' 그래픽디자인 신에선 양식적인 측면에서도 예외적인 행보와 맞닿아 있었다. 감정을 억누르는 절제된 언어가 시대의 언어가 되었을 때 그들은 '온도 높은' 그래픽 언어를 선택했다. 비단 결과물뿐만 아니라 과정도 그러했다. 스스로 손으로 작업하는 걸 좋아한다는 그들은 컴퓨터 모니터 앞에 앉아 결과물을 도출하는 대신, 몸과 손을 적극 움직이며 다양한 연출 사진을 찍고 이를 자신들의 키비주얼로 사용했다. 돌이켜보건대 그들은 튈 수밖에 없는 조건들을 타고났다. 그들이 추구하는 그래픽디자인은 발언이자 사회적 실천인 데다가 양식 면에서도 차별화되었기 때문이다. 누군가에겐

다소 무모해 보일 태도를 그들은 꿋꿋하게 이어나갔고, 예외성과 미적 성취를 동시에 일군 덕분에 일상의실천은 2000년대 이후 한국 그래픽디자인에 자신들이 가야 하고 있어야 할 장소를 선명하게 마련했다. 그 흐름 속에서 녹색연합 및 젊은 노동자들을 대변하는 잡지 『워크스』와의 협업은 일상의실천에 자연스럽게 녹아든, 곧 그들의 실천이기도 했다.

초반에 이어나간 이러한 '광폭' 행보 때문인지 2023년을 맞이한 지금, 이들을 둘러싼 어떤 말들이 종종 배회하곤 한다. 일상의실천이 예전 같지 않다고, 이제 그들은 일반적인 그래픽디자인 스튜디오와 다를 바 없지 않겠냐고. 나 또한 근래 그들의 인스타그램 피드를 보며 비슷한 생각을 하고 있었다. 그러나 그게 온당한 비판이나 비난이 될 순 없었다고 생각했다. 몇 년 전, 서울 탈영역우정국에서 『운동의 방식』이라는 이름의 전시를 열었을 때 권준호 디자이너는 나에게 시민단체 및 비영리단체와의 협업이 주는 어려움과 고충에 대해 털어놨다. 그 말을 또렷이 기억하기 때문에 디자이너의 생계와 생존이 우선이라면, 그래서 변화가 있었다 한들 그 변화가 디자인 스튜디오의 '살림'과 관련된 것이라면, 초기의 어제다는 잠시 미뤄둘 수도 있다고 생각했다. 그리고 사람들은 종종 '잘 알지도 못하면서'

이런저런 말들을 함부로 내뱉는 경우가 허다하다. 그래서 일상의실천 웹사이트를 방문했다. '방문 후기'는 다음 세 가지로 압축되었다.

첫째, 작업 발표 시기와 함께 거의 실시간으로 업데이트되는 웹사이트의 환경에서 그들의 부지런함을 느꼈다. 둘째, 내가 피드에서 본 것과 다르게 많은 양의 디자인 작업을 진행 중임을 깨달았다. 셋째, 일상의실천에 의뢰하는 의뢰자들은 여전히 시민단체가 많음을 파악했다. 문화예술 관련 디자인이 우세한 가운데서도 여성, 이주노동자, 난민, 어린이 등 사회의 소수자와 약자를 다루는 그래픽디자인부터 10여 년간 끈끈하게 이어지는 녹색연합과의 협업에 이르기까지 최소한 '주제' 측면에서 보았을 때 일상의실천은 과거와 크게 다르지 않은 길을 걷고 있었다. 심지어 누구와 함께 일할 것인가란 문제에 있어서 그들은 여전히 스스로에게 엄격했다. 업무 의뢰가 들어올 경우, 의뢰자의 면면을 꼼꼼하게 파악한 후 자신들의 가치관과 어긋나면 거절했다. 그 과정에서 세 디자이너는 꽤 치열하게 토론하고 고민한다. 가령, 삼성 일을 받을 것인가 받지 않을 것인가는 차라리 쉬운 고민이다. 그러나 삼성전기가 후원하는 장애 아동 오케스트라 공연 그래픽디자인의 경우, 세상은 흑백논리만으로 굴러가지 않음을 깨닫고

장고를 거듭한다. 억대 예산의 기업 일을 수주받을 수 있음에도 그들은 지난 10년간 이런 일들을 거절해왔다. 이것은 일상의실천을 추켜세우는 나름 척추와도 같은 자부심이다. 그러나 이 공백은 고스란히 작은 일감들로 채워져야만 했다. 박리다매. 그들의 작업량이 많았던 이유다. 예나 지금이나 쉽게 갈 수 있는 길 대신, 우회로를 택하고 있는 일상의실천이었다.

그런데도 일상의실천이 (최소한 '디자이너의 사회적 발언'이라는 명분에 있어서는) 과거 같지 않다는 인상을 떨쳐내기가 쉽지 않다. 그들은 몸집이 커졌고(2022년 12월 기준, 정직원 네 명과 인턴 포함 총 여덟 명이다.), 과거보다 일이 많아졌다. 하지만 이런 정량적인 측면이 '변화'의 요인이 될 순 없다. 시간의 문제일까, 의지의 문제일까. 혹은 사안의 시의성 문제일까. 일상의실천이 무엇을 수행해야만 이들의 행보가 '일상의실천'답다는 평가를 받을까. 아니, 이런 외부의 시선이나 평가가 중요하기나 한 것일까. 유독 일상의실천에만 디자이너로서의 엄격한 사회적 책무와 의무를 요구하는 듯한 분위기의 정체는 무엇일까.

## 2. 국내외 그래픽 선동사

국내외를 통틀어 역사적으로 그래픽 선동의 역사가
존재한다. 디자이너들이 언제나 을의 처지에서만
수동적으로 서비스직을 수행해온 것은 아니다. 널리
알려졌듯이 1920년대 초반, 유럽에서는 모더니스트들을
중심으로 전체주의에 저항하는 다양한 그래픽 산물이
발표되었는가 하면, 1950–1960년대에는 반전 및
인권운동이 있는 곳에 그래픽디자인이라는 시각언어가
함께했다. 권준호 디자이너가 공부하러 다녀온 영국은
디자이너들의 정치적 행보가 독자적으로 구축된 곳이다.
로빈 피오르(Robin Fior), 켄 갈란드(Ken Garland)부터
데이비드 킹(David King) 및 2000년대 초반의 조너선
반브룩(Jonathan Barnbrook)까지 디자인은 자가 진화하며
시대와 공명하는 언어로 자리매김했다. 여기엔 다양하고
급진적으로 전개된 또 하나의 선동사가 존재하는데,
바로 흑인 및 여성 인권과 관련된 디자이너들의
활동이다. 조직, 단체, 협회 혹은 컬렉티브 등 여러 형태의
군집을 이루며 디자이너들은 사회가 보다 포용적으로
진보해나가는 데 일조했다. 베아 파이틀러(Bea Feitler),
셰일라 리브랜트 브레트빌(Sheila Levrant de Brettville),
그리고 탈식민주의와 페미니즘을 탐색하는 오늘의
퓨처레스(Futuress)까지 그 흐름은 주제와 양식이 조금씩

달라졌을 뿐 디자이너의 사회적 실천과 그래픽 선동은 계속되고 있다. 그렇다면 국내의 선동사는 어떤 모습일까.

2000년대 초반까지 디자인 운동을 전개하던 디자이너 권혁수는 '그래픽 선동(graphic agitation)'이라는 말을 주제어 삼아 한국 그래픽디자인 선동사를 2002년 『월간 디자인』에 서술한 바 있다. 그는 조국 식민지화에 저항하는 의미로 그려진 양기훈의 「혈죽도」를 한국 그래픽디자인 선동의 효시로 삼으며, 일제강점기의 민중예술운동을 지나 1980년대 국풍 81 관제 행사 그리고 이 반대편에 있는 민중미술운동과 '현실과 발언' 동인들을 거친 후 1990년대 시민운동과 연계된 디자이너의 사회 참여를 주목하며 그 지점에 AGI라는 이름을 호출한다. 김영철, 장문정, 손승현 등을 중심으로 결성되었던 AGI는 디자이너와 사진가로 구성된 시각문화 기반 컬렉티브이자 디자인 스튜디오로서 1998년 서울 지하철 전역에 '실업 대자보' 포스터를 붙이며 등장했다. 권혁수는 '모든 의미'의 선동을 아울렀던 만큼 좌우 진영 논리를 넘는 선동의 그래픽을 열거했다. 여기에 추가될 2000년대 이후의 디자인 활동들이 있으니 가령, 킷토스트, 길종상가, 베반패밀리, FF 서울[3] 그리고 오늘도 활동을 이어가는 리슨투더시티다. 일상의실천은 어느덧 이러한 양태의

---

3 이에 대해서는 다음 글을 참조하라. 구정연, 「예술 생산의 새로운 형태로서 컬렉티브」, 『한국미술 1900–2000』(서울: 국립현대미술관) 429–442.

국내 그래픽 행동주의의 성좌에 자리매김했다. 그리고 그 자리는 누구도 논박할 수 없을 만큼 견고해졌다.

### 3. 그리고 내일의 운동의 방식

일상의실천은 2023년 10주년을 기념해 홍대입구역 부근 무신사 테라스에서 전시를 연다. 2017년 탈영역우정국에서 『운동의 방식』 전시를 열었으니 10주년 전시가 튀는 행보는 아니다. 이들이 설립 초반부터 전시 등을 통해 자체 프로젝트를 꾸준히 기획해왔던 점을 고려할 때 이번 10주년 전시도 기념비적인 자축이기보다는, 지금의 '디자인 시제'를 점검하는 자기 주도적 디자인 프로젝트라고 보는 게 타당하기 때문이다. 그런데도 혹자는 탈영역우정국에서 무신사 테라스라는 상업 공간으로의 이동을 일상의실천의 '변화' 혹은 기존 좌표에서의 일탈을 설명하는 합당한 근거로 내세울 것이다. 그런데 보이는 현실과 이면은 달랐다. 일상의실천은 디자인 의뢰인이기도 한 무신사 테라스와 소통하는 과정에서 적절한 대관비에 각종 장비 제공이라는 괜찮은 조건의 전시 기회를 얻을 수 있었다. 여타 비영리 미술품 전시 공간의 경우, 많은 값을 지불하고 별도의 장비를 대여해야만 했다. 10주년 전시를 염두에 둔 일상의실천에게 선택은 당연히 전자였다.

이것은 지금 우리가 마주하는 세계의 작동방식을 보여준다. 자본주의의 촘촘한 그물망 안에서 무엇이 사회적 실천이란 질문을 던진다. 사회적 발언 혹은 실천이라는 행동주의는 (마크 피셔(Mark Fischer)가 『자본주의 리얼리즘』에서 논했듯이) 자본주의라는 제도 바깥에서 일어나기란 쉽지 않다. 그래서 질문을 다르게 해보자. 혹시 질문과 현실이 주는 어긋남의 요인은 다른 곳에 있지는 않을는지, 그 어긋남의 요인은 일상의실천이 아닌, 바로 시대가 아닌가를.

단도직입으로 말해보자. 일상의실천이 변했다고 보는 요인은 일상의실천이 변했기 때문이 아니라 시대가 변했기 때문이다. 이는 이 시대가 바라는 급진성이 과거와는 다르게 존재한다는 의미다. 시민단체나 비영리 단체를 위해 포스터와 리플릿 혹은 보고서 만드는 것만으로 디자이너의 사회적 실천을 인정하기엔 10년 사이 우리 모두 꽤 다른 시간대에 진입했다. 분명 기존의 디자인 행위가 가진 미덕과 의미가 여전히 존재하고, 이 행위가 앞으로도 유효할 것이라 믿음에도 불구하고, 그것은 더 이상 시대의 결을 거스르는 언어가 아니게 되었다. "그 논리란, 시간과 자원을 기부한다는 것은 사회 문제의 '해결책'으로 간주하지만, 권력 구조는 그대로 유지된다는 것."[4] 뤼번 파터르(Ruben Pater)의

이 말을 염두에 둔다면, 시민단체와 뜻을 함께하며 그들의 언어를 보다 주목도 높은 기능적인 시각언어로 변환하는 디자인은 이 사회의 권력 구조에 균열을 일으키는 데는 정작 한계가 있다. 더더군다나 일상의실천 행보가 과거만큼 '실천적이지' 않아 보인다면, 그 변화의 배경에는 평준화된 양식에서도 찾을 수 있다. 일상의실천 초기 디자인이 '트렌드'로 간주되는 일련의 디자인과 뚜렷한 양식적 온도차를 보였다면, 오늘 우리가 마주하는 일상의실천 디자인은 빼어난 완성도와 미감을 선보이지만, 상향 평준화된 국내 그래픽디자인 지형에서 차별성이 상대적으로 약해졌다.[5] 그만큼 국내 (서울로 한정 짓자면) 디자인 신은 양식적으로 유사하거나 질적으로 동반 상승했다. 결과적으로 일상의실천 디자인은 더 이상 불온하지 않은 게 되었다.

10주년 기념 전시가 기념의 의미에서 머무르지 않고, 또 하나의 '실천'이 되어야 한다면 그것은 지난 10주년을 객관적으로, 엄밀하게 복기해보는 것이며, 그 과정에서 지금의 현 위치를 파악하는 것이다. 시대는 일종의 무빙워크처럼 우리가 인지하지 못하는 사이에 우리를 다른 곳에 가져다놓는다. 그러니까 역으로 시대는

---

4    Ruben Pater, *CAPS LOCK: How Capitalism Took Hold of Graphic Design, and How to Escape from It*(Valiz, 2021), 450.
5    개인적으로 양식 측면에서 일상의실천이 국내 그래픽디자인 스튜디오와의 비교에서 도드라지는 지점은 무빙포스터를 포함한 디지털 디자인이 아닐까. 이 부분에서 일상의실천은 다음 도약기로서의 실천적 무대를 마련할 수 있지 않을까.

디자이너에게 과거와는 '다른' 역할을 요청하고 있는 것은
아닐까. 2020년대의 시간과 '디자이너의 사회적 역할'은
과연 병립 가능한 조합일까. 이 질문들은 버전 2.0이
필요한 시점이라는 의미일 수도 있다.

　　서두의 두 문단으로 돌아가보자. 그곳에 이어질
10년 후의 말은 무엇이 되어야 할까. 얼마 전 독일에서
날아온 한 책에 함께 제기해볼 만한 질문이 있었다.
"잠재적으로 강력한 내 의견이 그래픽 디자이너로서
내 창작 작업에 어떻게 반영되고 또 허용되어야 할까?
자기 창작물을 비판적으로 검토할 필요가 없을 만큼
도덕적으로 적절한 콘텐츠와 고객을 위해 일하는
것으로 충분할까? 어떻게 하면 시민으로서뿐만 아니라
그래픽디자이너로서 비판적이고 자신의 주장을 굽히지
않을 수 있을까?"[6] 여기에 일상의실천은 어떻게 답할 수
있을까. 무엇보다 시민이자 디자인 커뮤니티로서의 우리
또한 어떤 해답을 제시할 수 있을까. 종 개념이 전복되고
있고, 비거니즘과 동물권이 화두가 되었으며, 사회적
약자와의 연대를 넘어 퀴어 디자인이 모색되고 있는,
10년 전과는 조금 달라진 지금, 세계 구조의 '재편성'에
디자인과 사회는 어떤 관계를 허물고 동시에 구축해
나가야 할까. 분명하건대 시대가 정의하는 급진성과

---

6　　Ingo Offermanns, "Point of No Return", *Graphic Design Is (...) Not Innocent*(Valiz,
2022), 13.

디자이너의 사회적 발언 혹은 행동주의는 다른 의미가 되어가고 있다. 부러 비관적인 전망을 내놓고 싶지 않음에도 절멸과 공멸, 소멸 및 기후위기라는 용어들이 도래한 현실임을 볼 때 우리에게 시급한 질문이란, 디자인이라는 행위 자체가 앞으로 이 상태로 온전할 수 있는가다.

　　10년 후, 일상의실천은 또 다른 전환점을 이뤄내리라 믿는다. 그러나 이제 그 말들은 비단 일상의실천만의 몫이 되어선 안 된다. 세상을 조금 더 나은 방향으로 유지하거나 구제할 수 있는 최소한의 행동으로서의 디자인은 더 이상 특정 행동주의에만 위탁할 수만은 없는 상황에 이르렀기 때문이다. 지난 일상의실천이 우리에게 준 값진 교훈이라면 바로 이 지점이 아닐까. '일상의 실천'은 궁극에 우리 모두의 몫이라는 것. 각개전투의 행동이야말로 이 위태로운 질서 속에서 일상을 '사수'하는 방법이라는 것. '발언하는' 대리인을 필요로 할 수 없는 지점에 이르렀다는 것. 그런 의미에서 일상의실천을 포함한 우리 모두의 건투를 빈다.

최성민

# 일상, 실천

최성민은 서울 인근에서 활동하며 저술과 번역을 겸하는 그래픽디자이너이다. 최슬기와 함께 '슬기와 민'이라는 이름으로 활동한다. 지은 책으로『누가 화이트 큐브를 두려워하랴―그래픽디자인을 전시하는 전략들』『작품 설명』『오프화이트 페이퍼―브르노 비엔날레와 교육』『불공평하고 불완전한 네덜란드 디자인 여행』(이상 최슬기 공저), 『그래픽디자인, 2005-2015, 서울―299개 어휘』(김형진 공저), 『재료: 언어―김뉘연과 전용완의 문학과 비문학』등이 있고, 옮긴 책으로『멀티플 시그니처』(최슬기 공역), 『리처드 홀리스, 화이트채플을 디자인하다』『왼끝 맞춘 글』『레트로 마니아―과거에 중독된 대중문화』『파울 레너―타이포그래피 예술』『현대 타이포그래피』『디자이너란 무엇인가』등이 있다. 서울시립대학교에서 그래픽디자인과 타이포그래피를 가르친다.

디자인 스튜디오를 시작하면서 가장 신경 쓰이는 문제 하나가 바로 알맞은 이름을 짓는 일일 것이다. 요즘처럼 개인에서부터 단체까지 모든 규모의 행위자가 자기 브랜딩 압박을 많이 받는 상황에서는 더욱 그럴 만하다. 이름은 스튜디오의 지향과 가치를 가장 먼저 표현하는 수단이 된다. 스튜디오가 일정 시간 활동을 계속하다 보면 실제 작업 내용과 지향하는 가치는 달라지기도 하지만, 이름만은 변하지 않고 그대로 유지되는 경우가 많다. 이렇게 이름은 스튜디오의 이상을 함축하는 동시에 변하지 않는 이상과 변화하는 현실의 간극을 드러내주는 표지가 된다.

일상의실천. 평범한 단어를 조합한 이름이지만, 한국 그래픽디자인계에서는 평범한 이름이 아니다. 예컨대 2022년 『월간 디자인』에서 펴낸 한국 디자인 연감을 보자. 커뮤니케이션 디자인 부문에 출품한 스튜디오가 120개 가까이 되는데, 그중에서 (설립자 이름을 그대로 반영한 경우를 제외하고) 한국어 일반 명사를 이름에 사용한 스튜디오는 열네 개 정도밖에 안 된다. 그러고 보면 디자인 스튜디오 이름에는 영어 등 서구 언어를 쓰는 것이 일종의 암묵적 규칙이 된 듯하다. '디자인'이라는 말과 개념 자체부터가 서구에서 유입된 것이기는 하다.

'일상의실천'이라는 한국어 이름은 디자인

스튜디오다운 재치나 기교도 딱히 자랑하지 않는다.
무척 쉽고 밋밋한, 그야말로 일상적인 단어를 조합한
이름이다. 그렇지만 2013년 이 이름을 처음 들었을 때
느꼈던 생경함과 기시감이 뒤섞인 묘한 인상을, 나는
기억한다. 10년 가까운 세월이 지난 지금, 그간 한국에서
가장 왕성히 활동한 그래픽디자인 스튜디오 중 하나가
거둔 성과 덕분에, '일상의실천'은 일종의 고유명사가
되어버린 느낌이 있다. 그러나 어쩌면 스튜디오
활동이 성숙기에 접어든 지금이야말로 고유명사를
일반명사로('일상의실천'을 일상의 실천으로) 되돌려
이름에 내포된 의미와 맥락을 되짚어보기에 적당한 때가
아닌가 싶다.

　　스튜디오 창립 직후에 나온 어느 인터뷰에서,
일상의실천은 자신들의 이름에 "특별한 의미보다는
그냥 매일매일 작업을 꾸준히 했으면 하는 바람", 보기에
따라서는 "'뭔가 의미가 있는 디자인 작업을 하자'라는
의지"가 담겨 있다고 풀이했다.[1] 같은 해에 스튜디오 공동
창립자 권준호는 "가까운 일상에서 우리 주변 사람들과
함께 실천할 수 있는 작업을 하고자" 한다는 말로 이름에
함축된 의미를 시사하기도 했다.[2]

　　표준국어대사전을 찾아보면 '일상'은 "날마다

1　　「2013 사회연대은행 창업팀 '일상의 실천' 인터뷰」, 사단법인 함께만드는세상(사회연대은행)
홈페이지, 2013년 12월 2일, bss.or.kr/load.asp?subPage=340.view&idx=597&cate=nanum112.
2　　「라이징 스타, 권준호」, 『디자인 정글』, 2013년 4월.

반복되는 생활"을 뜻한다. '실천'은 조금 더 복잡하다. 일차적 의미는 "생각한 바를 실제로 행함"이지만, 이외에도 철학 용어로서 "인간의 윤리적 행위. 아리스토텔레스에게 있어서는, 제작(製作)이나 관조(觀照)와는 구별되는 도덕에 관계되는 행동"을 뜻하기도 하고, 특히 마르크스주의 철학 전통에서는 "자연이나 사회를 변혁하는 의식적이고 계획적인 모든 활동"을 가리키기도 한다. 이 모두가 사전에 등재된, 즉 한국어 사용자 사이에서 보편적으로 통용되는(적어도 그렇다고 간주되는) 의미다.

　　　일상의실천은 본디 Everyday Practice(에브리데이 프랙티스)라는 영어 이름으로 시작했다고 한다. 영어 everyday는 한국어 '일상'과 뜻이 거의 같다. "날마다 벌어지거나 쓰이는"이라는 뜻의 형용사이고, 이런 뜻의 연장선에서 "평범한, 보통의"라는 함의를 품는다. 그러나 practice는 사정이 조금 다르다. "생각, 믿음, 또는 방법을 실제로 적용하거나 사용함"이라는 뜻은 '실천'의 일차 의미와 상통한다. 그러나 practice에는 해당 한국어의 두 번째나 세 번째에 해당하는 철학적 의미가 내재하지 않는다. 물론 맥락에 따라, 예컨대 국어사전에 나온 것처럼 아리스토텔레스의 윤리학이나 마르크스의 사상에서는 철학적 역할을 할 수도 있지만, 그런 구체적

맥락이 사전 정의에 포함될 정도로 단어의 용례를 결정짓지는 않는다는 뜻이다. 대신 practice에는 한국어 '실천'에 없는 의미가 있다. 의사나 변호가 같은 전문직 종사자가 하는 실무를 의미하기도 하고, 습관이나 관행을 뜻하기도 하며, 연습, 훈련, 숙련, 기량을 가리키기도 한다.

요컨대 practice는 한국어 '실천'에 비해 훨씬 폭넓게 쉽게 쓰이는 말이다. 한국어 '실천'은 영어 practice와 달리 "실제로 행함"을 뜻하는 데 그치지 않고 이에 윤리적, 철학적, 나아가 정치적 가치를 부여한다. 그런 점에서 한국어 '실천'에는 프락시스(praxis)라는 철학 용어의 뜻이 내포되어 있다. 고대 그리스어에 뿌리를 두는 프락시스는 플라톤과 아리스토텔레스의 고전 철학에서부터 아우구스티누스의 신학, 프랜시스 베이컨과 이마누엘 칸트의 근대 철학, 카를 마르크스의 변증법적 유물론, 안토니오 그람시의 정치 철학, 장 폴 사르트르의 역사관 등에 이르기까지 서구 철학사에서 꾸준히 논의된 개념을 가리킨다. 그중에서도 표준국어대사전에도 소개된 마르크스의 철학에서 프락시스, 즉 실천은 인간이 자유롭고 의식적으로 세계와 자신을 변혁하는 보편적, 창의적 행위로 규정된다. 그에 따르면, 세계는 주체가 외부에서 관찰하고 판단하거나 설명해서 이해할 수 있는 것이 아니다. 인간 사회는 주체의(정확히 말하면 자신의

이해관계와 사회의 이해관계가 일치하는 보편적 주체의)
실천을 통해 스스로를 이해하게 되고, 이러한 자기 이해는
동시에 대상을 변화시키게 된다. 마르크스의 철학에서
실천이 차지하는 위상은 그가 『포이어바흐 테제』(1845)에
적은 유명한 말로 요약된다. "지금까지 철학자들은 세계를
다양한 방식으로 해석하기만 했다. 하지만 중요한 것은
세계를 변화시키는 일이다."

　　그러므로 한국어에서 '실천'이 얼마간 정치적
의미, 대개는 진보 정치적 의미를 띠게 된 것도 우연은
아니다. 다만 역사적으로 '실천'은 마르크스가 말한 보편
계급, 즉 프롤레타리아 계급이 자기 이익과 자기 이해를
실현하는 과정으로서 의미뿐 아니라(어쩌면 그보다도)
계급적 성격이 모호하고 속성상 관념과 이론에 익숙한
학생, 지식인, 예술인, 종교인이 사회 진보에 참여하는
방식을 가리키는 경향이 있었다고 생각한다. "행동하는
양심, 실천하는 지성"이라는 익숙한 구호가 한 예다.
1980년 군사 독재 체제에서 이문구, 고은, 박태순, 송기원,
이시영 등 진보적인 문인은 삶과 문학, 문학과 사회의
통일을 기치로 새 문예지를 창간하며 『실천문학』이라는
이름을 붙였다. 한편, 김태경이 1986년에 설립해 옥고를
무릅쓰고 마르크스의 『자본』을 번역 출간했던 출판사의
이름은 '이론과실천'이었다. 1980년대에 삶과 예술의

통합을 외치며 민중미술 운동이 일어나자, 미술계에서도 '실천'은 일종의 암어(暗語)가 되었다. 예컨대 누군가가 '관조하는 예술이 아니라 실천하는 예술'을 이야기한다면, 그 '실천'의 구체적인 내용은 몰라도 그것이 단순한 미술 실기보다 폭넓고 적극적인 무엇을 뜻한다는 정도는 대강 짐작할 수 있게 되었다.

그렇다면 디자인에서는 어땠을까? 여러 오해와 달리, 제작에 앞선 계획이라는 핵심 의미에서 디자인은 자본주의를 전제하지 않는다. 그러나 현실적으로 전문직으로서 디자인은 산업혁명 이후 분업화와 대량생산, 시장경제 등 자본주의 제도의 발전과 밀접한 관계를 맺으며 성장했다. 더욱이 자본주의 자체가 국가 주도 아래 발전한 한국에서는 디자인 또한 정부의 수출 진흥 정책과 맞물려 등장했으며, 민주화와 자유화가 상당 부분 진척된 1990년대 이후에도 디자인을 이끄는 주된 힘은 대형 제조업체와 광고 대행사, 이들과 결합한 디자인 대행사에서 나왔다. 이런 상황은 언어에도 반영되어서, 한국 디자인계에서 (종종 하찮게 여겨지는) '실기'와 (발화자의 위치에 따라 복잡하게 뉘앙스가 달라지는) '실무'와 달리 '실천'은 다소 어색하고 거북한 어휘로 여겨졌다. 물론, 디자인은 언제나 이미 실천하는 예술이었다. 예술적 이상을 대량생산품에 적용한다는

실용주의적 의미에서 그렇다. '삶과 예술의 통합'은
디자인사 교과서의 첫 장에 나오는 미술 공예 운동에서
이미 표방했던 가치이기도 하다. 그러나 1980년대 이후
새롭게 깨어난 진보 정치적 의미에서 '실천'은 대다수
디자이너가 활동하는 물에 기름처럼 섞이지 않고 떠도는
말이었다.

　　　이처럼 디자인 프랙티스는 있어도 디자인
프락시스는 말하기 어려운 상황을 깨고 디자인에서,
적어도 그래픽디자인에서 사회정치적 의미로서 실천을
명확히 내세운 드문 예로는 1997년 디자이너 김영철과
장문정, 사진가 손승현이 결성한 AGI와 1999년 조주연이
설립한 간텍스트를 꼽을 만하다.[3] AGI는 '그래픽 상상의
행동주의(Active Graphic Imagination)'의 약자로, 동시대
사회문화 현실에 적극적으로 발언하고 개입하는 작업을
추구했다. 간텍스트는 소개 문구에서부터 "우리의
디자인실천은 사람과 삶, 예술과 일상, 나와 사회의
끊임없는 관계 잇기를 통해 의미 있는 틈새문화를
만들어가는 것"이라고 규정했다.[4] 두 집단 모두
디자이너의 클라이언트 범위를 사기업에 국한하지 않고
시민단체나 문화단체 등 비영리 사회단체로 넓히려

---

3　　　그 긴에도 권획+나 최빔 등 그래픽니사인의 사회삼녀를 수상하는 이는 있었지만, 전자는
대체로 일러스트레이터이자 기획자로 일했고, 후자는 디자인 실무자가 아니라 평론가의 관점에서
활동했다. 그러나 간텍스트와 AGI소사이어티는 더욱 조직적으로, 담론이 아닌 실천 수준에서 실천 개념을
내보이기 시작했다.

4　　　간텍스트 웹사이트 http://gantext.com/

했고, 동시에 출판, 교육, 전시 활동을 겸하며 사회변화에 참여하는 행위자로서 디자이너 상을 실현하려 애썼다.[5]

　　이런 몇몇 개인과 조직의 활동이 있었지만, 결국 '실천'이라는 말이 디자인에 자연스럽게 밀착되지는 않았다고 생각한다. 그리고 이들이 디자인으로 실천하고자 했던 내용의 일정 부분은 2000년대 후반 이후 '공공디자인'이라는 이름으로 순치되어 논의되고 실행되었다. 이런 맥락에서 보면, '일상의실천'이 쉬운 한국어 단어 조합으로 이루어진 말인데도 그래픽디자인 스튜디오 이름으로서 조금은 낯설게 느껴졌던 이유를 일부 이해할 수 있다. 그리고 10년이 지난 지금, 인터넷에서 '디자인 실천'을 검색하면 스튜디오 '일상의실천'과 관련된 내용이 주요 검색 결과로 제시된다. 마치 그들이 디자인 실천의 개념, 즉 구체적인 역사가 없지 않은데도 여전히 낯설고, 사람에 따라서는 다소 무겁게 느껴질 수도 있는 개념을 일정 부분 전유하게 된 모양이다.

　　그렇다면 '일상'은 어떤가? 앞에서 밝힌 것처럼, 뒤따르는 말에 비해 '일상'은 좀 더 단순한 낱말처럼 보인다. 더욱이 디자인에서는 자명한 말이기도 하다. 디자인이 언제나 이미 실천적인 예술이었다면, 동시에

---

5　　조주연은 간텍스트와 함께 사회적기업 '시민문화 네트워크 티팟'을 운영하며 지역 공공공간 개선 사업, 문화교육 사업 등으로 실천의 폭을 넓혔다.

디자인은 언제나 이미 일상적인 예술이기도 했다. 역사적 뿌리에서부터 디자인은 특수하고 배타적인 물건이 아니라 일상에서 널리 쓰이는 물건을 계획하고 설계하는 활동으로 규정되었다. 일상성은 순수미술이나 수공예와 구별되는 디자인의 자기 정체성에서 핵심요소였다. 그러므로 디자인의 맥락에서 '일상'은 새삼스럽지 않은 말이어야 한다.

그러나 디자인에서 일상이 요즘처럼 중요하고 거의 당연한 의미를 띤 것은 비교적 최근의 일이다. 우선 서구의 역사를 보자. 20세기 중반까지 디자인 담론과 실천을 지배하다시피 했던 고도 현대주의에서, 일상은 디자인과 다소 분리된, 디자인으로써 구원해야 하는 대상에 가까웠다. 영웅적 현대주의 관점에서 일상은 디자인의 타자였다고 말해도 과장이 아닐 것이다. 그곳은 조형적 이상이 결여된 황무지였고, 디자이너의 역할은 그런 야만에 고도 질서와 의미를 부여하는 데 있었다. 이처럼 시혜적인 일상관이 변화한 것은 현대주의에 대한 회의가 본격적으로 표출되기 시작한 1960년대 이후의 일이다. 이후 일상이 디자인에서 영감의 원천으로, 개입과 실천의 공간으로, 고도 현대주의에 대한 비판의 근거로, 디자인의 궁극적 시험대 등으로 다양한 의미를 띠게 된 과정은 잘 알려져 있다.

이런 발전에는 비판 이론이 일상을 재고하기 시작한 지적 흐름과도 상응하는 면이 있다. 전통적인 진보 담론에서 일상은 역사나 계급투쟁, 혁명 같은 거대한 주제에 밀려 심각한 이야깃거리가 되지 못했다. 인간해방을 향한 행동과 실천에는 오히려 일상을 넘어서는 영웅적 비장미가 있었다. 서구에서 일상이 진지한 논의와 실천의 장으로 평가받기 시작한 것은 2차 세계대전 후다. 예컨대 프랑스 철학자 겸 사회학자 앙리 르페브르가 세 권에 걸쳐 써낸『일상생활 비판』(1947, 1961, 1981)이 그런 작업에 속한다. 1950년대 말 영국에서 개발되어 프랑스와 미국으로도 확산한 문화 연구도 유사한 계기에 속한다. 이런 흐름 속에서, 경제나 기술 같은 '딱딱한' 주제뿐 아니라 신문 기사, 영화, 연극, 광고, 연예인과 유명인, 장난감, 음료, 음식, 잡지 표지, 여행안내서처럼 일상을 수놓는 잡다하고 '말랑말랑한' 주제를 진지하게 비판적으로 분석하는 일도 가능해졌다. 예컨대 방금 나열한 물건과 현상은 모두 롤랑 바르트가 유명한 책『신화론』(1957)에서 다룬 주제다.

한국에서 일상문화를 진지하고 비판적으로 성찰하려는 시도가 처음 일어난 때는 1990년대 초였을 것이다. 1992년, 강내희와 심광현이 편집을 맡은 한국 최초의 문화이론 전문지『문화과학』이 창간됐다. 같은

해 12월, 압구정동 갤러리아백화점 미술관에서는
당대 한국의 대중문화 현실을 있는 그대로 직시하고
비판적으로 해석하는 전시회 『압구정동—유토피아
디스토피아』가 열렸다. 윤석남, 박영숙, 김진송, 엄혁,
김수기, 조봉진 등으로 구성된 동인 현실문화연구가
기획한 전시였다. 이후 현실문화연구는 『TV 가까이
보기 멀리서 읽기』『광고의 신화·욕망·이미지』『신세대
네멋대로 해라』등 단행본을 차례로 출간하며 한국의
변화하는 일상을 검증하고 해체했다. 이는 형식적
민주화가 진전되고 사회 전반이 자유화한 1990년대
한국에서 여전히 '조국통일'과 '노동해방' 등 관념적인
주제에 집착하던 진보 정치 담론에 새로운 현실성을
부여하려는 시도였다.[6]

　　　한국 디자인계에서 당대 일상이 비판적 사유와
실천의 공간으로 주목받기 시작한 것은 1990년대
후반이었다. 사실 그 전까지는 디자인의 '비판적 사유와
실천'에 관한 논의 자체가 미미했다고 말해야 할 것이다.
오히려 한국 디자인 담론의 키워드는 '근대' '선진'
'혁신' 등 발전과 연관된 말, '차별화' '한국적' '경쟁력' 등
수출경제와 연관된 말, 또는 '조형성' '심미성' '기능성'

---

6　　　현실문화연구 동인 김진송은 말했다. "80년대를 지나면서 거대담론의 틀로 현실을 분석하는
데 한계를 느끼기 시작했습니다. 그렇다면 거꾸로 현실, 우리의 일상에서 담론을 끌어내는 방법이 없을까
생각했지만 어떤 이론적 틀을 갖고 출발한 것은 아니에요. 저는 '문화연구'라는 말조차 몰랐으니까요."
김현미, 「너희가 문화 게릴라의 '원조'를 아느냐—92년 출범 '현실문화연구' 대중문화 꼬집기 10년」,《주간
동아》336호(2002년 5월 30일)에서 인용.

등 디자인 본연의 이상이라고 여겨지는 관념과 관련된 말이었다. 그러나 1990년대 후반에는 한국에서도 디자인을 문학이나 미술, 영화와 같은 비평 대상으로 파악하는 태도가 나타났다. 그리고 이런 움직임에서 주된 관심사는 도도한 미학적 이상이나 허황한 경제적 가치가 아니라 일상에서 구현되고 사용되고 소비되는 디자인이었다. 예컨대 1997년 김민수는 디자인을 "사물과 이미지를 통해 어떤 방식의 삶을 원하는지를 해석해내고 창조해내는 데 관여하는 중요한 문화적 행위"로 규정한 저서 『21세기 디자인 문화 탐사』에서, "디자인은 어떤 방식으로 일상 삶에 관여하는가"라는 질문을 중심 주제로 다루었다.[7] 나아가 그가 1999년에 창간한 평론지 『디자인문화비평』은 "인공적 생산물 환경에 의해 우리의 '일상 삶과 문화'가 어떻게 생성되고 소비되는지에 대한 본격적인 이야기를 시작하려 한다."라고 선언했고,[8] 같은 해에 창간된 또 다른 평론지 《디자인텍스트》는 "디자인은 일상이라는 자신의 거처를 상실하고 비일상적인 그 무엇으로 우리 머리 위를 떠돌고 있다."라는 반성에서 디자인의 현실적 맥락과 작동 방식을 검증하려 했다.[9]

이처럼 디자인에서 일상에 대한 관심이 커지는 현상은 역설적으로 국가와 기업의 경쟁 도구로서

---

7    김민수, 『21세기 디자인 문화 탐사』(솔, 1997).
8    『디자인문화비평 01—우상·허상 파괴』(안그라픽스, 1999), 창간사.
9    『디자인텍스트 01—디자인의 미래, 미래의 디자인』(홍디자인, 1999), 창간사.

디자인이 점차 중시되는 상황과 맞물려 일어났다. 그래서 20세기 말–21세기 초 한국은 한편에서는 삼성 이건희 회장의 '디자인 경영'과 김대중 대통령의 '뉴 디자인 정책'이 추진되고, 디자인 전문 인력에게 병역 특례가 허용되고, 2000 세계그래픽디자인대회(ICOGRADA)와 2001 세계산업디자인대회(ICSID)가 열리고, '단 한 명의 스타 디자이너가 한 기업을, 국가를 먹여 살리는 시대가 열린다'는 선견 또는 환상에서 정부가 적지 않은 자원을 들여 '차세대 디자인 리더'를 육성하는 동안, 다른 한편에서는 "수동적인 입장에서 무의식적으로 자연스럽게 받아들여왔던 일상의 공공적 시각환경에 대해 이제 디자이너로서 혹은 능동적인 디자인 사용자로서 새로운 디자인의 가능성을 탐색해야 한다"는 문제의식에서 전시회가 열리는 곳이 되었다.[10]

그리고 이 모든 광경 이면에서는 일상의 디자인을 넘어 디자인의 일상에 대한 반성도 자라났다. 예컨대 2006년에 열린 전시회『정치 디자인, 디자인의 정치』 기획의 글에서, 공동 기획자 김현호는 "왜 해외에서 승승장구하는 성공한 클라이언트는 외국 제품을 잔뜩 들고 와서 그대로 표절해주기를 원하는가, 왜 매일 밤샘을 하면서 열심히 일하는데도 디자인을 해서 먹고살기가

---

10      엄혁이 기획하고 권혁수와 이유섭이 큐레이터로 참여해 2001년 12월 14일–2002년 1월 31일 서울 예술의전당 디자인미술관에서 열린 전시회「de-sign korea—디자인의 공공성에 대한 상상」을 말한다.

쉽지 않은가, 왜 남들 보기에는 화려한 디자이너이지만 공무원들을 만나는 술자리에서는 머리에 넥타이를 매고 춤을 추어야 하는가, 왜 우리는 미국이나 일본처럼 다양한 소재를 사용해서 시제품을 만들 수 없는가, 왜 우리의 자동차 번호판은 이렇게 촌스러운가" 하는 질문을 던졌다. 이와 같은 "일상적 문제들을 이해하기 원한다면 그것이 지니는 구조적 문제를 고민해볼 일"이라는 진단이었다.[11]

대강 이것이 2013년 디자인과 연관해 '일상'과 '실천'이 연상시킨 의미의 타래이고, 어떤 스튜디오가 탄생하기도 전에 그 이름에 이미 함축되어 있던 역사의 일부이다. 그로부터 10년 사이에 두 단어가 연상시키는 의미도 얼마간 변했다. 디자인에 관한 논의에서 '일상'은 어쩌면 당연한 맥락, 나아가 누구에게도 딱히 반감을 사지 않는 무난한 분석 틀이 된 듯하다.[12] 소소하지만 행복하고 안온한 무엇으로서 '일상'에는 대중문화와 디자인에 대한 비판적 담론이 일어나던 시기에 현대주의 디자인의 환상을 되비추는 거울 또는 디자인의 현실적 작동 방식을 검증하는 공간으로서 해당 어휘가 연상시켰던 역동적 인상이 거의 없다. '실천'은 디자인에서 여전히 익숙하지

---

11    김현호, 「기획의 글」, 『정치 디자인, 디자인의 정치』(청어람미디어, 2006), 8–9쪽. 전시회 「정치 디자인, 디자인의 정치」는 김현호와 이정혜의 공동 기획으로 2006년 12월 28일–2007년 1월 21일 서울 제로원디자인센터에서 열렸다.

12    예컨대 서울디자인재단이 운영하는 DDP디자인뮤지엄은 공립미술관으로 정식 등록된 후 첫 전시로 소장품 연계 전시회를 열면서 《행복의 기호들—디자인과 일상의 탄생》(2020년 9월 11일–11월 15일)이라는 제목을 붙였다. 코로나19 대유행에 대한 공포가 한창이던 시기에 열린 이 전시회는 오창섭이 기획했고, 그래픽디자인은 일상의실천이 맡았다.

않은 단어이지만, 이제는 잠재적 의미 자체가 조금
달라진 듯도 하다. 디자이너가 사회에서 분리된 존재인 양
시혜적으로 '참여'하는 실천 개념은 더는 유효하지 않다.
일찍이 김현호가 주장했던 것처럼, 오늘날 디자이너의
정치적 실천은 디자이너 자신이 처한 상황을 정치적으로
인식하고 개선하려고 노력하는 데서 출발한다.
노동자로서 디자이너에게 과거 '양심적 지식인'에게
요구되었던 "행동하는 양심, 실천하는 지성" 같은 말은
썩 어울려 보이지 않는다. 그보다는 "자신의 삶을 직접
변화시키는 주체로서 실행 가능하고 지속 가능한 실천을
찾아 스스로 움직이고 공부"하는 디자이너 상(像)이 더
솔직하고 진보적이다.[13]

　　　이처럼 달라진 현실에서 일상의실천은 어떤 일상과
어떤 실천을 꿈꾸고 있을까? 그런데 잠깐, '일상의실천'은
'일상'과 '실천'만으로 이루어진 이름이 아니라는 사실이
남았다. 둘 사이에는 악명 높은 한국어 조사 '의'가 있다.
표준국어대사전에 따르면 '의'에는 스물한 가지 뜻이
있는데, 모두 두 체언 사이의 관계를 나타내는 기능을
한다. 이들 중 몇몇을 적용해보면, '일상의실천'은 조금씩
다른 의미를 띠게 된다. 그것은 '일상을 실천함'이라는
뜻일지도 모른다, 아니면 '일상에 관한 실천'으로 읽을

---

13　　　페미니스트 디자이너 소셜 클럽(FDSC) 단체 소개, FDSC 웹사이트, fdsc.kr/notice/321.
2018년에 결성된 FDSC는 "그래픽디자인계의 성차별적 관행에 맞서 페미니스트의 시선으로 대안을
제시하고 변화를 이끌어가는 모임"이다.

수도 있다. 어쩌면 '일상'과 '실천'은 동격을 이루는지도 모른다. '실천'이 일어나는 곳이 '일상'이라는 뜻일 수도, '실천'의 특성이 '일상'에 있다는 뜻일 수도 있다. 일상의실천에게는 이 모두가 타당한 해석일지도 모른다.

민구홍

# 이 웹사이트에 관해:
# NIS.XXX

중앙대학교에서 문학과 언어학을, 미국 시적 연산 학교(School for Poetic Computation, SFPC)에서 컴퓨터 프로그래밍(하지만 '좁은 의미의 문학과 언어학'으로 부르기를 좋아한다.)을 공부했다. 안그라픽스 출판 사업부와 워크룸에서 각각 5년여 동안 편집자, 디자이너, 프로그래머 등으로 일한 한편, 1인 회사 민구홍 매뉴팩처링(Min Guhong Manufacturing, https://minguhongmfg.com)을 운영하며 미술 및 디자인계 안팎에서 활동한다. '현대인을 위한 교양 강좌'를 표방하는 「새로운 질서」(https://neworder.xyz)에서 '실용적이고 개념적인 글쓰기'의 관점으로 코딩을 가르친다. 지은 책으로 『국립현대미술관 출판 지침』(공저, 국립현대미술관, 2018), 『새로운 질서』(미디어버스, 2019)가, 옮긴 책으로 『이제껏 배운 그래픽디자인 규칙은 다 잊어라. 이 책에 실린 것까지.』(작업실유령, 2017)가 있다. 앞선 실천을 바탕으로 2022년 2월 22일부터 안그라픽스 랩(약칭 및 통칭 'AG 랩') 디렉터로 일한다. https://minguhong.fyi

이명박 정부의 임기 마지막 해이자 박근혜 정부의 임기 첫 해인 2013년은 여느 해와 다르지 않게 다사다난했다. 2월에는 국가정보원에서 증거를 조작해 탈북한 북한 출신 화교 유우성이 탈북자들의 정보를 북한에 빼돌렸다고 주장한 '국가정보원 간첩 조작 사건'이 일어났다. (이듬해 4월 유우성은 간첩 혐의에 대해 무죄를 선고받았다.) 6월에는 미국 국가안보국(National Security Agency, NSA) 소속 컴퓨터 프로그래머였던 에드워드 스노든(Edward Snowden)이 NSA와 영국 정부통신본부(GCHQ, Government Communications Head Quaters)가 일반인들의 통화 기록과 인터넷 사용 정보 등의 개인 정보를 무차별적으로 수집하고 사찰해온 사실을 폭로했다. 그런가 하면, 8월에는 『타이포잔치 2013: 슈퍼텍스트』가 개막하고, 10월에는 1991년부터 공휴일에서 제외된 한글날이 22년 만에 공휴일로 다시 지정됐다. 스마트폰 가입자가 75퍼센트를 돌파하고, 웹브라우저 가운데 인터넷 익스플로러(Internet Explorer)가 63.33퍼센트를 차지하던 해이기도 하다.

같은 해 4월에는 그래픽디자인 스튜디오 일상의실천(Everyday Practice)이 문을 열었다. '소규모'라는 접두어와 함께 곳곳에서 그래픽디자인 스튜디오가 등장하던 시절이었고, 중앙대학교

산업디자인과에서 시각 디자인을 공부한 동기이자
타이포그래피 동아리에서 처음 만난 권준호, 김경철,
김어진은 의미를 곱씹게 하는 스튜디오의 이름처럼
일상의실천의 정체성과 행보에 자신들의 관심사와
고민을 담았다. 디자인이 단지 클라이언트의 의뢰를
수행하며 산업에 봉사하는 데 머물러야 할까? 디자인이
사회를 향해 목소리를 낼 수는 없을까? 크고 작은 질문에
대한 답변으로서 그들은 우리가 발 딛은 현실, 특히
대한민국 사회를 둘러싼 수많은 현상과 징후, 사건을
향해 발언하고 개입해왔다. 물론 실천의 한가운데는
타이포그래피와 그래픽디자인이 자리하지만, 그들은
평면에 머무르지 않는 다양한 디자인 방법론을 꾸준하고
성실하게 탐구해왔고, 스튜디오 시작과 함께 운영해온
공식 웹사이트(http://everyday-practice.com)를 통해
어렵지 않게 살펴볼 수 있듯 오늘날 그들의 작업은
웹사이트뿐 아니라 코딩에 기반한 모션 그래픽 등 다양한
방향으로 확장하기에 이르렀다.

　　　스튜디오 문을 연 지 4년째 되던 해인 2017년
4월 그들은 탈영역 우정국에서 단독 전시『운동의
방식』(Ways of Practice, http://everyday-practice.com/
wop)을 선보였다. 4월 10일부터 28일까지 열린 전시에는
그들이 선별한 '운동의 방식'이 어우러졌다. 자체 작업을

모은 '운동의 방식'과 클라이언트에게 의뢰받은 외부 작업을 모은 '작업의 방식'으로 이뤄진 다채로운 전시에서 『NIS.XXX』(http://nis.xxx)는 조용히 돋보였다. 이 웹사이트는 2012년 18대 대통령 선거 기간에 국가정보원 심리정보국 소속 요원들이 조직적으로 웹상에 게시글을 남김으로써 여론을 조작한 '국가정보원 대선 개입 사건'을 치밀하게 다룬다. 자체 작업 가운데 웹사이트를 활용한 첫 번째 작업이자 웹디자인과 프로그래밍을 담당해온 김경철을 중심으로 시사 주간지 『시사인』(https://www.sisain.co.kr)과 6개월여 동안 협업한 결과물이기도 하다. 전시에서 웹사이트는 국가정보원 취조실을 암시하는 과거 우체국의 금고 자리에 노트북, 빔프로젝터, 탁자 조명과 함께 설치됐고, 방문객은 쇠창살과 쇠문이 남아 있는 공간에서 컴퓨터 모니터 속 웹브라우저를 넘어 입체적으로 웹사이트를 경험할 수 있었다.

　　이 웹사이트를 살펴보기 전에 먼저 국가정보원의 공식 웹사이트(https://nis.go.kr)에 접속해보자. 웹브라우저의 주소 창에 웹사이트의 도메인을 입력하면 방문객의 마음을 움직이는 영상 한 편이 자동으로 재생된다. 한강과 서울숲 L 타워를 비추는 태양을 시작으로, 영상에서는 서울 곳곳의 모습과 함께 다음 문구가 차례로 드러났다 사라진다. "우리는 陰地(음지)에서

일하고 陽地(양지)를 指向(지향)한다." "드러냄 없이
묵묵히 국가를 위해 헌신하겠습니다." "대한민국의
영광과 발전을 최고의 명예로 삼겠습니다." 30초 남짓한
영상은 국가정보원 로고와 함께 서초구 내곡동 구룡산
자락에 자리한 국가정보원 건물과 서울의 밤 풍경으로
마무리된다. 누군가에게 국가정보원은 영상에서 홍보하는
모습과 크게 다르지 않을지 모른다.

　　이번에는 도메인의 TLD(Top Level Domain)를
'go.kr'에서 'xxx'로 바꿔보자. 단지 몇 글자가 바뀌었을
뿐이지만, 방문객은 이 웹사이트에서 "묵묵히 국가를 위해
헌신"하고 "대한민국의 영광과 발전을 최고의 명예로
삼"는 국가정보원의 또 다른 모습(또는 실체)를 엿볼
수 있다. 지금은 추억 속에 자리한 '천리안'이나 '하이텔'
같은 1990년대 PC 통신을 경험해본 이에게 익숙한 모뎀
접속음과 함께 터미널(terminal)을 통해 국가정보원
서버에 접속하듯 검은색 배경에 차례로 글자가 드러났다
사라진다. 비트맵으로 이뤄진 글자체 또한 '이야기'나
'새롬 데이터맨' 같은 PC 통신 에뮬레이터에서 사용된
'둥근모꼴'이다. 아스키(ASCII, American Standard Code
for Information Interchange) 코드로 이뤄진 웹사이트의
도메인이자 제목이 화면을 채우며 드러났다 사라진
뒤 방문객은 다시 검은색 배경과 마주한다. 잠시 뒤

상단에 '사건 개요'를 비롯한 일곱 가지 메뉴가 드러난다. 키보드에서 해당하는 메뉴의 숫자를 누르라는 안내문이 깜박이며 방문객의 다음 행동을 기다린다. 방문객이 국가정보원의 공식 웹사이트처럼 '안전한' 웹사이트에 익숙하다면 낯설고 거친 방식이다. 이 웹사이트를 온전히 열람하기 위해서는 관대함과 인내심이 필요하다. 게다가 키보드와 마우스를 전방위적으로 활용하며 불친절함과 불편함을 감수할 필요가 있다.

     '홈페이지'(homepage)라는 어휘처럼 웹사이트는 흔히 '집'으로, 웹사이트를 만드는 일은 '건축'으로 은유되곤 한다. 하지만 이 웹사이트는 집보다는 한 편의 을씨년스러운 이야기, 각 메뉴는 이야기를 이루는 크고 작은 에피소드에 가깝다. 이야기의 프롤로그이자 첫 번째 에피소드인 '사건 개요'(http://nis.xxx/no1)에서는 사건을 간추린 영상 아홉 편을 제공한다. 텔레비전 화면을 캡처한 이미지와 자막으로 이뤄진 영상은 방문객을 두 번째 에피소드로 자연스럽게 유도한다. '국정원 트윗'(http://nis.xxx/no2)에서는 국가정보원에서 운영한 트위터 전담팀인 '안보5팀'이 트위터에 게시한 트윗이 위에서 아래로 쏟아진다. 트위터에서 리트윗을 뜻하는 'RT'에 마우스 커서를 올리면 감춰진 트윗이 화면을 채운다. 모든 리트윗을 열람하기 위해서는 마우스 휠을 굴리며 커서를

움직일 수밖에 없다. 에피소드는 계속된다. 다른 페이지와 달리 파란색 배경으로 이뤄진 '국정원 댓글 공작'(http://nis.xxx/no3)에서는 국가정보원 직원인 김하영을 비롯해 국정원 심리전단 안보3팀 소속 직원들이 대표적인 유머 사이트인 오늘의유머(http://todayhumor.co.kr)를 비롯해 지금은 사라진 다음(Daum) 아고라 등에 남긴 게시물을 제공한다. 뒤이어 '오늘의유머 추천/반대'(http://nis.xxx/no4)에서는 김하영이 오늘의유머에 남긴 게시물을 제공한다. 오늘의유머에서 정부를 비판하는 글이 '베스트 게시물'로 선정되면 이와 무관한 글을 '베스트 게시물'로 추천한 '베오베 테러'의 흔적이다. 양분된 화면은 마우스 스크롤에 따라 위아래로 흐른다. 눈여겨볼 점은 해당 게시물을 클릭하면 오늘의유머로 이동한다는 점이다. 그렇게 김하영이 남긴 흔적은 일상에 기분 좋은 활력을 선사하는 온갖 유머 사이에서 블랙 코미디로 남아 있다. 한편, 이야기를 촉발시킨 배후라 할 만한 '국정원장 지시 강조 말씀'(http://nis.xxx/no5)에서는 사건 당시 국가정보원장을 지낸 원세훈의 '전(全)부서장회의 지시·강조 말씀'을 제공한다. 정부 정책에 반대하는 야당, 시민 단체, 노동조합 등을 모두 '종북 좌파'로 공격하라는 국가정보원장의 모든 '말씀'을 열람하기 위해서는 안내에 따라 키보드 자판을 끝없이 타자해야 한다. 가치 판단을

배제한 채 상관의 명령에 복종한 국가정보원 직원들의 마음이 바로 이렇지 않았을까. 이야기의 에필로그에 해당하는 '인물편'(http://nis.xxx/no6)과 '도움말'(http://nis.xxx/no7)에서는 원세훈을 비롯해 김용판, 권은희, 윤석열, 김하영, 이종명, 민병주, 채동욱 등 사건을 둘러싼 주요 인물 여덟 명에 관한 정보를 제공하는 한편, 관련 자료와 함께 사건을 다시 한번 갈무리한다.

***

1990년 초 일반에 공개된 이래 근미래에도 웹사이트는 여전히 유용한 정보를 제공하고, 전자 상거래의 주요한 수단으로 기능할 게 분명하다. 웹사이트를 열람하는 단말기로서 스마트폰 같은 모바일 기기의 중요성은 더욱 증가할 테고, 이는 웹사이트를 기획하는 일뿐 아니라 웹사이트에서 제공하는 디자인과 기능을 고안하는 데 적지 않은 영향을 미칠 것이다. 나아가 가상현실(Virtual Reality, VR)이나 증강현실(Augmented Reality, AR) 같은 첨단 기술과 통합되는 모습 또한 어렵지 않게 예상할 수 있다. 하지만 이는, 특히 일상의실천에게는, 웹사이트의 한 가지 측면에 불과하다.

"악마가 되지 않는다.(Don't be evil.)"라 공언해온 세계 최대의 검색 엔진 구글(Google, https://

google.com)의 대표 에릭 슈밋(Eric Schmidt)은 『새로운 디지털 시대』(The New Digital Age)에서 다음과 같이 인터넷의 태생적 탈중심성에 관해 말했다. "인터넷은 무정부 상태를 수반하는 역사상 최대 규모의 실험이다. 현실 세계의 법적 구속을 벗어난 온라인 세계에서 수억 명의 사람들이 매일 방대한 양의 디지털 콘텐츠를 생산하고 소비한다." 한편, 캐나다의 인터넷 예술가 J. R. 카펜터(J. R. Carpenter)는 2015년 '핸드메이드 웹'(Handmade Web)을 주창했다. '핸드메이드'는 대개 기계가 아닌 손이나 단순한 도구를 이용해 만든 물건을 가리킨다. 물건의 양상은 다양하다. 아주 느슨하기도 하고, 아주 정교하기도 하다. 핸드메이드에서 비롯한 핸드메이드 웹은 기업이 아닌 개인이 만들어 유지하는 웹사이트, 얼핏 무용해 보이는 웹사이트, 읽기, 쓰기, 디자인, 소유권, 개인 정보 보호 등과 관련한 관습에 도전하는 웹사이트를 둘러싼 웹의 한 국면이다. 작고, 느긋하고, 느닷없다는 점이 핸드메이드 웹의 매력이라 할 만하다. 웹 2.0이 도래하기 전까지 웹은 그 자체로 핸드메이드 웹이었다. 요컨대 핸드메이드 웹은 노스탤지어라기보다는 오늘날 지나치게 빠르고 상업화한 웹을 향한 불만 섞인 경쾌한 질문이다. 2016년 8월에 처음 선보인 「NIS.XXX」를 시작으로 「박근혜 게이트」(http://

geunhyegate.com), 「미지수」(http://un-known.xyz), 「밀물: 백남기 농민 1주기 추념전」(http://milmool.kr), 「그리운 너에게」(http://416letter.com)까지, 자체 작업으로서 일상의실천이 만들어온 웹사이트들은 '무정부 상태를 수반하는 역사상 최대 규모의 실험'과 '핸드메이드 웹' 사이 어딘가에 있다. 이 웹사이트들에서 의도적으로 '사용자 편의성'을 역행하는 시도는 오히려 감수할 만한 미덕이자 클라이언트 작업에 적용할 만한 실험이 된다. 이렇듯 그들의 실천은 상업성에 밀려 잠시 잊힌 웹사이트의 기능과 방향을 상기시키며 또 다른 기준선을 만든다. 나아가 짐짓 당연하게 여겨져온 수많은 현상과 징후, 사건에 균열을 내는 건 물론이고.

일상의실천이 지난 10년 동안 진행했던 인터뷰 중 현재의 시점에서 유의미한 질문과 대답을 발췌하여 소개한다. 중복 및 시차를 고려해 내용을 재구성했다. 새로 더하거나 고쳐 쓴 내용은 고딕체로 표기하고, 입장이 바뀌었거나 중복된 내용은 회색 상자로 덮었다.

## 출처

2013.05, 「거짓을 거부하는 디자인, 스튜디오 일상의실천 ①」, 『타이포그래피 서울』, 구본욱, GroupY.

2013.06, 「거짓을 거부하는 디자인, 스튜디오 일상의실천 ②」, 『타이포그래피 서울』, 구본욱, GroupY.

2013.12, 「디자이너들이 일상을 바라보는 법, 그리고 그들이 하고 싶은 이야기: 일상의실천」, 사회연대은행 사단법인 홈페이지, 김명준(사회연대은행 블로그 기자단).

2014.03, 「뉴스튜디오」 『GRAPHIC 그래픽 #29』 김광철(발행인 겸 에디터), propaganda.

2014.06, 「우리는 모두 연결되어 있다. 디자인 스튜디오 일상의실천 1, 2부」, 『노트폴리오』.

2015.08, 「거짓을 거부하는 디자인: 디자인 스튜디오 일상의실천」, 『디자이너라면 이들처럼』, GroupY.

2015.10, 「[그 디자이너의 인쇄소] 퍼스트 경일: 일상의실천」, 『월간 디자인』 최명환, 디자인하우스.

2017.04, 「Oh! 크리에이터 #14 인물 인터뷰: 그래픽디자인 스튜디오 일상의실천」, 『디자인프레스』, 최명환(객원 에디터).

2017.04, 「Oh! 크리에이터 #14 프로젝트: 운동의 방식 — 자체 프로젝트)」, 『디자인프레스』, 최명환(객원 에디터).

2017.04, 「Oh! 크리에이터 #14 프로젝트: 작업의 방식 — 클라이언트 프로젝트」, 『디자인프레스』, 최명환(객원 에디터).

2017.04, 「Oh! 크리에이터 #14 프로젝트: 일상의실천의 공간, 취향 그리고 관계」, 『디자인프레스』, 최명환(객원 에디터).

2017.04, 「Oh! 크리에이터 #14 클라이언트 토크: 디자인은 세상을 바꿀 수 있을까?」, 『디자인프레스』, 최명환(객원 에디터).

2020.07, 「중앙일보가 저격한 디자이너들 "기사가 재밌던데요"」, 『미디어오늘』, 김도연(기자).

2020.10, 「[같이의 가치] 인터뷰: 일상의실천」, 삼원특수지 블로그.

2021.01, 「interVIEW afterVIEW」, 『타이포그래피 서울』, 임재훈(에디터).

2021.09, 「2021 서울디자인페스티벌 아트 디렉터 일상의실천」, 『월간 디자인』 박슬기(기자), 디자인하우스.

# 질문과 답변 2013-2023

# Question and Answer 2013-2023

□<sup>준호</sup> 그래픽디자이너. ▓▓▓▓▓▓▓▓▓▓▓▓
▓▓▓▓▓▓▓▓▓▓▓▓▓▓▓▓▓▓▓▓▓ 그래픽과 편집디자인, 그리고
디자인의 경계를 확장하는 실험적인 작업에 집중하고 있습니다.

△<sup>어진</sup> 디자인을 얄팍한 속임수로 사용하는 데 안타까움을
느끼는 그래픽디자이너. 전반적인 아이디어를 내는 데 참여하고,
▓▓▓▓▓▓▓▓▓▓▓▓▓▓▓▓▓▓▓▓ 그래픽디자인을 맡습니다. ▓
▓▓▓▓▓▓▓▓▓▓▓▓▓▓▓▓▓▓▓▓▓▓▓▓▓▓▓▓▓

○<sup>경철</sup> 일상의 그래픽디자이너. 그래픽디자인 작업 전반에
참여하며 주로 웹 기반 디자인과 개발 작업들을 맡아 하고
있습니다. 그리고 회계와 세무도 담당하는데 이 부분이
디자인보다 어려운 것 같습니다.

**간단히 자신을 소개한다면**

☐     처음에는 그저 죽이 잘 맞는 대학 동기들이었는데
타이포그래피 동아리에서 함께 활동하면서 자연스럽게 동료로
발전했습니다. 처음부터 스튜디오를 결성하기로 마음먹었던
것은 아니에요. 슬기와 민, 워크룸 같은 스튜디오의 영향을 받은
세대인 만큼 어렴풋이 "우리도 나중에 작업실이나 같이 해볼까?"
하는 대화가 오간 정도였습니다. 그러다 저는 영국 RCA로
유학을 떠났고 두 사람은 핸드프린트라는 스튜디오를 열었어요.
대학교 때부터 학교 내부의, 그리고 사회에서 일어나는 문제들에
관심이 많았어요. 선배가 후배를 괴롭히는 집합 문화도 교수를
포함한 학교 전체적인 구조의 문제라 생각했어요. 이런 문제들을
공론화하고 싶어 졸업 전시 도록에는 학교의 문제를 다루는
인터뷰를 수록했고, 졸업 작품은 광주 민주화 운동을 주제로
잡았죠. 이전에 이런 사회문제를 다루는 작업들은 지나치게
추상적이거나 때론 너무 어두워서 주제를 온전히 전달하지
못했다고 생각했고, 비판의식을 담으면서도 디자인 자체의
완성도에도 많은 신경을 썼던 기억이 나요. 사실 학교 다닐 땐
셋이 지금처럼 사회에 대한 비판적인 시각을 공유하거나, 서로의
견해에 완전히 공감하지는 못했어요. 다만 저는 유학 중에 이런
고민들과 작업을 이어갔고, 어진이와 경철이는 조금 더 현장에서
활동하며 생각을 발전시켜오다 이렇게 한 곳에 모이게 됐어요.

**세 사람은 어떻게 처음 만났나**

O     타이포그래피 동아리에서 준호 형은 자꾸 후배들에게 디자인보다도 사회문제에 대한 이야기를 더 많이 하니까 제가 뭐라고 하기도 했어요. 그런데 저도 시간이 지나면서 자연스럽게 사회문제들을 접하게 되었고 관심이 많아졌어요. 지금처럼 활동하게 된 것은 예전에 다니던 브랜드 에이전시에서의 경험 때문인 것 같아요. 당시에는 작업을 의뢰하는 회사가 어떤 회사인지 제대로 알지도 못하는 상태에서 로고를 만들어주고, 긍정적인 이미지로 포장하는 일을 해야 했기 때문에 회의감을 많이 느꼈어요. 그래서 같은 일을 하더라도 조금 더 의미 있는 일을 하고 싶다는 생각을 했어요.

△     광화문에서 열리는 집회에 자주 나갔던 2008년 즈음에 '명박산성'이라 불리는 모습을 보고 너무 화가 났어요. 대체 뭐 하는 짓인가 싶더라고요. 무언가 크게 잘못됐다는 생각에 일단 시민단체분들을 무작정 찾아다녔어요. 디자이너가 아니라 한 명의 시민으로 그분들의 이야기를 직접 들어보고 싶었거든요. 그러다 만난 시민단체분들이 반가운 마음에 제게 간행물을 주셨는데 읽기 힘들 정도로 가독성이 떨어지더라고요. 그걸 보고 돌아오는 길에 디자이너로서 이런 부분을 도우면 좋겠다는 생각이 들어 경철이에게 스튜디오 결성을 제안했는데 정말 10분 만에 답이 왔어요. ▓▓▓▓▓▓▓▓▓▓▓▓▓▓▓▓
▓▓▓▓▓▓▓▓▓▓▓▓▓▓▓▓▓▓▓▓▓▓▓▓▓▓▓▓▓▓ 그렇게 함께 회사를 나와 '핸드프린트'라는 디자인 스튜디오를 만들었습니다.

○ ██████████████████████████████████████ 스튜디오를
시작하기 전에 제가 다니던 곳은 아이덴티티 디자인을 전문으로
하던 에이전시였어요. 내가 좋아하고 잘하는 분야라고 여겨 진로를
선택했지만, 막상 일을 하다 보니 괴리감이 느껴지더라고요.
앞에서 간단히 말했지만 내 삶과 크게 상관없는 브랜드들을
디자인해야 했고, 내가 디자인한 시안이 위로 올라가면서 전혀
다른 의도의 디자인으로 둔갑하는 일이 비일비재했던 것도 고민을
키웠어요. 지금 생각해보면 당시에 부족하기 그지없던 제 디자인을
심폐소생술을 해가며 살려준 실장님께 죄송한 마음도 드네요.
내 디자인을 하고 싶다는 욕구가 강해질 때쯤 어진이 형에게
문자가 와서 바로 함께하자고 했습니다.

△ 개인적으로 디자이너는 직업의식이 있어야 한다고
생각해요. 그런데 몇몇 기업은 디자인을 기업이나 제품의 이미지
세탁에 쓰이는 상업적 도구로 생각하죠. 디자이너도 어떤 사회적
맥락이나 의미에 관계없이 클라이언트의 요청에 맞게 그저
예쁘게만 만들어주는 사람이라고 인식하는 경우가 있어요. 그렇게
되는 게 싫었어요. ██████████████████████████
██████████ 좀 더 주체의식을 갖고 내가 하고 싶은 작업을 해보고
싶었습니다. 당연히 일상의실천에서 디자이너로 활동한다고 해서
내가 하고 싶은 작업만 할 수는 없어요. 일하는 과정이 삐걱거리면
결국 원하지 않는 작업으로 귀결되는 경우도 많을 테고요. 어쨌든 내가
맡은 작업을 제때 끝내는 것 또한 직업의식의 일환이라고 생각합니다.

**핸드프린트가 일상의실천의 전신인 셈이다**

□　　꽤 오래전부터 모두 사회문제에 관심이 많았어요. 사회
구성원으로서 사회의 여러 문제에 경각심을 갖고 디자이너로서
보탬이 될 방법은 무엇인지, 그리고 어떤 방식으로 실천할
수 있을지를 함께 고민해왔어요. 두 친구가 먼저 스튜디오를
시작했고 제가 영국 유학을 마치고 돌아와 함께 뭉쳤죠. 저는
제 작업 자체가 발언이 되길 바라는 마음이 컸지만, 정작 실무
디자인에 대한 이해가 부족했고, 어진이와 경철이는 실무
디자이너로서의 역량을 착실히 쌓아온 반면, 발언으로서의
디자인에 대한 시도는 상대적으로 부족했기 때문에 셋이
함께하며 얻은 시너지가 컸어요.

□       사실 그 시절은 흑역사예요. 조너선 반브룩이
싫었다기보다는 제 부족을 여실히 느꼈습니다. 모국어가 아닌
영어를 기반으로 편집디자인을 해야 하다 보니 언제 단을 내려야
하는지조차 감이 오지 않더라고요. 어느 날 그가 내 작업을 보고
"너를 타이포그래퍼라고 할 수 있겠냐?"라며 화를 냈는데 그
말이 지금도 잊히지 않아요. 그의 사무실에 인턴으로 들어온 첫
논네이티브 스피커이기도 했고 내가 학교에서 보여온 작품들을
보고 나름의 기대도 했을 텐데 그에 미치지 못하자 크게 실망한
거죠. 그때 내가 디자이너의 본분을 망각하고 살았구나 하고
반성했어요. 그러고는 혹독한 트레이닝을 받았습니다. 당시에는
유학생활 중 얻은 여러 성과로 자칫 교만한 마음이 들 뻔했는데 반브룩
스튜디오에서의 인턴 경험은 지금까지도 저에게 초심을 돌아보게 하는
계기가 되고 있습니다.

---

**영국 유학 시절 세계적인 디자이너 조너선 반브룩의 스튜디오에서 일했다**

□ 핸드프린트보다 좀 더 스튜디오의 방향성을 드러내고 싶었어요. 처음부터 '일상'이라는 단어는 가져가고 싶었습니다. 일상이라는 단어가 가볍게 여겨지지만, 사실 용산 참사나 세월호, 4대강 사업 모두 일상에서 일어난 사건이잖아요. 그래서 피상적인 일상이 아닌 우리만의 시각으로 바라보는 '일상'을 표현해내고 싶은 마음을 담았어요. '일상'이라는 단어가 주는 가벼움과 '실천'이 함의하는 진중함의 조합도 마음에 들었고.

△ '실천'이라는 이름에 거는 의미는 각각 조금씩 달랐던 것 같아요. 준호가 실천이라는 단어를 발언의 관점에서 바라봤다면, 저는 이 단어를 '조금씩 작업을 이어나가고 발전해나가자'는, 디자이너로서의 의무감으로 수용했거든요. 같은 이름이지만, 그 의미는 좀 더 입체적이었던 셈이죠.

**2013년 일상의실천이 결성됐다**

□     인쇄물을 기반으로 작업하지만 매체에 제한을 두지는 않습니다. 커뮤니케이션이란 굉장히 넓은 의미를 갖는데 그 표현방식을 몇 가지로 국한하는 건 편협한 생각 같아요. 그래서 우리 작업은 결과물이 사진으로 나오기도, 새로운 무언가로 만들어지기도 합니다.『녹색연합 활동보고서』를 예로 들면 결과물은 인쇄물이지만 표지를 만드는 과정이 조금 색달라요. 편집 작업만큼 표지에서 드러날 '무언가'를 만드는 것에 신경을 많이 썼거든요. 녹색연합이 말하는 '환경'을 진부하게 표현하지 않기 위해 밀양 송전탑 이슈 등과 연결해 직접 구조물을 만들고 풍경을 색종이로 단순화하는 작업을 했어요.

　「일상의 역사」라는 달력도 비슷한 작업이에요. 결과는 인쇄물이 포함되어 있지만 단순한 달력이 아닌, 존재감 있는 달력을 만들고 싶었거든요. 자라면서 봐온 달력에는 국경일만 표기돼 있는데 '우리가 기억해야 할 날짜가 그것밖에 없을까.'라는 의문에서 시작해 사회의 구성원으로서 기억해야 할 일상 속 역사적 기념일들을 표기했어요. 이 외에도 표현 방법은 다양하기에 저희처럼 무엇이라 규정지을 수 없는 작업방식도 좋은 시도라 생각합니다.

---

**주로 어떤 작업을 하나**

□　　구성원 모두 혼자서는 못 했을 것 같다는 말을 자주
해요. 사람을 만나고, 의견을 조율하고, 아이디어를 구체화하는
과정에서 서로를 잘 아는 동료의 존재는 무엇보다 큰 힘이
됩니다. 우리가 진행해온 작업의 아이디어는 대부분 틈틈이
나누는 사소한 잡담에서 비롯된 경우가 많아요. 작업을 구상하고
아이디어를 구체화하는 것이 모두 밥을 먹거나 커피를 마시는
생활 가운데 이루어지는데, 이런 친밀한 관계는 불필요한 절차를
줄여주는 장점이 있지만, '친구'라는 사적인 관계를 유지한
채 '회사'라는 공적인 조직을 균형감 있게 꾸려나가는 일이
쉽지만은 않아요. 사적인 관계와 공적인 관계 사이의 균형을
찾아가는 일이 중요합니다.

**스튜디오 활동 이후 깨달은 점은**

□　　　송파동이었어요. 근처에는 아파트 단지와 동네 상가들이 소소하게 자리 잡고 있는데 일반적으로 생각하는 '디자인적이고 도시적인' 분위기에는 절대 부응하지 않는 동네입니다. 대다수의 디자인 관련 회사들이 홍익대 주변, 강남 등에 밀집돼 있는 것에 회의적인 생각이 있었는데, 무엇보다 이 지역들의 보증금과 월세가 턱없이 비싼 것도 이해할 수 없었어요. 지인의 사무실이 비어 아주 싼 비용에 작업 공간을 마련할 수 있었고 무엇보다 다양한 작업을 시도할 수 있는 '옥상'이 있어서 거두절미하고 이곳을 선택했습니다. 실제로 작업할 수 있는 사무 공간은 채 20제곱미터가 되지 않지만 당시 우리에게는 옥상과 적당한 크기의 책상 정도면 충분했어요.

**첫 사무실은 어디였나**

□　　　전시를 기획하던 중이었는데 갑자기 집주인에게 연락이
와서 월세를 두 배 올려달라고 하더라고요. 젠트리피케이션 문제
때문에 조금은 울며 겨자 먹기로 새 작업실을 찾아야 했습니다.
그렇게 새 공간을 찾다 보니 아현동이 꽤 재미있는 공간이란
생각이 들었어요. 길 하나를 사이에 두고 재개발이 된 지역과 안
된 지역이 나뉘었는데, 그런 이유로 우리가 들어가게 된 작업실도
거의 1년간 방치되어 있었어요. 주변 지역도 약간 폐허 같고.
하지만 우리가 예전부터 아웃사이더 기질이 있다 보니 너무
주목받는 '핫플레이스'보다는 오히려 이런 동네가 편하더라고요.
그 전에는 식비 지출이 심했는데 아현동은 싸기도 하고. 그러다
2021년에 망원동으로 작업실을 옮겼어요. 이번 작업실은 우리
셋보다는 우리와 함께하고 있는 동료들의 작업환경을 생각하며 공간을
찾았어요. 그간 거쳐온 작업실 중 가장 넓기도 하고 주변에 먹을 곳도
많고, 각자의 프라이버시도 어느 정도 보장해줄 공간이면 좋겠다고
생각했어요. 다행히 함께하고 있는 동료들도 좋아해주어서 현재
작업실에 대한 만족도가 높은 편입니다.

**경리단길을 중심으로 오래 활동하다 아현동으로 이사했다**

□     친하게 지내는 다른 스튜디오 사람들처럼 활기찬
분위기는 아니에요. 당연히 우리끼리 웃고 떠들기는 하지만
그 안에 사회문제에 대한 풍자와 조소가 들어 있는 경우가
많아요. 같이 술도 자주 마시고 작업 이야기며 즐거운 이야기도
많이 나누는데 외부에서 보면 조금 무거워 보일 것도 같아요.
왜냐하면 우리가 디자인 외에는 같이 공유할 만한 취미가
없거든요. 그래도 셋이 생각하는 바가 비슷해서 같이 이야기를
나누는 것만으로도 즐겁습니다.

---

**일상의실천은 학구적인 느낌도 든다. 평소 팀 분위기는 어떤가**

△    제게 일상의실천은 정말 일상이에요. 언젠가 준호가 새로
맡은 작업에 대한 불안감 때문에 악몽을 꿨다고 했는데 그 얘기가
참 반갑더라고요. 우린 단지 돈을 벌기 위해 작업하는 게 아니기
때문에 그런 중압감을 작업 시간 이외의 일상에서도 느낀다고
생각해요. ▮▮▮▮▮▮▮▮▮▮▮▮▮▮▮▮▮▮▮▮▮▮▮▮
▮▮▮▮▮▮▮▮▮▮▮▮▮▮▮▮▮▮▮▮▮▮ 다만 나이를 먹고
경력이 늘어날수록 나를 갉아먹는 중압감에서 벗어날 필요가 있다고
느껴요. 나보다는 관계를 돌아보고 상처를 주고받지 않는 안온한
일상을 만들어가는 것이 지속적인 디자인 활동을 해나갈 토대겠죠.

□    저도 비슷한 것 같아요. 보통 서른 후반에서 마흔으로
넘어가는 즈음이 '꼰대'가 되는 시점 같아요. 그때부터는 세상을
보는 시각이 그 이전과 달라진다고 생각해요. (이제 그 나이도
지났지만) 일상의실천은 제가 스스로를 돌아보는, 긴장의
끈을 유지하게 해주는 존재입니다. 단순히 작업에 대한 긴장이
아니라 우리가 하는 일의 사회적인 의미를 끊임없이, 자연스럽게
상기시켜주니까요. 또 말하게 되지만, 아마 혼자였으면 못 했을
거예요.

○    일단 단순히 시간만 따져도 가장 많은 시간을 쏟는 곳이
일상의실천이고, 제 삶에 가장 많은 영향을 미치는 곳이에요. 함께
일하는 친구들 덕분에 사회적인 의식을 지켜갈 수 있고 지켜보는
저 눈들 때문에 작업도 더 집중해서 할 수 있으니 일상의실천은 제
삶의 원동력인 셈입니다.

---

**일상의실천에 일상의실천이란**

□　　우리에게 작업과정은 작업의 결과물만큼이나 중요해요.
여기서 과정이란 우리가 전달하려는 주제에 대한 이해, 표현을
위한 도구와 방법 등을 포괄합니다. 특히 클라이언트 업무와
개인 작업의 구분이 명확하지 않은 일상의실천의 작업 특성상,
우리가 전달하려는 주제에 대한 이해와 연구는 가장 중요한 작업
과정이죠. 이를 위해 클라이언트가 제공하는 '객관적 정보'에만
의존하지 않으려 노력합니다. 때론 현장에 찾아가고 그 주제에
연관된 인물을 만나 대화하죠. 우리에게 작업 과정은 뛰고 몸을
부딪치며 습득하는 경험적인 측면이 큽니다.

---

**일반적인 작업 과정을 설명해달라**

O        팀 내에서 웹 기반 작업을 해요. 처음부터 웹 작업을
하고 싶었던 건 아닌데 상황이 그렇게 만들었달까? 핸드프린트
시절부터 작업을 이어왔는데 우리가 이미 자리가 잡힌
기업보다는 처음 시작하는 비영리단체와 일하는 경우가
많다 보니 아이덴티티 작업을 하면서 자연스럽게 웹사이트
오픈에도 관여하는 경우가 많았어요. 사실 처음에는 한계를
많이 느꼈습니다. 정식교육을 받은 것이 아니라 독학하며 한
작업이었거든요. 일상의실천을 시작하면서도 이런 상황이
이어졌는데, 어느 순간 내 포지션을 이쪽으로 확실하게 잡는
것이 개인이나 팀 모두에게 도움이 될 것 같다는 판단이 섰어요.
그래서 2015년쯤부터는 아예 아이덴티티와 웹디자인을 담당하고
있습니다. 그때만 해도 웹이 그렇게 중요하진 않았는데 지금은
모바일과 웹 작업이 많아지고 다양해졌어요. 특히 코로나19
팬데믹 상황이 되면서는 직접 보러 갈 수 없으니 모바일로
전달하는 것이 더 중요해졌죠.

        재미있게 작업하고 있어요. 디자인과 개발을 함께하면서
얻는 장점이 있죠. 아무리 말이 잘 통하는 개발자라도 머릿속에
있는 그림을 그대로 옮기기는 불가능한데 개발을 직접 하면
작동방식을 이해할 수 있게 되고 이를 기반으로 내 머릿속에
그려진 이미지를 좀 더 자유롭게 구현할 수가 있어요.

**일상의실천으로 활동하지만 각자 작업에 분명한 개성이 있다**

□　　흥미롭게도 그래픽 작업을 할 때 이와 비슷한 접점이
있어요. 저는 주로 수작업에 기반한 디자인을 하는데 이때는
물성을 이해하는 것이 무척 중요합니다. 웹디자인에서 개발을
이해하는 것과 맥락이 비슷해요. 그래픽디자이너들 중에서도
수작업을 즐기는 사람들이 있는데 자신의 작업과 연결하기보다는
개인적 취미로만 남겨놓는 경우가 많아요. 저는 둘 사이에
접점을 찾는 게 즐거워요. 클라이언트 중에서도 디지털 안에서만
작업하기보다는 수작업이 개입된 결과물을 선호하는 이들이
있기도 합니다.

△      저도 핸드프린트 시절부터 수작업에 관심이 많았어요. 사실 핸드프린트라는 스튜디오 이름도 그런 관심을 반영했습니다. 당시에는 뜻대로는 안 됐는데 일상의실천을 운영하면서 갈증이 많이 해소된 것 같아요. 솔직히 지금은 벡터를 기반으로 작업을 한 것이냐 사진을 기반으로 한 것이냐는 저한테 큰 의미가 없어요. 프로젝트의 색깔을 가장 효과적으로 살릴 방법을 선택해야 한다고 생각합니다. 예를 들어 「레코드페허」의 경우 벡터 작업으로 레터링을 마친 LP판에 메탈릭 스프레이를 뿌린 후 이를 촬영해 디지털 보정을 하는 방식으로 디자인했어요. 모든 작업방식이 믹스가 된 셈이죠. 예전에는 프로그램을 다양하게 다루기보다는 형식과 내용이 중요하다고 생각했는데, 매체가 다변화되면서 다양한 프로그램을 경험하는 디자이너가 훨씬 폭넓은 관점에서 디자인을 해석할 수 있다고 생각해요.

□　　경철이는 팀 안에서 자기만의 영역이 확실한 편이라 부딪힐 일이 많지 않고 어진이와 제가 주로 논쟁하는 편이에요. 특히 예술단체와 일할 때면 어떤 느낌을 원하는지 먼저 충분히 들어보는데, 이야기를 경청하다 보면 누구의 작업 스타일이 더 맞는지 감이 옵니다. 굳이 구분하자면, 어진이가 좀 더 단정하고 구조적이라면 저는 그래픽 요소들을 풀어놓고 작업하는 편이랄까? 예를 들어 요청이 들어온 작업이 '기하학의'로 시작되는 편집디자인이라면 어진이에게 일이 돌아가는 식이죠. 특별한 색깔이 없는 프로젝트라면, 서로 순서를 바꿔가며 프로젝트를 진행합니다. 작업실 초창기에는 서로의 색깔이 굉장히 명확했던 반면, 오랜 시간 함께하면서 서로의 장점을 자연스럽게 흡수하게 되었고 지금은 예전에 비해 그런 구분이 상대적으로 흐려졌어요. 여전히 좋아하는 취향이라는 것은 존재하지만, 그래도 개인보다는 '일상의실천'이라는 팀의 정체성이 조금 더 단단해졌다고 생각해요.

**개성이 너무 생기는 논쟁은 없나**

□　　사실 모든 클라이언트에게 수작업방식을 제안하는 것은 아니에요. 대체로 시간도 많이 드는 편이고 품도 많이 드니까. 그런 것을 이해할 만한 클라이언트에게만 수작업을 제안합니다. '용역 업체'로서 프로젝트에 임하길 원하는지, 아니면 '작업자'로서 임하길 원하는지 말이죠. 답변에 따라 작업방향도 달라져요.

**그래픽 작업에도 수작업 요소가 가미되어 있다**

□　　품이 많이 들긴 하지만 재미있어서 계속할 수 있습니다. 힘들다고 인식하는 순간 포기하지 않을까요? 사실 시간은 아이디어에 따라 오히려 벡터 작업보다 덜 걸릴 수도 있고요.

　　　편집디자인에는 어느 정도 룰이 정해져 있어요. 어느 정도 판형일 때 몇 포인트의 글씨가 적당하고 여백은 얼마 정도 두는 것이 이상적인지. 이에 비해 수작업은 매뉴얼이 따로 존재하지 않죠. 요새 인공지능이 디자인하는 시대에 대한 이야기가 부쩍 늘고 있는데, 개인적으론 이런 작업방식이 답이 될 수 있겠다는 생각도 듭니다.

**이런 작업방식이 부담스럽지는 않나**

☐　　친구들로 이뤄진 조직이 갖는 장점이라고 생각하는데 우리는 특별히 짜인 회의를 하거나 하진 않아요. 보통 국내 기업을 보면 경직된 분위기가 있잖아요. 갑자기 몇 시부터 아이디어 회의를 한다고 해도 아이디어가 나오는 것은 아니니까. 우리는 따로 일상에서 분리하지 않고 밥 먹다가도 이야기하고, 단체 채팅방에서도 이야기해요. 그렇게 해도 어색하지 않도록 하는 거죠.『운동의 방식』전시도 술자리에서 나온 아이디어로 시작했어요. 작업실이 경리단길에 있던 시절에는 작업실 앞마당에서 손가락으로 그림을 그려가며 아이디어를 냈죠.

**작업에 필요한 아이디어는 어떻게 얻나**

저는 몸 쓰는 취미 생활로 일상의 활기를 얻는 편이에요. 아무래도 가만히 앉아 작업하는 시간이 많아서 그런가 봅니다. 틈틈이 일상에서의 경험을 글로 남겨두는데, 예전에 작성했던 글을 꺼내 읽어보면, 당시의 감정이 생생히 되살아나서 현재를 반추해 볼 계기가 돼요.

○ 그나마 취미라 할 만한 게 식물 가꾸기입니다. 집에 하나둘 식물들을 들여놓다 보니 점점 들여야 할 시간이 늘어나네요. 언젠가부터 작업에 치이다 보니, 일상과 작업을 적절히 분리하는 게 오랜 기간 작업하는 데 도움이 되겠다 싶더라고요. 그래서 식물 가꾸기 말고도 오랫동안 지속할 다른 취미들도 찾는 중입니다. 지금은 작업실에도 식물들이 가득해졌고 어릴 때 자주 치던 당구도 종종 치곤 합니다.

△ 디자인 안 할 때는 대개 주말일 텐데, 딱히 무엇을 한다고 할 만한 게 없습니다. 정확하게는 '아무것도 하지 않기'를 하고 있습니다. 고양이들과 가만히 앉아 있거나 콘솔 게임을 하고, 동네 주변 작은 식당에서 소주 한잔 합니다.

---

**디자인 안 할 때는 뭘 하는지 궁금하다**

□      『게으름에 대한 찬양』이란 책을 꼽고 싶습니다. 책 제목과는 정반대로 치열한 삶을 살았던 철학가이자 환경운동가 버트런드 러셀(Bertrand Russell)이 쓴 책이에요. 산업사회 초기에 나온 이 에세이는 인간의 도구화를 비판하고 게으름의 필요성을 역설하는데, 사실 이 책이 무조건적으로 게으름을 찬미하는 것은 아닙니다. 자신에게 가치가 있는 부분에선 정말 치열하게 살되 다른 부분에선 좀 여유를 가지라는 것이 책의 요지거든요. 제가 스케줄을 관리하는 부분에 다소 강박적인데 이 책을 보고 느낀 바가 컸어요.

○      다큐멘터리 「말하는 건축가」가 생각납니다. 정기용 건축가의 삶을 그린 영상을 보고 놀랍기도 하고 닮고 싶다는 생각도 했어요. 공감 가는 부분도 많았고요. 특히 멋지고 화려한 건물을 짓기보다는 자연에 순응하는 건축을 하고, 그 고집을 꺾지 않는 모습에 크게 감명받았습니다. 꼭 자연에 순응하는 디자인이 아니더라도, 자신의 확고한 신념을 지켜내는 모습을 배워야겠다는 생각을 했어요.

△      사실 영화나 책, 작품보다는 만나는 사람에게서 영감을 얻는 편이에요. 사람과의 만남 자체를 즐깁니다.

---

**영감을 주는 것이 있다면**

□　　　앞서 말했듯이 일상의실천을 시작하기 전까지 세 명 모두 다른 경험을 거쳤어요. 어떤 경험은 현재 일상의실천의 방향성에 많은 영향을 끼쳤고, 그 영향력은 지금도 지속됩니다. 그중에서도 대학 시절의 한 경험을 끄집어내보고 싶습니다. 진보적인 학생 모임을 이끌던 친구가 있었어요. 그는 기존의 운동권 행사와는 다른 성격의 모임을 만들고자 했고, 우리에게 자신이 주최하는 행사의 디자인을 부탁했죠. 우리는 당시 유행하던 디자인 스타일을 가져와서 마치 미술관의 전시 홍보 느낌을 담아 포스터를 제작했습니다. 정말 많은 학생들이 그 행사에 참여했어요. 친구는 매우 들뜬 상태였습니다. 그런데 포스터만 보고 참여한 학생들이, 막상 행사가 시작되자 당혹스러워하더군요. 포스터의 '느낌'과는 전혀 상반된, 이를테면 한복 입은 출연자들이 민중가요에 맞춰 전통춤을 추는 모습에 벙 쪘던 것 같아요. 하나둘 자리를 뜨던 학생들의, 사기당했다는 표정이 아직도 생생히 기억나요. 우리가 만든 그 포스터의 스타일은 시각적으론 근사했을지 몰라도, 포스터가 알리려는 콘텐츠를 왜곡해 전달한 셈이에요. 행사에 대한 불필요한 오해를 초래했습니다. 내용과 형식의 불일치가 만들어낸 쏩쓸한 결과물이죠.

**그래픽디자인을 운용하는 스튜디오로서 일상의실천이 고수하는 작업관이나 태도가 있을까**

□　시간이 흘러 스튜디오를 시작하면서, 우리는 '표현으로서의 디자인'과 '(내용을 왜곡 없이 전달하는) 매개로서의 디자인' 사이의 균형감을 정말로 많이 고민했어요. 숱한 시행착오야 말할 것도 없죠. 이 둘의 균형은 디자이너 스스로의 자아관과도 이어져 있다고 생각하는데요. 예를 들어 크리에이터 의식이 과한 디자이너는, 클라이언트의 요청사항을 뒤세운 채 자신이 추구하는 표현방식에 과업을 끼워 맞춥니다. 그런가 하면 용역 의식이 투철한 나머지 어느 순간 정체성을 잃어버리는 디자이너도 있고요.

　　크리에이터 의식과 용역 의식 사이의 균형 맞추기. 이 작업은 표현으로서의 디자인과 매개로서의 디자인 사이의 균형을 맞추는 데 반드시 필요합니다. 그렇기 때문에 '고민'이라는 걸 안 할 수 없는 거죠. 내가 완수해야 할 디자인이 과연 누구를 위한 것인지, 어떤 대상을 향하는지, 담고자 하는 내용에 어울리는 그릇은 무엇인지 등등에 대한 다면적인 고민으로부터 모든 디자인은 시작되어야 한다는 것이 일상의실천이 추구하는 작업관입니다. 이런 관점도 사회적 메시지를 그래픽디자인으로 발화한 사례들, 이를테면 일상의실천의 작업 같은 사례들을 보면서 시나브로 변했던 것 같아요. 어떤 대상 또는 테제, 메시지의 발화 주체를 '쳐다보게 만드는 힘'이랄까요. 그런 게 그래픽디자인에는 있다고 느낍니다.

□    원칙이라기보다는 우리 디자인을 존중하는 분들과 작업하고 싶어요. 과거 노조분들과 작업한 적이 있는데, 우리는 순진하게도 '이 사람들은 다를 것'이라는 기대를 했습니다. 놀랍게도 이분들 일하는 방식이 기업하고 똑같았어요. 소식지 디자인이었는데, "표지에 이런 거 말고 노조 위원장님 사진이 들어가야 한다"고 하더라고요. 노조 위원장 사진이 잘 나와야 한다니 혼란스러웠습니다. 사회적으로는 좋은 활동을 하는 분이라도 디자인에서는 보수적일 수 있어요. 또 디자이너를 용역업체 정도로 취급하는 분들도 있죠. 아무리 좋은 취지라도 그런 분들과 같이 일하기는 어렵습니다.

△    강정 마을이나 설악산 개발 문제 등 오랫동안 싸워온 환경단체들과 작업하는 상황에서 그와 같은 개발로 혜택을 받는 기업들과는 같이하기 어렵지 않을까요? 하지만 도덕적 엄숙주의로 모든 걸 재단할 생각은 없고 오히려 경계하는 편이에요. 장애 아동·청소년 오케스트라의 공연 관련 디자인을 몇 년 동안 하는데, 이 오케스트라단에 대한 가장 큰 후원은 소위 재벌 기업이에요. 그 이유로 같이 작업할 수 없다고 할 수는 없었습니다.

**디자인 작업의 원칙이 있다면**

□　　스튜디오의 원칙 하나가 '노조를 존중하지 않는 기업과 일하지 않는다'입니다. 사실 그간 꽤 많은 기업들로부터 제안을 받아왔는데 안타깝게도 이 문제에서 자유로운 회사가 그리 많지는 않아요. 물론 전문성 있는 기업과 일하면 프로젝트는 수월하게 흘러가겠지만 작업에 대한 만족도는 떨어질 것 같습니다. 어찌 보면 경철이와 어진이가 이를 사회 초년생 시절에 미리 경험한 것일 수도 있죠.

△　　기업들과의 프로젝트를 원천봉쇄하겠다는 건 아니에요. 이른바 '착한 기업'과는 얼마든지 일할 자세가 되어 있는데 이상하게 그런 쪽에서는 연락이 오지 않아요.

□　　영국 디자이너들이 관용어처럼 쓰는 말 중에 '수치심의 서랍'이란 표현이 있어요. 내가 진행했다고 드러내 말할 수 없는 작업들을 가리키죠. 우리 세 사람 모두 스스로에게 떳떳한 점은 스튜디오 결성 이래 한 번도 그런 작업을 하진 않았단 점이에요. 때로 디자인 퀄리티가 떨어질 순 있지만 최소한 콘텐츠 면에서는 부끄럽지 않은 작업을 하고 있다는 나름의 자부심이 있습니다. 다행히 이런 부분에서는 누가 누굴 굳이 설득할 필요 없이 내부적으로 공감대가 형성되어 있는 것 같아요. "이런 제안이 들어왔는데 그냥 하지 말자."라고 말하면 곧바로 수긍하니까요.

**현실과 타협하고 싶은 생각은 들지 않나**

□    그런 작업들의 공통점은 사람이 나온다는 거예요. 넓게 보면 어떤 사회의 흐름을 반영하는 작업을 했다고 생각해요. 단순히 탈북 여성의 예를 가져오고, 용산의 예를 가져왔는데, 사실 그건 난민에 대한 작업이고 철거민에 대한 작업이거든요. 철거민은 용산에만 있는 것이 아니라 전 세계에 다 있고 지금도 있고 과거에도 있었던 사람이에요. 난민의 경우도 마찬가지죠. 그런 큰 이슈들을 다루는 데서 하나의 작은 예를 이용해 조금 더 설득력 있게 표현하고 싶었어요. 조금 진부한 표현인데, 작업으로 세상을 바꿀 수는 없지만 사람들의 마음을 조금이라도 움직여볼 수 있어요.

**사회적인 메시지를 담은 작업이 적지 않다**

[501]

□     일반적인 작업과 크게 다르다고는 할 수 없지만 도구에 대한 고민을 많이 하는 편이에요. 전달하려는 메시지에 어떤 도구가 맞을지 말이에요. 용산 참사를 다룬 「저기 사람이 있다」의 경우 목탄이라는 소재를 쓴 이유가 분명하죠.

**사회적으로 민감한 쟁점을 다룰 때 주의하는 점은**

△     일반 클라이언트와 방법론에 큰 차이가 있진 않지만, 프로젝트에 대한 생각의 온도 차이는 있는 것 같습니다. 전시라든지 브랜드디자인의 경우 ███████████████████ ████████████████████ 이미지를 중심으로 한 압축된 해석이 들어가는데, ████████████████████████████ ████████████████████████████████████ ████████████████████████████ ████████████ 비영리단체 활동이나 캠페인은 공감과 참여가 중요한 만큼 주변 사람들이 봐도 쉽게 이해할 수 있는 범용성을 신경 쓰게 됩니다.

**비영리단체와 작업할 때 방점을 두는 것은**

△ 　　하고 싶은 작업을 하려고 한다는 게 더 맞겠죠. 사회적
기업이든 일반 기업이든 클라이언트에 상관하기보다는
'우리가 어떤 작업을 하고 싶은가'가 우선이에요. 이윤만을 보고
사회적으로 악영향을 끼칠 작업을 하고 싶지는 않아요. 우리
나름대로 작업을 선택하는 기준을 가지고 디자인을 하고 싶어요.

**일상의실천 스튜디오가 추구하는 디자인이란**

△    예전에는 항상 제 자신을 비겁하다고 생각했어요. 시위에 동참하지만 회사에 돌아가서는 내키지도 않는 국책 사업의 디자인을 하고, 술자리에서 울분을 토하지만 나를 되돌아보면 무기력한 모습밖에 보이지 않았으니까요. 그런 죄의식이 컸고 이를 속죄하는 마음으로 사회에 보탬이 되는 작업을 하고 싶었어요. ███████████████████

███████████████████████

███████████████████████

██████████████████████

█████████████ 그때에 비하면 지금은 빡빡한 울분이 쌓여 있지는 않아요. 다만 조금 더 본질적인 부분에서 고민이 생겨요. 디자인은 과연 사회에 어떤 도움이 되는 분야인가. 우리는 종이, 석유, 플라스틱을 소비하고 탄소를 배출하면서 밥벌이를 하는 직업인데, 그 자원들이 사람들에게 더욱 가치 있게 남겨지려면 어떻게 해야 할까. 디자인을 허투루 대하면 안 되는 이유라고 생각해요.

○    집회에 나가 주위를 둘러보면 나는 그저 많은 사람 중 한 명일 뿐이구나 하는 생각이 들지만 디자인 작업으로 목소리를 내면 그래도 조금은 보탬이 될 수 있다고 느껴요. 물론 현장에 나가는 행동 자체에도 큰 의미가 있지만 디자인이라는 도구를 통해 그 운동에 조금 더 직접적인 도움을 줄 수 있다는 점이 이 일을 지속하는 데 중요한 부분 같습니다.

---

**마음의 채무를 디자인으로 갚고 있다고 한 적이 있다**

□     단순히 의뢰받아 작업하는 것도 영향력을 지닐 수 있지만,
자신의 생각을 담아 작업한 디자인은 그보다 더 큰 힘을 지녀요.
하지만 문제는 디자인의 영향력에 대해 책임지는 사람이 없다는
거예요. 예를 들어 어떤 회사의 큰 문제가 드러나도 사람들은 그
기업을 욕하지 그 기업의 브랜딩을 진행한 디자이너에게 책임을
묻지는 않잖아요. 정말 자신의 생각과 가치관을 담아 작업하는
디자이너라면 애초에 그 작업을 맡지도 않았을 테고 만약 맡아서
작업했다면 큰 죄책감을 느낄 텐데 사실 한국 사회에 그 정도로
자신의 작업에 책임감을 느끼는 디자이너는 몇 안 된다고
생각합니다. 그런 무책임한 태도가 결국 디자이너를 주어진
일을 아무 생각 없이 하는 '하청업체' 정도로 인식하게 만드는 것
같아요. 결국 디자이너 스스로 자신이 하고 있는 일이 무엇이며,
어떤 결과를 초래할지에 대해 깊이 고민하는 것이 필요해요.

△      대학생 시절 때부터 같은 질문을 스스로에게 던져왔던
것 같습니다.『운동의 방식』전시를 준비하면서 자체적으로
진행한 대담에서도 비슷한 질문이 나왔어요. 민우회나 녹색연합
같은 팀은 실질적으로 세상을 바꿔나가는 주인공들이에요.
디자이너가 변화의 주체가 된다? 오히려 디자인 우선주의가 될
것 같아 이런 생각은 경계합니다. 세상을 좋은 쪽으로 이끌려고
노력하는 분들의 조력자 역할을 하는 것이 적합합니다. 물론
자체 프로젝트로 우리의 목소리도 꾸준히 내지만, 그것이 우리의
본업은 아니라고 생각해요.

**디자인이 세상을 변화시키는 데 이바지할 수 있을까**

△　　콘텐츠에 담기는 내용은 변한 것이 없지만 우리가
작업함으로써 더 읽기 편해지고, 의미를 전달하기 용이해지니
단체 분들도 점점 더 믿어주는 듯합니다. 가령 일상의실천으로
시작한 첫 3년을 떠올려보면, 여러 단체와 작업하면서 점차
기획 단계부터 함께하는 경우가 점점 많아졌어요. 그렇게
신뢰를 쌓기까지의 과정은 쉽지 않았지만, 특히 녹색연합과
월드비전 그리고 환경정의는 일상의실천이 만들어내는
결과물에 대한 신뢰도가 높기 때문에 좀 더 자유롭게 즐겁게
작업할 수 있어 좋습니다.

**어떤 단체와의 작업이 좋았나**

☐     자체 프로젝트 「나랑 상관없잖아」였습니다. 당시 광화문 광장에 나가면 흥미로운 광경을 목격하곤 했는데, 길 하나를 사이에 두고 한쪽에선 시위가 벌어지는 반면, 맞은편에선 멋진 인테리어의 카페와 이를 즐기는 사람들이 앉아 있는 모습이었습니다. 마치 본인들과는 전혀 상관없는 일이라는 듯 대하는 태도를 보면서 이 작품을 생각해냈어요. 왜 좀 더 이런 일들에 대해 자기 일처럼 받아들일 수 없을까 하는 마음으로 디자인했습니다.

△     클라이언트 의뢰로 처음 진행한 프로젝트는 녹색연합의 『산양 활동 보고서』였어요. 유학 시절 내내 예술과 디자인의 경계에 서서 작업을 하던 준호가 귀국 후 처음 현업 디자이너로서 책무를 갖고 진행했는데 굉장히 어려워하더라고요. 그걸 옆에서 바라보는 게 재미있었어요.

☐     일상의실천을 이어오면서 가장 어려웠던 작업 같아요. 유학 시절 진행한 작업들과는 온도 차이가 너무 컸거든요.

---

**스튜디오 결성 후 처음 진행한 프로젝트는**

△　클라이언트 작업 이외의 것은 모두 자체 프로젝트예요. 『일상의 물건』은 사석에서 이야기 나누다가 달력을 만들어볼까 하는 생각에서 출발해 저희 작업물들, 그리고 세상에 도움이 될 만한 콘텐츠들을 소개하고 판매했어요. 또 「끝나지 않은, 강정」 프로젝트는 우연한 기회에 활동가분을 사석에서 만나 심각성을 알게 되어 일주일가량 강정에 머물며 주민분들을 인터뷰하며 작업했어요. 우리 주변에는 또 다른 강정이 산재하고 있어요. 그런 사건들이 우리의 일상과 무관하지 않다는 메시지를 전달하고 싶었습니다.

**자체 프로젝트는 무엇이 있나**

☐   세월호 관련 작업이 가장 의미 있던 것 같아요. 누가 의뢰해 시작한 게 아니었습니다. 2014년 광화문 광장에서 철제 펜스에 노란 리본을 묶어 "그런 배를 탔다는 이유로 죽어야 할 사람은 아무도 없다"라는 글자를 만드는 작업이 있었어요. 그 작업을 광화문 광장에 세워놨는데 바로 옆에 유가족분들 천막이 있었어요. 그때 유가족분들과 연락처를 주고받았고 그 후 416기억저장소 로고 디자인을 의뢰하셔서 또 작업하게 됐고, 이후에도 유가족들이 아이들에게 쓴 편지를 묶어서 낸 책 작업도 했습니다. 우리 셋이 함께 참여하거나 각자가 전담해 작업하는 등 세월호 관련 협업은 계속되고 있어요.

---

**용산 참사, 세월호, 난민 등 한국 사회 다양한 이슈를 주제로 디자인 작업을 펼쳤다**

○　　국정원 대선 개입 사건을 주제로 한 「NIS.XXX」가 기억에 남습니다. 2016년에 6개월 정도 시간을 들여 준비한 작품이에요. 보통 내부 프로젝트가 많은 아이디어를 준비했다가 현장에서 하루 이틀 만에 설치하는 방식이었던 반면, 이번에는 정말 오랫동안 진행했습니다.『시사IN』과도 많은 논의를 거쳤죠. 우리가 먼저 이런 프로젝트를 기획하고 있다고『시사IN』측에 제안해 이뤄진 프로젝트입니다. 처음으로 웹사이트를 기반으로 한 자체 프로젝트였는데, 웹 개발에 완전히 익숙하지 않은 상태였던 터라 애를 먹었지만 사이트를 오픈하고 나서 스스로 한 단계 성장한 듯한 느낌이 들었던 게 기억나요. 그리고 .xxx라는 도메인이 일반적인 게 아니라 구입비용도 상당하고, 신청하기 위해서 세계 포르노 사이트 협회 같은 곳에 가입도 해야 했었고……. 참 에피소드가 많았어요.

**특별히 기억에 남는 프로젝트가 있다면**

□    우리가 제안했을 때『시사IN』측에서 의아해하더라고요.
이런 프로젝트를 왜 하냐고. 그동안 우리가 수작업에 기반한
디자인을 많이 했는데, 앞서 이야기했듯 경철이가 웹디자인 쪽으로
자리를 잡으면서 "네가 중심이 된 프로젝트를 해보면 어떻겠냐"고
제안했어요. 스튜디오가 너무 한쪽으로 이미지가 굳어지는 것도
바람직하지 않을 것 같았거든요. 그래서 우리에게 의미가 큰
디자인이에요. 제 경우엔 김수영 시인의 시「나는 왜 조그마한
일에만 분개하는가」를 모티브로 한 설치 작품이 기억에 남습니다.
사실 그동안 우리가 진행한 작품이 내구성 측면에서 별로 뛰어나진
않았는데 이 작품은 튼튼하게 만들어야 한다는 조건이 있었어요.
외부에 오랫동안 노출되어야 했고 일반 대중들이 접근할 수
있어야 했거든요. 앞서 말했듯 자체 프로젝트는 꽤 즉흥적으로
이뤄지는 편이었는데 이 작품의 경우 서류도 제출해야 했고 논리도
명확해야 했습니다. 기술적으로 구현 가능한 전문가를 찾는 과정도
드라마틱했죠. 그래서 기억에 남습니다.

△    저는 2016년 DDP 포스터 전시에서 선보인「서울살이: Life
in Seoul」가 기억에 남아요. 서울이라는 도시를 지엽적이면서도
상징하는 면면들을 콜라주해본 작품입니다. 최근인 2010–2015년
자료는 보도사진을 찍는 기자분들에게 부탁해 받았고 오래전
자료는 서울시청 관련 역사 자료실에서 가져왔어요. 성수대교,
삼풍백화점 붕괴 같은 경우 매우 상징적인 사건이라 생각해
일부러 연표의 정중앙에 이미지를 위치시켰습니다.

□ 　사회적 기업과 작업을 진행한다고 해서 무료로 봉사를 하는 것은 아니에요. 사회적 기업도 엄연히 이윤을 추구하는 기업이잖아요. 우리의 취지와 맞는 활동이 있다면 작업을 하고 합리적인 보상을 받을 뿐입니다. 사회적 기업이나 NGO 단체를 위해서만 일하는 스튜디오는 아니죠. 다만 그분들과 가치를 공유하고 나누는 차원에서 많은 협업을 한 것 같아요.

---

**NGO나 문화예술 단체와 많은 작업을 하는 편이다**

△ ▨▨▨▨▨▨▨▨▨▨▨▨▨▨▨▨▨▨▨▨▨▨ 같이 무언가를 바꿔보고 싶어 하는 분들과 연대한다는 점, 또 동의할 만한 가치를 공유한다는 게 참 좋아요. 몰랐던 사회적 쟁점을 공부하게 되고 그러면서 우리 스스로 정서적으로 성장하게 됩니다. 지금까지 함께한 단체들과 앞으로도 협업할 테지만 뜻을 함께 나눌 수 있는 새로운 단체들과의 작업도 기대해요.

**비영리단체는 왜 일상의실천과 협업하고 싶어 할까**

○ 　　　　　　　　　　　　　녹색연합 웹사이트

리뉴얼 작업이 떠오르네요. 비영리단체들은 웹 자보나 섬네일 이미지를 계속 만드는 일을 아무래도 어려워해요. 매번 디자이너에게 의뢰할 수도 없고 대부분 활동가분들이 직접 만들어야 하니 당연하죠. 아무리 깔끔하게 홈페이지를 만들어도 결국 중구난방이 된다는 문제가 있었죠. 녹색연합 피켓 아이덴티티 디자인에서 발전시킨 그래픽 아이덴티티 패턴을 웹 환경에 맞게 최적화했습니다. 활동 영역별 섬네일 패턴이 자동 생성되도록 만들었는데, 활동가들이 글을 올릴 때 따로 섬네일을 만들지 않아도 활동 카테고리를 선택하면 그에 맞는 섬네일이 자동 형성 되는 식이에요. 만들면서 뿌듯했어요. 활동가들도 훨씬 편해졌다고 이야기해줘 의미 있었습니다.

**비영리단체들과의 협업 중 보람을 느낀 작업이 있다면**

△   2011년 가을, 그러니까 일상의실천의 전신인 핸드프린트 시절 일러스트레이터인 소복이 작가의 소개로 처음 인연을 맺었어요. 당시 녹색연합은 소식지 『녹색희망』을 개편하고 싶어 했고 이를 위해 2, 3주가량 미팅을 이어갔어요. 그런데 녹색연합이 이전에는 디자인 스튜디오에 뭘 맡긴다거나 한 적이 없었습니다. 그래서인지 우리의 디자인에 대해, 처음에는 급격한 변화를 곤란해했어요. 그래서 한 번에 전반적인 디자인을 확 바꾸지 못하고 1년 반 동안 세 차례에 걸쳐 소식지 디자인을 개편했습니다. 그사이 녹색연합에서도 조금씩 생각이 바뀌었고, 덕분에 녹색연합에서 나오는 보고서나 보도자료 같은 것도 저희가 맡아 디자인하게 됐어요. 디자인이 녹색연합의 얼굴을 알리는 데 기여할 수 있다는 인식을 심어준 것 같아 의미가 컸어요.

---

**녹색연합과는 어떻게 처음 인연을 맺게 됐나**

□　　　그렇게 인쇄물 디자인으로 계속 인연을 이어오다가 한번은 녹색연합으로부터 아이덴티티 구축을 하고 싶다는 이야기를 들었습니다. 그때가 참 인상적이었는데, 아이덴티티라는 말 자체가 NGO 관계자들이 자주 쓰는 단어가 아니었거든요. 디자인의 필요를 먼저 표현해주었다는 점이 놀라웠어요. 당시 로고를 바꾸기는 현실적으로 어려운 상황이어서 대신 피켓을 디자인하자는 쪽으로 의견을 모았고 산양, 설악산 등 녹색연합의 주요 의제 열두 개에 각각의 그래픽 패턴과 색상, 글자체를 부여했습니다. 사실 디자인 회사가 결과물을 만들어 시민 단체에 전달해주면 이를 운영하는 과정에서 점점 망가지는 경우가 빈번한데 녹색연합은 디자이너가 제시한 가이드라인을 잘 지키고 있어요. 이후 10여 년간 녹색연합의 소식지를 포함한 다양한 작업을 진행해왔고, 2022년 녹색연합의 BI 개편 작업을 진행했습니다.

△   교육이라는 것의 속성상 그렇게 해서는 평등한 입장으로
접근하기 어렵습니다. 자칫 교조적으로 흐를 수도 있고요.
무엇보다 우리가 말하는 디자인이 항상 정답이 될 수 없기에
교육을 하는 건 별 의미가 없을 것 같아요. 그보다는 함께 이어가는
협업이 그 자체로 효과적인 교육이 된다고 생각합니다.

**디자인에 대한 이해가 부족한 단체를 모아놓고 디자인 교육을 진행하고
싶다는 생각이 들 법하다**

□　　사실 많은 단체들이 연초에 예산을 짜면서 디자인 비용은
책정하지 않아요. 그러고는 디자이너에게 연락해 비용이 없으니
재능 기부를 해달라고 요구하는데 이런 관행은 좀 바뀌어야
해요. 한편으로는 디자인 비용이 적어서 미안한 마음 때문에
디자이너에게 요구 사항을 말하지 못하는 경우도 있는데 그럴
필요는 없어요. 아무런 피드백 없이 무조건 수용하기만 하면
우리도 재미가 없을 테니까요. 다만, 우리가 전제로 내거는
조건이 하나 있습니다. 바로 작업의 자율성이에요. 막대한 비용을
바라고 진행하는 프로젝트가 아닌 만큼, 어느 단체와 일하든 이
부분만큼은 존중해달라고 이야기합니다.

**예산이 충분한 프로젝트가 아닌 경우 클라이언트 입장에서도 디자인
비용 문제가 마음 쓰일 것 같다**

△     일단 필요 이상으로 친절하게 대하지 않아요. 친절하게 대하면 헛된 희망을 갖게 한달까. 그리고 커뮤니케이션은 되도록 정확하게 합니다. 예의를 지킨답시고 에둘러 이야기하면 오히려 오해가 쌓이더라고요. 가능한 범주와 불가능한 범주를 명확하게 설명하고 가지치기를 한 다음 일에 들어가는 편입니다.

○     최대한 수용하려는 편이지만, 지나치게 요구가 심해지면 내 디자인이 아니라고 할 정도로 방향이 틀어질 때가 있어요. ▓▓▓▓▓ ▓▓▓▓▓▓▓▓▓▓▓▓▓▓▓▓▓▓▓ 그럴 땐 요구가 지나치다는 걸 여러 차례 말씀드려요. 수용은 하되 나름의 기준을 두는 거죠. 그러다가 일이 날아가버리기도 하고. 그래도 시간이 흐르면서 절충안을 찾는 나름의 노하우가 생긴 것 같아요.

□     저마다 조금씩 다르게 대처합니다. 우리와 직접 커뮤니케이션을 하는 담당자가 첫 미팅 이후 이를 상부에 보고하고서 입장을 바꾸는 경우가 자주 발생해요. 저 같은 경우 처음에는 이들과 지지고 볶고 싸움을 했지만 이제는 그냥 상부와 직접 대화를 할 수 있게 해 달라고 요청하는 편입니다. 조금 더 적극적으로 개입하죠.

**클라이언트를 설득하는 노하우가 있다면**

□     디자이너와 커뮤니케이션을 하는 담당자들이 내부적으로 설득을 하고 싸워줘야 합니다. 녹색연합의 이야기를 자꾸 하게 되는데, 녹색연합은 이런 부분이 잘 이뤄진 편이지만, 대부분의 담당자들은 미팅할 때는 모든 것을 수용할 듯이 이야기하다가 보고 후 갑자기 입장을 바꾸는 경우가 허다해요. 담당자가 내부 의견만 수용한다면, 사실상 협업을 이어나가기 어렵습니다. 돈을 바라고 이들과 일하는 것이 아닌 만큼 결과물마저 안 좋게 나와버리면 우리에겐 전혀 의미가 없는 일이 되니까요.

**좋은 결과물이 나오기 위해선 클라이언트도 자발적인 노력이 필요할 것 같다**

□ 지난 6년간 서소문 본관, 북서울미술관, 난지미술창작 스튜디오 등 다섯 산하 미술관에서 열린 전시 도록을 다수 제작한 '퍼스트경일'이라는 인쇄소가 있어요. 무뚝뚝한 말투와 달리 함께 프로젝트를 진행하면 한없이 친절해지는 사장님이야말로 퍼스트경일의 가장 큰 자산이 아닐까 싶습니다. 철저한 감리도 이곳만의 장점이에요.

사실 이미지를 구상한 디자이너조차 그 결과물이 어떻게 나올지 상상하기가 쉽지는 않아요. 이전까지 해보지 않은 후가공을 시도할 때 더욱 그렇죠. 그럴 때면 퍼스트경일 사장님이 근처 코팅집이나 박집으로 데려가 그 자리에서 바로 제작해 보여줍니다. 디자이너 입장에서 신뢰할 수밖에 없어요.

디자이너가 클라이언트로부터 받은 부당한 요구를 인쇄소에 전가하는 경우를 종종 봅니다. 촉박한 인쇄 일정을 무리하게 요구하는 것이 대표적이죠. 하지만 그렇게 되면 악순환의 고리를 끊을 수 없어요. 클라이언트와 인쇄소의 중간에서 조율하는 것 또한 디자이너의 몫이라고 생각합니다. 또 '새로움아이'라는 전시디자인과 시공을 전문으로 하는 팀과 초창기부터 함께하고 있습니다. 공간 관련 작업은 그래픽 작업보다 위험 부담이 크기 때문에 함께 일하는 사람들이 서로 예민해지고 거칠어지기 마련인데, 새로움아이와의 협업은 언제나 유쾌하고 즐거웠어요. 힘든 상황에서도 농담 한마디에 분위기를 반전시킬 줄 아는 새로움아이 대표님의 여유로움과, 한번 맡은 프로젝트는 어떻게든 마무리하는 추진력은 그래픽디자이너로 이루어진 저희에게 너무나 든든한 자원입니다.

---

**일상의실천이 신뢰하는 협력 업체 한 곳을 소개해달라**

△ 　처음에는 먼저 나서서 시민단체와 접촉하고 여러 번 프로젝트를 제안했지만, 대부분 반응이 시큰둥했어요. '내용만 좋으면 되지 굳이 디자인까지 신경 써야 되나?'라고 생각했던 것 같아요. 지금은 상황이 많이 달라졌지만, 처음에는 이를 설득하기 쉽지 않았습니다. ███████████████ ████████████████████████████████ 지금에 활동가들은 문화예술에 대한 이해도가 높아졌고 디자이너와 협업하는 경험이 자연스러워요. 캠페인 기획도 유연하고 포용적인 성격을 갖추고 있습니다. 물론 설득이 쉬워진 것은 아니지만 유연한 대화는 가능해졌습니다.

---

**10년 전만 해도 시민단체와 디자인 프로젝트를 진행하는 일은 드물었다**

□　가령 큰 단체랑 일하려고 제안서를 넣는데, 이 단체가 업체를 선정할 때 '매출 몇 억, 직원 몇십 명 이상' 이렇게 제약을 걸어 두는 경우가 있어요. 규모가 있는 회사면 더 잘하지 않을까 하는 인식이 있는 거죠. 그런데 영국을 보면 굉장히 유명한 스튜디오임에도 직원 열 명이 넘는 곳이 거의 없거든요. 이런 차이는 스튜디오가 에이전시와 구분되는 지점이라고도 할 수 있어요. 스튜디오는 작은 규모를 유지하면서 업무의 불필요한 과정을 줄이고 작업에 집중할 수 있는 구조의 조직이고, 입찰과 같은 대규모 프로젝트에 참여해 수익의 규모를 키우는 대신 디자인의 자율성을 확보하기 위한 노력을 지향하는 공동체에 가까우니까요. 어쨌든 규모가 크다고 디자인을 잘하는 건 아닌데, 건설현장에 투입되는 하청업체를 뽑듯이 기준을 잡는 셈입니다.

　　또 다른 부분이 있는데, 비영리단체에서 디자인을 재능 기부 개념으로 생각하는 경우가 많습니다. 노동에는 어느 정도 최소한의 임금이 지급되어야 하는데 그렇지 못한 거죠. 일종의 착취라고 할 수 있는데 특히 학생들이 이런 경우를 많이 당해요. 학생 때부터 이런 구조로 일하게 되면 부당한 대우를 당연시하게 되죠. 우리도 예전에 큰 구호단체에서 연락이 와서 견적서를 보낸 적이 있는데, 그래도 구호단체니까 조금 낮춰서 보냈거든요. 그런데 그쪽에서 전화가 와서 "왜 이렇게 비싸냐. 우리는 대부분 일을 재능 기부로 하는 곳이다." 이렇게 이야기하더라고요. 다행히 재능 기부 혹은 착취에 대한 인식은 지난 10년 동안 많이 바뀌었고, 일상의 실천도 적합한 디자인 비용의 산출을 위해 클라이언트와 끊임없이 논의를 이어오고 있어요.

**수익을 창출하는 부분에서 아쉬움이 있겠다**

[525]

□ 민감하고 어려운 문제예요. 비영리단체와 시민단체와의 작업을 많이 하는데 서로의 사정을 잘 알다 보니 넉넉한 비용을 받지 못하는 편입니다. 불필요한 비용을 줄여 재정을 잘 관리하려고 해요. 현실적으로 생계가 뒷받침된 후에야 우리가 목소리를 낼 수 있는 자체 작업도 할 수 있으니까요. 다양한 수익원을 만들어야 하는데 이게 가장 어렵습니다. 물론 설립했을 당시보다 재정적으로는 나아졌는데, 그만큼 책임져야 할 동료가 더 늘어났기에 어느 때보다 현실적인 고민을 많이 해요.

지금까지 일상의실천으로 활동을 이어오면서 자본력의 성장보다는 프로젝트 운영 경험의 성장이 더욱 명확하다고 이야기하고 싶습니다. 그만큼 여러 클라이언트에 맞는 다양한 문법과 결과물을 도출해야 하는 고단함도 수반되죠. 프로젝트마다 매번 성격이 달라서 그때그때 적합한 논리를 갖춰야 하거든요. 디자인 제안서의 구성 수준을 향상하기 위한 방법을 여전히 고민 중입니다. 그래도 지금은 상당한 안정세에 진입했다고 할 수 있어요. 스튜디오에 새로운 구성원도 세 분 들어왔고, 프로젝트 범위 또한 웹디자인, 웹 개발, 영상 등 여러 매체에 걸쳐 확장되고 있습니다.

△ �… 앞서 말했듯이
우리가 추구하는 가치를 디자인을 통해 다른 사람들과 연대할 수
있다는 점이 가장 좋죠. 배우는 부분도 많고 우리가 더 견고해질
수 있으니까요. 그리고 일을 하면서 신뢰가 쌓이면 디자이너와
활동가의 관계가 아니라 함께 분노하고 서로 도와줄 수 있는
연대의식이 생기기 때문에 물질적으로 좋은 점보다는 우리가
의식적으로 성장할 수 있다는 점이 힘이 됩니다.

□ 저는 아쉬운 부분을 이야기할게요. 가치에 동의하는 연대의
마음으로 좋은 작업을 함께 만들어가는 경우도 종종 있지만, 어느
정도 규모가 있는 단체임에도 "일러스트레이션 작업을 돈 주고
맡겨본 적이 없다"는 충격적인 얘기를 아무렇지 않게 하는 경우도
봤어요. 일상의실천이 스튜디오 운영의 목적을 수익 창출에만
두지는 않지만, 지속 가능한 수준의 보상조차 받지 못한다면
결국 그들과 우리 모두에게 독이 될 거라고 생각해요. 하지만
또 한편으로는, 우리가 동의하는 가치를 다루는 일이기 때문에
금액을 매우 낮춰 일을 진행하면 어쨌든 그분들도 돈을 지불하는
일이 되기 때문에 자연스럽게 갑을 관계가 형성돼요. 우리는
감당할 만한 수준의 '재능 기부'를 제공한다고 생각하지만, 그들은
우리를 돈을 주고 일을 맡긴 '하청업체'로 대하는 거죠. 특히
규모가 큰 단체는 대기업처럼 관료주의적 성향이 강해서 디자인
결정에서도 불협화음이 생기는 경우도 많고요. 상호 신뢰 관계를
구축하는 게 가장 어려우면서도 중요한 일이에요.

---

**비영리 혹은 시민단체와 작업하면서 좋은 점과 아쉬운 점이 궁금하다**

△     좋은 일을 한다는 취지는 물론 좋지만 그것을 만들기 위해 함께 일하는 사람에게 부당한 대우를 하는 것이 정말 폭력적이라 생각해요. 좋은 점만이 아니라 이런 잘못된 부분들도 이야기하는 이유는, 정말 예쁜 마음으로 그런 일을 맡았다가 상처받고 결국 지쳐 나가떨어질 힘없는 대학생 친구들을 위해서예요. 재능 기부라는 말에 현혹되지 않으셨으면 좋겠어요. 또 당시 대부분의 단체들은 디자인의 중요성을 인식하지 못했어요. 활동가가 쓰는 글의 오탈자를 잡아내는 것이 디자인보다 중요하다고 생각했던 거죠. 디자인을 폄하한다기보다는 여기에 대한 경험이 부족했던 탓이라고 생각해요. 프로세스나 비용에 대한 사전 지식도 전무했기에 호흡을 맞춰가는 과정도 힘들었고요. 우리도 초반에는 그들의 목소리를 충분히 녹이지 못하고 디자이너로서 디자인에 대한 욕심을 과하게 부렸던 것 같아요. 그런 부분이 프로세스가 잡힌 일반 기업과 비교해 다른 점입니다. 물론 지금은 많은 부분에서 나아졌어요. 처음부터 공동으로 기획하기도 하고, 오랜 클라이언트인 녹색연합의 경우 역으로 디자인을 먼저 제안해주기도 해요.

□      기업들과 자주 일하는 편은 아니에요. 그래도 문화예술
단체들과는 자주 협업하는데 그럴 때면 확실히 차이를 느끼긴
합니다. 아무래도 정식으로 기획 관련 교육을 받은 큐레이터들과
비교하면 전문성이 떨어질 수밖에 없겠죠. 한번은 새롭게
발족하는 모 시민단체의 전체적인 아이덴티티 디자인을
진행했는데, 비슷한 시기 한 만화가가 그 단체를 위해 만화를
그려줬어요. 좋은 그림이었지만, 로고라기에는 많이 부족했는데
단체 관계자들이 이 그림을 매우 마음에 들어 했고, 결국 우리
디자인은 발대식에 한 번 쓰이고 없어졌습니다. 모든 결과물이
그분의 만화로 다 대체된 거예요. 우리를 진짜 파트너로
생각했다면, 최소한의 의견 조율이라도 있었을 텐데 그런 과정이
없었던 것이 아쉬웠죠.

O      제가 느낀 가장 힘든 점은 조금 더 작업적인 부분에
있었어요. 물론 그렇지 않은 분들도 있지만 디자인이 잘된
작업물을 별로 접해보지 못한 분들과 일하는 경우도 있어서 좋은
디자인이 무엇인지 설득해가는 과정이 정말 힘들었어요. 애초에
철옹성을 쌓고 우리 이야기를 듣지 않으려는 분들도 있고요.
하나같이 신뢰가 생기지 않아서 생기는 어려움이었던 거죠.
함께하는 프로젝트의 개수가 늘어나고 신뢰도 점점 쌓여가면서 이런
이유로 힘든 점들은 점차 줄어들었어요.

□    이런 부분에선 단체들이 좀 솔직하면 좋겠어요. 많은 돈을 요구하는 것이 아니라, 디자인에 대해 어느 정도의 의지가 있는지를 보고 싶거든요. 종종 충분히 디자인에 투자할 만한 규모임에도 재능 기부를 요구하는 곳도 있는데, 그런 곳과는 아무래도 함께 일을 진행하기 힘들죠.

△    먼저 가용예산에 대해 질문하고 시작하는 편이에요. 그리고 사용할 수 있는 예산에 맞춰 프로젝트의 규모나 방향을 맞춰 제안합니다.

---

**시민 단체들과 예산 문제는 어떻게 해결하나**

○       재미있게 봤어요. 그날 여러 곳에서 연락을 받았습니다. 같이 일했던 비영리단체 활동가들도 많이 걱정해줬어요. 민우회와 지속적으로 소식지 디자인 등의 작업을 하고 있고, 책자 디자인을 맡기도 했지만, 더 오래 더 많은 디자인 작업을 했던 여러 비영리단체가 있는데 왜 민우회를 콕 집어 말했는지, 어떤 프레임을 씌우려는지 궁금했습니다. '일상의실천 외 100여 건'이라고 보도했는데 왜 우리가 맨 앞에 거론됐는지 그 배경도 궁금해요. 보도 전에『중앙일보』가 취재 요청하거나 연락한 적도 없었습니다.

□       우리는 그렇게 대표성이 있는 단체는 아닌 것 같은데 기사가 재밌더라고요. 우리가 세월호 작업을 한 것까지 연결해 썼는데 여러 가지를 한꺼번에 묶으려 한 것 같아요.

○       모르는 분들이 보면 우리가 실제 1억 원 이상 받은 것처럼 생각할 텐데 사실과 매우 다릅니다.

---

**한국여성민우회가 일상의실천에 수억 원을 지출했다는 식의 왜곡 기사가 있었다**

△     민주적 과정에서 나오는 의견들은 상당히 다양해요.
디자인에 관한 의견일 수도 있고, 그 밖에 외적인 것, 또 개인
취향에 기댄 의견도 있죠. 단체 담당자가 여러 의견에 난감해하며
모든 의견을 리스트로 만들어 보내는 경우가 있는데, 한 예로 "작은
지면이지만 가독성을 위해 글자가 커야 한다. 하지만 글 내용은
줄일 수 없다"는 요청이 있어요. 마술사도 할 수 없는 일이죠. 이럴
땐 솔직하게 이야기하는 편입니다. 단순히 많은 의견들을 취합하는
것보다 중요한 건 실현 가능한 작업을 논의하는 거니까요. 비단
비영리단체에만 해당하는 문제는 아닙니다.

□     앞서 말했지만 많이 바뀌고 있어요. 우리는 디자인
스튜디오를 시작하면서 "재능 기부는 하지 말자"고 했어요. 여러
디자이너들이 사회적으로 의미 있는 일을 하고 싶어 하는데
그런 일만 해서는 생계유지가 안 되니까요. 각자가 돈을 벌어
재능 기부로 시민단체 작업을 하는 경우가 있는데 이렇게
비영리단체와 작업하는 건 지속 가능하지 않습니다. 우리
스튜디오는 부당한 기업과 작업하지 않으려 하는데 그러려면
우리도 적절한 보수를 받아야 생계가 유지돼요. 그렇다고
처음부터 부담되는 금액을 요청할 순 없기 때문에 항상 먼저
문의합니다. 가용예산이 어느 정도인지, 제시한 예산에서 진행할
수 있는지를요. 의외로 투명하게 가용예산을 알려주는 곳이
많아요. 예전에는 남는 경비로 디자인 예산을 책정했다면 요즘은
디자인 비용을 따로 책정하는 단체들이 늘고 있습니다.

---

**비영리단체들과 작업하기가 쉽지만은 않을 것 같다**

□    트렌드는 있죠. 패션처럼 명확하게 뭐다 말하긴 어렵지만 요즘 유행하는 느낌이네 하는 건 있어요. 그런 걸 하려면 나의 방법론보다 유행하는 걸 빨리 디자인에 반영해야 하는데 우리와는 맞지 않더라고요. 처음 디자인을 시작한 20여 년 전과 비교해도 정말 조금씩 나아졌을 뿐이고, 지금도 나아가는 과정에 있다고 생각해요.

△    저마다 오랫동안 쌓아온 방법론이 있습니다. 우리가 유행을 따라 한다면 되게 어색할 거예요. 다만 동시대성은 중요한 화두라고 생각해요. 10년 전의 언어는 지금의 정서와는 분명 다르죠. 동시대 언어에서 파생되는 감정선의 양상을 살펴보는 과정이 필요해요. 동시대의 언어와 정서가 우리 방법론 안에서 어떤 식으로 표현될지에 대한 고민이 독창성을 만드는 요인입니다. 예를 들면 '말 줄임' 문화는 지금 20대의 동시대적 언어인데 그걸 50대가 따라 하면 어색하잖아요. 단순하게 따라 하기보다 그런 언어가 왜 쓰이는지 정서적 흐름을 알아내는 게 서로를 이해하는 노력이 아닐까요.

---

**디자인에도 유행이 있는지, 그렇다면 세 사람은 유행을 따라가는 편인지 궁금하다**

△    아무래도 코로나19 사태의 영향을 빼놓을 수 없죠.
처음에는 꽤 전염성 높은 질병 정도로 인식했고, 건강을
조심하자는 경각심 수준에 머물렀던 것 같아요. 당시 진행하던
프로젝트가 준비 단계에서 중단되거나 연기되긴 했지만,
그건 코로나19 탓이라기보다는 우리도 충분히 이해할 만한
실무 차원의 사정이 있었습니다. 그런데 코로나19 사태가
장기화되면서 전혀 다른 변화들을 목격했어요. 뭐랄까, 사람들의
내면에 억눌려 있던 정서가 한꺼번에 표출되는 풍경 같은?
그런 정서로부터 작동한 이기심, 불신, 폭력성이 퍽 광범위하고
동시다발적이었습니다. '우리 세 사람도 그와 같은 정서의
변이로부터 과연 자유로웠을까?' 하는 생각도 들었어요. 코로나19
사태 이후 많은 이들이 내적 여유를 잃고, 소중한 관계를
훼손당했다는 점은 지금 돌아봐도 아쉽습니다.

---

**"지난 1년 동안 우리의 일상은 늘 두려움과 인내, 절망과 의심의
연속이었습니다."** 2020년 연말 인스타그램에 올린 글귀였다

☐    일상의실천을 시작하고 시간이 꽤 지났어도 왜 저렇게까지 할까 싶은 작업에 대한 열망은 여전해요. 다만 작업을 담는 도구와 매체에 대한 관심은 그때에 비해 좀 더 넓어졌습니다. 일상의실천 초기 때 우리는 '어딘가 투박한, 조금은 거칠지만 날것 그대로의 생생함이 살아 있는 수작업'을 다른 작업자들과의 차별점으로 삼았어요. 그래서였는지, 전달하고 싶은 메시지를 우리의 몸으로써 구현하는 작업을 주로 했습니다. 「그런 배를 탔다는 이유로 죽어야 할 사람은 아무도 없다」(2014), 「살려야 한다」(2015), 「나는 왜 조그마한 일에만 분개하는가」(2016) 등이 그 결과물입니다.

이후 매체에 대한 관심이 확장된 것은, 셋 모두의 성향이 반영된 자연스러운 귀결 같습니다. 셋 다 학창 시절부터 지금껏 영화라는 매체가 지닌 '내러티브'에 매료돼 있어요. 그래서 평면적·단편적 이미지가 아닌 '서사성을 갖춘 이야기-디자인' 형식을 늘 갈망해왔어요. 세 사람 공통의 관심사가 자연스럽게 프로젝트의 첫 단계, 포스터(키 비주얼)에 해당 프로젝트의 내러티브를 심는 방식으로 구체화됐고, 여러 시퀀스를 통해 주제를 좀 더 입체적으로 전달하는 모션 포스터 작업으로 발전했습니다.

**지금 가장 해보고 싶은 작업, 또는 반드시 해야 한다고 생각하는 작업이 있을까**

○    이런 변화는 '작업의 주제와 표현의 방식에 대한
고민'과도 맞물려 있습니다. 고민을 거듭하던 중에 나름의 방법을
발견했는데, 물리적 제약이 없는 웹 환경에서 우리가 구상하던
것들을 실현해볼 기회를 모색한 거죠. 소규모 웹사이트 작업으로
시작했던 것이 최근에는 비교적 규모가 큰 웹사이트 작업으로
이어졌어요. 이런 시도를 통해 "사용자가 어떻게 우리의 작업을
체험할 수 있는가"라는 질문의 답을 찾아가는 중입니다.

당연한 얘기지만, 질문과 답 사이엔 수많은 고민들이
놓이잖아요. 사회에 꼭 필요하지만 아직은 많은 관심을 필요로
하는 시민사회 단체들의 목소리를 어떻게 전달할 것인가,
급변하는 미디어 환경에 적합한 작업은 무엇인가, 물리적 작업과
디지털 기반 작업의 균형은 어떻게 이루어 낼 것인가, 이런
작업들을 대하는 우리는 주제와 표현의 균형을 잘 맞춰가고
있는가……. 우리는 지금 이런 고민들을 건너가고 있습니다.
이상한 문장일지 모르겠는데, 고민들이 꾸준히 이어질수록 우리가
찾는 답에 점점 가까워지지 않을까 기대합니다.

□      디자인을 대하는 환경과 분위기의 환기가 필요합니다.
조너선 반브룩 스튜디오에서 일할 때 디자이너와 클라이언트가
프로젝트에 관해 이야기 나누는 모습을 본 적이 있어요.
캐주얼하게 커피를 마시면서 다양한 결정이 이루어지기에,
클라이언트가 가고 난 후 담당자에게 누구냐고 물었더니
빅토리아 & 앨버트 관장이라는 거예요. 사실 한국에서 일하다
보면 실무자가 결정할 수 있는 것이 많지 않거든요. 컨펌하는
사람과 이야기하고 싶다고 말하면 당황할 정도로요. 이제는
브랜딩이나 디자인의 중요성을 인지하는 수준까지 도달했지만
문제는 아직까지 '디자이너와 관장은 만날 수 없다'는 게 아닐까요.
최종 결정자에게 가기 전까지 많은 단계를 거치면 그 과정에서
디자인은 망가질 수밖에 없습니다. 의사소통 단계가 줄고
디자인에 관한 대화가 활발한 환경이라면, 좋은 디자인이 나올
기반이 마련된 것 아닐까요.

---

**좋은 디자인을 만들기 위해 기술 외에 필요한 것이 있다면**

□    디자인을 의뢰하는 클라이언트와 디자이너 모두에게
도움이 되는 작업을 하는 것이야말로 태도를 유지하며 지속
가능하게 스튜디오를 운영할 방법이라고 생각합니다. 상생은
재능 기부를 하지 않는 일상의실천의 원칙과도 관련이 있어요.
아무리 사회적으로 의미 있는 작업을 하더라도 그 방식이 재능
기부라면, 결국 생계를 위해 원치 않는 작업을 해야만 하는데 이런
악순환은 결국 디자이너에게 부담으로 다가올 수밖에 없으니까요.
따라서 클라이언트가 감당할 수 있고, 디자이너 역시 생계가
유지될 수 있는 적절한 가용예산으로 프로젝트가 진행되는 것이
서로에게 건강한 협업을 유지할 수 있는 방식이라고 생각해요.
또한 아무리 많은 보수를 주더라도 디자인에 대한 존중이 없는
클라이언트와의 작업은 좋은 결과물을 만들어내기 어렵습니다.
서로의 요구와 필요를 인정하고, 관계의 균형을 유지하기 위해
노력해야 좋은 과정과 결과를 만들어낼 수 있겠죠.

**일상의실천에게 상생이란**

☐　　서로 다른 영역에서 활동하던 세 디자이너가
일상의실천이라는 이름으로 뭉친 건 디자인을 통해 사회의
진보에 기여하고 싶다는 마음 에서였어요. 우리는 누군가의
의뢰를 받고 시작돼 그 누군가의 결제로 끝나 버리는 '일'로서의
디자인이 아닌, 세상을 조금 나은 곳으로 만드는 일에 보탬이
되는 '운동'으로서의 디자인을 해보고 싶었습니다. 대학에서,
회사에서, 술자리에서, 텔레비전과 신문을 보면서 많은 사람들이
사회 부조리에 대해, 자신이 겪고 있는 부당함에 대해 토로해요.
그들의 울분은 대부분 허공 속에 흩어지죠. 소수의 사람들이
그들의 목소리를 모아 의견을 만들어내지만, 그 의견을
효과적으로 전달해줄 수 있는 훈련을 받았다는 디자이너는
좀처럼 보이지 않아요. 우리가 할 수 있는 디자인을 통해 사회의
부당함을 알리는, 혹은 도움이 필요한 사람들의 목소리를
구체적인 형태로 구현해보고 싶습니다. 그렇게 마음껏 계속
작업하고 싶어요. 현실적인 부분에서 이윤에 허덕이지 않았으면
하는 바람이고요. 사실 스튜디오가 수익이 나오지 않는 상황이
오면 뿔뿔이 흩어져야 하는 거고, 그렇게 되면 일상의실천의
목소리는 어느 지점에서 분명히 위축될 수밖에 없을 거예요.
우리가 하고 싶은 작업을 우리만의 목소리를 담아 꾸준히
작업하는 것이 언제나 목표입니다.

**야망이 있다면**

△       결국 '꾸준함'이 아닐까 싶어요. 학교에서 강의를 하다
보면 개강 첫 주부터 두각을 나타내는 친구들이 분명히 있습니다.
그런데 마지막 주까지 꾸준히 성장하느냐 하면 그건 아니더라고요.
본인도 스스로 자기가 다른 친구들에 비해 디자인을 잘한다는
것을 알다 보니 늘 비슷한 수준의 결과만 낸달까요. 반면, 중간
정도 실력의 친구들이 엎치락뒤치락하면서 조금씩 발전하는
것을 발견합니다. 그런 것을 보면 성실함이 디자이너에게 가장 큰
운동이 되지 않을까 하는 생각도 들어요.

『운동의 방식』이라는 단독 전시도 있었다. 디자이너들에게 가장
좋은 운동이란

□ 　　　　　　　　　　　　　　　　　　　　 영화감독을
해보고 싶어요. 여러 아이디어가 모여 하나의 프로젝트를 만들어가는
과정에서 즐거움을 느끼고, 그래픽디자인에 서사를 담아내는 것에
때로 한계를 느끼거든요. 함축적인 메시지가 아닌, '이야기'를 담아내는
도구로서 영화를 만들어 보고 싶다는 생각을 하게 됩니다.

○ 　　　저는 꼭 디자인을 하겠다 해서 지금 이렇게 된 게 아니라서.
다시 태어나도 어떻게 하다 보면 지금처럼 되어 있지 않을까요?

△ 　　　　　　　　　　　　　　　　　　
　　　　 디자인을 하는 행위는 굉장히 즐겁지만 희망고문의
직업이기도 해서요. 내가 만들고자 하는 것에 대한 정답이 없기
때문에 스스로 예민하고 냉소적인 잣대를 들이대는 부분이
많아요. 창작자로서 당연한 모습이라고 생각할 수도 있지만, 좀
더 건강한 정신으로 일할 수 있는 직업이 있을 것 같아요. 다시
태어나면 영화나 음악을 하고 싶어요. 디자인은 지금보다 열심히
할 자신이 없어서.

**다시 태어나면 무슨 일을 하고 싶나**

# 대담

# Dialogue

543

대담일. 2023년 3월 10일
발제 및 기록. 김미래

## 여기 담고자 한 것

**어진** 일상의실천으로 있으면서 겉으로 보여준 흐름 이면에 있던 우리 이야기를 담으려 한 게 크겠지. 바깥에서 보면 일상의실천은 대체로 순항하면서 클라이언트잡을 해온 것 같다고 평가를 듣는데, 이 책을 통해서 대립이나 갈등, 화해 등 다양한 관계성을 이야기해보면 어떨까. 10년이라는 시간이 결코 단순한 플롯으로 요약되기 힘들다는 걸 말해보고 싶어.

**준호** 맞아. 이 책이 디자인 스튜디오의 포트폴리오집은 안 됐으면 해. 작업 이미지와 설명을 건조하게 나열하는 것, 즉 디자이너 작업물만 소개하는 것보다는 디자인이라는 소통 행위에 대해서 말하는 게 좋겠어. 디자인에서 커뮤니케이션이 중요하다고들 말하지만 그 기록을 볼 수 있는 책은 드물잖아. 그런 만큼 이 책의 가장 중요한 파트, 가장 비중 있는 파트는 클라이언트의 시선이 담긴 부분이야.
  기록이라는 것 자체의 가치도 분명하고. 현재까지 우리가 어떻게 흘러왔나를 정리하다 보면 현재 시점에서 앞으로 어디로 나아갈지의 힌트를 얻을 수도 있겠지.

**경철** 우리 셋뿐 아니라 지금까지 같이 일해온 거의 모든 구성원들의 목소리가 조금씩이라도 모두 담겨 있는 책을 만들게 됐잖아. 우리 일상의실천 자체를 아카이브한 책이라는 생각이 들어.

**어진** 사실 '일상의실천'이라는 이름을 '일상의 실천'이라고 띄어 쓰지 않기로 한 초반의 결정, 즉 일상의실천이라는 고유명사를 선택한 순간부터 이 스튜디오의 윤곽이 분명해지기 시작한 것 같아. 그러다 아주 오랜만에 이 책의 제목을 '일상의 실천'이라고 띄어 썼을 때, 일반명사인 '일상'과 '실천'에 대해 돌아볼 계기가 생겼지.

## 지난 10년의 기억할 만한 성과

**준호** 우리가 스튜디오를 열 때는, 디자인산업이 문화예술계와 광고자본이 있는 곳에 집중돼 있으니, 적어도 우리가 할 수 있는 디자인을 그 사각지대에 이식해보면 어떻겠냐는 지향점이 있었어. 저들이 가진 목소리를 시각화하는 데 있어서, 예산 같은 현실적인 제약 때문에 디자이너를 구하기 힘든 개인이나 단체가 많으니까. 다만 실질적으로 부딪혀보니, 그 어려움은 단순히 비용 문제만은 아니었어. 비영리단체들과 디자이너들이 사용하는 언어와 환경이 상이해서 쉽게 융화되기는 힘든 관계였지. 우리도 우리지만 그들도 지난 10년이 디자이너에게 적응하는 계기가 되지 않았을까. 우리만큼 비영리조직에 적극적으로 다가간 디자이너도 드물잖아. 이게 결국 일상의실천이라는 스튜디오의 가장 큰 성과가 아닐까.

**경철** 그 얘기에 덧붙이면, 특강 자리에서도 학생들에게 꼭 당부했었잖아. 비영리단체와 일할 때 재능 기부는 하지 말라고, 우리는

조금이라도 받으면서 한다고, 전혀 받지 않으면 그것이 선례가 될 수 있다고 말했어. 그런 이야기를 듣고 스튜디오를 차린 친구들도 있었을 거야. 조금이라도 문화를 개선하는 데 일조하지 않았을까 생각해.

**어진** 우리에게 작업실이라는 울타리가 있고, 옆에서 나를 응원도 하고 팔짱 끼고 예의주시하는 두 명도 있으니까, 도망치고 싶을 때조차 결과가 어찌 되든 간에 끝까지 매듭을 지어올 수 있었어. 예전에 누가 그런 말씀을 사석에서 해줬는데, 일상의실천이 지속하는 행동들이 후배들에게 디자인 일의 가능성을 보여주고 있다고. 우리는 디자인을 단순히 일이라고 생각하지 않고, 새로운 언어를 찾고 싶어 했어.

**준호** 한번은 한 큐레이터를 만났는데, 일상의실천 때문에 디자이너들이랑 일하기 너무 어려워졌다는 거야. 저녁 7시가 지나면 전화 안 받고, 예산이 터무니없이 적으면 거절하고, 디자이너 견해에 따라 수정요청을 받아들이지 않기도 하고⋯⋯. 그렇게 우리가 만든 분위기에 대해서 원망 섞인 칭찬을 들려주시더라고. '실천'이란 게 꼭 사회정치적 발언만은 아니잖아? 우리가 10년간 보인 태도가 어떤 영향을 끼쳤다면 그 자체가 유의미한 실천이지.

**준호** 그럼 지난 10년간 가장 인상적인 프로젝트는 각자 뭐였어?

**경철** 2017년에 했던 『운동의 방식』은

디자인 스튜디오에서 벌일 법한 전시가 아니었던 것 같아. 지금 준비하는 10주년 전시도 마찬가지인데, 스스로를 아카이브하는 것, 그런데 은퇴 뒤의 회고가 아니라 가장 활발히 하고 있는 사람들이 도중에 지난 작업을 총망라한다는 것 자체가 드문 일이라고 생각해. 대단한 자신감이랄까 싶기도 한데, 내게는 가장 좋은 기억이 『운동의 방식』전이었어. 스스로를 아카이브하는 것은 한 계단 올라가게 하는 발판이 되어준다고 믿어.

**준호** 『운동의 방식』은 빼놓을 수 없지.

**어진** 경철이가 초반부터 치트키를 써버리네.

**준호** 이제 특정 작업을 얘기하는 사람은 약간⋯⋯.

**어진** 심지어 자기 혼자 한 작업이면 더 쪼잔해 보이겠지⋯⋯.

**경철** 내 답변을 마지막에 넣어⋯⋯.

**준호** 음. 나는 「감정조명기구」 작업을 말해야겠어. 자체적인 작업을 이어오던 우리가 거의 처음으로 정치적 메시지가 강하지 않은 작업으로 선보인 게 「감정조명기구」 작업이잖아. 디지털과 아날로그의 경계를 넘나들며 융합하는 걸 직관적 보여주려고 하면서, 특히 물리적인 노동력이 들어간 작업이면서 동시에 디지털 프로그래밍 같은 기술을 결합해서 관객이 체험할 수 있게 된 게

뿌듯했어. 디자인 작업을 보는 사람이 체험하게 만드는 것, 그게 인터랙션의 본질이잖아. 그런 데다 어진이가 큐레이터였고 우리가 작가로 참여했다는 부분이 재밌었어. 사실 나는 우리 셋이 각자 서로에게 엄청난 부담을 준다고 생각하거든. 창피한 작업을 내밀 수 없으니까. 어진이가 큐레이터니까 그런 부담감이 엄청났지. 내가 막 벌인 이 일들을 수습해주는 경철이 있으니까 또 든든하면서 좋은 조합으로 진행된 작업이라고 기억해.

**어진** 그때 진달래, 박우혁 선생님도 구현 가능할지를 걱정하셨지. 비엔날레가 시작되고 전시 오픈했을 때 진달래 선생님이 정말 좋아하셨던 게 기억나. 큐레이터이자 동료로서 나 역시 성취감이 컸어. 아직 최고의 프로젝트를 꼽긴 어렵지만, 나에게 최고의 작업은 강정마을 이슈를 다룬 「너와 나는 서로 연결되어 있다」인 것 같아. 디자인이 아닌 다큐멘터리처럼 경험했던 작업이랄까. 형태적 아름다움을 위해 기술을 동원하거나 정교하게 스케치한 것이 아니라 마을에서 일주일을 같이 생활하면서, 계속 부딪히면서 성숙으로 나아가던 과정, 노을 지던 강정 바다 앞의 풍경, 공사현장에서 경찰에게 끌려가는 주민들과 함께 나눈 분노 같은 것을 생각하면 지금도 울컥해.

### 디자인 원칙: 변하지 않은 것과 변모한 것
**준호** 각자가 가진 디자인 철학에 대해 말해볼까.

**어진** 경철이는 디자인 철학이 있어?

**경철** 없습니다.

실은 "형태는 기능을 따른다."라는 명제에 강박 같은 게 있어. 요즘은 웹 작업을 많이 하다 보니까 그 원칙을 실현하는 데 있어 디테일이 잡히는 것 같아서 재밌기도 하고. '기능적'이어야 한다는 게 제약이라고 생각했는데, 좀더 기능적으로 만들면서 변화 주는 부분이 정말 무궁무진하다고 느끼게 되었지.

**어진** 웹 개발 지식이 부족했을 때보다 시야가 넓어진 건가.

**경철** 그치, 예전에는 구현하기 급급하니까, 구현하기 힘든 디자인을 잡아오면 짜증부터 났었거든?

**어진** 경철이가 준호한테 짜증 많이 냈지.

**경철** 근데 지금은 이렇게 어떻게 하면 재밌게 나오겠다 하는 생각이 드는 거 보면 여유가 생긴 셈이지.

**준호** 나는 우연적인 효과를 중요시하는 것 같아. 경철이도 어진이도 굉장히 계획적으로 작업하는 성향인데, 나는 짜놓은 대로 공을 굴리는 것보다 공이 튕기면서 만들어내는 불규칙한 모습들을 좋아해. 나는 기껏 그리드를 짜놓고서도 그걸 벗어나면서 재미를 느끼는데 경철인 그 꼴을 못 보지. 아마 나 혼자 스튜디오를 했다면 큰일 났을 거야. 디자인은 굉장히 많은 부분에서 아주 계획적으로 쌓여서 이루어지기 마련인데,

내 성향으로는 구멍을 낼 것 같거든.

**어진** 나는 준호하고 겹치는 부분도 있지만 겹치지 않는 부분이 훨씬 커. 우리가 같이 작업하면서 어긋나는 순간들이 이어지다가도 우리 둘 다 "이거 좋다!" 할 때 있잖아. 불과 몇 년 전만 해도 쟤 왜 저러지 이랬다면, 지금은 이 친구의 특성이 장점이자 단점이구나 하고 받아들이게 됐어. 그런 데다 이 친구가 의외성을 보여줄 때를 만나면, 빛나 보여. 우리 각자의 성향은 견고해지지만, 그 성향을 받아들이는 흐름은 폭넓어졌어.

**준호** 클라이언트하고의 관계도 바뀌어가는 것 같아. 예전에는 그들이 뭐라고 하든 우리만 좋으면 그만이지 싶었다면, 같이 일하는 사람들도 좋아했으면 싶어. 디자인 안 좋아질 걸 알면서도 클라이언트 요구대로 수정한다는 뜻은 아니지만. 이건 퍼스트 경일 인쇄소 김현호 사장님께 배운 건데, 어떤 문제가 발생했을 때 보통은 관여한 사람들 사이에서 잘잘못을 따지게 되잖아. 재인쇄 비용을 부담하게 될 때도 있고. 그런데 사장님은 중요한 건 문제 소지를 파악하는 게 아니라, 누구도 상처받지 않으면서 일을 잘 마무리하는 거라고 얘기하셨거든. 심지어 본인 스스로 손해를 감수하면서. 그렇게 해도 괜찮냐고 여쭈니까, 이렇게 해나가면 다음번 일이 생길 때도 또 찾아주게 된다고 말씀하셔서 참 어른이시다 싶었지.

**어진** 시간이 흐르면서 좋아지는

점들이 분명 우리에게도 있는 것 같아. 지금도 있는 두려움이지만, 5–6년 전쯤만 해도 40대에 진입하면서 "예전 같지 않다."라는 말 들으면 어떡하지, 에너지를 잃으면 어쩌지 하는 두려움이 컸거든. 그런데 막상 에너지를 잃은 듯하지만 다른 식으로 에너지가 이완되면 그것도 나쁘지 않은 걸 알게 됐어. 상대방의 행간을 살필 수 있게 되고, 무조건 다투지 않고 해결하는 법도 알게 되고 하는 식으로. 많은 선배님들이 비슷한 과정을 겪으면서 원숙한 디자인을 만들어나가셨겠구나 하는 생각이 들어.

## 최신 유지하기

**준호** 업계 동향에 대응하고 있느냐 묻는다면, 경철이가 가장 노력하는 부문 아냐?

**경철** 웹이니까 그럴 수밖에 없지만, 한편으로 우리는 워드프레스로 주로 작업하잖아. 근데 워드프레스라는 것 자체가 업계 동향과 맞다고 보긴 힘든 게 사실이야. 지금은 처음 개발을 시작하는 사람들도 React 나 Vue.js로 하니까 워드프레스는 상대적으로 너무 오래된 툴처럼 보이지. 근데 그 나름대로 워드프레스 업계 안에서의 최신 트렌드가 있단 말이야, 그걸 놓치지 않으려는 노력하지. 요즘은 조금 더 코드 기반으로 개발하는 방법을 계속 고민하다 보니, 개발 속도도 빨라지는 것 같아. 예전에는 워드프레스 기반으로 작업한다는 자격지심도 있었던 게 사실이야.

**어진** 네가 처음부터 코드를 짜지 못해서?

**경철** 개발을 정석대로 배워서 한 게 아니지만, 지금은 워드프레스로 어지간한 웹사이트는 다 만들 수 있으니까 이 정도 하는 것만 해도 엄청 대단하다고 자평도 하고.

**어진** 맞아.

**경철** 결과물이 중요하지, 이걸 어떤 방식으로 했냐가 중요하지는 않다고 생각해.

**준호** 이 정도면 우리 전시 후원을 워드프레스에 요청했어야 되는 거 아냐.

**경철** 메일 보내.

**어진** 우리는 어쨌든 다 같은 시대를 겪고 같은 시대의 공부를 했잖아? 우리가 다녔던 학교가 그렇게 디자인 공부를 열심히 시켜준 학교는 아니지만 우리끼리 레퍼런스를 공유하고 당시 이슈를 스크랩하면서 자라왔지. 그런데 지금 시점에서는 새로운 것을 수용하기에 두려움이 있는 게 사실이야. 기술집약적이고 낯선 매체들이 가득한 동시대 환경에서, 내가 배웠던 것들로 어떤 언어를 구사해나가야 할지 고민이 돼. 젊은 디자이너들이 자신의 에너지로 승부하는 작업의 트렌드를 따라갈 순 없을 거야. 그런 만큼 우리의 디자인 프로세스를 좀더 정교하게 만들고 싶어. 사실 나는 지금 시대의 어떤 유행의 정가운데에서 작업한다고 의식한 적이

한 번도 없거든. 최전방에서 혹은 주류로서 하지 못하는 것을 보완하려고 쌓아온 방법론들이 결과적으로 일상의실천이라는 방식으로 만들어진 게 아닐까. 발전적이고 투지 있게 대응했다기보다는 자격지심과 열등감의 발로로 만들어진 나름의 방법론이 있다고 볼 수도 있을 거야.

**준호** 그러고 보니 6–7년 전에 어진이한테 "너는 인식하지 못하는 것 같지만 너 작업 힙해."라고 말한 기억이 나네. 네가 의도했든 의도하지 않았든 그렇게 보였어. 유행에 따른다기보다는 어진이가 가지고 있는 미감이 그렇게 생겨먹은 거지, 뭐.
표현이라는 것이 어떤 영역에서건 완전히 새로울 수는 없잖아, 미래를 내다볼 정도의 선구안이 없어도 충분히 지금 트렌드를 벗어나면서도 우리만의 멋을 만드는 시도를 할 수 있는 거지.

**어진** 오히려 우리는 이제 트렌드라는 것에서 멀어져서 그걸 감지하지 못하는 스튜디오가 됐을 수도 있지. 지금도 지지고 볶는 친구들 많을 텐데. 처음 스튜디오를 만들었을 때 우리가 가장 원했던 게 다양성이었잖아. 그 다양성들이 모아져서 다양성 자체가 하나의 흐름이 된다면 우리 또한 그런 흐름에 함께 있다는 것에 의미를 둘 수 있겠지.

**준호** 자화자찬하자면 우리는 고여 있지 않으려고 꽤 노력해왔어.

## 10년 전후

**어진** 이제 10년 전과 비교해서 어떤 점이 나아졌고, 10년 뒤에는 어떻게 개선되어갔으면 하는지를 얘기해봐도 좋겠다.

**준호** 『운동의 방식』 전시 서문에 그런 말을 썼었지. 디자이너의 실천이라는 것이 사회정치적으로 발언한다거나 특정 정치인을 비판한다거나 시의성 있는 이슈를 소재로 작업한다는 것만인가. 그런 질문을 스스로 하고 있다고. 디자이너는 견적서를 쓰고 클라이언트의 갑질에 대응하고 야근과 격무에 시달리지. 그러한 디자이너의 삶을 개선하기 위해서 무엇을 할 수 있는지 질문하고 싶다고.

세월호를 이야기하고, 박근혜 게이트를 웹으로 정리해서 보이고, 국정원에 대해서 직설적인 발언을 하면 사람들은 일상의실천이 선언적인 발언을 한다고 긍정적으로 평가하지만, 환경에 악영향을 끼치거나 노동자를 대우하지 않는 기업의 작업의뢰를 거절하고, 예산이 적지만 유의미한 사회적 의미를 띠는 프로젝트를 하는 것은 '실천'으로 인정하지 않아. 물론 알 수 없어서이기도 하겠지.

**경철** 지금까지 거절한 프로젝트를 모아서 프로젝트를 하나 만들어도 재밌겠다.

**어진** 웹사이트로 만들면 되겠네! 아까 이야기 나누었듯, 우리의 에너지가 예전에는 좀 더 우리 자신을 향해 있었다면, 지금은 관계적인 측면으로 흘러들어갔기 때문에, 우리가 여전히 발언하더라도, 그 발언의 성격이 낯선 프로파간다답지는 않아 보이게 된 게 아닐까. 하지만 심각한 사안을 심각하지 않은 방식으로 보여주는 게 고차원적인 디자인이라고 생각하거든. 서울시립미술관 전시에 작가로 참여한 「포스터 제네레이터」라는 작업도 우리가 알지 못하는 다른 세계의 인공지능이나 언어와 만났을 때 미래 사회에서의 우리들이 상상할 수 있는 디자인과 디자이너의 모습을 어떻게 그려볼 수 있을까라는 데 대한 가능성들을 다룬 거였잖아.

사실상 박근혜 게이트나 국정원도 정치적, 그러니까 정치적으로 편향된 작업이라기보다는 정치적 소재를 다룬 아카이브, 즉 정보집약적인 작업이라고 보는 게 맞아. 물론 『운동의 방식』 이후 작업들은 이전보다 새로운 매체와 새로운 방식을 적용한 결과이지. 거친 것, 날것에서 정교한 것, 첨예한 것으로 옮겨온 결과물 말이야.

**경철** 어느 순간 보니까 옛날에 하던 비영리 단체 작업들이 좀 줄어든 것 같다, 우리 스스로 이렇게 느낀 순간이 있었어. 그래서 그다음 해에 개수를 늘렸지. 그렇게 어느 순간 다시 보니까 또 엄청 늘어나 있었고. 예전에는 갓 시작하는 비영리 프로젝트 일이 많았다면, 지금은 앰네스티나 녹색연합 같이 좀더 오랜 역사를 지닌 비영리조직과 일하는 경우가 늘었지.

**어진** 비영리단체들 활동가 스스로가 옛날 그대로의 활동 방식을 고수하기보다는 한층 참신하고 재미있는 활동을 원하고 그쪽으로 향한다는 점도 커. 자연히 우리가 함께하는 비영리단체의 프로젝트들도 예전의 날카로움보다는 좀더 새로운 질감을 얻는 거지.

**준호** 중요한 지점이다. 확실히 우리 작업을 낯설어하는 분들이 많았는데, 우리보다도 먼저 그런 방향을 제안해주는 분들이 늘었어.
　앰네스티만 해도 가장 급진적이고 강렬한 단체였는데 요즘 캠페인을 보면 굉장히 유연해. 우리가 실천적이지 않다는 말에 항변하기 위해서 마치 과거로 돌아간 듯 작업할 필요는 없다고 생각해.

### 선배들
**어진** 계속 움직이면서도 중심을 유지해야 할 거야. 그렇게 해나가는 데 있어서 모범이 되는 선례가 있어?

**준호** 와이낫어소시에이츠가 아무래도 나한테는 큰 영향을 끼친 곳이지. 내가 와이너소시에츠를 되게 좋아했었고 거기서 일을 하게 됐을 때 두려움이 컸거든. 막연한 동경이 깨지면 어쩌지 하는 순진한 마음이었어. 하지만 실제로 만나서 작업하고 배우면서 내 기대 이상으로 존경스러운 분들이라는 생각이 들었지. 그런 어른을 만나기 힘들잖아. 작은 프로젝트 하나를 50대들이 너무 재밌게 놀이하듯 하는 풍경이 근사했어. 열심히 한참 작업하다가 갑자기

팬케이크 먹을 사람 불러서 간식을 구워 먹는 그런 분위기도 좋았고. 지금 우리를 비슷하게 인식하는 어린 친구들이 생기니 또 기분이 묘하지.
　그리고 가장 결정적으로 이분들을 진짜 멋지다고 얘기하는 이유는 이 사람들이 33년간 스튜디오를 운영하고 해산했다는 사실이지.

**어진** 해산했다고?

**준호** 응 깔끔하게 오늘부로 끝.

**경철** 직원들은?

**준호** 글쎄, 아마도 각자 갈 길을 찾아 갔겠지.
　망한 거랑 해산한 건 다르다고 생각하거든. 해산 직전까지도 엄청 많은 일들을 했기도 했고, 망하는 분위기랑은 정반대였거든. 본인들이 예순을 넘어가면서, 할 만큼 했고 다른 걸 해보고 싶다고 선언했지. "오늘부로 와이낫어소시에이츠 끝납니다."
　우리가 딱 10년 했잖아. 20년쯤 더 지나서 우리도 어쩌면 "일상의실천은 이제 여기까지입니다. 이제 우리 삶을 다른 방식으로 살아가보겠습니다." 할 수도 있지 않을까.

**경철** 근데 33년 했다는 게 우선 더 대단한 거잖아. 우리는 3분의 1도 아직 안 간 거니까.

**준호** 내가 인턴했을 때가 23년차였나 봐.

**어진** 반브룩 스튜디오도 멀리서 보면 굉장히 멋진데.

**준호** 멋지지.

**어진** 아니. 그러니까 뭔가 되게 나이스한 사람일 것 같은데 직접 겪은 입장을 들어보면 무섭잖아.

**준호** 그건 당시의 내가 너무 실력이 형편 없었어서 그래. 그때의 나는 변명의 여지가 없어.

**어진** 어쨌든 우리가 밖에서 보는 것과 가까이에서 보는 건 다른 거니까.

　우리가 스튜디오라는 단어를 알게 되고, 쓰게 되고, 그것으로 살게 된 게 우리에겐 엄청 큰일이잖아. 한국의 디자인 신에 있어서 '스튜디오'라는 개념이 새로운 문법을 만들어냈다고 느끼거든. 그래서 초반의 디자인 스튜디오들에 존경심이 커. 에이전시보다 조금 더 낭만적이고 이상적인, 그러니까 가능성을 보여주는 단어로 느껴졌거든.

**경철** 일상의실천 전에 어진 형이랑 둘이 했던 핸드프린트를 시작하게 해준 계기가 됐던 게 잡지『그래픽』이었지.

**어진** 스몰 스튜디오 편이었을 거야.

**경철** 거기에 워크룸, 슬기와 민, 스트라이크 다 나왔었지.

　최성민 디자이너가 쓴 네덜란드 디자인 여행 책 보고 스튜디오 너무 하고 싶다 꿈꿨거든. 그분들 영향으로 스튜디오 시작한 건데, 지금까지도 다들 너무 세련된 디자인들을 보여주고 계시잖아. 신기하고 다행스럽고 우리 선배 디자이너들이 잘하고 있으니까 우리도 잘해나갈 수 있다 용기도 생기고.

## 셋 이상에서 함께 일하기

**어진** 준호랑 작년 연말에 나눈 얘긴데, 셋이 하나 같았으면 좋겠다고 생각하면 힘들지. 셋은 셋이야. 운이 좋으면 2.5 정도가 되는 날도 있지만 셋은 셋이라고 생각하면 마음이 편하거든. 여전히 내가 가장 인정받고 싶은 사람은 너희 둘이고, 나와 다른 존재가 있다는 것이 원동력인거야.

　하루는 우리가 아이디어를 주고받는데 그런 생각이 들더라고. 준호가 평소보다 약간 부족해 보이는 날도 있어. 그래도 나는 좋아. 준호 앞에서 팔짱 끼고 지켜보는 부담스러운 존재이기보다는, 그런 날은 내가 평소보다 잘하고, 그다음 날은 경철이가 좀더 분발해주고 이래도 충분하지 않을까. 우리가 이번 작업만 하고 은퇴할 것 아니라면 말야.

　20대 초반에 만난 친구들끼리의 우정을 간직하지만, 변하는 관계의 지형을 인정해나가면서 받아들였으면 해.

**준호** 맞아. "우리는 서로 제안하되 강요하지 않는다."라고 공적으로 이야기하기도 했지만, 온전히 실천하지 못할 때가 많았어. 어진이랑 친구로서 동업자로서 자존심 싸움이랄까 긴장감이 있었고 직접 표현할 자신이 없어서 한 특강을 빌미 삼아서 청중에게 전하듯

공적으로 발언했거든. 그때 기억이
생생해.

　그런데 지금은 자신이 생겼거든.
디자이너로서의 진보보다 우리들 관계의
진보가 나에게는 더 의미 있어. 친구인데
왜 어려워하냐고 묻는 사람들은 안
해봤으니까 쉽게 할 수 있는 얘기야.
어진이가 10년 기간 동안 도망치지
않았다고 했는데, 나 역시 이 관계에서
도망치고 싶은 순간들이 있었거든.

**경철** 직원들에 대해서도 말하고 싶은데,
우리에게 직원이 생긴 지도 오래야.
스튜디오 열고서 1–2년 후부터는
꾸준히 있었으니까. 초반 직원이었던
친구를 생각하면, 사장이 셋이고 직원이
하나니까 힘든 점이 많았을 거야. 사장
셋보다 직원 숫자가 많아지는 순간,
그러니까 정말 최근부터 직원들 간의
대화, 문화 같은 게 자리 잡은 것 같아.
회사로서의 시스템이 만들어지고 있지.

**어진** 솔직히 이야기하면 나는 규모를
늘리지 않아야 된다고 생각했던
사람이야. 작업의 퀄리티와 작업실의
색채를 유지하려면 인원이 늘면 안
된다고 생각했거든. 그런데 그 생각이
바뀌고 있어. 왜냐하면 우리 직원들을
포함해서 아주 많은 디자이너들 기량이
굉장한 걸 보기도 했고, 함께하는
과정에서 서로의 성장을 보게 되었거든.
다만 어떻게 보면 서글픈 얘기지만
점점 세대 격차가 벌어지게 될 새로운
세대의 친구들과 어떤 형식으로 소통할
것인가, 어떻게 이들의 성장을 이끌어낼
것인가가 숙제겠지.

**준호** 맞아, 그게 지금 우리에게 주어진
최신의 숙제야.

한때 일상의실천이었던, 지금껏 일상의실천이어온 구성원들의 소회를 한데 모았다.

# 일상, 사람, 기억

# Everyday, People, Memories

내게는 3분 차이로 태어난 일란성 쌍둥이가 있다. 어릴 적 학교에서 '산불 조심' 같은 주제로 창작을 해야 할 때면 그는 언제나 글쓰기, 나는 언제나 그리기를 택했다. 나는 생각을 줄글로 풀어내기보다는 하나의 이미지에 담는 일을 즐겼다. 미술 과목을 가장 좋아하던 아이는 크는 동안 장래희망을 말해야 할 때면 언제나 '디자이너'라 했다.

고등학교 2학년 여름방학, 학교에서는 직무 탐구 인턴십을 하라는 과제를 줬다. 여전히 난 '무슨무슨 디자이너'가 되지 않을까 싶었다. '무슨무슨'에 어떤 말이 들어가야 하는지는 모른 채로.

어느 날 습관적으로 연 포털 사이트의 화면에 '그래픽디자인', '스튜디오', '사회적' 같은 말들이 보였다. 홀리듯 클릭한 글의 내용은 그래픽디자이너가 셋이 운영하는 '일상의실천'을 소개하고 있었다. 그때 처음 알게 된 '그래픽'이란 게 그동안 비워둔 '무슨무슨'에 들어갔다.

고교생의 뜨거웠던 가슴과 순진했던 패기로 난 그들에게 이메일을 보냈다. "[인턴 문의] 안녕하세요, 저는 ○○고등학교에 재학 중인⋯⋯" 놀랍게도 그들은 흔쾌히 수락해주었고, 그렇게 나는 당시 송파구에 있던 일상의실천에 잠시 출근하며 그래픽디자이너의 일상을 엿볼 수 있었다. 그 뒤 난 대학에서 디자인을 공부하고 또 얼마간은 디자이너라 쓰인 명함을 썼다. 10여 년이 지난 지금은 마음 맞는 동료들과 함께 스타트업을 운영하고 있다. 일상의실천이 여전히 왕성한 활동을 펼치며 나는 그들을 필드 선배로, 또 실무자로 마주하는 경험을 한다. 서교동에 자리한 멋진 사무실에 초대받았을 때는, 10년 전을 함께 회상하며 서로 놀리고 웃기도 했다.*

**일상의실천 첫 인턴이 자라서 쓴 글**

학생 때부터 지금까지를 한 번에 떠올릴 수밖에 없게 하는 일상의실천은 나에게 문자 그대로 큰 선배이다. 응원하는 마음을 보낸다.

* 당시 청순한 뇌의 내가 만든 기상천외한 에피소드들은 아직도 당사자들 사이에서 전설처럼 회자되고 있다(쉿).

경리단길 언덕을 한숨에 오르지 못하고 중간에 잠깐 멈춰 선다. 다시
힘을 내서 조금 더 올라가 초록색 대문을 열면 나타나는 작업실. 문을
열면 봄에는 만개한 벚꽃을 한없이 볼 수 있는, 여름엔 햇빛이 바로
들어오지 않아 시원한 바람이 부는, 겨울엔 감나무 꼭대기에 매달린 눈
쌓인 까치밥이 정겨운 작은 마당이 언덕을 이겨내고 출근한 나를 제일
먼저 맞이한다. 가끔 나타나던 고양이들의 안부가 궁금하다. 비가 많이
오던 여름엔 어디서 비를 피했을까, 추운 겨울은 잘 넘겼을까, 어쩌면
무지개다리를 건넜을까.

　　살면서 겪는 아주 작은 경험도 훗날 예상치 못한 순간에 쓰일 때가
있다. 2년 남짓 일상의실천에서 일하면서 보고 배우고 경험한 수많은
것(이메일 쓰는 법, 기획안 만들기, 클라이언트 전화 받기, 감리 보기,
견적서 쓰기, 페인트칠하기, 작업 설명글 쓰기, 타일링 프린트하기, 촬영
조명 세팅하기 등등등등)들로 내 커리어의 밑천을 꾸렸고 지금도 그때
배운 것들이 불쑥 도움이 될 때가 있다. 가령 집에 페인트를 칠해야 할
때나 기획안을 만드는 습관들 같은.

　　퇴사할 때 선물로 받은 맥북으로 이 글을 쓴다. 이제는 내가
그때의 실장님들 나이가 돼버릴 정도로 시간이 흘러서, 예전 일은 다
잊은 줄 알았는데 가만히 생각하니 2년간 일상이 하나둘 떠올라, 마치
경리단길 작업실에 다시 앉아 있는 것만 같다. 과거의 나를 돌아보니
새삼 천방지축이었던 직원을 믿어주고 함께해준 데 감사한 마음이 든다.
이태원에서 보낸 시간이 항상 즐거웠던 것만은 아니지만, 분명한 건
대체로 재밌었고 대부분 의미 있었고 모든 순간이 기억하고 싶은 나의
역사라는 것이다.

26-28

일상의실천은 내 기억에 꾸밈없고, 평등한 스튜디오다. 일례로 나는
인턴 면접을 사무실에서 보지 않고 일상의실천 전시장에서 보았다.
또 우리는 예전 이태원 사무실 마당에서 고기를 구워 먹고, 근무
시간에 술을 마시기도 했다. 디자인 피드백을 자유롭게 나누고 농담도
스스럼없게 했는데, 당시 아직 어리고 학생 티를 벗지 못한 나는 그런
자유로운 분위기가 좋았다. 인턴에 불과했던 내게도 디자인 시안을
만들도록 하고 내 시안이 채택되어 직접 실무 디자인을 하게 된 것도
평등한 집단이었기에 가능했다.

## 일상의실천은

『마을과 노동, 희망으로 엮다』 표지 일러스트는 갈피를 못 잡는 인턴이
김어진 실장님의 손을 잠시 빌리고 권준호 실장님의 용기를 수차례 얻어
완성하였다. 『마을과 노동, 희망으로 엮다』를 통해 생애 첫 책 인쇄
작업의 쓴 맛을 보다. 무려 표와 글자가 겹쳐지는 페이지를 창조하여,
내지를 다시 인쇄 하였음에도 일상의 무한 격려로 용기를 얻다.

　　　『녹색연합 피켓 아이덴티티』 우당탕탕 인턴이 권준호 실장님이
잡은 방향성 토대로 디자인 진행하여 처음으로 안정적으로 완성하다.

　　　일상의 모닝 드립 커피. 일상의 잭슨피자. 일상의 푸짐한 점심.
일상의 마당 고양이. 일상의 추위. 일상의 가파른 언덕. 일상의 끊임없는
응원. 일상의 수작업 사랑. 일상의 플레이리스트 IU. 일상의 보람.
일상의 정겨움. 일상의 강경한 클라이언트 통화. 일상의 고민과 질문.
일상의 디자이너에 대한 이해. 일상의 논리와 철칙. 무한히 감사한 인턴
일상의 실천.

# 인턴 일상의 실천

운 좋게 평소 공개적으로 흠모하던 디자인 스튜디오에서 일해볼 기회가
생겼다. 꽤나 설레서 잠을 설친 기억이 난다. 미래에 디자인 스튜디오를
운영하고 싶다는 생각이 있었으니, 아주 잠깐이었지만 일상의실천에서
있었던 매 순간순간이 배움이었다. 벌써 5년이 지난 그 순간들은
여전히 내 삶에 영향을 끼치고 있다. 일적으로도 많이 배웠지만, 바쁜
와중에도 술 한잔 기울일 수 있는 여유가 참 좋았다. 아현시장에서
먹었던 돼지고기 김치찌개에 소주 한 잔이 참 좋았는데……. 아, 한
잔이었던 적이 있나 싶기도 하고. 5년이나 지나 그런지 가물가물하다.
　　요즘 나도 디자인 스튜디오 비슷한 것을 하고 있는데, 이 여유를
가지는 게 참 어려운 것 같다. 조금만 바빠져도 예민해지고. 게으른
바쁨에 젖어 사는 시간이 길어지니 빡세게 일하고 신나게 놀던
그때가 그립다. 언젠가 우리도 직원이 함께하는 스튜디오가 된다면,
나도 그들에게 좋은 영향을 주는 사람이 되고 싶다. 일상의실천이
그랬던 것처럼.

**아주 잠깐이었지만 매 순간순간이 배움이었습니다**

2017년 겨울날의 나는 고민도, 하고 싶은 것도 많았고 그 많은 생각이 정리되지 못한 채 어지러웠다. 가장 큰 고민은 직업이었다. 디자이너가 사회 혹은 사람에게 줄 수 있는 영향력은 크지 않아 보였고, 형체가 불분명했지만 작업에 대한 강렬한 욕구로 가득 차 있던 나에게 클라이언트를 위한 작업만으로 그 욕구가 채워지긴 힘들어 보였다.

그와 별개로 일상의실천에서의 일상은 고민을 생각할 겨를 없이 바쁘게 지나갔다. 일상의실천에서 클라이언트를 위한 작업과 사회적인 발언 사이에 존재하는, 때로는 논쟁적일 수 있는 사회적 이슈를 디자인을 통해 다루는 여러 작업을 접했다.

그중 기억에 남는 작업은 일상의실천 첫 단독 전시였던 '운동의 방식'이다. 나는 권준호 실장님이 유학 시절 졸업 작품으로 만들었던 「Life: 탈북 여성의 삶」이라는 설치 작업의 복구를 도왔다. 탈북자들이 감금되어 있던 수용소의 고문 기계를 형상화했다는 그 작업은 관람객이 직접 참여해서 작품이 담고 있는 텍스트를 이해하게 돕는 작업이었다. 이전까지 내가 했던 작업은 화면 안에서 이미지와 텍스트를 다루는 작업이었기에, 직접 손으로 만드는 작업이 굉장히 신선하게 느껴졌다. 복구를 진행하며 작품에 담긴 문장의 내용과 의미를 곱씹어볼 수 있었다.

오픈 전날 전시장에서 구조물 조립을 마치고 손잡이를 돌렸을 때의 기분은 형용하기 어렵다. 거칠고 투박한 나무판자와 기어가 꽉 맞물리지 않는지 덜거덕거리는 소리와 함께 문장들을 완성했다. 아쉽게 느껴졌던 불완전한 형태가 작업과 오히려 잘 어울렸다. 어쩌면 이 작업은 이렇게 생겨야 했구나, 한 달에 걸쳐 판자를 붙이던 것은 이들의 목소리를 잘 담기 위한 행동이었겠구나 싶었다.

## 고민과 실천

나는 여전히 고민을 이어가고 있다. 그렇지만 그때의 경험은 내가 하고 싶은 표현을 넘어, 누군가의 목소리를 전달하기 위한 가장 적합한 표현방식을 찾아내는 것이 디자이너의 역할일 수 있다는 것을, 때로는 아쉽게 느껴지는 표현이 어떤 작업에는 더욱 적절한 표현일 수 있다는 것을, 몸으로 안 시간이었다.

김은희(2017.07 – 2017.10 / 2018.07 – 2018.09)     디자이너

일상의실천은 내가 아주 주니어였을 때 일한 곳이었다. 잡지나 매체를 통해서만 접했던 스튜디오인 만큼 작은 두려움을 가지고 출근했는데 괜한 걱정이었다. 실장님들은 친절하고, 재미있고, 유쾌했다. 또한 경험적인 부분에서는 조언을 아끼지 않았다. 이런 가르침과 노하우는 현재 내게 너무너무 유용하고 소중한 자산이 되었다. 또…… 다른 곳에서 일하면서, 내가 선임 디자이너가 되고 보니 실장님들처럼 가르쳐주는 게 얼마나 어려운 일인지 새삼 깨닫게 되었다. 프로젝트 진행하던 중 실장님들이 날 믿는다고 말씀하셨을 때가 가장 기억에 남는데, 주니어로서 의욕은 앞서지만 못하고 있다고 느낄 때 정말 많은 용기를 주는 말이었다. 그리고 내가 이곳에 무언가 기여를 하고 있다는 생각이 들어 뿌듯하고 보람 있었다. 아! 실장님들이 디자이너계의 다이나믹듀오가 되고 싶다고 하신 말씀이 아직까지 기억에 남는다. 재밌자고 하신 말씀이지만, 이미 업계 톱인 분들이 계속 고민을 하고 계시고, 배우는 모습이 존경스러웠다.

    일상의실천에서 일했던 기억은 정말 소중한 나의 추억이고, 자산이다. 앞으로도 두고두고 좋은 기억으로 남아있을 것 같다.

## 일상의실천 짱!

시장 골목 군데군데 숨어 있는 고양이. 언덕길 회색 벽돌로 지어진
2층짜리 고택과 초록색 우편함. 따뜻한 조명과 함께 알록달록한 책이
진열되어 있는 벽장. 옹기종기 모여 있는 노트북과 정리된 듯 어수선한
서류와 종이 샘플. 베란다 너머로 온화하게 웃어주시는 부처님 동상과
아현동의 지붕들……. 일상의실천은 소박하고 아기자기한 아지트
같았다. 세상 무서울 것 같은 실장님들은 생각보다 빈틈이 많은 동네
형들이었고, 하루하루 바쁜 일상이었지만 기다란 책상에 한데 모여
나누는 쓸데없는 수다와 농담은 참 친근했다.

　　약간의 환상이었을 수도 있지만 생각보다 실장님들이 완벽하진
않았다. 모르는 것도 많고 주변의 이런저런 도움을 많이 받는 모습을
종종 보았던 기억이 난다. 하지만 문제를 하나하나 해결하고 결과를
만들어가는 실장님들의 모습이 가장 기억에 남는다. 작업을 하다 보면
제약이 따르곤 하는데, 어떻게든 벽을 돌파해가는 실장님들의 모습에 나
자신을 많이 돌아보았었다. 일상의실천에서 지낸 시간은 값지다. 머물러
있던 사람들과 하나둘 쌓여가는 작업물, 그리고 결과를 내기 위해
있었던 여러 시행착오는 내게 밑거름이 되었다.

　　일상의실천을 보고 있으면 한발 한발 나아간다는 느낌이 든다.
이태원에서의 일상의실천과 아현동의 일상의실천, 그리고 망원동의
일상의실천은 공간뿐 아니라 그들의 발자취 또한 확장되고 변화하는
듯하다. 앞으로도 10년 20년 잘 가꾸어져가는 일상의실천을 응원하며,
디자인하는 멋있는 할아버지들이 되시길 기원한다.

## 굴레방로53-1

성유삼 개인전『Crooked Temple』을 기억한다. 실장님들이 온전히
내 색깔로 작업을 진행하게 해주셨고, 포트폴리오로도 사용하게 해준
작업이다. 세 실장님들 모두 좋은 분들이다. 4년이 지난 지금 돌이켜
보아도 그만큼 좋으신 실장님들 만나기 어렵다는 것을 깨닫는 중이다.
　　　일상의실천에 근무하면서 먹었던 식사 중 하나를 말하자면
단연코 순대국밥이다. 유학 가기 전까지 먹어보지 않았던 음식들을
일상의실천 이후로 잘 먹는다. 감사드린다. 짧은 기간이었지만 일상에
실천에서 실장님들로 부터 배운 툴 역시 유용하게 사용하고 있다.
일상의실천만의 색깔을 뚝심 있게 유지해나가시는 게 보기 좋다. 또
하나 일상의실천에서 극복하게 된 일 하나가 바퀴벌레 공포증이 나에게
아주 큰 발전이다.

## 친절

나에게 첫 직장이자 첫 사회생활이었던 일상의실천에서 나는 공식 사고뭉치 포지션을 맡고 있었다. 생각나는 에피소드가 많아 이 글을 쓰면서도 자꾸 웃음이 나온다. 당시 일상의실천은 아현동에 위치한 좁은 골목 사이에 있는 2층 건물이었다. 나에게는 스타나 마찬가지인 스튜디오에 디자이너로 출근한다는 사실에 이런저런 걱정을 했었는데 그런 고민이 무색하게 실장님들과 직원분들이 친절하고 세심히 대해주셔서 쉽게 적응했다. 내가 사고를 칠 때면 사고가 왜 났는지 이럴 땐 어떻게 해야 하는지 하나부터 열까지 알려주시고 화 한번 내지 않으셨다. 어금니를 꽉 깨물고 말씀하실 때는 있었지만……. 갑자기 실장님들 치아 건강이 심히 걱정된다. 퇴근할 때 술 한잔하면서 실장님들이 일상의실천을 운영하며 있던 사건 사고를 들어 위로해주시곤 했다. 일상의실천에서 디자이너로 지내면서 나에게 가장 큰 난관은 디자인도 인간관계도 아닌 글쓰기였다.

　　일상의실천에선 프로젝트의 마무리로 완성된 작업물과 그 과정 그리고 설명을 텍스트로 짧게 업로드하는데 나로서는 프로젝트를 진행하며 시간이 가장 많이 걸리는 항목이 글쓰기였다. 이건 아무도 모르는 사실인데 난 내가 낸 시안이 채택된 순간부터 작업을 마무리하기까지 프로젝트 설명을 멋지게 써 보고자 머리를 굴려봤지만, 글쓰기에 재능이 없는 나는 결국 누구보다 담백한 글을 써내곤 했다. 짧은 글을 쓰면서도 '책을 좀 더 읽어놓을걸' 매번 후회했다. 사실 그건 이 글을 쓰고 있는 지금도 마찬가지다. 이렇게 나는 일상의실천과 함께하며 쌓은 소소한 추억이 많이 있다. 분명한 것은 그 속엔 잊지 못할 '성장과 배움'이 존재하고, 내가 앞으로 나아갈 힘이 된다는 것이다.

## 고해성사가 된 글

시작은 7년 전쯤이었다. 2016년 여름, 대학교에 복학하고 막 첫 학기를 마친 상태였다. 당시 나의 첫 코딩 수업이 종강하고, 영어 학원이나 등록할까 생각하던 차에 같이 다니던 선배로부터 연락이 왔다. 지금 자기가 인턴으로 있는 디자인 스튜디오에서 웹 프로젝트를 진행하는데, 개발파트를 도와줄 수 있겠냐는 내용이었다. 이제 막 한 학기 반짝 공부한 내가 할 수 있는 일인지 모르겠지만, 배운 걸 써먹을 수 있겠다는 생각에 덜컥 승낙해버렸다. 그렇게 「NIS.XXX」라는 작업에 함께하게 되었다.

　　　김경철 실장님에게 첫 연락이 왔다. 간단히 인사를 나누고 앞으로 1–2개월 정도 출근하기로 한 뒤, 나는 작은 노트북 하나를 들고 이태원으로 발걸음을 옮겼다. 나란히 마주 보고 있는 아이맥들, 회의실 옆에 비치된 담배 한 보루, 냉장고에 가득한 탄산수, 여름의 열기를 그대로 품은 앞마당 정원. 내가 본 첫 디자인 회사는 낭만으로 운영되고 있었다. 일하다가도 낮술을 기울이는 곳이었다.

　　　프로젝트가 진행되면서 나는 자바스크립트로 뭔가를 만들 때마다 실장님들께 공유했다. 지금 보면 별거 아닌 인터랙션 기술들이지만, 실장님들이 하나하나 신기해하며 북돋아 주셨다. 처음 코드를 일에 쓰던 그 순간이, 지금까지도 계속 코드를 치도록 만든 원동력이 된 게 아니었을까.

　　　이제 일상의실천은 이태원에서 아현으로, 아현에서 지금의 망원동으로 사무실이 바뀌었다. 그동안, 나는 일상의 협력자이자, 인턴이자, 직원이었고, 일상의실천이 기술적으로 도움이 필요할 때 계속 함께 해왔다. 지금의 커진 모습과 내가 처음 보았던 7년 전 때의 모습은 매우 다르지만, 그때의 나의 첫 디자인 스튜디오의 모습을 잊지 않을 것이다.

# 나의 첫 스튜디오

그동안 많은 사람들이 거쳐 갔겠지만, 나에게 처음이자 마지막
직장이었던 1년이 소중한 추억으로 남아 있다.

입사 당시 아현동 작업실은 내게 낭만과도 결부된 장소다. 언제
또 선농암 간판과 눈 덮인 판자촌이 내려다보이는 테라스에서 담배를
피워볼 수 있을까. 요즘도 가끔씩 야근을 앞두고 저녁메뉴를 고를
때에는 사무실 1층에서 시켜먹던 굴다리가 생각난다.

퇴사 후 혼자 일하며 느끼는 성취감도 크지만, 일상의실천 입사
후 처음 느꼈던 설렘과 소속감 같은 감정이 모두 과거의 기억이라는
사실이 아련하다. 며칠 전에는 클라이언트와 주먹다짐하는 꿈에서 반쯤
깨어 비몽사몽으로 있는데 어진 실장님께서 찾아와 "거봐…… 혼자서
쉽지 않을 거라 했죠?"라며 위로 비슷한 말을 건넸다. 쓰고 보니 약
올리는 것도 같은데, 당시에는 분명 따뜻한 위로의 말이었다. 왜 어진
실장님이었을까?

일상의실천에서 밤을 새며 웹사이트 마감을 하던 기억도 난다.
어쩌다 보니 야근은 지금 더 많이 한다.

## 아현동 사무실, 꿈에 나온 어진 실장님

한 치 앞도 보이지 않는 깜깜한 어둠을 걷는 행인이 밤하늘의 북극성을 발견한다면, 그 행인은 두려운 마음을 붙들고 북극성이 이끄는 여행에 발걸음을 내딛게 될 것이다. 수많은 선택을 할 수 있던 인생의 갈림길에서 일상의실천을 만났다. 스물두 살, 어렸고, 배움이 짧고 경험이 적어 어떤 것이 옳고 그른지 몰랐던 나는 마찬가지로 디자이너 겸 개발자로 일하던 인하우스에서, 아름다운 디자인에 대한 갈증과 함께 이직을 결심하면서 일상의실천에 들어오게 되었다.

　선택 다음은 끝없이 뿌리내려진 다음 선택의 연속. 내가 일상의실천을 맞이할 수 있었던 건, 하늘이 내려준 0.0000001퍼센트 확률의 희귀한 금 동아줄이다. 끝없는 우연 속에 시작한 이 인연은 나의 짧은 인생의 큰 변곡점이 되었다. 개발을 앞세워 합류할 수 있었던 덕에 갈피를 못 잡던 나의 머리가 나름의 디자인에 대한 정의를 내릴 수 있었다. 누가 봐도 멋진 디자인들을 병풍 삼아 디자인을 고민했고 그 고민의 끝엔 누구보다도 든든한 실장님들이 계셨다.

　일상의실천에 내가 있던 1년이 좀 넘는 시간은 두 배인 듯하면서도 순간 같은 꿈이었다. 가뭄으로 딱딱하게 굳어 있던 흙이 오랜 가랑비에 말랑해지듯, 정리되지 않은 당시의 나를 더 부드러워지게 했다. 지금 와서 가장 기억에 남는 말은 나로 인해 회사의 분위기가 좋아졌다는 이야기를 들었을 때이다. 사람과의 추억이 많아서일지, 잔잔하지만 소소한 웃음이 흐르는 사무실, 북적이고 도란거렸던 벚꽃이 흩날리는 한강 길거리, 마포구를 훤히 내다보는 옥상에서의 피크닉과도 같은 기억이 뿔뿔이 흩어져 망원동을 맴돈다.

**북극성**

일상의실천이 없었을 나의 두 해는 지금과 같은 성장도 없었을 것이다. 망원동 거리를 함께 누비던 남매 같던 동료들과 고민을 함께 나누어주던 품속의 따뜻한 금보, 그리고 누구보다 든든하게 의지할 수 있는 실장님들이 있었기에 지금의 내가 있다. 타지 서울에서 아는 사람 없이 시작한 장소에서 인생의 고민, 책임, 사랑, 우정을 배운 곳. 이곳은 일상의실천이다.

4학년 마지막 학기를 앞둔 2021년 여름 나는 대학에서 진행하는 현장실습 프로그램을 통해 일상의실천을 처음 만났다. 인턴 합격 소식 이후, 출근 일정 조율을 위해 문자메시지를 통해 주고받은 권준호 실장님과의 짧았던 첫 대화는 나에게 너무나도 떨리는 순간이었다. 디자인을 공부하는 학생으로서 느끼던 일상의실천이라는 스튜디오에 대한 막연한 존경심도 있지만, 사회적 문제에 대한 목소리를 당당히 대변하는 작업을 통해 비춰진 그들의 비판적 시각에 지레 긴장감을 가졌던 것 같다. 그러나 막상 문을 열고 들어간 작업실의 분위기와 구성원들의 첫인상은 내가 갖고 있던 생각과 너무나 달랐다. 작업실 문을 열면 화사한 색상의 가구와 식물이 보이고, 디자인과 아침 뉴스가 이들의 주된 대화 소재일 줄 알았지만 새로 나온 아이돌의 뮤직비디오, 고양이, 직원들이 최근 본 유튜브 콘텐츠가 점심시간의 주된 이야깃거리였다. 우리가 원하는 디자인을 뽑아내기 위한 갈등이 오가는 토론의 장일 것이라고 생각했던 클라이언트와의 미팅은 대부분 화기애애한 분위기 속에서 끝났다. 환경에 적응하는 데 꽤 시간이 걸리는 나는 너무나 편안한 분위기 속에서 작업실에 스며들었다.

　　작업을 진행할 때도 실무 경험이 적은 내가 생각지 못하던 부분을 먼저 군더더기 없이 짚어주셨다. 그러면서 들려주신 오래전 자신이 겪었던 실수에 관한 이야기와 그 당시의 본인보다 잘하고 있다는 격려는 그 어떤 호통보다 나에게 큰 동기부여가 되었다. 호흡을 맞춘 시간이 많아질수록 내가 맡게 된 프로젝트에서 많은 선택권을 넘겨주셨지만, 인턴 시기에는 실장님들과 더 깊이 소통하며 진행하는 프로젝트가 많았다. 프로젝트의 초반부터 가이드가 필요한 개념적 부분과 훨씬

**일상&실천, 일상/실천**

개인의 자유도가 제공되는 표현적인 부분을 구분하여 내 의견을 최대한 반영해 나은 방향성을 제시해주시곤 했다. 그런 과정을 거치면서 당시 인턴이던 나의 역할도 단순히 디렉션에 맞춰 보조하는 역할이 아니라 작업에 직접적으로 참여하는 디자이너라고 자연스럽게 느낄 수 있었다.

내가 느낀 이 작업실의 가장 큰 장점은 모든 구성원이 작업에 있어서는 원하는 지점에 도달하기 위해 진지한 태도로 끝없이 고민하지만, 일상 속에서는 모두가 한없이 헐렁한 구석이 있는 사람들이라는 점이다. 실장님께 보내는 간단한 메시지를 완성하는 것에도 수많은 고민을 하며 전송 버튼을 누르던 1년 전을 시작으로 뜬금없이 잠시 일을 제쳐두고 모두가 테이블에 모여 작업과는 상관없는 각자의 이야기를 나누는 시간을 가지거나, 작업이 풀리지 않을 때는 회의실에 모여 축구 게임을 즐기는 관계가 완성되기까지 작업실을 꾸려가는 구성원들의 수많은 노력이 있었다.

아직도 많은 것이 부족하지만, 수습 기간을 포함해 1년 반 남짓 일상의실천의 구성원으로 지내면서 작업을 대하는 디자이너로서의 태도와 누군가와 소통하는 태도를 구분해야 한다는 점을 배우면서 많은 성장을 했다. 이제는 밖에서 일상의실천의 작업을 지켜볼 팬으로서 응원하려 한다.

마포구 포은로 127. 이 곳은 일상의실천 작업실의 위치로, 망리단길이
바로 앞에 있고 망원 한강공원이 엎어지면 코 닿을 거리에 있다.
최고의 위치 덕분에 우리는 평범한 점심시간을 제법 비범하게 보낼 수
있다. 점심시간에 돗자리를 챙겨서 한강에서의 점심을 즐기고, 한강
잔디밭에서 무궁화꽃이 피었습니다를 즐기고, 금요일에 일찍 일을
마치고 따릉이를 빌려서 선선한 바람을 즐기는 일등 재미난 시간들을
보냈다. 그뿐만 아니라, 망원동의 카페를 모르는 곳이 없을 정도로 카페
원정을 다니고, 지나가다 보이는 작은 갤러리에 들러 전시를 구경하거나,
독립서점과 소품 숍을 구경하고 베이커리에 들르면서 작고 소소하지만
크나큰 즐거움으로 다가오는 일을 부지런히 수행했다. 작업실에서는
가끔 클라이언트분들이 작업실에 오실 때 건네주시는 디저트를 먹기
위한 티타임은 물론, 경철 실장님과 함께하는 드립 스터디가 이어졌고,
월드컵 못지않은 뜨거운 열기의 피파 게임이 치러졌다.

    겹겹이 쌓인 얇은 시간은 두터운 추억이 되었고 우리의
연결고리를 끈끈하고 질기게 만들었다. 작고 확실한 수행이 연속될
수 있던 것은 적극적으로 독려하는 실장님들의 넉넉한 마음과 든든한
지원 덕분이었다. 구성원들 서로가 고무처럼 끈끈하고 바위처럼
단단한 관계가 되길 바라는 실장님들의 마음은 일상의실천이 직장이나
회사라는 단어보다 공동체라는 수식어가 더 어울리는 이유다.
이태원에서 망원으로 이사 온 까닭도 직원들이 더 좋은 환경에서
일했으면 하는 바람에서라고. 여기 속해 있는 사람들이 다치는 구석이
없도록 보살피는 마음, 테두리에 속해 있는 사람은 행복한 일상을
지냈으면 하는 바람, 계산적인 마음보다는 헌신적인 마음에서 비롯한
행동이 선명히 와닿았다. 이윤을 최상의 가치로 두는 '회사'가 아닌

**훌륭한 생활인**

돈으로 살 수 없는 윤리를 최우선의 가치로 두는 정직한 '공동체'의 모습이길 바라는 마음이 느껴진다. 가치관을 실현하기 위해 작업에서뿐 아니라 삶에서부터 부지런히 노력하고 있다는 것을 지난 망원동에서의 일상에서 체감했다.

"훌륭한 예술가는 훌륭한 생활인일 수밖에 없습니다."라는 댄 펀의 말을 떠올려본다. 훌륭한 생활인으로 거듭나기 위한 일상의실천의 노력이 작업 너머로 전해졌기에 많은 사람이 그들의 작업에 공감하는 것 아닐까. 그리고 나도 이곳의 일원으로써 앞으로 생활인으로 거듭나야겠다는 다짐도 더해본다.

학생 인턴으로 일상의실천에서 보낸 시간은 3개월도 채 되지 않는 짧은 시간이다. 인턴을 먼저 시작한 친구들의 이야기와 나의 경험을 미루어봤을 때 열심히 잔업을 하고 갈 거라 짐작하며 큰 기대 없이 일을 시작하였다. 하지만 일상의실천에서 일한 3개월은 내가 학생으로서 참여하기 어려운 일을 경험할 수 있는 시간이었고, 무엇보다 그래픽디자이너로 오래 일을 하고 싶다는 확신을 갖게 된 시간이었다. 실장님들께서는 내게 하고 싶은 프로젝트를 자주 물어봐주셨다. 나는 타이포그래피와 편집디자인을 좋아하지만 한국어 버전의 인디자인을 사용해본 적이 없을뿐더러 한글 타입 세팅을 해본 적이 없었기 때문에 자신이 없었다. 하지만 실장님들은 내게 선뜻 60페이지 정도 되는 매거진 편집 디자인을 맡겨주셨고, 바쁜 와중에 틈틈이 교육까지 해주셨다. 이후 약 3개월 동안 나는 열심히 즐기며 도록, 브로슈어, 포스터, 브랜딩, 전시 등 다양한 작업에 참여하였고, 이 과정에서 한글 타이포그래피와 그래픽디자인에 대해 양질의 교육을 받았다. 일상의실천은 한국에서의 내 첫 그래픽디자인 스승님이자 내가 가장 존경하는 디자이너 선배들이다. 그런 일상의실천이 10주년을 맞이하여 전시를 하는데 이 짧은 글로나마 마음을 전할 수 있어 영광이다. 20주년 30주년에도 이렇게 참여할 수 있길 바라며 이 글을 마친다.

**사랑하는 일상의실천의 10주년을 축하하며**

꾸밈없는 투명한 사람들이 참 좋다. '일상의실천' 구성원들이 그랬다. 참으로 인간적인 분들이다. 이 투명한 면모에서 자기확신에 대한 가치관이 뚜렷하게 잘 보인다. 모두가 그랬다. 그래서 '일상의실천'이 더욱 매력적으로 다가왔다. 이러한 성격을 지닌 실장님들과 구성원들은 함께 10년이라는 긴 세월을 보냈다. 오랫동안 자리를 굳건히 지키는 고목처럼 말이다.

나무는 자신의 고유한 모습을 그대로 보여준다. 여러 환경에 유연하면서도 굳건하다. 세월을 무뎌지게 버틴 모습이 투명하게 보인다. 튼튼한 기둥, 찬란하고 푸르른 모습을 보여주는 그들에게는 단단한 뿌리가 있다. 이러한 고목은 주변의 나무가 자랄 수 있게 기꺼이 자리를 내어주기도 한다. 주위의 어린 나무와도 잘 어우러지며 포용할 줄 아는 나무이다. 실장님들께서는 나와 동료가 모를 때 하나하나 내어주어 나름의 방법론을 일러주고자 하셨다. 또한 작업을 할 때 진지한 태도로 임할 수 있게 참 많이 도와주셨다. 이 큰 나무의 선한 영향력 덕분에 어린나무들이 싱그러운 잎을 내어 숲은 더욱 울창해지고 있다고 나는 느낀다.

나는 아직 뿌리를 내리는 과정이 참 어렵다. 나름 확고하다 느낀 자기 신념이 흔들릴 때가 참 많다. 앞으로도 그럴 것이다. 그렇지만 실장님들이 겪은 자취가 내게 현명한 지표가 된다는 점은 분명하게 느껴진다. 나에게 '일상의실천'이란 그런 존재다. 버텨온 세월을 그대로 보여주면서 유연하며 고결하게 자란 고목 같다. 앞으로도 지금처럼 다른 나무와 함께 어우러지는 울창한 숲이 만들어지길 바란다.

## 나무

일상의실천에서 보낸 4개월은 짧지만 압축적이었다. 이 압축된 기억을 열면 자연히 세 분의 실장님들과 더불어 함께했던 직원분들의 이름이 떠오른다. 권준호, 김경철, 김어진, 김주애, 김초원, 고윤서, 이윤호, 장하영 이 여덟 분과 지난 일상을 함께할 수 있어 즐거웠다.

　　이 글을 작성하는 시점으로부터 정확히 1년 전에 일상의실천에 인턴으로 첫 출근을 했다. 졸업전시가 끝난 직후의 월요일에 학교가 아닌 회사로 향하는 길이 많이 설레면서도 긴장되던 기억이다. 기억 속 일상의실천은 새로운 구성원을 맞아들이는 데 익숙하면서도 세심한 곳이었다.

　　총 스무 개 프로젝트에 참여했는데, 그중 가장 기억에 남는 프로젝트를 꼽아본다. 먼저 처음으로 맡았던 시안 작업인 메이투데이의 5.18민주화운동 베니스 비엔날레 특별전 포스터. 소설가 한강의 『소년이 온다』에서 발췌한 전시 제목을 사용하는 등, 지금껏 맡았던 작업 중 가장 무거운 주제를 담고 있었고 동경해 마지않던 베니스 비엔날레에 소개된다는 점에서 많이 긴장했다.

　　그리고 기획부터 시안 제안, 인쇄 송고까지 모든 단계를 경험할 수 있었던 후마니타스 출판사의 『숨을 참다』 표지디자인 작업도 기억에 남는다. 코로나 시대 노동자의 목소리를 담은 이

# 일상.zip

책은, 책이라는 매체를 평면이 아닌 부피를 가진 입체로 접근하여 사람 두상으로 치환하였고, 다양한 연령층의 헤어스타일을 그래픽화함으로써 우리 모두의 이야기임을 환기한 책 작업이었다. 디렉터인 김어진 실장님을 통해 클라이언트와의 소통과 적절한 제안이 얼마나 중요한지를 깨닫는 소중한 시간이었다.

내가 경험한 일상의실천은 굳어 있지 않고 유연하게 흘러가는 곳이었다. 그렇기에 인턴이었음에도 하나의 완결된 프로젝트를 진행해볼 수 있었다. 소중한 기회와 멋진 경험으로 일상.zip을 만들어주신 세 분의 실장님들과 다섯 분의 직원분들께 다시 한번 감사의 마음을 전한다.

졸업작품을 마무리하고 얼마 지나지 않은 시점에서 일상의실천에 '커피타임'으로 초대된 나는 커피타임이라는 게 과연 가벼운 티타임인지 면접인지 헷갈렸다. 간식을 챙겨야 하는지 포트폴리오를 챙겨야 하는지 고민하다가 결국 둘 다 챙겨갔다. 잔뜩 긴장한 채 도착한 일상의실천은 디자인 스튜디오답게 감각적으로 꾸며져 있었고 생각보다는 인원수가 적었다. 일상의실천을 오래전부터 알고 지내온 분들은 작업실에 와서 직원 수가 많이 늘었다고 놀라지만 나는 이렇게 다작에 퀄리티까지 높은 작업을 뽑아내는 회사의 직원 수가 일곱밖에 되지 않는다는 사실이 놀라웠다. 쿠키만 챙기지 않고 포트폴리오도 챙기길 잘했는지 일상의실천에 입사하게 된 나는 머지않아 그 이유를 알 수 있었다. 이곳은 구성원 한 명 한 명 모두가 2인 분을 해서 도합 14인 분 이상을 해내는 곳이었던 것이다. 모든 게 새롭고 어설픈 사회 초년생이었던 나는 입사 초반에 대학 동기들을 붙잡고 엉엉 울기도 했었다. 능력 있는 팀원들을 보며 느낀 부담감과 잘 해내고 싶은 욕심 때문이었다. 그렇게 조급했던 나를 달래준 것은 서로를 북돋아주는 회사의 분위기였고 걱정이 무색하게 빠르게 성장할 수 있었던 건 실장님들의 전폭적인 지지 덕분이었다. 작업에 온전히 집중할 수 있는 환경과 어떤 디자인을 하고 싶은지 항상 여쭤봐주시는 모습에서 배려와 존중을 느낄 수 있었다. 현업 디자이너, 개발자로서 나를 이루는 거의 모든 것은 일상의실천에서 왔다고 봐도 무방할 정도로 나는 일하는 방식에서 팀원들한테 항상 배운다.

## 일상이 일상이 되다

그런데 일상의실천이 디자이너로서 나뿐만 아니라 사람으로서 나에게까지 깊숙이 영향을 미친 것은 단연 이곳의 사람들이다. 작업을 대하는 진지한 태도와는 다르게 평소에 장난스럽고 노는 것에 진심인 사람들과 보내는 시간은 매일 추억이 되었고 이 추억들은 직장동료 이상의 정과 애착으로 이어졌다. 마음이 맞는 사람들과 함께할 수 있음에 얼마나 큰 감사를 느끼는지 모른다. 신기할 정도로 좋은 사람이 모이는 이곳의 비결은 꺾이지 않는 신념이 아닐까 싶다. 포기는 쉽고 신념을 지키는 것은 어렵다. 10년이라는 세월 동안 크고 작은 유혹이 있었음에도 그 신념은 크게 변하지 않고 지금까지도 회사의 초석이 되어 회사를 단단히 받치고 있으며 이 태도는 작업뿐만 아니라 생활 전반에 녹아들어 있다. 그 긴 연대기에 내 이름을 올릴 수 있음은 나에게 자긍심이 되고, 더 좋은 작업자 그리고 사람이 되고 싶다는 다짐이 된다.

일상의실천의 인턴 제안을 받은 날이 아직도 생생히 기억난다. 그때의
나는 졸업 후 무엇을 어떻게 시작하면 좋을지에 대한 고민이 가장
컸고, 갈피를 전혀 잡지 못하고 있다는 생각에 외면하고 있는 마음속
한편에는 불안이 가득했다. 그러던 와중 혼자 헤매는 모습을 지켜보던
누군가 길을 안내해주는 것처럼 일상의실천 인턴 기회가 오다니. 맨
처음 연락받았을 때의 마음을 되짚어 글로 작성해보려 해도 완벽히
재현하기 어렵다.

     그렇게 맞은 첫 출근날. 지금 생각하면 웃긴 소리지만, 망원동
작업실과 집의 거리가 가까워 긴장된 마음을 정리할 시간이 부족해
'벌써 도착했다고……? 좀 더 걷고 싶다.'라고 생각했다. 걱정도 잠시,
환하게 반겨준 디자이너분들과 인사를 나누고 나니 긴장이 3개월간
있을 즐거운 일에 대한 기대로 바뀌었고, 그 기대 이상으로 짧은 시간
동안 많은 이벤트가 있었다. 들어가자마자 9주년 파티를 준비했고,
생일을 축하했고, 퇴근 후 액티비티도 했으며, 여름 MT를 떠났다.
이 외에도 간식을 먹으며 이런저런 이야기를 나누고, 맛있는 점심을
먹고, 금보와 놀았던 모든 순간이 즐거웠다. 물론 작업적인 부분에서
내가 생각보다 잘 스며들지 못하고 있는 것 같고 뭔가 해내야 한다는
개인적인 부담이 있었기에 힘든 적도 있었다. 그럴 때 옆에서 조언도
해주시고 알게 모르게 도움을 주셨던 실장님들과 모든 동료들에게 다시
한번 감사의 마음을 전한다.

     나은 작업과 환경을 위해 고민하고 디자이너로서 서로에게 좋은
영향을 주는 모든 일이 이곳에서는 특별한 것이 아닌 일상이었다.
함께했던 시간은 먼 미래에 디자이너로서의 시작을 떠올릴 때, 가장
먼저 생각날 소중한 기억이 됐다. 모든 분들의 행복한 일상을, 그의
바탕인 '일상의실천'을 오래오래 응원할 것이다.

# 특별한 일상

일상의실천에서 3개월간 인턴으로 일하게 됐었다. 시간이 빨리 가서 3개월이 붙잡을 새 없이 스쳐 가면 어쩌지, 지레짐작하여 걱정도 했었다. 그러다 해가 지났고 이곳의 일원이 됐다. 앞으로도 함께 작업할 수 있다니, 기대감에 울렁인다. 걱정이 무색할 만큼 양손이 무거워 잘 들고 갈 대비만 했었는데, 이제는 채워 올릴 서랍과 함께 자리를 잡고 앉았다. 작업실에서 배울 것이 앞으로의 기준이 되겠구나, 그게 일상의실천이라니 큰 행운이란 것을 안다. 신중함이 묻어나는 작업, 집중하는 얼굴, 곧은 말, 주저 없는 도움, 오르내리는 배려, 마주 보는 농담을 닮아가고 싶다.

　　실장님들과 동료분들을 가볍게 떠올렸을 때, 재밌는 공통분모가 있다. 다들 게임에 진심으로 임한다. 축구 게임이나 점심 식사 후 설거지 내기가 늘 화두인데, 처음에는 이런 분위기와 문화에 놀랐었다. 어떻게 이토록 당연하다는 듯 몰입하실 수 있는지. 열정적인 사람이 되는 비결인가, 매사와 이어지는 태도일까 장난처럼 감탄하고 있다. 따라가려면 한참 먼 듯하다.

　　전시를 준비하며 일상의 실천과 함께한 모든 분의 글을 읽었다. 이전의 모습을 그려보기도 하고, 현재는 공감했다. 앞으로를 고대하는 마음도 둥실 떠올랐다. 10주년을 맞이하는 일상의실천과 이제 막 시작하는 초심자의 대비가 올려다봐야 할 만큼 거대하다. 긴 타임라인 끝자락에 아슬하게 걸쳐 있는 초년생의 짧은 몇 개월이 참 가볍다. 10년과 시작을 같이 두고 보다니 이만한 기회가 없다. 딱 좋은 타이밍이다. 훗날 사소한 것에서부터 어떤 디자이너가 되어야 할지까지, 고민의 갈래에 설 때 실장님들을 떠올리고, 동료분들을 떠올리고, 금보도 떠올리고, 망원동 작업실에서의 보고 배움을 떠올릴 것이 분명하다.

## 10년 앞의 6개월

일상의실천에 처음 출근한 지 4개월이 지났다. 기막힌 타이밍과 운명 같은 스토리의 컬래버레이션으로 일상의실천에 합류했을 때, 대학 합격 발표를 확인하던 스무 살의 나처럼 소리를 질렀다.

어떤 분들과 함께 일하게 될까, 소문으로만 듣던 실장님들은 어떤 분들일까, 또 홍보부장 금보는 얼마나 깜찍한 고양이일까(!) 상상하며 설레는 마음 가득 안고 망원동 사무실의 문을 노크했다. 쭈뼛거리는 나를 다정하게 맞이해주던 모두들, 그날의 기억은 앞으로도 잊지 못할 것 같다.

일상에서의 첫 업무는 그라운드시소 웹사이트 기능 개발이었는데, 꼬꼬마 개발자인 나에게 꽤 크고 부담스러운 규모였다. 뚝딱뚝딱 만들어내고 싶은데 마음처럼 되지 않아 속상해하기도 하고 자책하며 힘들어하기도 했지만, 경철 실장님의 조언과 무심한 듯 따뜻한 격려, 그리고 동료분들의 응원 덕분에 무사히 끝냈다. 해냈다는 성취감도 컸지만, 무엇보다 내가 성장할 수 있게 믿고 응원해준 분들과 그럴 수 있는 환경이 있음에 감사했다.

막연하게 일상의실천이라면 즐겁게 일할 수 있겠다 생각은 했지만, 직접 경험한 일상은 기대를 넘어섰다. 따뜻하고 배려 가득한 마음을 가진 직원들, 모두의 이야기를 귀 기울여 듣고 나은 방향으로 나아가기 위해 매일같이 노력하는 실장님들, 그리고 구성원 모두의 서로를 위하는 마음이 합쳐져 만들어진 이곳 분위기는 내가 그동안 가지고 있던 회사라는 곳에 대한 편견을 깨트리기 충분했다.

## 사랑과 성장의 실천

일상의실천에서 무엇보다 소중했던 기억은 다름 아닌 제주도 워크숍 '제주의실천'이다. 질주의 본능을 깨워준 카트 체험과 눈물 나게 맛있던 고등어조림과 고등어회, 아찔한 배스킨라빈스 게임과 믿을 사람 하나 없었던 마피아 게임, 피날레로 훈훈했던 야자타임까지. 2박 3일 내내 해가 뜨고 나서야 잠이 든 잊지 못할 워크숍이었다.

일상의실천의 일원이 된다는 것은 내게 큰 변화였고, 도전이다. 앞으로도 어렵고 힘든 일들이 기다리고 있겠지만, 또 얼마나 성장하고 의미 있는 시간을 보낼 지 기대된다.

권준호(2013.04 – )                                    디자이너, 대표

2013년 4월, 우리는 송파동의 작은 창고에서 작업실을 시작했다.
8호선 송파역 1번 출구에서 10분 거리에 위치한 전형적인 상가건물인
북창빌딩 3층의 작은방은 아버지가 운영하시던 무역회사가 창고로 쓰던
공간이었다. 애플과 구글 같은 실리콘밸리의 스타트업 창업 스토리를
보면 그들 역시 아버지의 차고에서 시작했다는 이야기가 신화처럼
전해지곤 했기 때문에, 우리의 첫 시작으로 그 3평 남짓한 창고 공간은
괜스레 낭만적으로 느껴졌다.

　　비록 한쪽 구석엔 무역회사의 재고가 수북이 쌓여 있고, 창문
없는 방의 유일한 문은 건물의 비상계단과 연결되어 있어 환기하는
것도 쉽지 않았지만, 그 비상계단을 따라 한 층 올라가면 나오는 넓게
펼쳐진 옥상은 다양한 용도로 활용 가능한 놀이터였다. 건물의 뼈대인
골격만 세워진 채 방치된, 아마도 건물주가 증축을 시도하려고 했던
흔적이 고스란히 남아 있던 그 공간에서 우리는 스프레이와 물감을
뿌려가며 이미지를 만들었고, 볕이 좋은 날 기둥의 그림자를 활용해
사진을 찍었다. 외식은 엄두도 못 내던 그때, 이케아에서 최저가로
구입한 어둑한 조명 아래서 마시는 소주는, 20대 초반에 만나 30대가
된 친구들에게는 시간의 흐름을 무색하게 만들어주는 마취제 같았다.
우리는 그곳에서 치열하게 싸우고 화해하기를 반복하며 설렘과 불안을
동시에 안고 친구와 동업자 사이의 아슬아슬한 동거를 시작했다.

　　2014년, 우리는 경리단길의 꼭대기에 위치한 구옥 빌라로
작업실을 옮겼다. 일러스트레이션을 하던 친구가 쓰던 작업실의 1층을
사용하기로 하고, 주말에만 공간을 사용하기로 한 사람들과 월세를

# 좋은 회사

나눠 내는 조건으로 상대적으로 저렴한 월세를 낼 수 있었다. 서울에 이렇게 경사가 심한 곳이 있었나 싶을 만큼 급경사의 끝자락에 위치한 그 건물에는 특이하게도 작은 마당이 딸려 있었다. 큼직한 감나무를 중심으로 이름을 알 수 없는 잡초가 무성한 마당에서 우리는 나뭇가지로 흙바닥에 그림을 그려가며 아이디어를 구상했고, 잡담과 농담 사이에서 떠돌던 생각들을 구체적인 물성을 가진 작업으로 구현해가며 스튜디오의 형태를 만들어갔다. 열악한 환경을 열악하다고 느낄 마음의 여유가 부족했던 우리는, 코팅이 벗겨진 콘크리트 바닥에서 날리는 먼지를 어떻게 해보겠다는 시도도 없이, 한겨울의 한파를 온몸으로 겪어내면서 한 시절을 보냈다. 아마도 그때 즈음이었던 것 같다. '일상의실천'이라는 작은 공동체가 이제 더는 우리 셋만을 위한 공간이 아님을, 이곳을 '일터'로 생각하는 사람들이 존재함을 인식했을 때가.

2017년 4월, 아현시장 옆 골목의 조용한 주택가에 위치한, 2층짜리 작은 단독 주택에 새로운 작업 공간을 마련했다. 보일러가 작동되고, 타일이 멀쩡하게 붙어 있는 화장실이 있고, 1, 2층이 분리되어 어느 정도의 프라이버시가 보장되는, 무엇보다 지하철역과 가까워서 출퇴근이 용이한 그곳으로의 이사는 우리와 함께하는 '동료'에 대한 고민이 반영된 결과였다. 하지만 세 명에서 네 명으로, 또 한 명씩 함께하는 동료가 많아지면서, 누구 한 명 화장실을 가려면 한 명씩 일어나서 자리를 비켜줘야 하는, 여성과 남성이 하나의 화장실을 사용하는, 미팅 공간과 작업공간이 분리되지 못한 작업 공간의 한계가 곧 찾아왔고, 우리는 2021년 4월 망원동으로 작업실을 옮겨왔다.

작업의 양이 많아지면서 우리는 '직원'을 고용하기 시작했다. 하지만 대학 동기 세 명이 회사의 체계를 전혀 갖추지 못한 채 시작한 '일상의실천'이라는 회사는 디자이너에게 좋은 근무환경을 제공해주는 곳이 아니었다. '회사' '월급' '연차' '복지'……. 우리랑은 상관없던 단어들이 우리를 의지하는 누군가에는 생계와 직결된 문제라는 것을, 우리에게는 '낭만'으로 기억되던 그 순간들이 '열악한 노동환경' 그 자체였다는 것을 우리는 많은 시행착오와 함께 깨달아갔다.

'일상'과 '실천'이라는 얼핏 소박해 보이지만, 사실은 무거운 책임감을 동반하는 두 단어의 조합으로 이루어진 작업실의 이름은, 지난 시간 때때로 나태해지는 마음을 잡아주는 길잡이가 되어주었다. 한편 지난 10년은, 작업을 통해 무엇인가를 이루어야 한다는, 우리가 할 수 있는 유의미한 발언은 무엇인가에 대해 고민하며 쫓기듯 작업을 이어온 시간이다. 우리에게 실천의 방향은 대부분 작업실의 외부로 향해 있었고, 오랜 시간 모니터 앞에서 작업과 치열한 논쟁을 벌여야 하는 작업자의 작업 환경에는 상대적으로 무심했다.

여전히 '회사'라는 단어가 주는 생경함이 어쩐지 낯설고 어색하지만, 그 단어가 내포하는 책임감에서 회피하지 않는 것이 '일상의실천'이라는 이름에서 도망치지 않는 유일한 길임을 인정해야 할 것 같다. 좋은 회사를 만드는 것은 좋은 어른이 되는 일만큼이나 어렵다.

2008년 『계간 GRAPHIC』 잡지에 「Small Studio」 특집호가
발행되었다. 거기엔 '워크룸', '슬기와민', '타입페이지', '에스오
프로젝트' 등 스튜디오들이 소개되었고, 그들의 작업물과 함께
디자이너들의 사진이 곳곳에 배치되어 있었다. 사진 너머로 보이는
스튜디오의 벽에는 그들이 디자인한 멋진 포스터들이 붙어 있었고,
팀원들과 함께 스튜디오 건물 앞에 앉아서 찍은 사진도 있었다.
잡지에서 그들을 발견한 당시 나는, 조그만 브랜드 에이전시에 다니면서
건빵 패키지 디자인을 하고 있었다. 그런 나에게 고유의 스타일을
반영하는 디자인 스튜디오는 너무 낯선, 드라마에나 나올 낭만적인
풍경처럼 보였다.

디자인 스튜디오를 시작하게 된 계기에 대한 질문을 받고 답한 적이
여러 번 있다. 한 사회의 구성원이자 디자이너로서 디자인을 통해
사회적 가치를 '실천'하기 위해, 본질과 상관없이 겉보기에만 좋은
디자인은 지양하고 싶어, 잘 다니던 디자인 회사를 그만두고 디자인
스튜디오를 시작하게 되었다고 대답하곤 했다. 여전히 변함없는
진실이지만, 실은 잡지에 실린 디자인 스튜디오 선배들이 멋있어 보였던
것 또한 스튜디오를 시작한 강력한 동기의 하나다.
        그렇게 잡지가 나온 후 얼마 지나지 않아, 나는 회사를 나와 대학
동기인 어진 형과 디자인 스튜디오를 시작했고, 비영리 단체의 소식지
같은 작은 프로젝트들을 주로 했다. 3년이 좀 지날 무렵 영국에서
유학 중이던 준호 형이 우리에게 스튜디오를 같이 해보면 어떻겠냐고
제안해왔다. 몇 개월간 우리가 뭘 할 수 있을까, 부푼 꿈을 안고
스튜디오의 이름을 함께 정하고 방향성을 이야기하며 '일상의실천'을
시작했다.

# 스몰 스튜디오

하지만 우리가 가치 있는 일이라 생각하는 작업들은 생각했던 것보다 더 낮은 비용으로 작업을 하게 되는 경우가 많았고, 가치 지향적인 작업을 하면서 동시에 생계를 유지하기 위해선 생각보다 많은 양의 일을 해야만 했다. 또한 견적서를 쓰고 각종 계약서 양식과 증빙서류들을 준비하는 일이 작업실 운영에 있어 많은 부분을 차지하는 중요한 일임을 금방 알게 되었다. 디자인을 하기 위해 디자인 외의 것을 해야 했고, 우리의 가치를 실현하는 작업을 하기 위해선 많은 작업을 해내야 했다. 휴식을 위해 구입한 소파는 밤샘 작업을 하고 잠을 자는 용도로 더 많이 사용했고, 여유가 생길 때 연습하려고 사무실 한 켠에 놓은 기타는 대청소할 때나 한 번씩 들어서 먼지를 닦기만 하다가 나중엔 다른 짐들과 함께 폐기물로 전락했다.

　　그러던 어느 날 『계간 GRAPHIC』에서 연락이 와서 「New Studio」 특집호에 실리게 되었다. 물론 송파동 사무실 옥상에서 촬영한 우리의 모습은 그 전에 내가 잡지에서 봤던 그들처럼 멋지지 않았지만, 나는 불가능할 것만 같던 꿈이 현실에 다가선 것 같아, 마냥 들떠 있었다. 지금의 아내인 당시 여자친구도 함께 기뻐하며, "이제 잘될 거야."라고 말했는데, 모든 게 처음 겪는 상황이었던 나는 "이 정도가 최고치인 것 같아."라고 대답했다. 후에 아내가 들려주기를, 내가 쉽게 만족하고 안주하는 거 아닌가 걱정했다고 한다. 그러나 그 뒤로 10년이 흘렀다.
　　10년간의 스튜디오 운영은 기대했던 것만큼 근사하지 않았다. 오히려 불안의 연속이었다는 표현이 정확하다. 당장 다음 달에 무슨 일이 들어올지 알 수 없어 불안해하며 통장 잔고를 확인하는 때가 많았고, 수익과는 관계없는 전시작품 준비를 위해 밤샘 작업을 하고 체력을 소진하면서 '대체 우리가 무엇을 위해 이렇게까지 하는 걸까' 회의감이 들 때도 있었다. 하지만 돌이켜보면, 이런 경험이 우리가 하는 작업에 긍정적인 영향을 미쳤고, 우리는 조금 더 단단해져갔으며, 예상하지 못했던 많은 기회와 즐거운 경험이 보너스로 찾아왔다.

현재는 스튜디오 초반에 내가 생각했던 풍경과는 많이 다른 회사의 형태를 갖추었다. 세 명이 시작했지만, 지금은 거의 열 명 가까운 멤버가 한 공간에서 작업을 한다. 시작할 때에는 작업 공간도 마련하지 못해 준호 형 아버지 회사 한 켠에 있는 작은 공간에서 서로 어깨를 부딪치며 일했지만, 이제는 넓고 쾌적한 공간을 마련해서 일하고 있다. 10년 전에는 지금을 상상조차 할 수 없었다. 우리가 미래에 무엇을 할 수 있을지. 또 무엇을 익히고 해낼 수 있을지.

앞으로 또 어떤 경험들이 기다리고 있을지 모르겠다. 지난 10년처럼 다양한 경험을 통해 일상의실천의 내실을 다질 수 있기를, 예상치 못한 변화가 큰 즐거움이었듯이 다음 10년간 있을 변화를 기대하며, 미래의 우리를 응원한다.

김어진(2013.04 – )　　　　　　　　　　　　　　　　디자이너, 대표

일상의실천 출근 시간은 오전 10시다. 그리고 나는 빠짐없이 10시를 넘어 출근한다. 오해를 막기 위해 미리 말하자면, 나는 대개 휴대폰에 걸어둔 오전 7시 알람보다 먼저 일어난다. 그리고 출근 전 운동을 하거나 일없이 집 안을 배회하다가 시간에 맞춰 출근한다. 솔직히 일찍 출근하기 싫다.

작업실에 출근한 나는 커피를 내리고 홍금보 부장님에게 문안 인사를 드린다. 담배 한 대를 피우고 자리에 앉아 아직 나오지 않은 시안을 미리 걱정하는 클라이언트의 메일을 보면서 한숨을 쉬고, 진정효과가 있는 가벼운 답장으로 알맞게 상황을 수습한다.

진정된 상황과 함께 일생일대 고민이 시작된다. 점심 뭐 먹냐. 어차피 백반이나 생선구이나 김치찌개 중에 하나겠지. 경철이는 밀가루 음식 싫어하니까 무조건 밥 먹고 싶어 할 테고 준호는 어제 먹은 메뉴와 다른 걸 먹고 싶어 할 테니 잘 조율해야지라는 어수선한 고민으로 담배 한 대를 태운다. 좋아, 오늘은 생선구이로 가자.

생선구이 식당에 들어가 식사를 하면서 일이나 취미 얘기 대충 나누고 작업실로 돌아 온다. 너무 배가 부르다 싶으면 잠깐 시간이 내어 플레이스테이션을 켜고 축구 게임을 돌린다. 물론 내가 일상의실천에서 축구 게임을 제일 잘하기 때문에 좋은 팀은 선택할 수 없다. 하지만 언제나 승리한다. 실패는 성공의 어머니가 아니다. 승리가 성공의 어머니다.

축구 게임을 마치고 나면 슬슬 일을 시작한다. 물론 오전에도 일은 했지만 집중은 덜했다. 이제부터 제대로 일을 해야지라고 다짐했는데 저쪽에서 티타임을 갖자고 제안한다. 차보다는 술을 좋아해서 티타임이 어색하지만 싫다고 하면 꼰대 소리 들을까 봐 합석할 수밖에 없다.

## 평범하세요

티타임을 마치고 나면 시간은 얼추 오후 4–5시가 된다. 곧 있으면 퇴근이라서 기분이 좋아진다. 집에 가면 가을이와 구름이를 볼 생각에 기분이 더 좋다. 마우스 몇 번 클릭하다 보면 퇴근 시간이겠지라는 생각으로 자리에 앉아 열심히 마우스를 클릭한다. 그런데 시간이 왜 이렇게 안 가지. 그새 중력이 달라진 걸까. 이렇게 몇 번 생각을 반복하면 어느새 퇴근이다.

야근할 사람은 저녁을 시킨다. 족발 같은 적당한 술안주를 시키면 소주가 생각난다. 운이 좋으면 바로 회식 자리로 탈바꿈한다. 소주 한 병만 먹겠다고 시작하지만 절대 그럴 리 없다. 그렇게 먹다 보면 자정에 가까워지고, 취해서 마지못해 술자리를 정리한다. 늦은 귀가에 가을이와 구름이랑 인사하고 씻고 자리에 눕는다. 오늘 하루도 열심히 살았구나라고 생각하면서 축구 게임을 잘하기 위해 유튜브로 공략법을 찾아본다. 역시 꾸준한 노력은 언젠가 결실을 맺는다. 일상의실천이 10년 동안 그래왔던 것처럼. 그렇게 잠이 찾아올 즈음, 머릿속으로 생각이 스친다. '내일 일찍 출근하기 싫다.'

우리는 모두 그저 그런, 단지 오늘이 무사하기 바라며 사는 평범한 사람들이다. 디자이너로서 대의를 품고 무림을 휘젓는 고수의 반열에 오르고 싶겠지만, 대개는 시안을 수정하고 마감에 쫓기면서 야근을 밥 먹듯 하는 일상을 살아갈 뿐이다. 열심히 작업한 시안이 뜻대로 풀리지 않을 때 자괴감에 빠져 소주에 매운 닭발 먹으면서 푸념이나 일삼은 미약한 사람들. 내내 고생해서 작업한 도록의 인쇄 상태가 생각보다 마음에 들지 않을 때 안절부절못하면서 눈치나 보는 보잘것없는 사람들. 드라마 속 주인공처럼 웅장한 배경음악도 예쁜 협찬의상도 빛나는 피부도 없는 참으로 평범한 사람들이다.

하품이 나올 만큼 별 볼 일 없는 평범한 날들은 이렇게 멋이 없는데, 우리는 항상 왜 이토록 애달아하는 걸까. 그 지루한 평범함을 지키기 위해 아무도 모를 야근과 싸워가며 눈치 봐가며 겨우 볼 만한 작업 하나 건지려고 깨어 있는 시간을 다해 애쓰는 걸까. 이번 일이 잘된다고 대단한 위인이 되는 것도 아닌데, 도대체 무엇이 우리를 이토록 추동하는 걸까. 나는 궁금하지 않을 수 없다. 그것은, 아마도 우리가 갖는 평범한 날들을 지키고 싶기 때문일 것이다. 가족의 생일을 챙기고 친구와 주말 여행을 계획하고 맛있는 식당을 예약하는 평범한 날들. 본문의 행간을 0.5포인트 조정했을 때 눈이 맑아지는 경험과 수백 번 클릭으로 윤곽이 드러나는 벡터 이미지에 대한 신뢰로 이루어진 평범한 날들 말이다.

우리는 오늘이 무사하기 바라며 보이지 않는 무수한 것들과 싸우고 있음을 알아야 한다. 그러므로 평범한 날들을 지키기 위한 우리의 노력은 결코 가벼울 수 없는 것이다. 평범하기 위한 모든 몸짓은 부지불식간 모여 각자의 하루를 이룬다. 모두의 하루가 그럴 것이고, 일상의실천의 지난 10년 또한 모두의 하루가 모여 당도했을 것이다.

그러니 나는 모두가 지극히 평범하기를 소망한다. 아침에 내리는 커피 한잔과 홍금보와 생선구이가, 축구 게임과 티타임이, 그리고 지난한 일과를 마치고 술 한잔 나누며 서로의 무사한 저녁에 안도할 모두의 시간이 평범하기를 간절히 소망한다.

일상의실천이 어느덧 10년을 맞이한다. 짧지 않은 시간 무수히 많은 것들과 싸울 수 있었던 것은 일상의실천과 함께해준 모두의 평범한 날들 덕분이다. 지나온 모든 인연과 함께, 오늘도 망원제일빌딩 3층에서 끈질기게 싸우고 있을 일상의실천 모두의 하루에 부디 평범함이 가득하기를 고마운 마음 담아 전해본다.

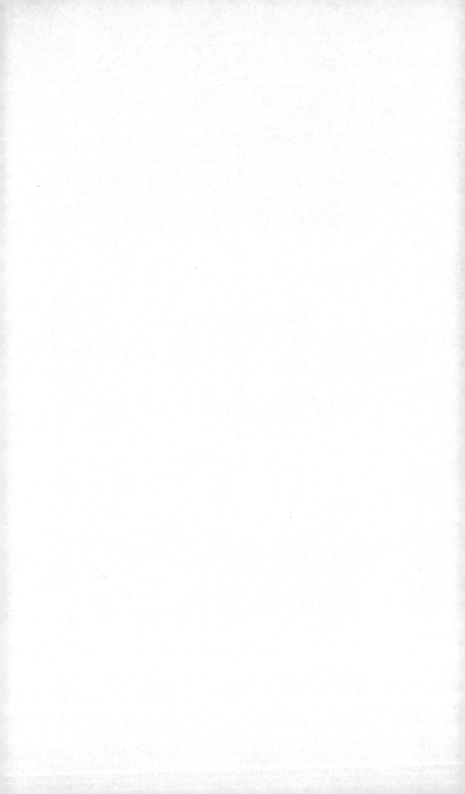

# 작업의 과정

# Work in Progress

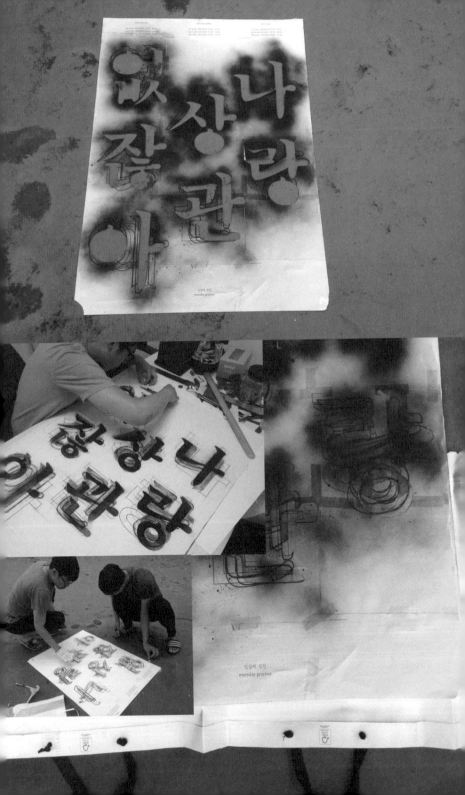

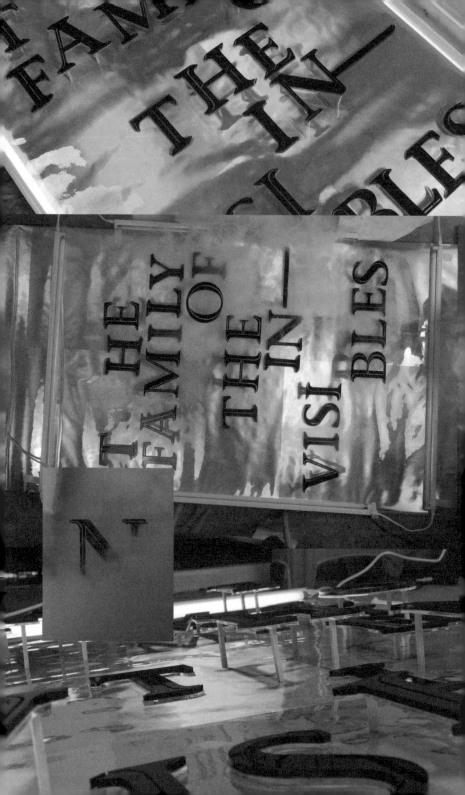

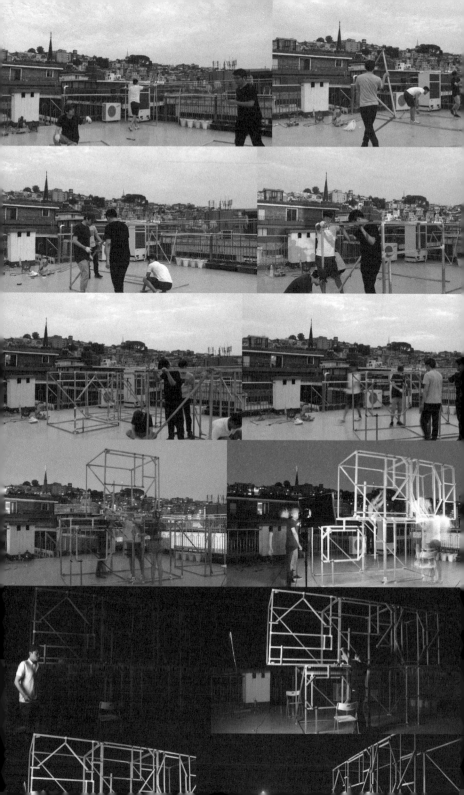

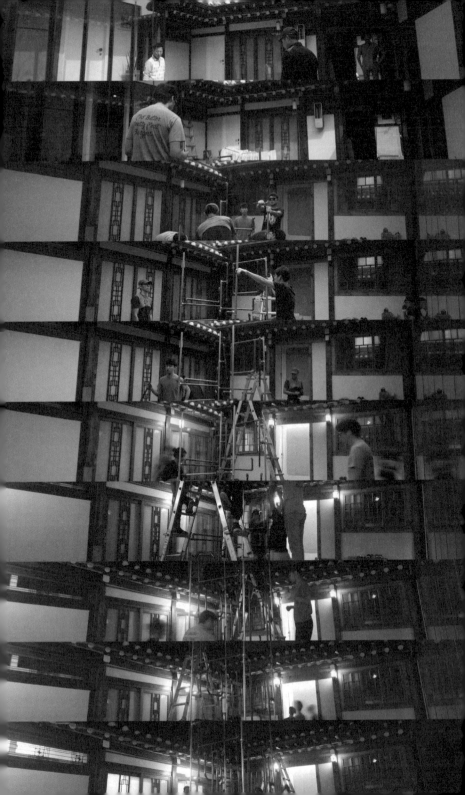

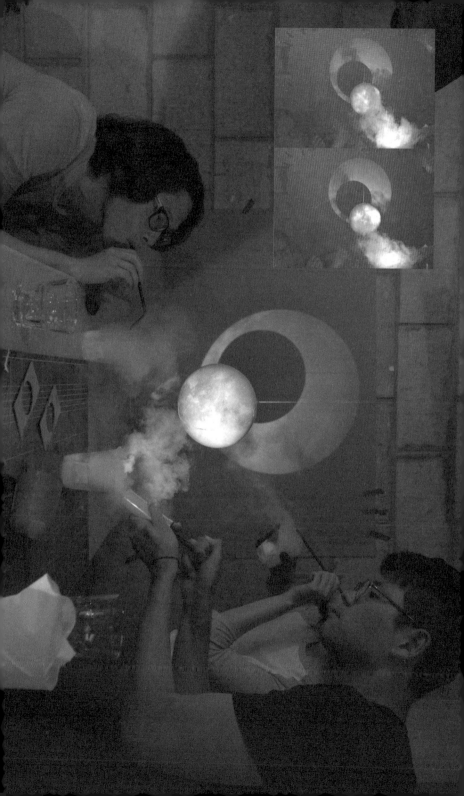

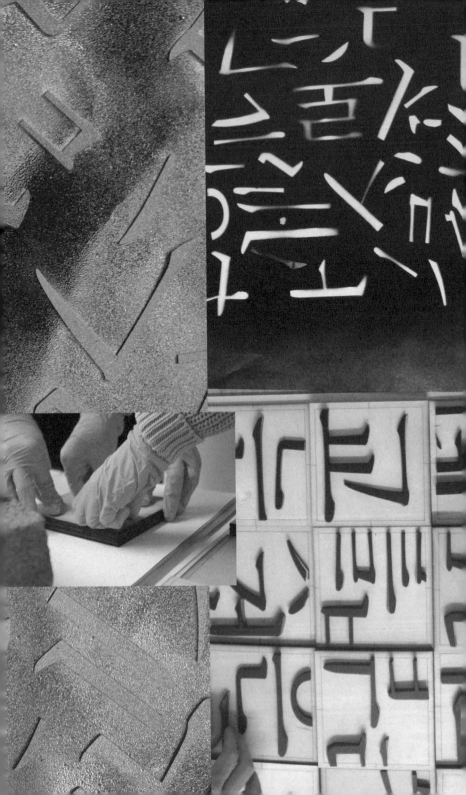

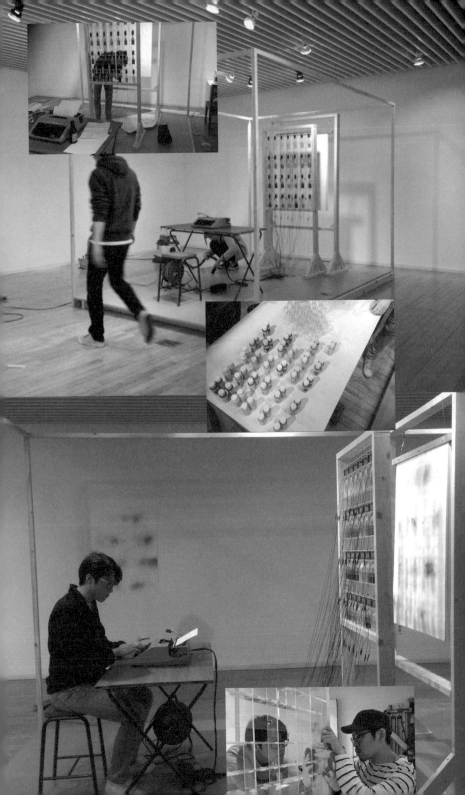

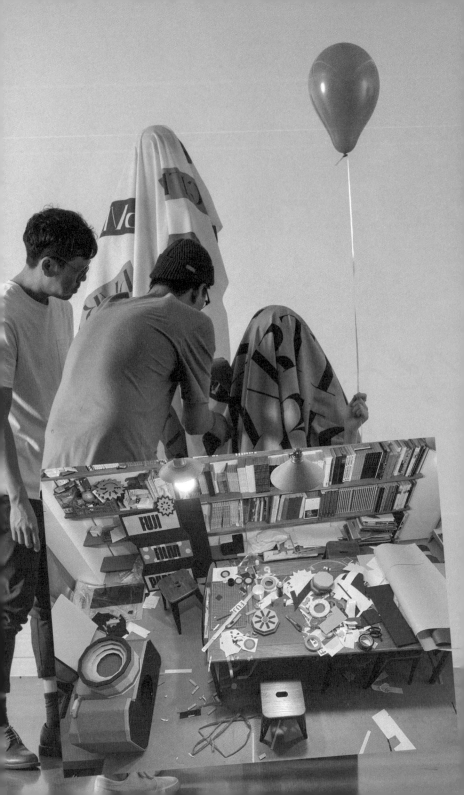

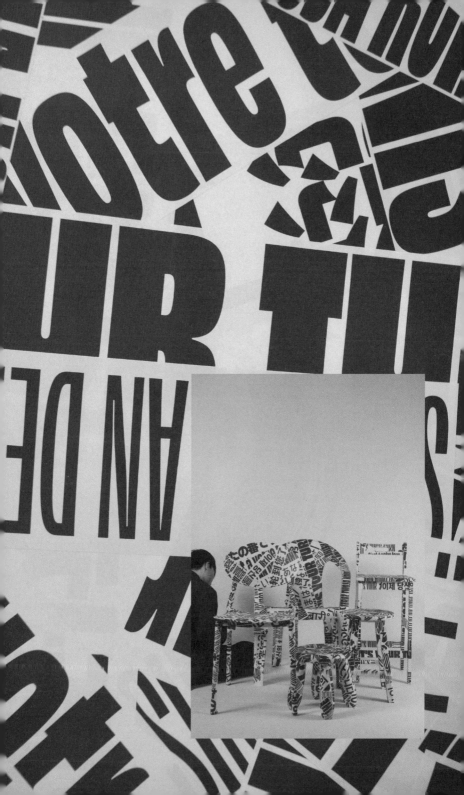

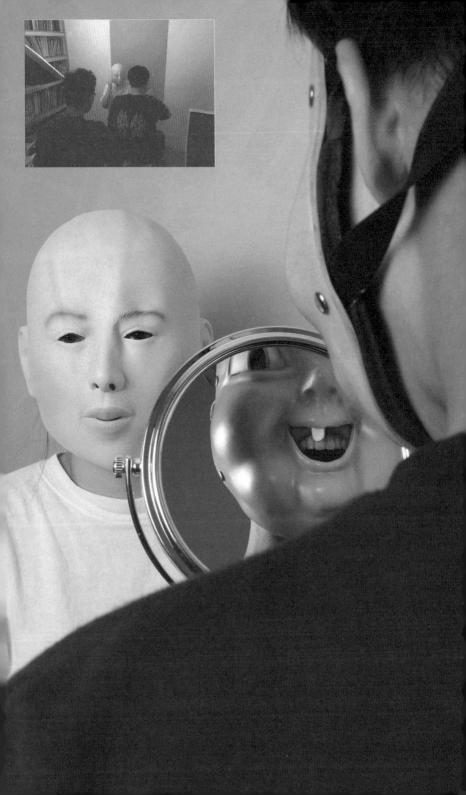

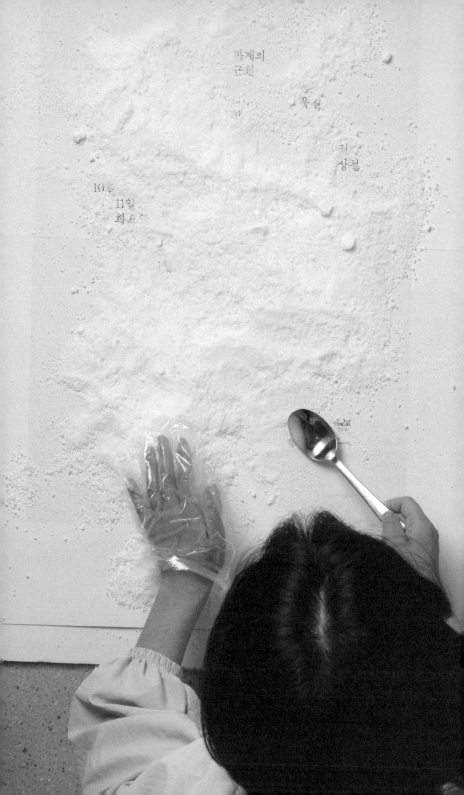

## 전시

일상의실천 10주년 기념전
일상의 실천

2023.4.7.금요일 — 4.30.일요일
무신사테라스 홍대

주최
일상의실천
권준호, 김경철, 김어진
김주애, 김초원, 안지효, 임현지, 전아람

함께한 사람들 (2013—2023)
고윤서, 길혜진, 김리원, 박광은, 이윤호, 이충훈,
최인, 한경희
강지우, 길동은, 김강한, 김유진, 김은희, 문민주,
박세연, 박은선, 신채원, 유주연, 윤충근, 이규찬,
이경진, 이도윤, 장하영, 조현익, 전다운, 전민욱,
전하은, 정다슬, 조영, 최슬기, 홍재민, 황현범

후원
무신사
새로움아이
퍼스트경일
제로랩
AG타이포그라피연구소

협력 (2013—2023)
권민호, 김정진, 김태룡, 박기덕, 아티스트 프루프,
오이뮤, 용세라, 밀리언로지즈, 예스아이씨, 제로랩,
안병학, 양장점, 입자필드, 최진영, 정재환, 정호숙,
정효, 제이드웍스, 조아영, 코엔펌(주), 홍진훤,
황경하, 황미옥, 5unday

영상
정문기, 김현빈 (SITE)

사진
김진솔

실크 스크린
SAA

모션
브이코드

번역
제임스 채

오프닝 공연
만동 × 장석훈

케이터링
김애리

도움 (2013—2023)
강채연, 구재혁, 강민서, 김민서, 김유진, 김주현,
김태양, 김태헌, 김현지, 오은석, 이세민, 이수원,
이승호, 이홍찬, 송하경, 신하늘, 조수현, 조은비,
지재연, 정문일, 최우식, 최우정, 허은제

미디어
월간디자인, BeAttitude

그래픽디자인
일상의실천

설치
새로움아이

인쇄
퍼스트경일

**출판**

일상의 실천

글쓴이
일상의실천
김미래, 민구홍, 박활성, 전가경, 최성민 외

발행일
2023년 4월 15일

기획
일상의실천, 쪽프레스

편집
김미래

도움
윤상훈

번역
제임스 채

디자인
일상의실천

인쇄
퍼스트경일

**일상의실천**
03959 서울특별시 마포구 포은로 127
망원제일빌딩 3층
T. 02 6352 7407
E. hello@everyday-practice.com
W. everyday-practice.com

ISBN 979-11-89519-71-1